中国当代名家画集

裴　玉　林

人民美術出版社

　　裴玉林，号卉翁、藉卉庐主，男，1943年出生于山西襄汾。中国美术家协会会员、中国文联牡丹书画艺委会国画研究室主任、山西省美术家协会理事、山西省美术研究会副会长、山西省花鸟画学会副会长。中国人民政治协商会议山西省第七届委员会常委、临汾市政协副主席。

裴玉林

耳目一新　韵味无穷

——裴玉林花鸟画简论

刘　大　为

　　有着"当代中国地上文物第一"之美誉的山西，是中华文明发祥地之一。在这块传统文脉兴盛的土地上孕育了一代又一代文人墨客、书画大家。在当代，山西浓郁的地方特色已成为了文艺百花园中不可或缺的代表。从文学界的"山药蛋派"作家赵树理、马烽、西戎，到美术界的书画家董寿平、力群、姚奠中、林鹏，他们无不是传统功底深厚、生活积累丰富的艺术前辈。著名画家力群把当代山西的美术家称之为"晋派"，概括其作品特点是：深厚、朴实、大气。这一传统深深地影响了当代山西画坛走向，年届七旬的山西画家裴玉林是继承这一传统的优秀代表。力群同志赞赏他的作品"既有传统，又有新意"、"既清新而又有美的韵味。"

　　裴玉林自幼喜欢美术、文学、音乐。20世纪70年代他在临汾文化馆工作，曾写过剧本、上台演奏过二胡，画过舞台布景，具有多方面为群众服务的基层文艺工作经验。裴玉林的中国画启蒙是20世纪60年代初在临汾师范就读时，由名重三晋的邓相唐老师教导的。改革开放以后，他来到中央美术学院学习，得到了卢坤峰（与中国美院交流）、张立辰、郭怡孮等名师的教导，对中国画的笔墨传统和文人韵致有了更深入的认识，并确定了花鸟画作为自己的主攻方向。在三十多年的创作中，裴玉林的花鸟画形成了自己的鲜明特点。

　　裴玉林深研传统，努力把书法用笔融于绘画之中，用笔爽利，追求淋漓生动的效果。裴玉林先生的花鸟画，让人感觉到他的传统笔墨修养全面，对于花鸟画的研究、学习和继承，有相当的学养。他的花鸟画趣味横生，生动活泼。在继承传统之上，裴玉林注重色墨交融，他的牡丹、丝瓜等，使水墨画语言的语境又有了新的拓展，他在努力尝试着在传统水墨与色彩的融会上做有益的开拓，并取得了可观的成就。

　　裴玉林善于运用中西结合的灰调子，以此来表现花鸟画的现代性和书卷气。中国画自古就是非黑即白，在进入20世纪以后，西画随着现代教育体制深刻地影响了中国现代美术特别是中国画的创新发展；随着现代都市的发展，在黑白水墨之中，对灰调子的探索大大丰富了中国画笔墨的表现力，灰调子也恰到好处地把都市的现代感和传统文化的高雅结合了起来。这种灰调子与传统国画的撞粉技法是一脉相承的。但用粉易俗，

历来是传统中国画中的禁忌。20世纪中国画用粉大家首推岭南派领袖高剑父、高奇峰，而用粉在国际上取得巨大声誉的则是抗战时被用作国礼的《百鸽图》的作者张书旂。裴玉林深研撞粉技法，在用粉中追求深厚华滋的效果，画面整体呈现高雅而现代的灰调子。

裴玉林一反一些北方画家枯拙的画风，喜用水而善于把握，使画面取得了华滋蕴藉的效果；同时，裴玉林用笔用墨都非常放松，将水墨融会得非常自然，用笔挥洒自如，整体对水墨气韵的把握、笔墨表现规律运用得相当得体，达到挥洒自如的境界，毫不拘谨，流畅生动。

裴玉林忠于自己对生活的感受，深入生活，从日常生活中提炼和表现富有艺术美的场景。他深入学习了传统，继承了花鸟画的优秀传统并开拓创新，画面丰富多彩、生动活泼，他对创作各种植物和鸟兽虫鱼都有深刻体验，善于观察生活，体验感受；特别是他扩展了传统文人画的题材，把高粱、蟋蟀、雏鸡以及儿时的生活场景都融入到绘画之中，使他的作品既有传统笔墨情趣和现实生活感受，又有他个人的创造和将传统融会贯通的东西，令人耳目一新，逸趣横生，韵味无穷。

我们看到裴玉林在花鸟画上所取得的成就，同时也更希望他在花鸟画的笔墨趣味与纯熟表现中更注重对个人风格、面貌的追求，能在生活中深入观察体验，在传统中深入汲取营养，在中外各种美术经典作品中兼收并蓄，以期获得更大的进境！

色墨辉映笔传情

——读裴玉林先生的画

郭 怡 孮

早在三十多年前，我到中央美术学院任教不久，就认识了裴玉林先生，他是中央美术学院花鸟科恢复教学之后最早来美院进修的学生。他的年龄与我相近，那时他的画已很完整、很成熟了，所以，我始终也没有认为他是我的学生，而是以朋友相待。

裴玉林的画以牡丹和葡萄见长，这是在花鸟画中最多见的题材，历代画家多热衷于此，而且高手如云。怎么画得比别人好，又与别人不一样，且能画出一点当代特色，符合今人的审美需要，这就成为裴玉林所要面对的难题。解决这个问题，裴玉林又花费了30年，把牡丹和葡萄这两个中国人喜闻乐见的物象画出了自己的特点，创立自己的风貌，受到了众人的喜爱，毅力和创造性是他成功的主因。

画牡丹、画葡萄是迎难而上的课题，更是一个处理大俗大雅的课题。裴玉林所画的牡丹和葡萄能做到雅俗共赏，这很难得。高雅是艺术家追求的境界，但通俗的高雅才会有更多的受众，才能普及和流传。他的画受到不同阶层人的喜爱，既在坊间、普通百姓中间流传，又在我国驻俄罗斯大使馆的大堂里熠熠生辉。

中国的大画家们都是通过自己创造的典型形象和笔墨程式而被大家一认便知，齐白石老人的虾、蝌蚪、蛙，徐悲鸿先生的马，李苦禅先生的鹰，于非闇先生的工笔牡丹，王雪涛先生的写意牡丹，郭味蕖先生的兰竹，于希宁先生的墨梅等等，都是画家们多年探索的属于自己的典型题材，被后人认可，并因为程式化的表现更便于把握而流传开来，这种对程式创造的魅力也时时吸引着我。

裴玉林在画牡丹、画葡萄方面的执著，使他自觉或不自觉地走上了创造新程式的道路，这一走就是大半生，我认为他取得了成功。他的成功有以下几个方面：

首先是在色彩上，裴玉林在色墨关系上运用处理得当，牡丹花的色彩艳雅和谐，真实丰富，他画出了牡丹的富贵与高雅。他非常会用粉，白粉调合多种颜色，按一定的比例精心调合，时而加朱膘，时而加洋红，时而又加胭脂，这在他编著的《怎样画牡丹》的技法书中都做了详细介绍，总之他为了达到表现效果，采用了多种办法，费了苦心终于做到了。

其次在色与墨的关系上，裴玉林也倍加小心，因为在中国画中，墨是老大，是统领一切的，墨增色彩，色助墨光。无论一幅画中色彩如何丰富，如果没有墨的统领，都会显得轻薄，没有国画味。裴玉林在牡丹的花和叶中都恰当地运用了墨，使色彩变得沉着。色和墨调合、渗化、深化是件不容易的事，很容易使画面显得灰暗无光彩，很多人都在这方面遇到难题而退却。裴玉林是下决心研究了色墨关系以及调合、用水、运笔的种种技巧，才能使色墨融合，很有光彩，这是他的作品的一个重要特点。

　　再有在用水方面十分精妙，裴玉林的画面水晕华滋。中国画讲究韵味，在作画的时候讲究笔韵、墨韵、水韵。水要能够控制得住，控制好了才能达到预期效果，不然洇湿一片没有节制，自然形象也把握不住。这就需要画家反复地练习，裴玉林能取得这样的成绩实属不易。

　　还有在用笔方面，裴玉林是笔随形走、笔笔到位，在保证题材造型完美的基础上，又尽力表现笔墨的美，每下一笔都有针对性，做到心中有数。中锋、侧锋、点、挑、转、折及用指、用腕都能做到选择与控制。苦练用笔是裴玉林成功的另一重要原因，因为他要求自己笔笔见笔，不去涂抹。涂抹只能见墨、见色但不能见笔，一幅中国画如果不见笔，就会纤弱、板滞、浮薄。裴玉林能画大画，也在于他对笔力、笔势的把握能力，挥毫运腕也能处处在法度之中。

　　我和玉林都已上了一些年纪了，人岁数大了，体力、精力也随着下降，在技法、技能的把控上自然不如壮年，这是我们都需面临的自然规律；但懂得中国画规律的人并不怕老，人书俱老反而是成熟的标志，这一点比起西画家似乎有得"祖"独厚的优势。画家到了这个岁数，就要靠自身的书卷气、靠理论，靠对中国画精神的理解。因此，对中国画精神的深入思考，可能是我们今后面临的重要课题。

　　玉林要出大画集了，仅写数语表示祝贺。

<div style="text-align:right">癸巳中秋于棠溪坊</div>

"从于心者"寄魂灵

——论裴玉林的花鸟画艺术

刘 曦 林

中国人的哲学是天人合一为主导的哲学,并因此确立了人与社会、人与自然、主观与客观、心源与造化的和谐关系。因人与自然之契和,中国人远较西方人为早地将自然物移之于丹青,使山水及花鸟类绘画成为独立的画科。且中国人善于借鸟兽草木之名,比兴于人之喜怒哀乐,移人之精神遐想。自"关关雎鸠,在河之洲",推及"感时花溅泪,恨别鸟惊心","零落成泥碾作尘,只有香如故","笔底明珠无处卖,闲抛闲掷野藤中",花鸟画、花鸟诗,莫不是人之心声,故前人曰"诗言志",今人言"诗言情",石涛说"画者,从于是心者也"。我把"从于心"看得特别重,"从于心"是最真诚的创作冲动,是保证艺术质量、艺术品味的基础条件。特别是在市场经济条件下,许多人负了心,变了心,将创作原则异化为"从于利"了,笔者近年便时时有对"从于心"的呼唤。

裴玉林君于花鸟画为有心之人,10年前,我就曾被他的《惊雷》《无邪》《咏秋》《红了高粱》一类作品所感动。《惊雷》写"秋雨打玉菱,小儿烙天牛"的童年生活回忆;《无邪》画"新芽刚破土,雏鸡惊唤友"之状,《咏秋》则是写蟋蟀们相聚合鸣的交响。玉林说:"这些可怜的小生命一直在我的记忆中","任何一幅好的作品都是画家在他的生活中'物我相交'的冲动之后孕育出的生命"。我非常赞赏他的创作心得,这使我想起齐白石画《拾柴》,画《青蛙》,画《自称》,画《柴爬》,都是他晚年思乡、返老还童的佳作,是儿时的生活回忆触动了创作灵感的火花。任何人都有许多可供创造加工的生活材料,而只有热爱生活的情种和善于"迁想妙得"的智者,才能将那自然信息通过诗化的过滤,将之转换为艺术信息。

余自壬午识玉林君,至癸巳已匆匆十年有余,今秋我又看到他的一批新作,其实乃是一些儿时梦的迹化,却不重复,因为那是条总画不完的乡思情路。如《雪地逐兔》,一只用赭墨没骨法绘就的小兔在雪地上留下一道淡墨痕,那被冰溜子压弯了的树枝也仿佛有节奏地呼应着,诗塘题道:"几回缱绻儿时梦,雪地逐兔最牵萦。漫天舞龙腊八后,驱犬呼友持弹弓。"情采与笔墨俱佳。还有一幅《鱼跃小溪》,几条淡墨小鱼活蹦乱跳地朝前游来,又题:"幼时颇晓华容道,于此逮鱼屡得手。忘却上课钟声响,屡遭师训记到今。"儿时生活的

窗口源源不断地送来创作灵感，看来调皮的童年也最便于塑造艺术家，人愈老也愈有童心、童趣。

麻雀为玉林最爱之一，他反复地以此为艺术对象，却又有不同的构思。《红透秋野》里掠飞于高粱地上空的雀阵，《秋分》中嬉戏于柳枝间的双雀，像抒情的小诗富有意境，也都画得生动有致。而《罗筛小雀》与《荒唐旧事》却别有所思：前者是儿时捉雀的把戏，后者是几十年前将麻雀列为"四害"之首斩尽杀绝的反思。花鸟画也是有主题的，而且在动了脑子之后，这主题会往思想深处、人生深处渗透。

玉林有些信手拈来的画题，有生活拾趣之妙意。居杭州时西子湖畔剥莲蓬有如剥青玉之感，因此便有了淡墨雅润的《消暑一品》；与友人蟹宴，有"解衣磅礴、放浪形骸"之乐，遂有《墨蟹》之佳作。游瑞士，湖边有双鹭相望，便有"相守相望终年"之情怀；在西双版纳，见公鸡、母鸡同栖一竹笼，顺口吟出"竹筑笼舍卧鸳鸯"的诗句。这些诗画动人，首先是缘于玉林君被生活打动。艺术家是大自然的情人，玉林君有此情分，正如辛弃疾曰："我看青山多妩媚，料青山见我亦如是。"

画家们重视笔墨，评鉴者亦看重笔墨，如果把简笔花鸟画喻之为诗词，喻之为五绝、七绝，对笔墨语言的要求就非同小可，应该像推敲诗句那样，"语不惊人死不休"，应该像潘天寿所言，让每一笔经得起几千年的考验。令人欣慰的是，玉林的得意之作，笔墨语言也精当，虽未达到吴昌硕、齐白石的火侯，总还与内美的表达相契和。一幅《红了高粱》，不似崔子范的高粱令人追想青纱帐里抗日的艰苦岁月，而是他自身感受到"常叹华宴剩几多，不遇饥荒不识君"的心慨。画意从于心，画笔也心到神随，起承转合，错落有致，点线疏密，浓淡枯湿，色墨相彰，均从容自然。至于他经常画的牡丹、葡萄等拿手好戏，自然又都多了些绝活，如其在浓墨重彩之间灰色水的应用，他对笔势、破墨、复色的研究，既有前人成就的发挥，也有他独立的创造。其近年之佳作，多有新的发挥。《八月秋高》中谷穗的积色运用，《独立春风》中淡枯皴石、留白为溪的背景对梅花的衬托，简笔《游鸭》中重墨鸭与淡水痕生动自如的交错，都处理得挺妙。这笔墨若精妙时，便是形式美，也便是景语和情语。

我总以为，简笔花鸟（即通常所说的写意花鸟）是大器晚成的艺术，除才情、功夫、学养之外，还需要长寿。玉林君从艺术的年龄来看尚属壮年，已经有了相当的基础和成绩，积累了相当的创作经验。我只是建议过他，进一步强化自己的文思、诗思；强化书法用笔的笔意；怎样使果实的量感（而不一定是立体感）与笔墨的气韵成为同一，不致于因为形体的塑造而抹平了笔法；如何在运用水分和速度的时候又保留些拙、涩、迟、留的趣味，这都是些有可能进一步升华艺术品位的环节。艺术就是这样一件快乐的苦差，需要有常人难以想象的苦学精神，去攻破一道一道的难关，最后又要"清水出芙蓉"般地从容不迫地在不经意中流露出来。在玉林的新作里，我看到了这种自然流露渐多渐浓。文人们画过千百次的秋菊，在他的《霜天一瞥》中，由于构图的巧妙和淡墨竹篱的奇俏而别有滋味；池边的灰紫色花和淡墨的芦草沐浴着清风，因为题写了"在水一方"，抑或令人有"所谓伊人"之想；许多人画过的乡间牵牛花，笔法益见老到，因题"雨后小彩虹"而有了青青妙意；俗路子的喜鹊回望红柿寓"喜事多多"，仿佛有熟而生疏的新颖；荆棘枯草下因有新绿引来山禽，这山禽无异于盼春的画家。这些耐人寻味或者富有文心的构思源自玉林对艺术规律的理解，尤其是中国诗文绘画借物言情并不直说的妙思，使艺术性得以提高，亦引领了笔墨升华。

　　中国的简笔花鸟画艺术就是这样一种看似简单。然而却极少有人能登上高峰的物事。青藤、八大、缶翁、白石已经登上了那峰巅，裴玉林君已经行至半途，渐入佳境，他和他的同代人能否登上那巅峰，入藕花之深处，实在是非常严峻的考验。其实，想到这一层也只是文章的需要，艺术家则完全不必背这个包袱，越是高呼着已经占山为王的人，其实连个土丘也没有，也许正误在泥淖里，或许无为地积累着倒是无不为。也许抓住几个常见的题材相对是次要的，让画笔"从于心"永远是最重要的，因为那心是艺术的灵魂所在。

<div style="text-align: right">

壬午立秋前旧稿
癸巳立秋后补改

</div>

图版

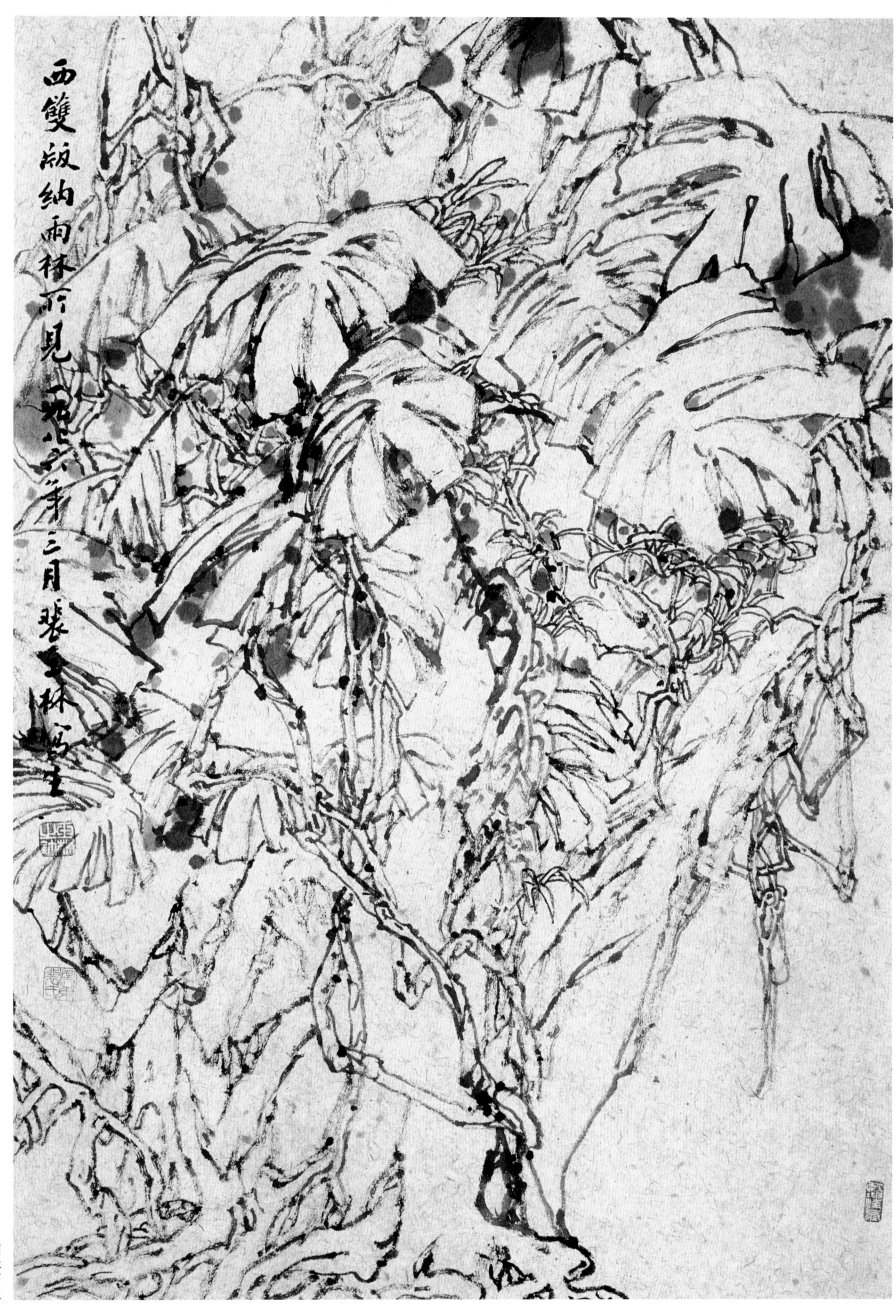

西双版纳雨林所见 冠心六年三月 裴玉林写生

雨林写生

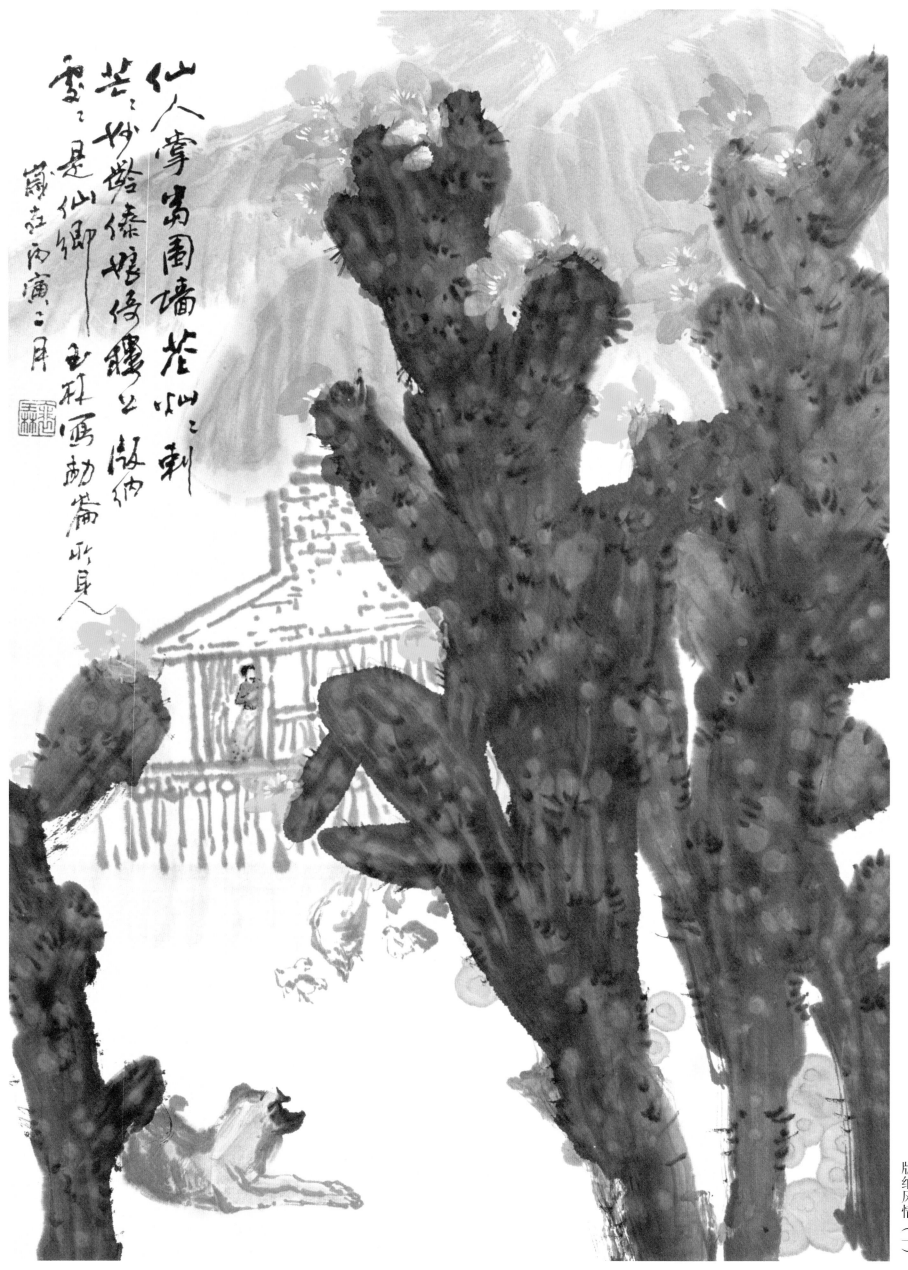

仙人掌寓圍墻茫茫之刺
茸茸妙絮傣娘倚腰上版納
雲雲是仙鄉　　王林速寫此景
戴立丙寅二月

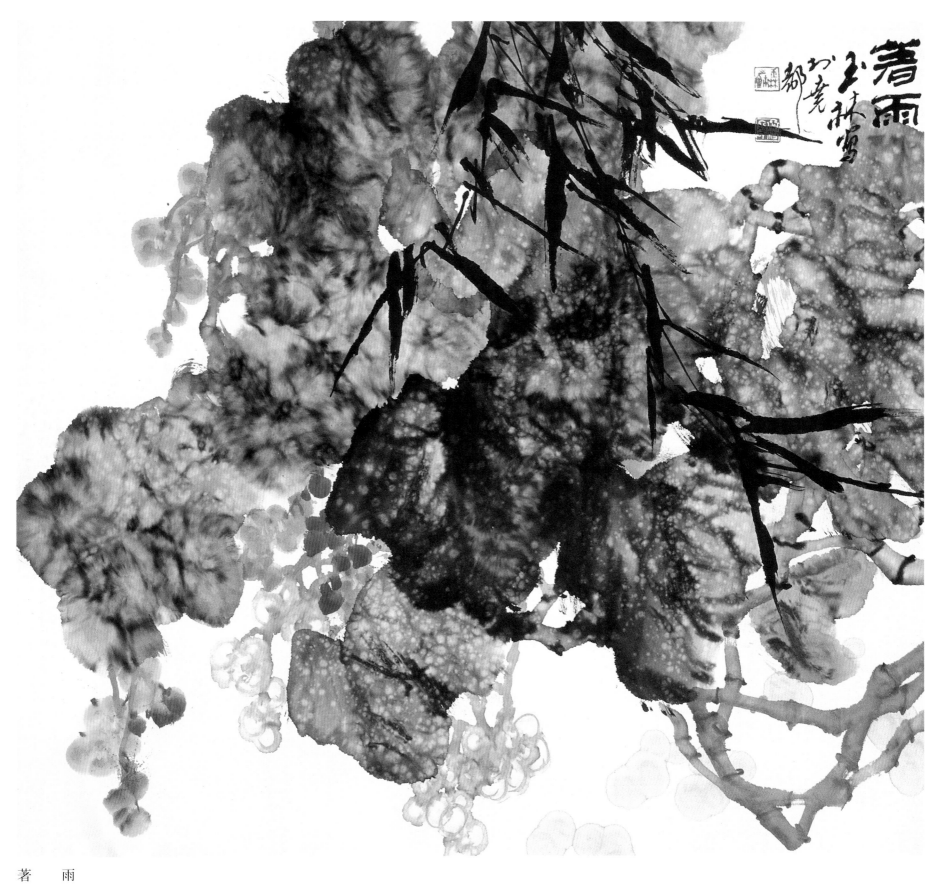

著　雨

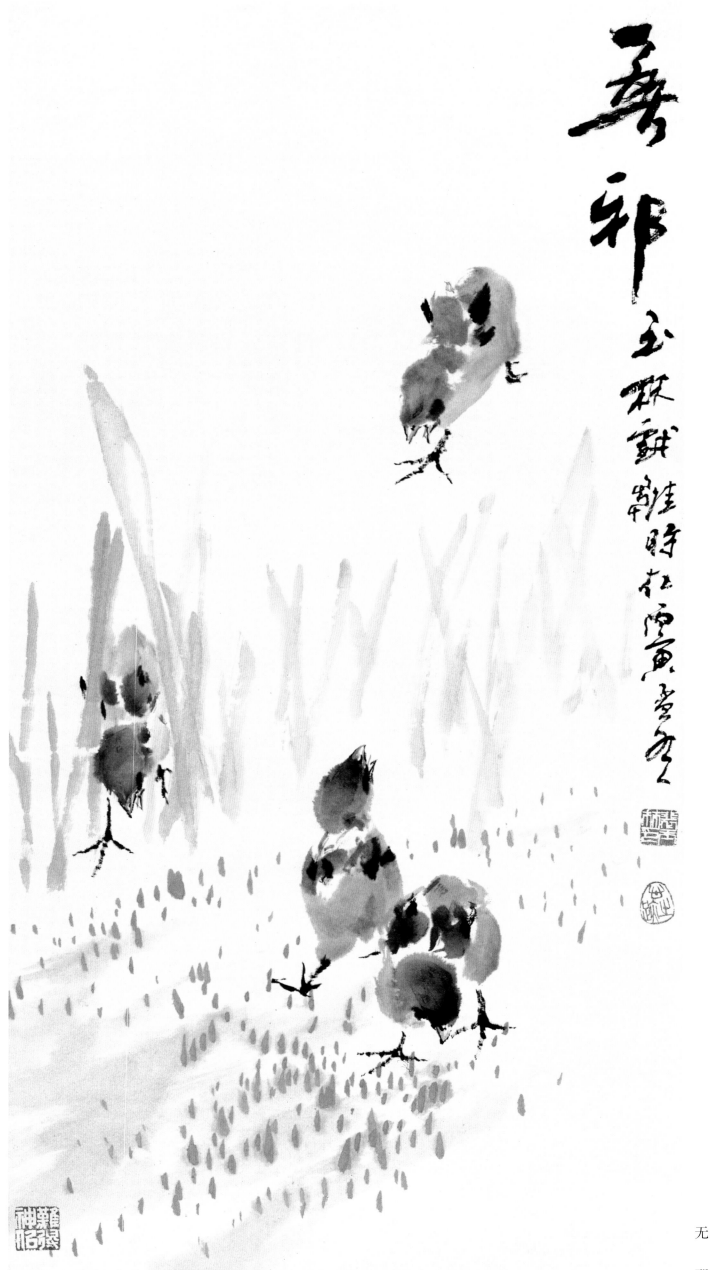

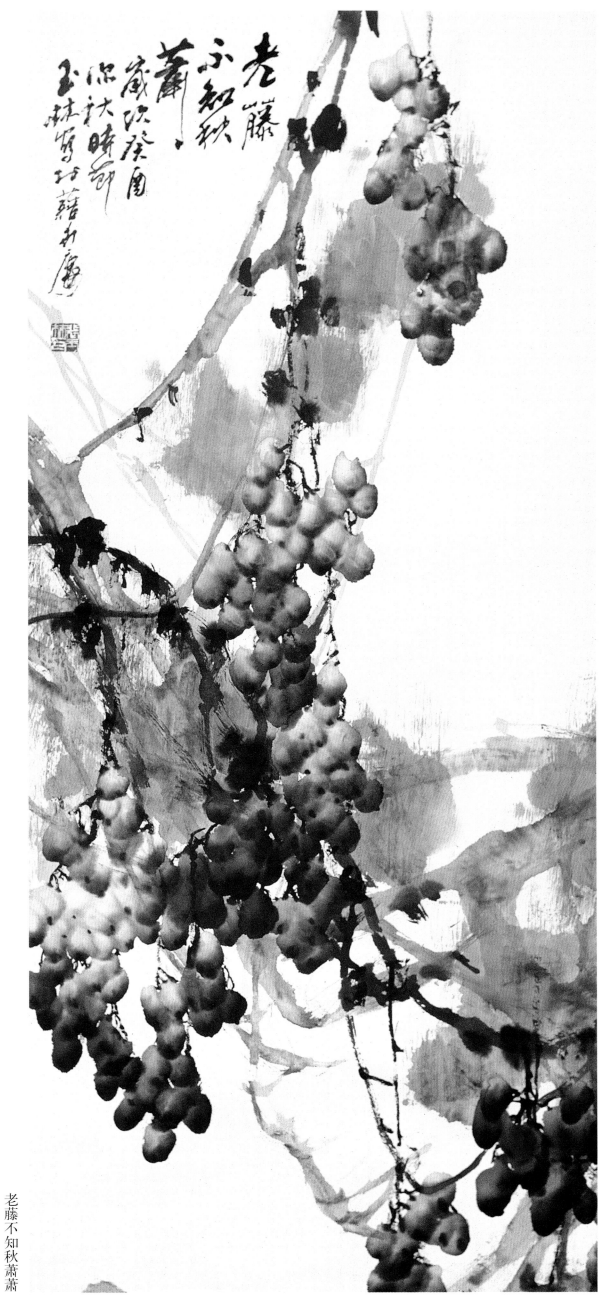

老藤不知秋萧萧

古称牡丹洛阳
第一家一二胜以曹州
能召客以余根
捣无品种牡丹
无佳石种以化
绿清人新梅牡
丹谱补白癸酉
王林国纬

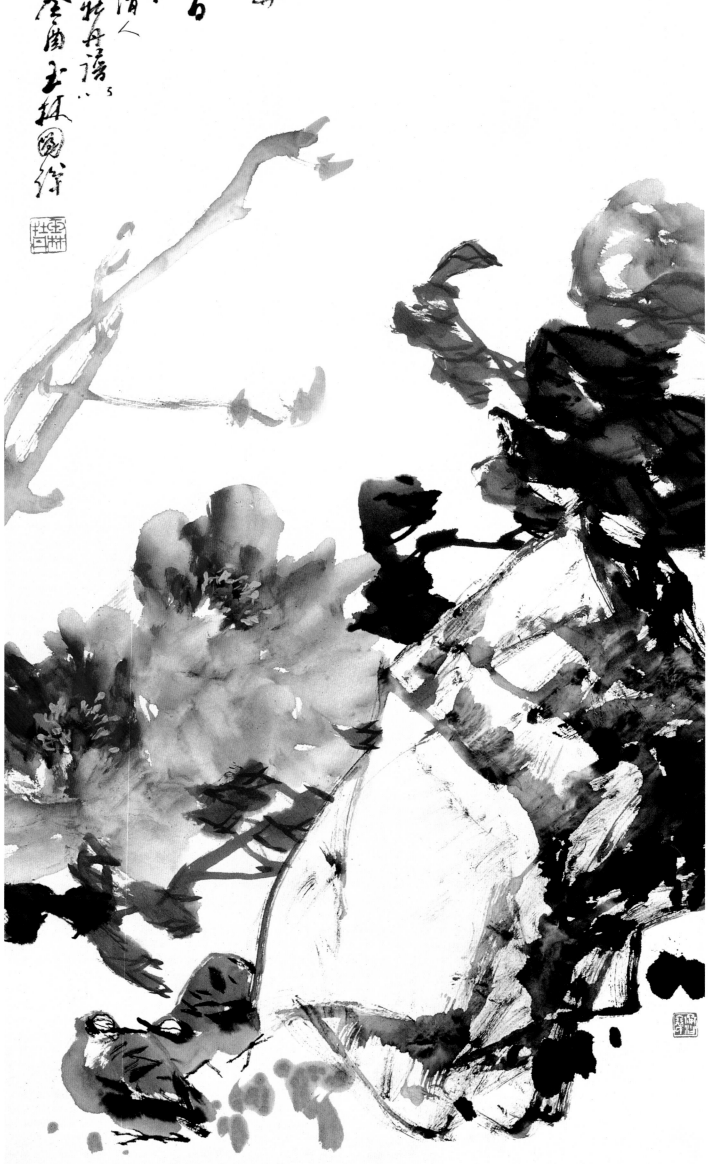

洛阳牡丹甲天下

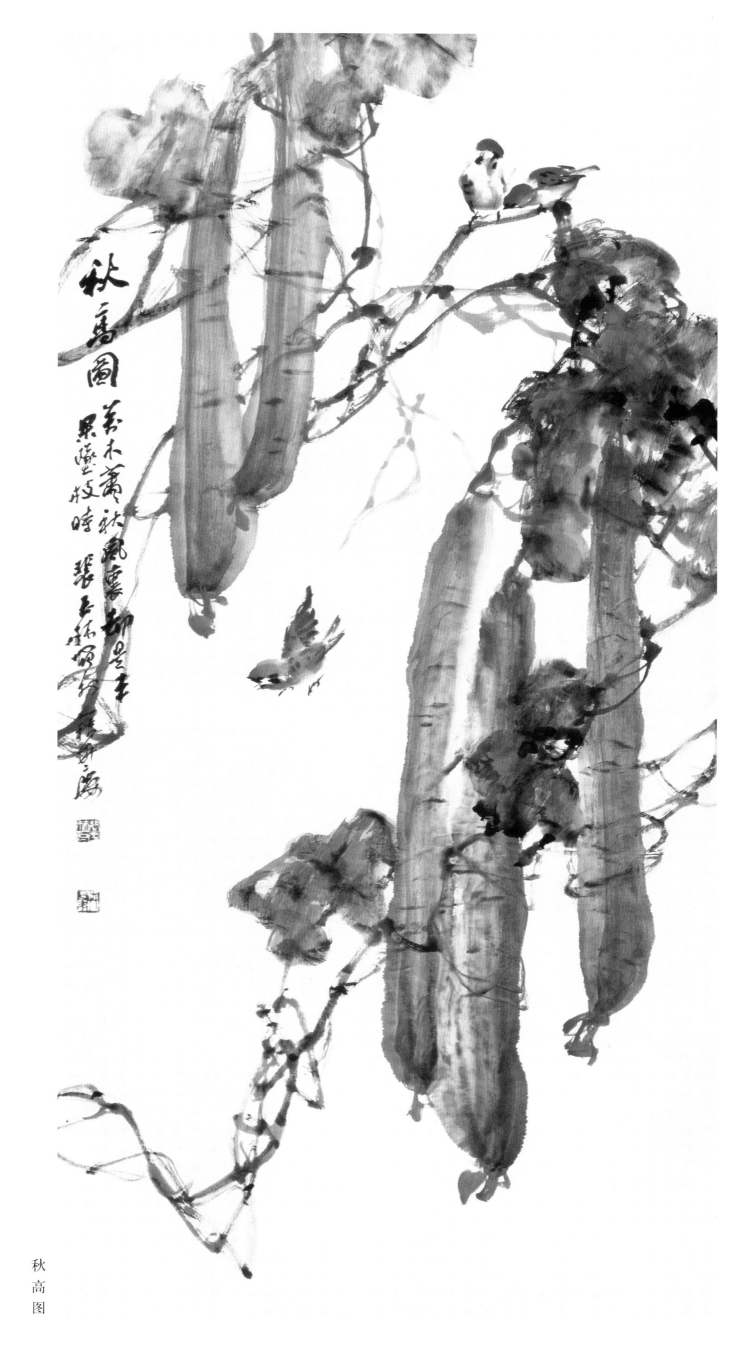

秋
高
图

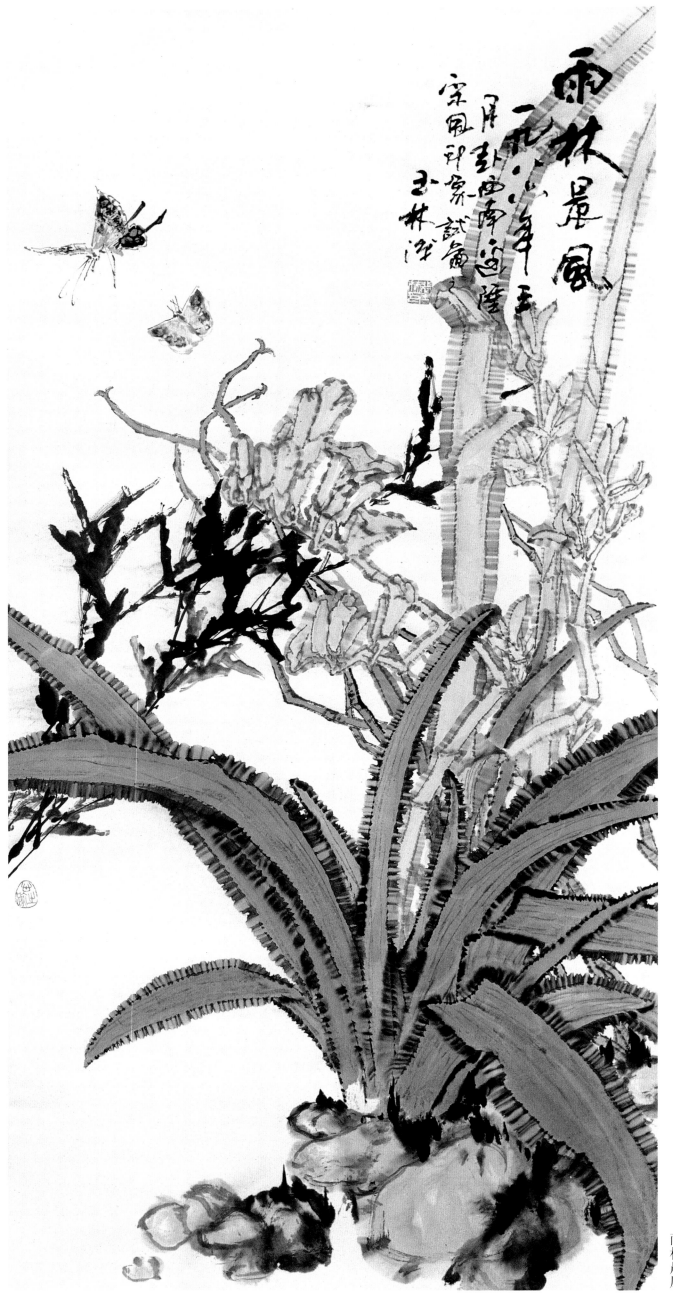

雨林晨风

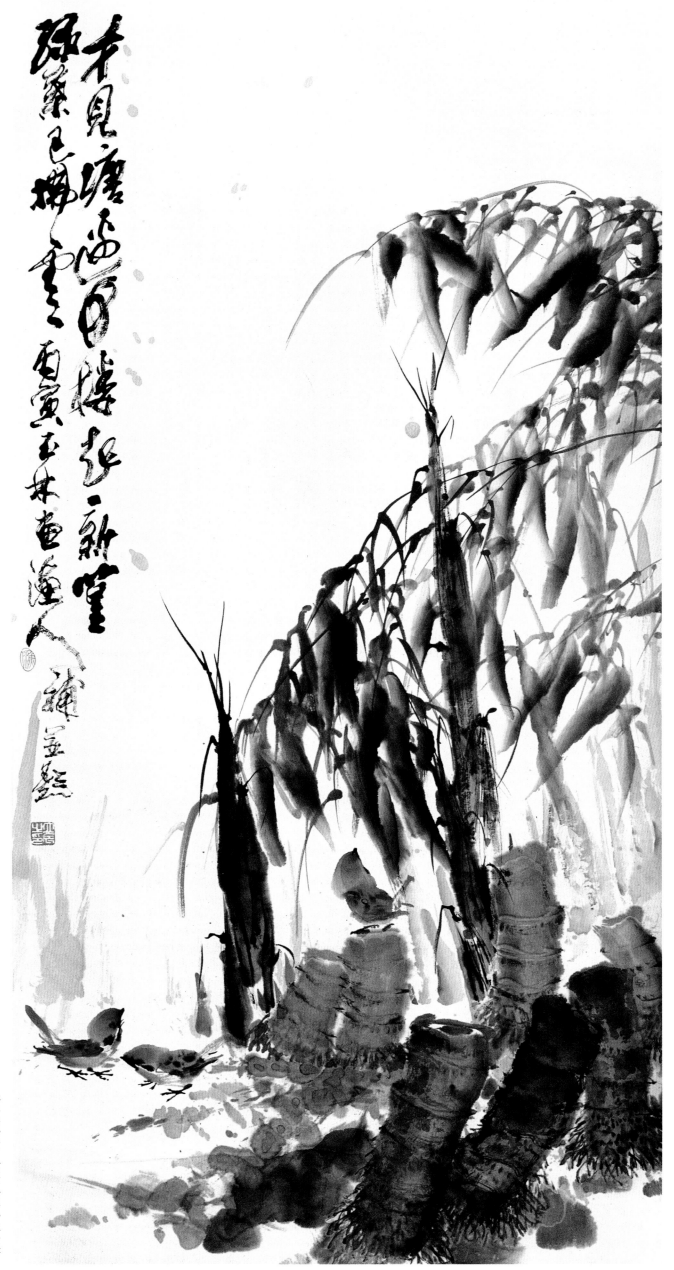

才见塘西西日楼北新篁
孙翠已拂梅和云
丙寅王林画蓬人

新篁拂云（张立辰补并题）

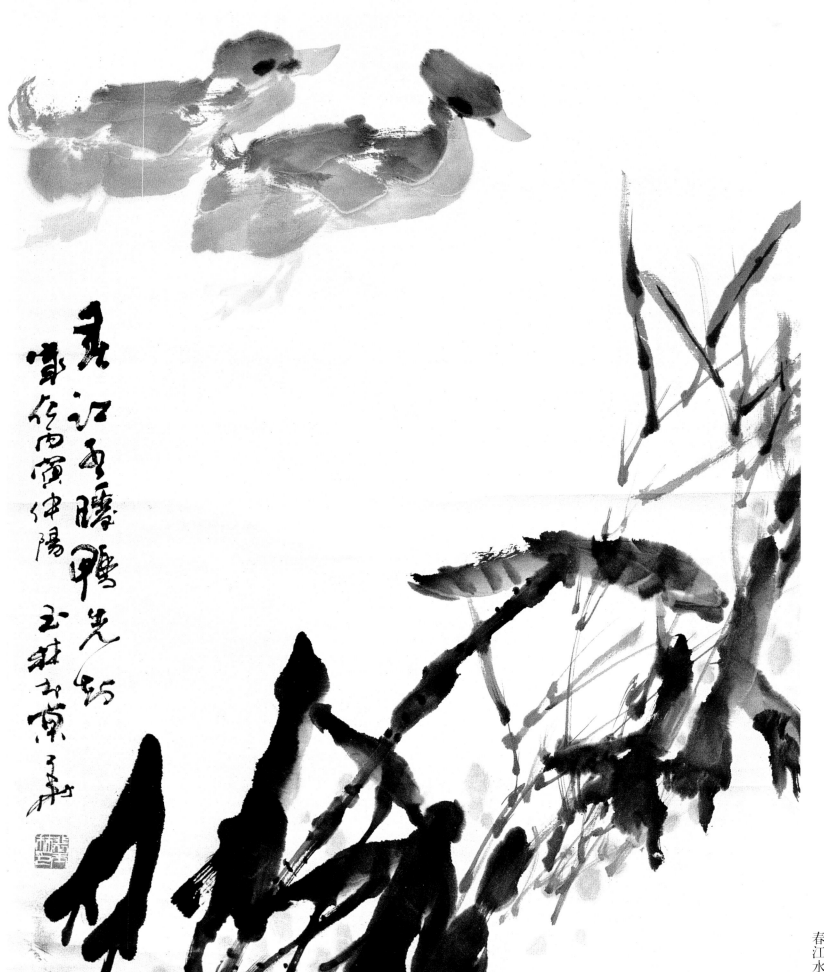

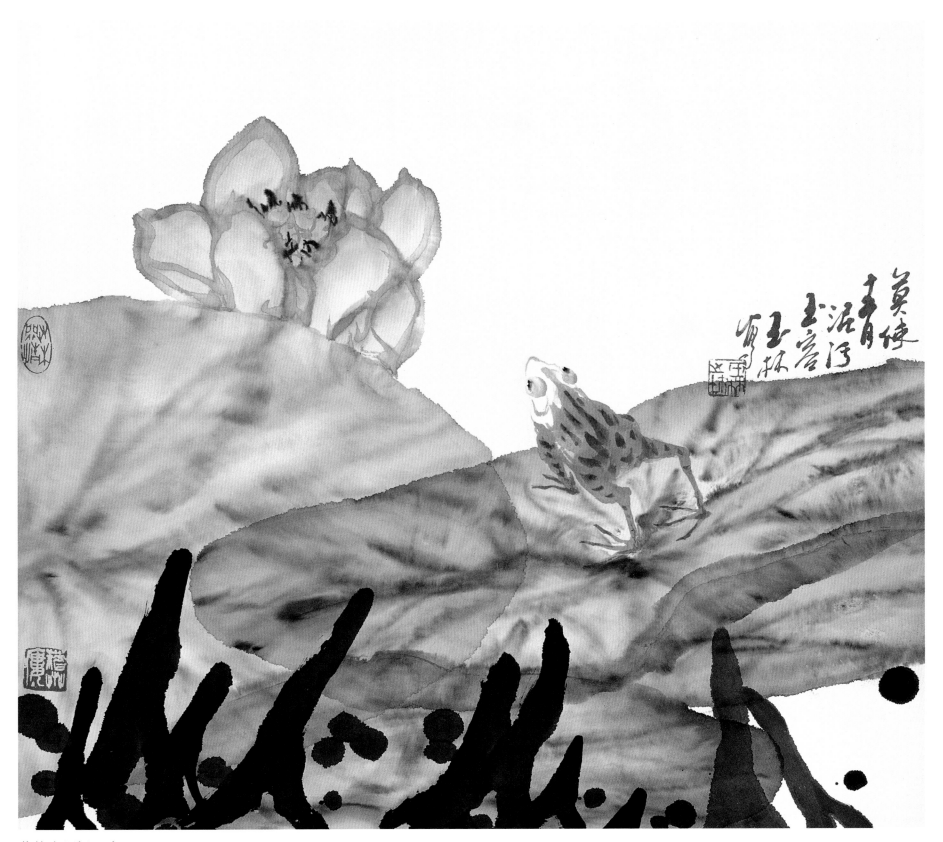

莫使春泥污玉容

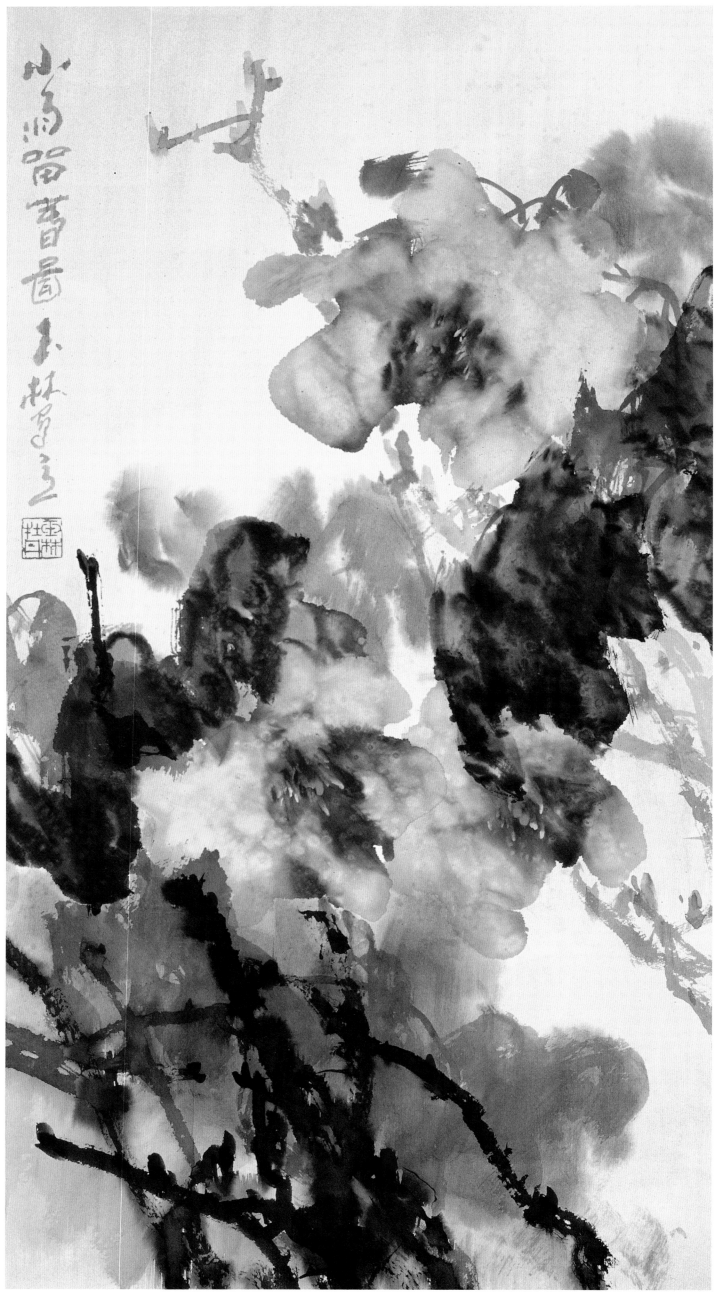

小雨留春

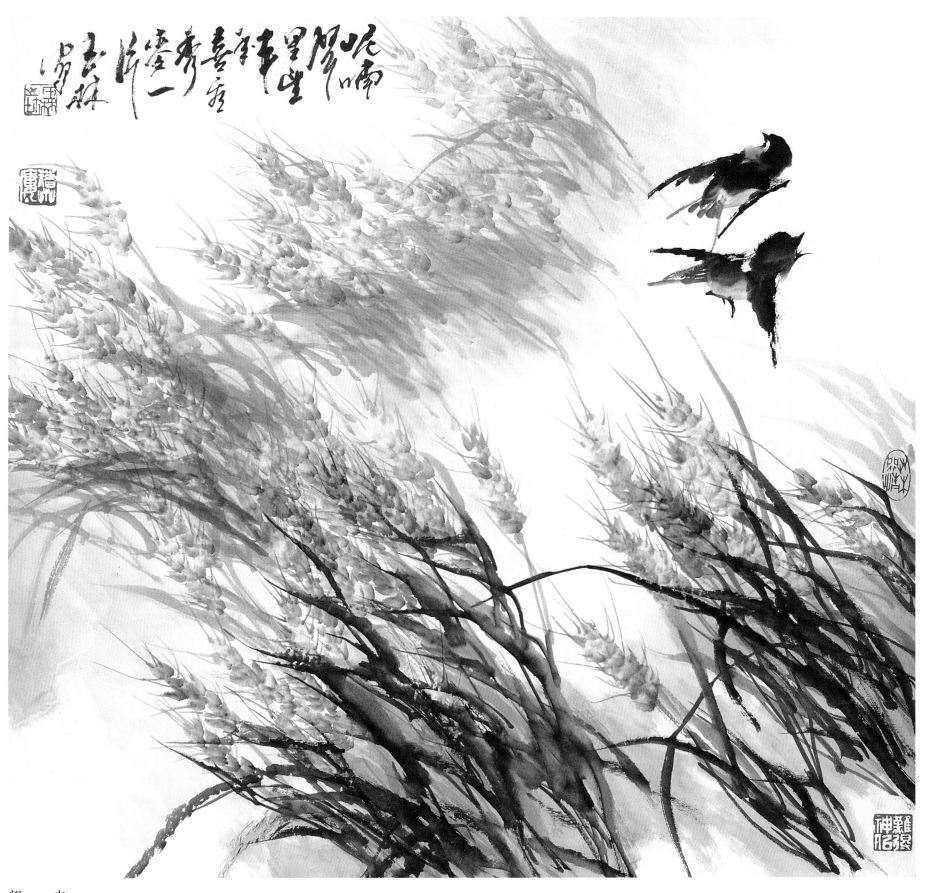

望　丰

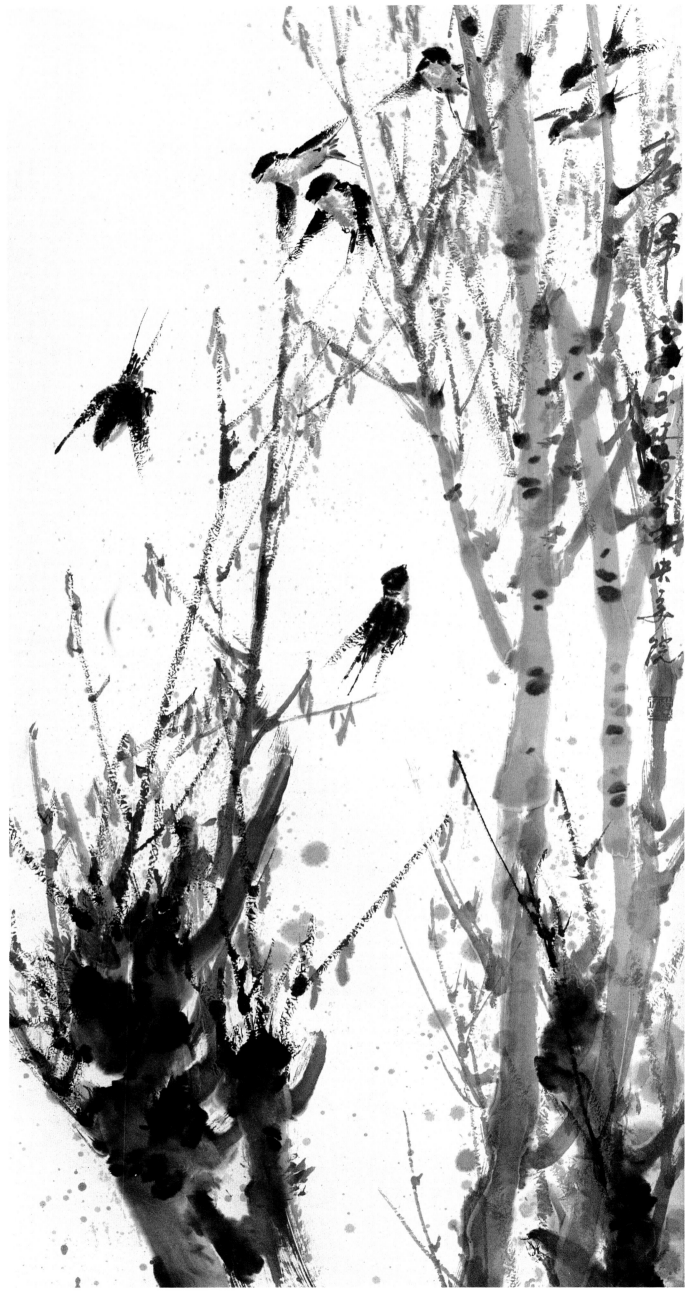

春
消
息

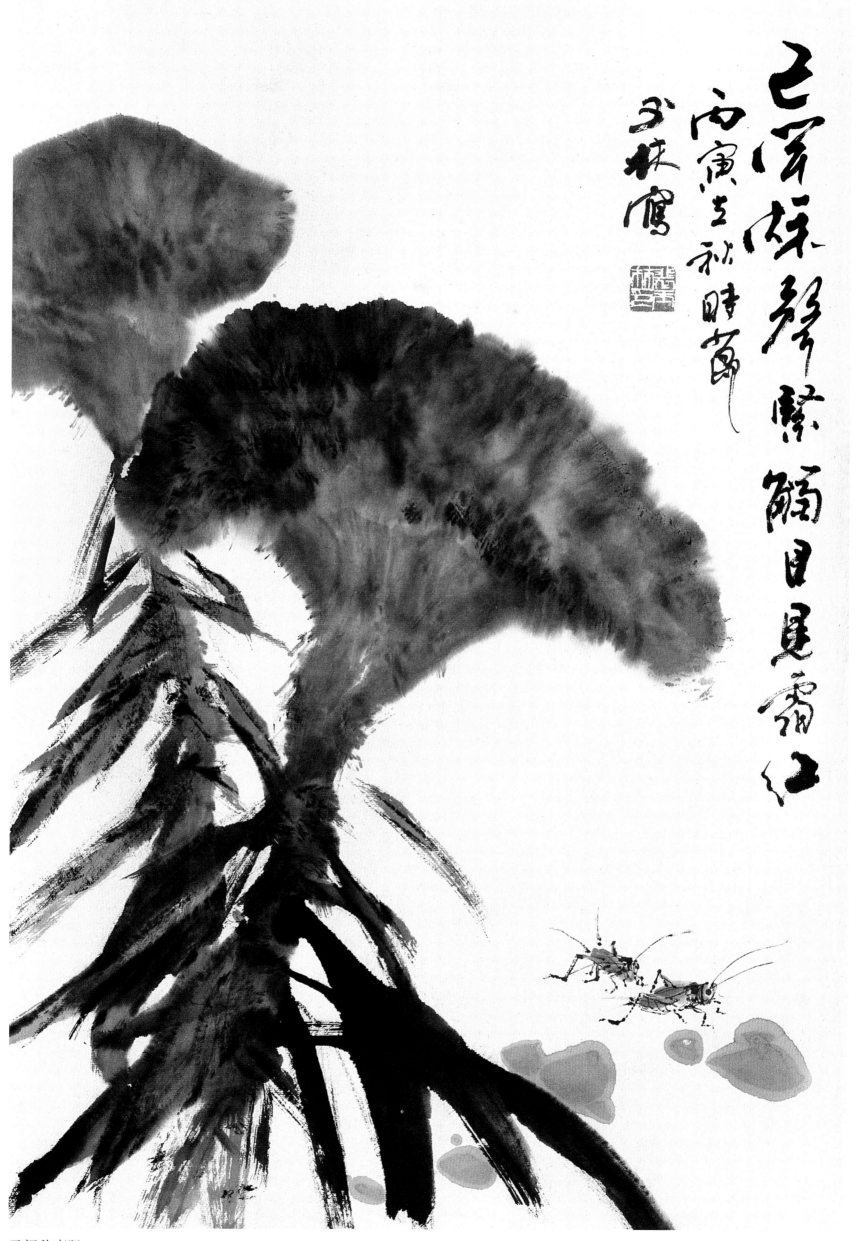

已闻秋声紧

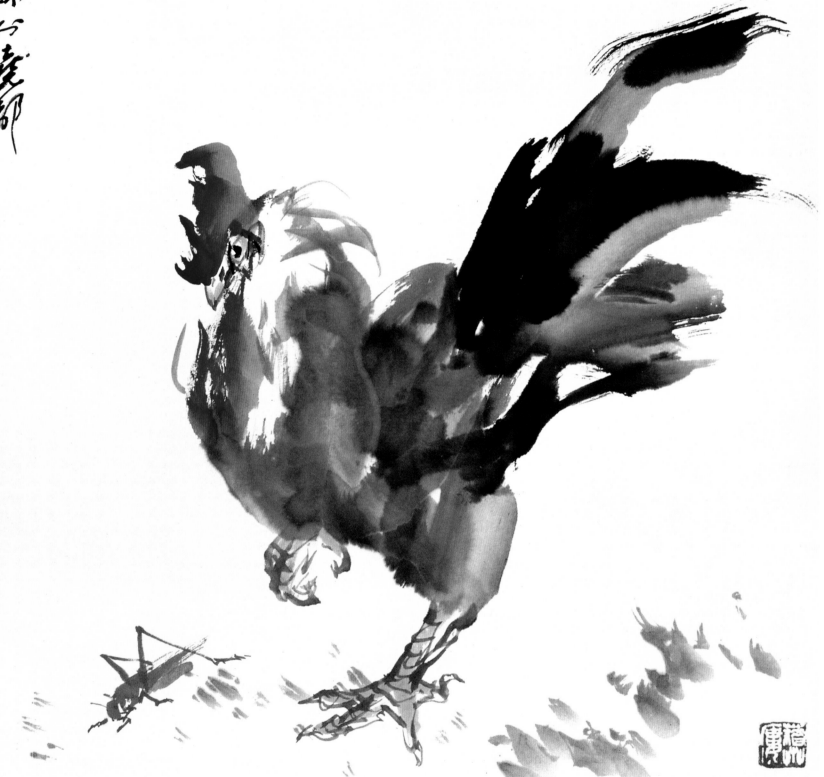

鸡　颂

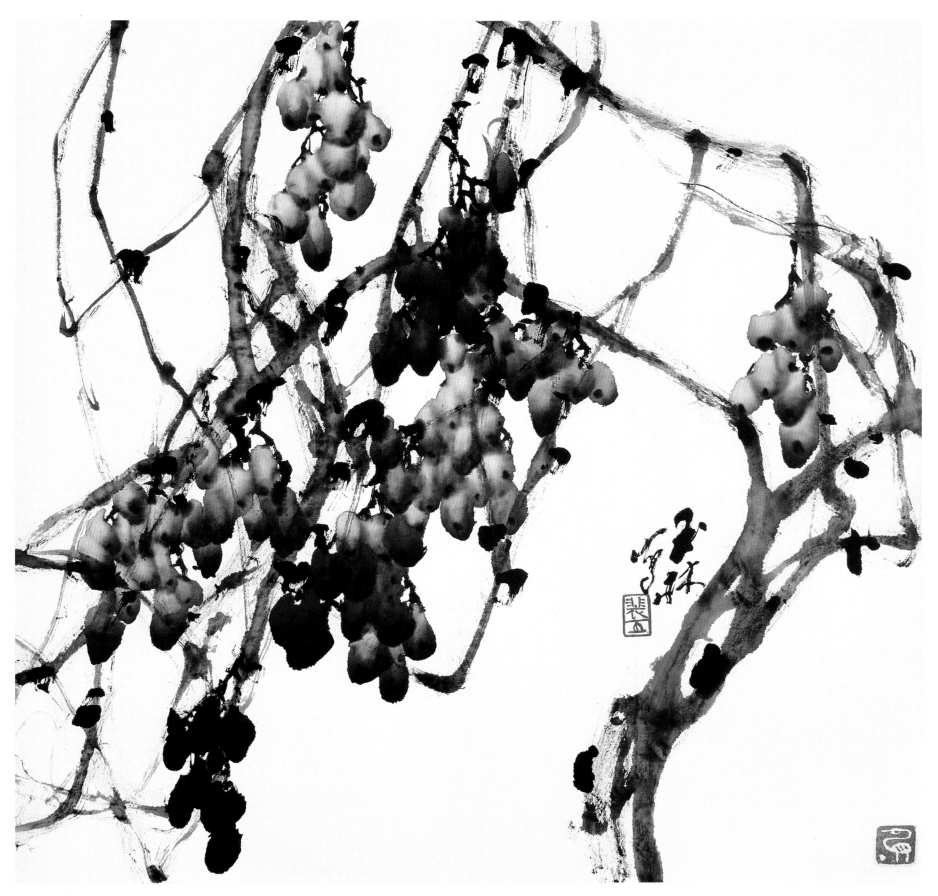

疏　秋

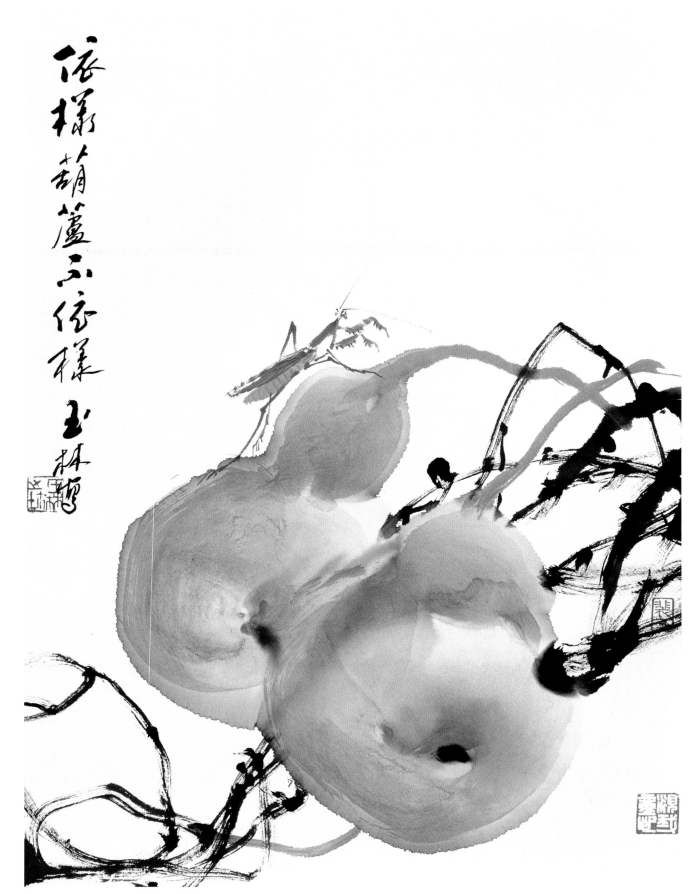

依样葫芦

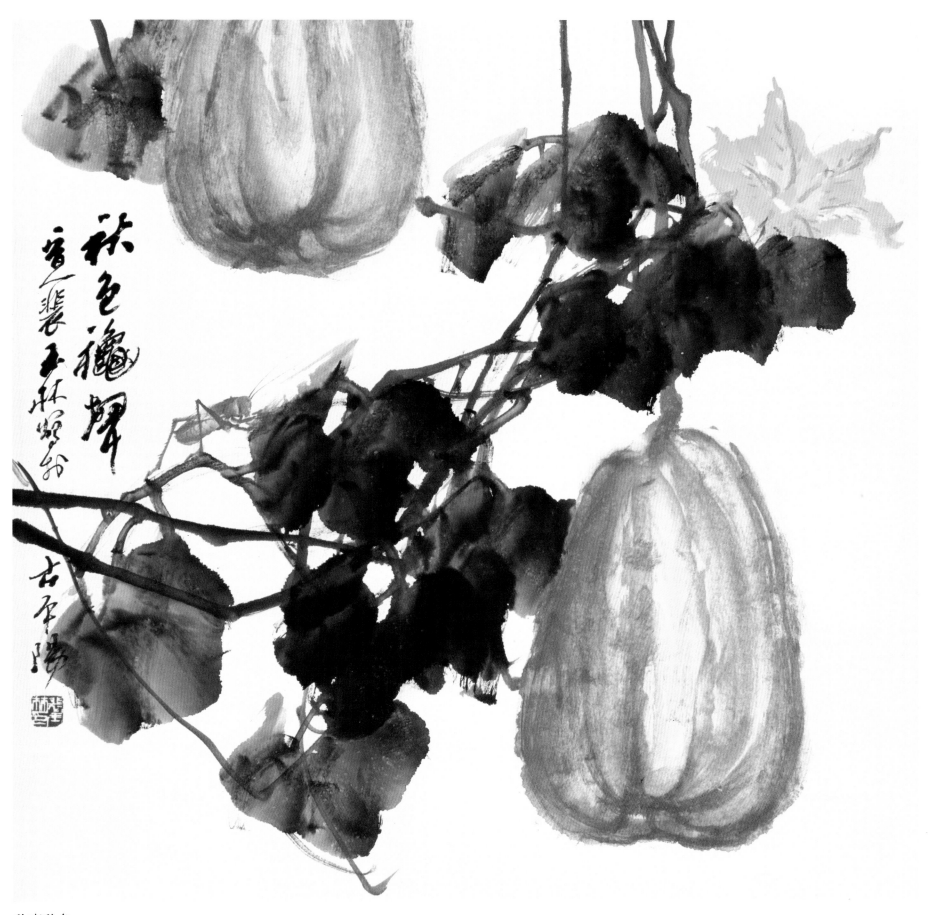

秋声秋色

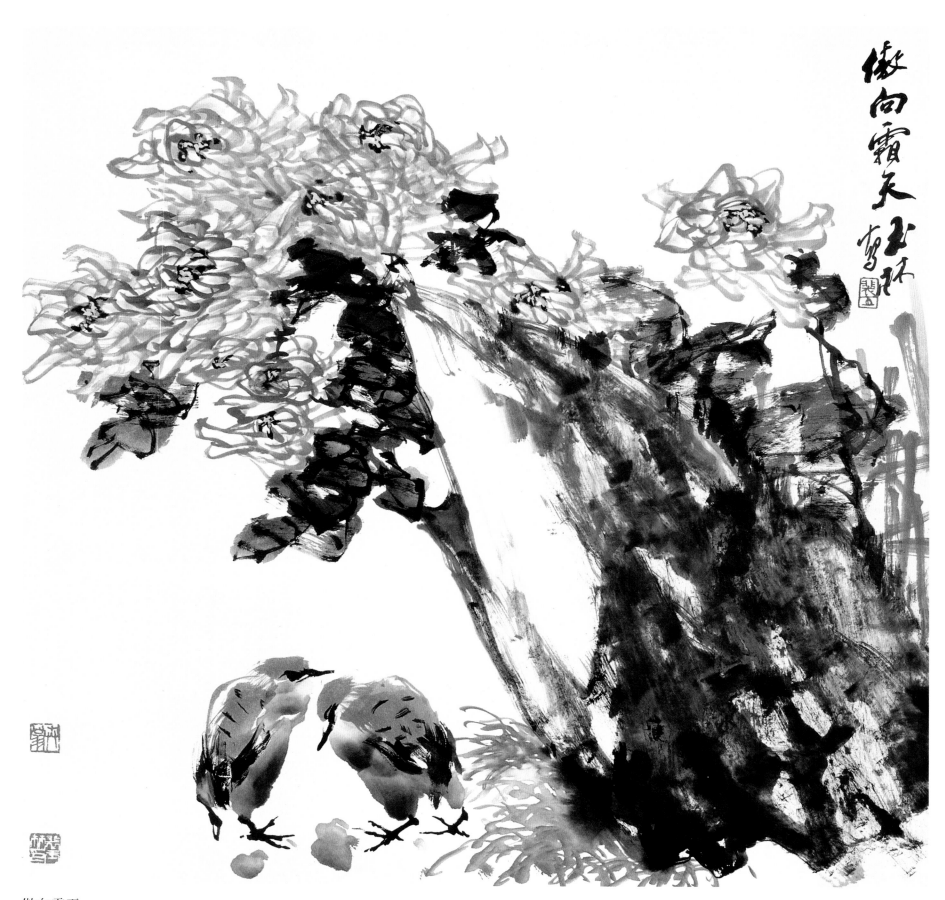

傲向霜天

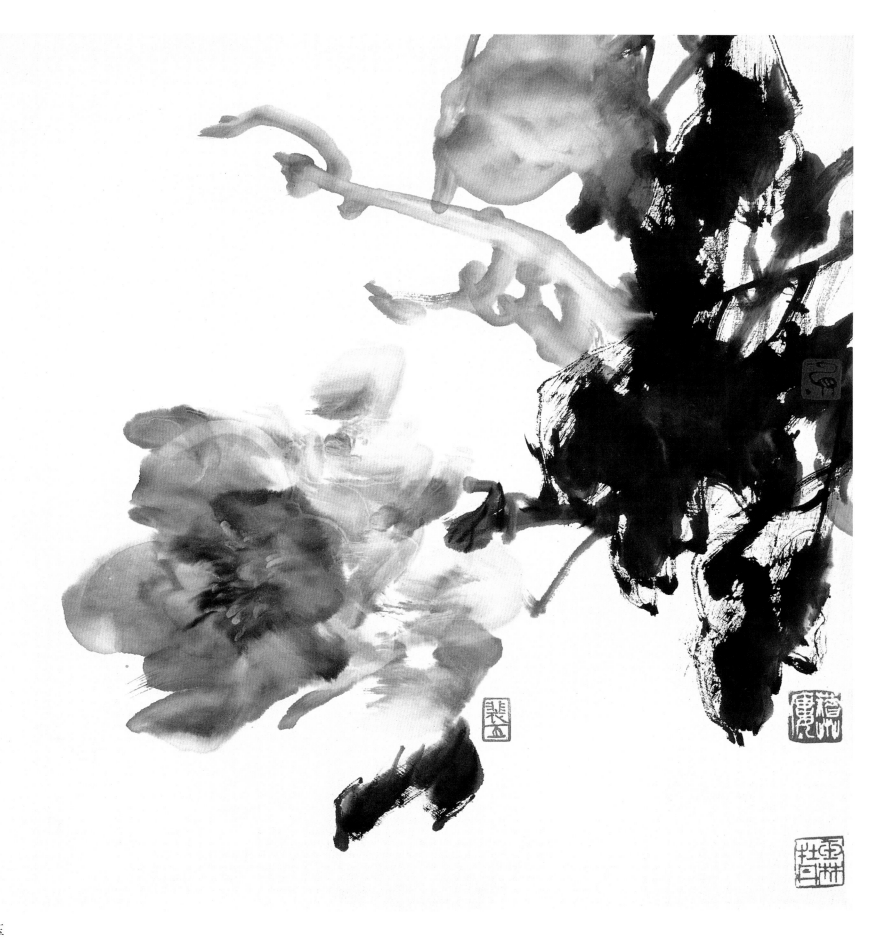

墨　玉

壬午秋季余尝居杭州反人万所时碰蟹肥腴卖脂溪游日百碟云起市蟹浮滕硕者人征迎吾友好谓之醒宴休尔世儿江我醉未磷磷放浪形骸六物如禅及狂开择揭昌卧以豹古人可知吾乐美溪上吾婴玉林怪斋客

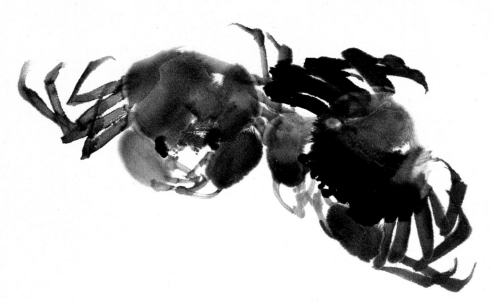

忆

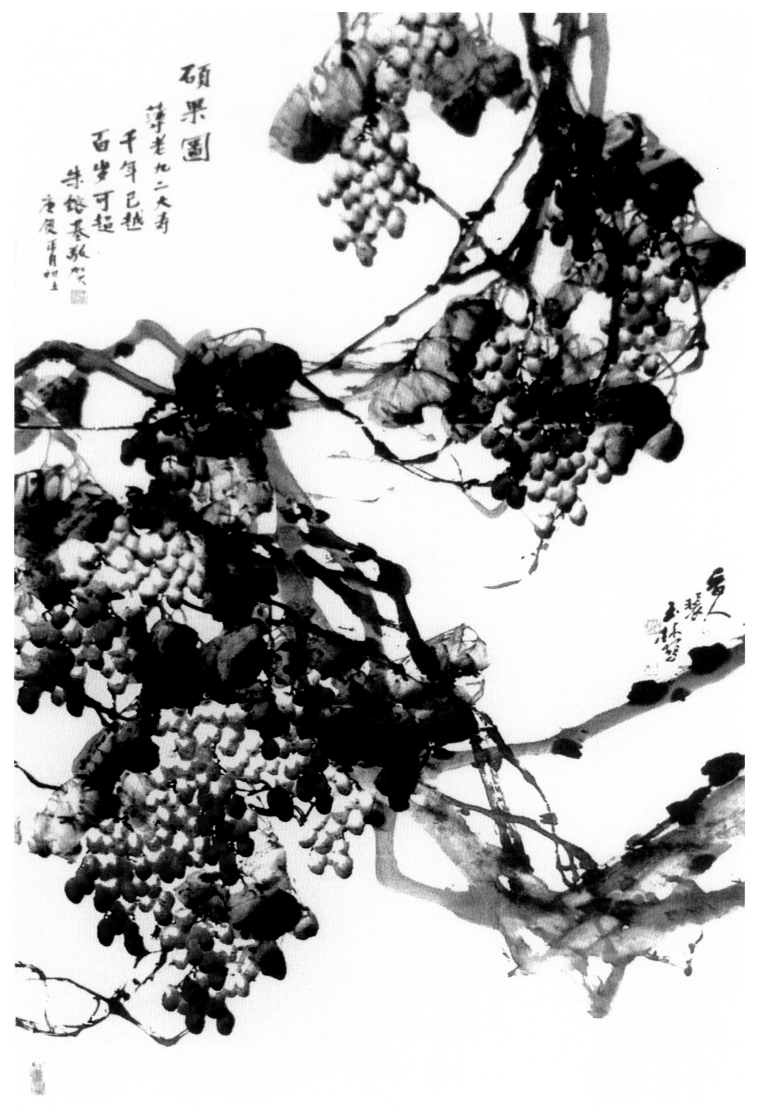

硕果图

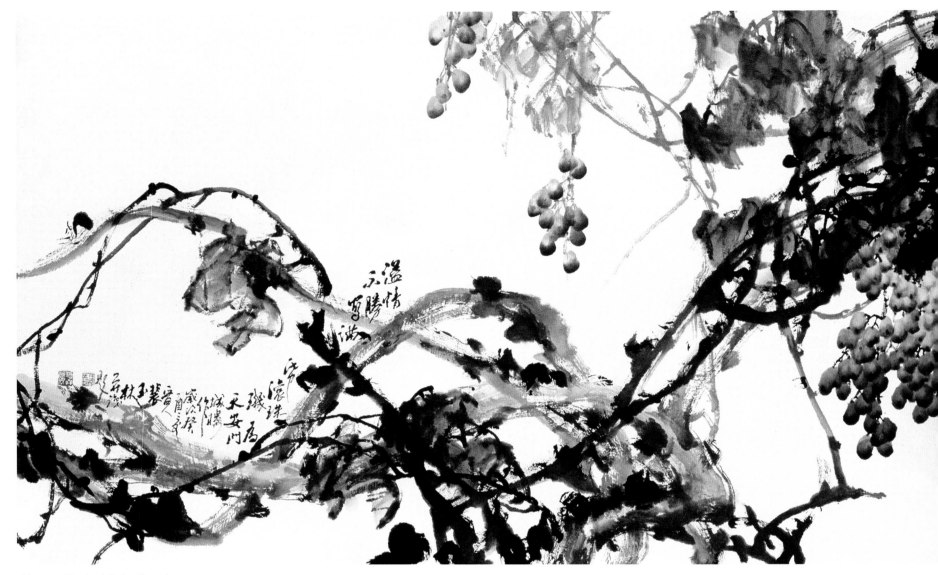

硕　　果（天安门藏画）

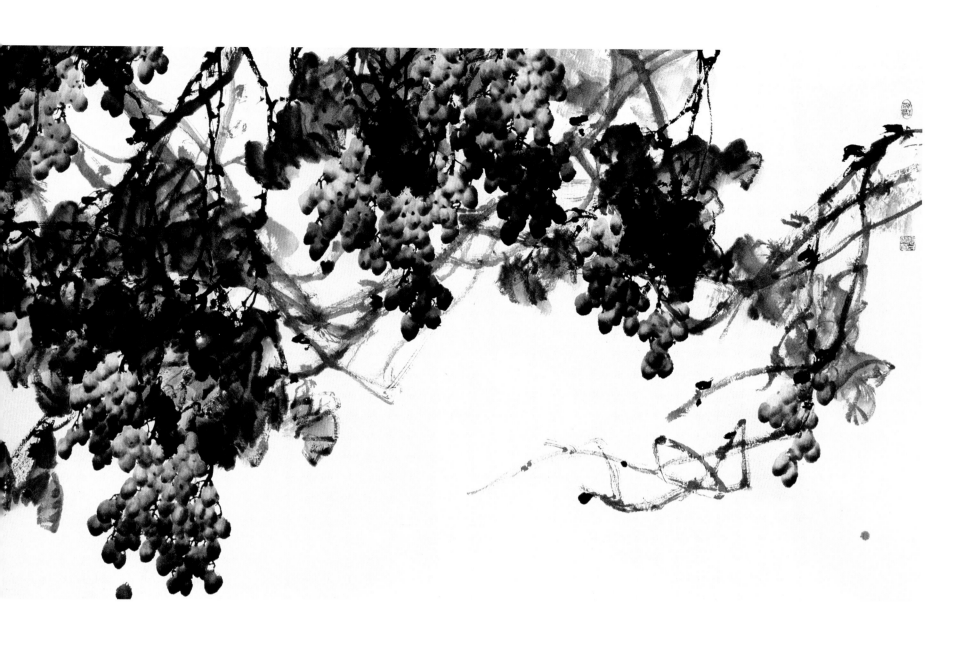

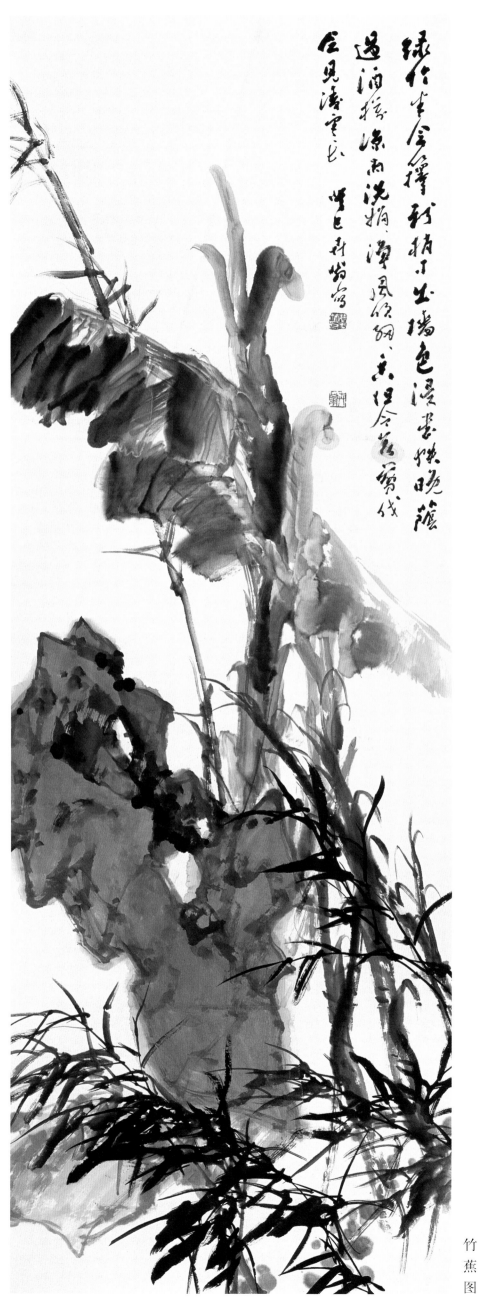

竹蕉图

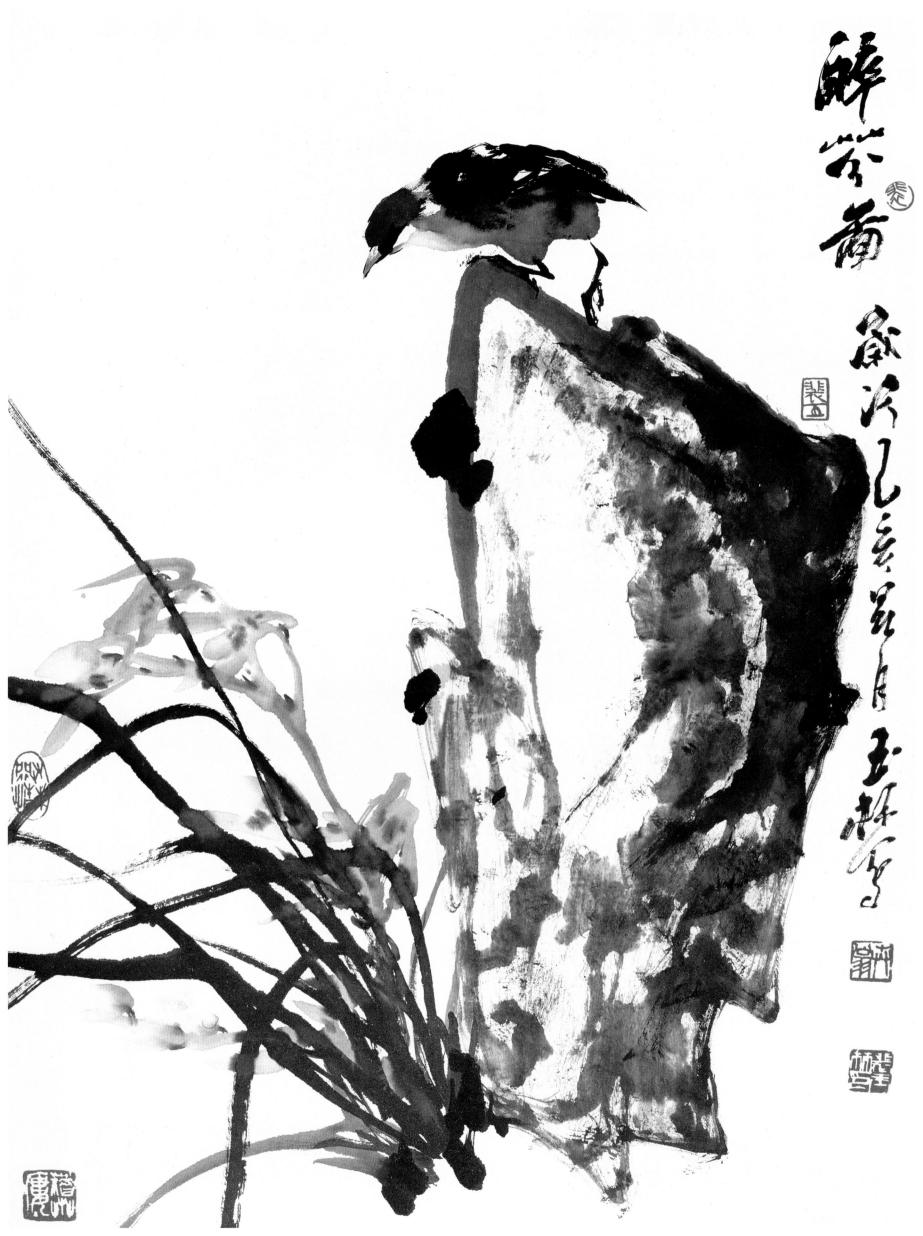

醉芬图

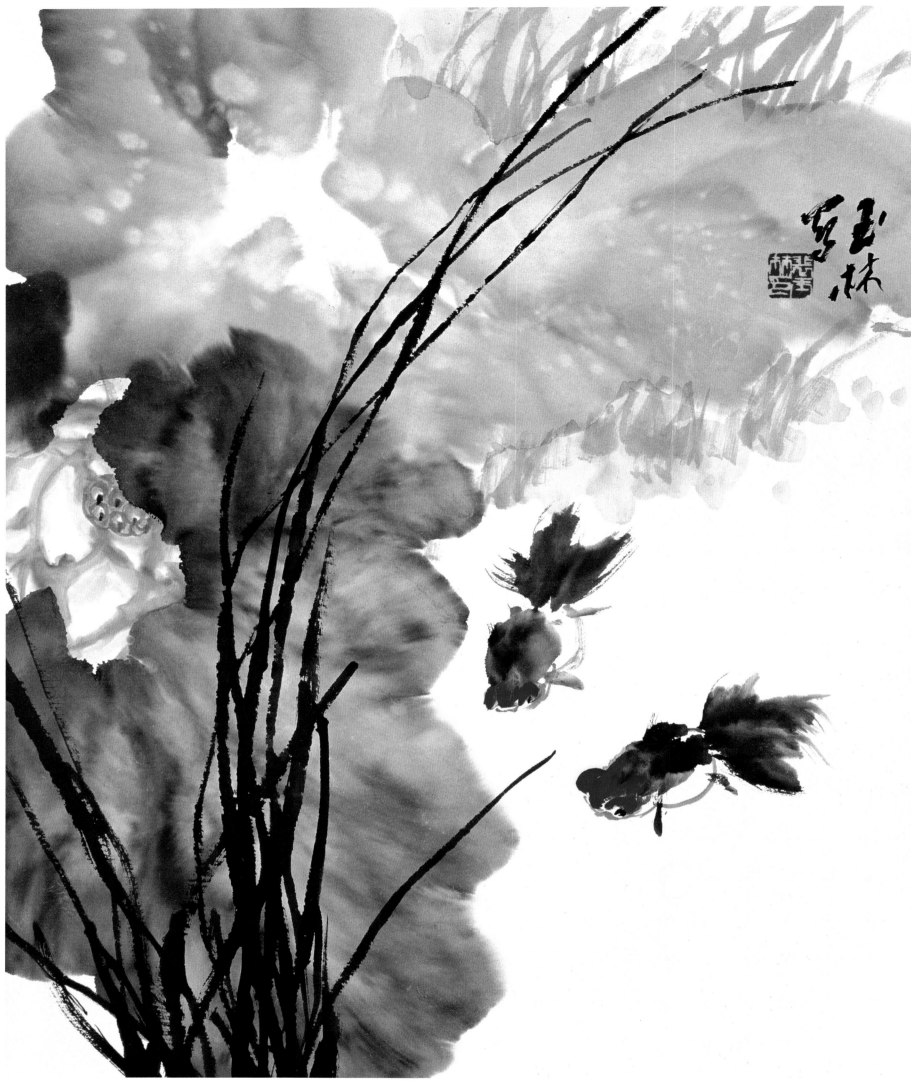

夏塘酥雨

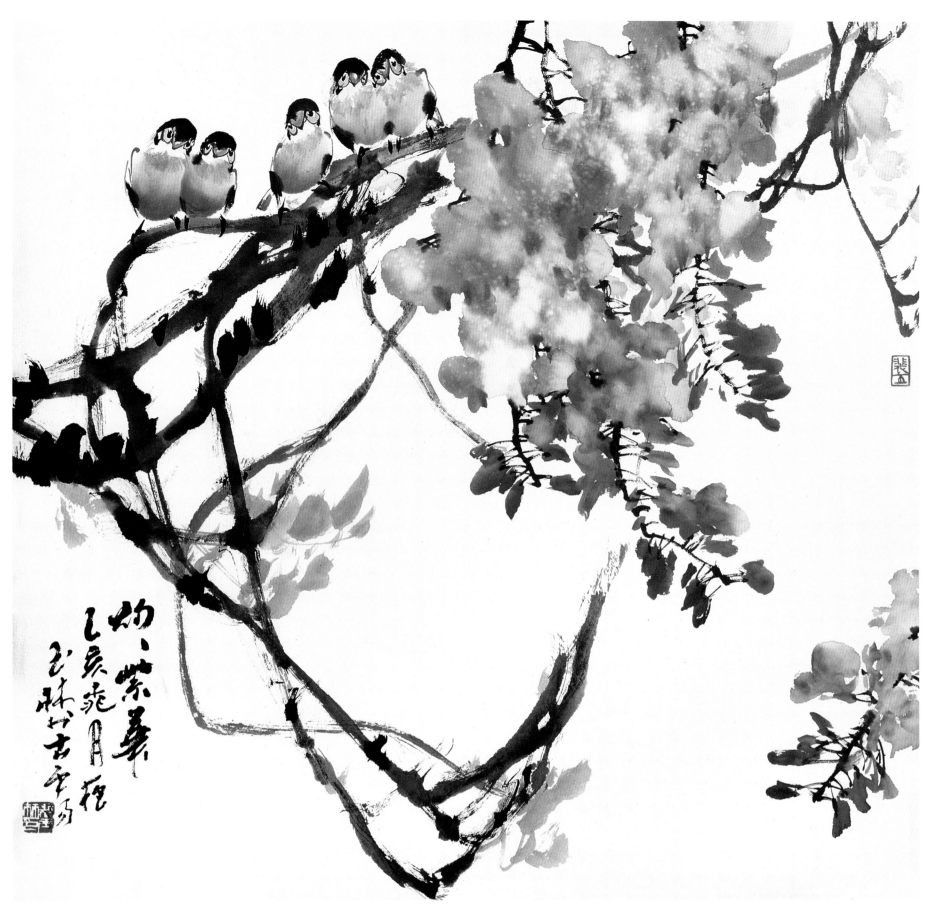

灼灼紫华

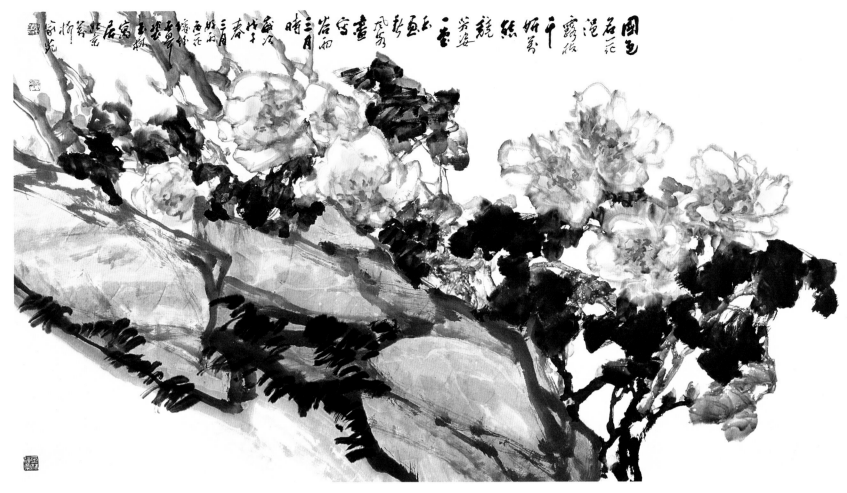

白 牡 丹

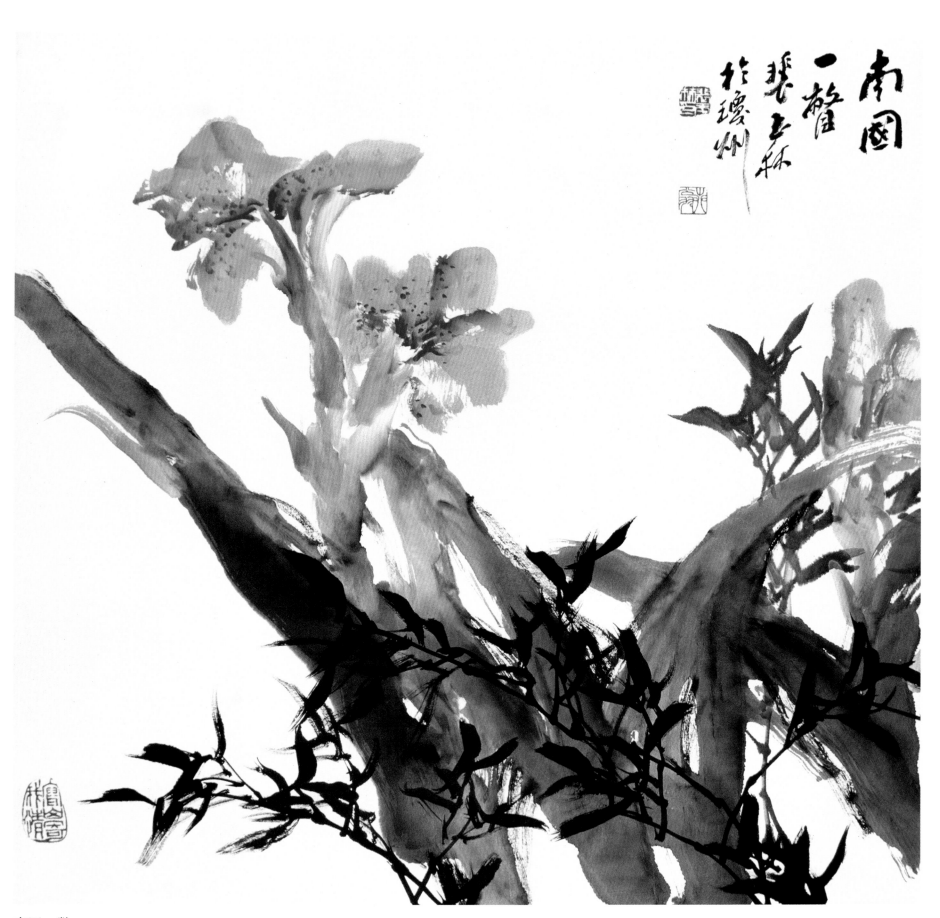

南国一瞥

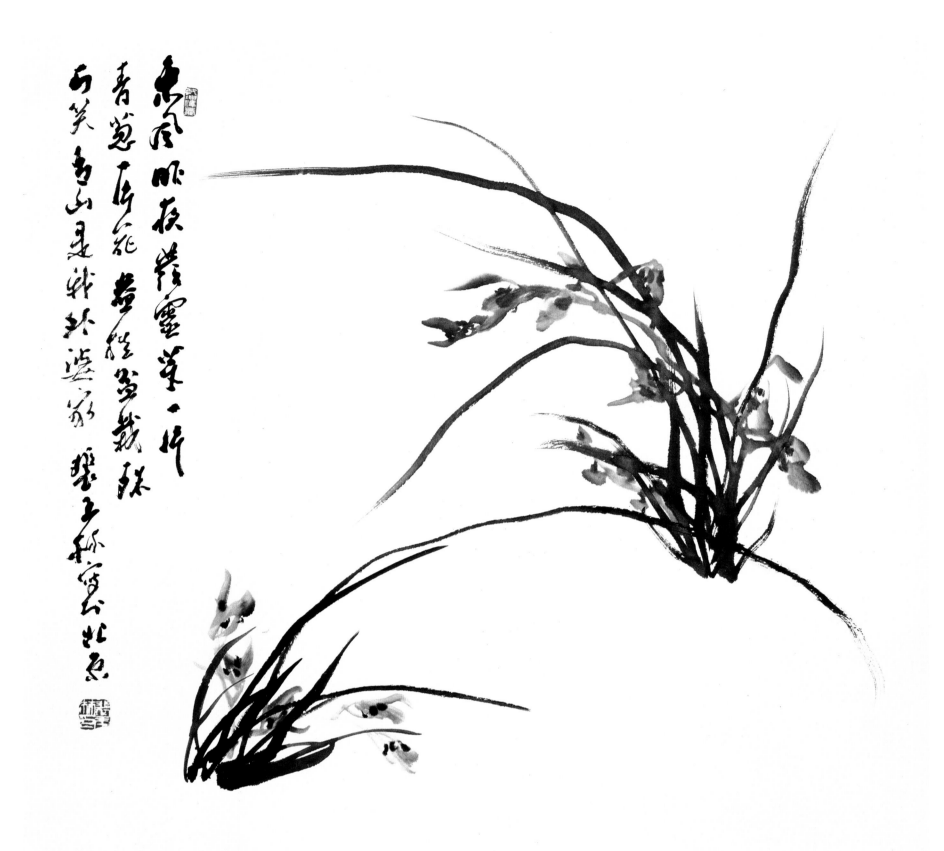

君子之佩

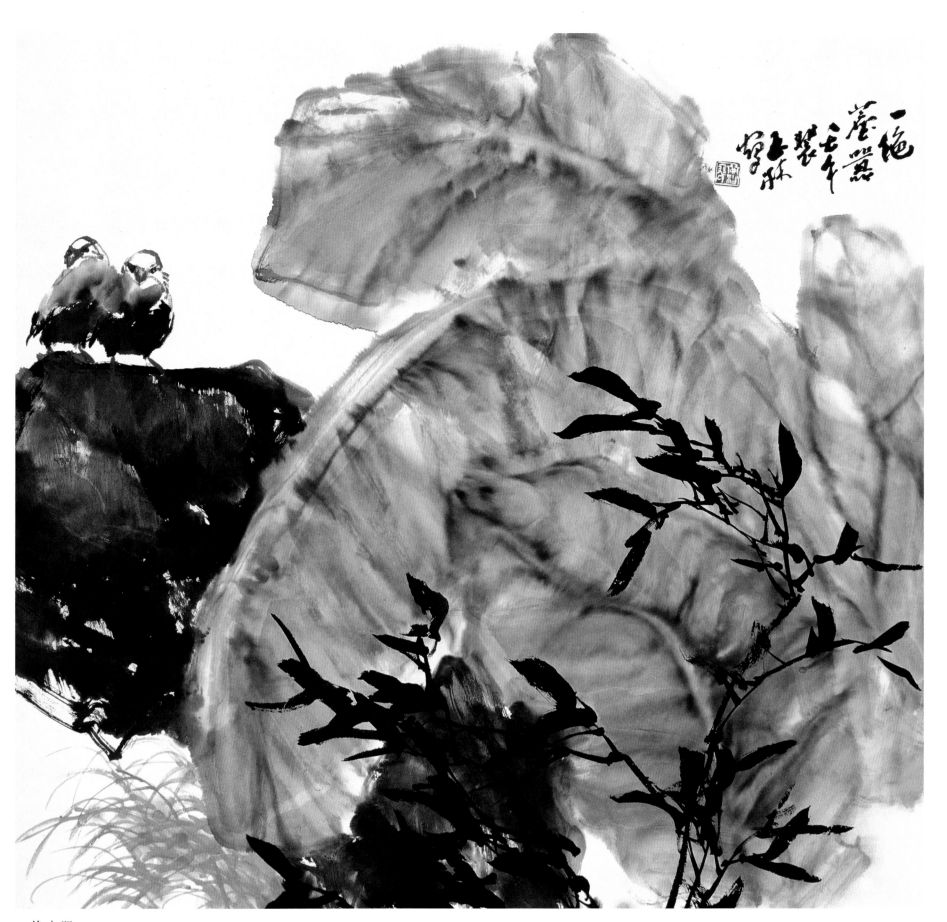

一绝尘嚣

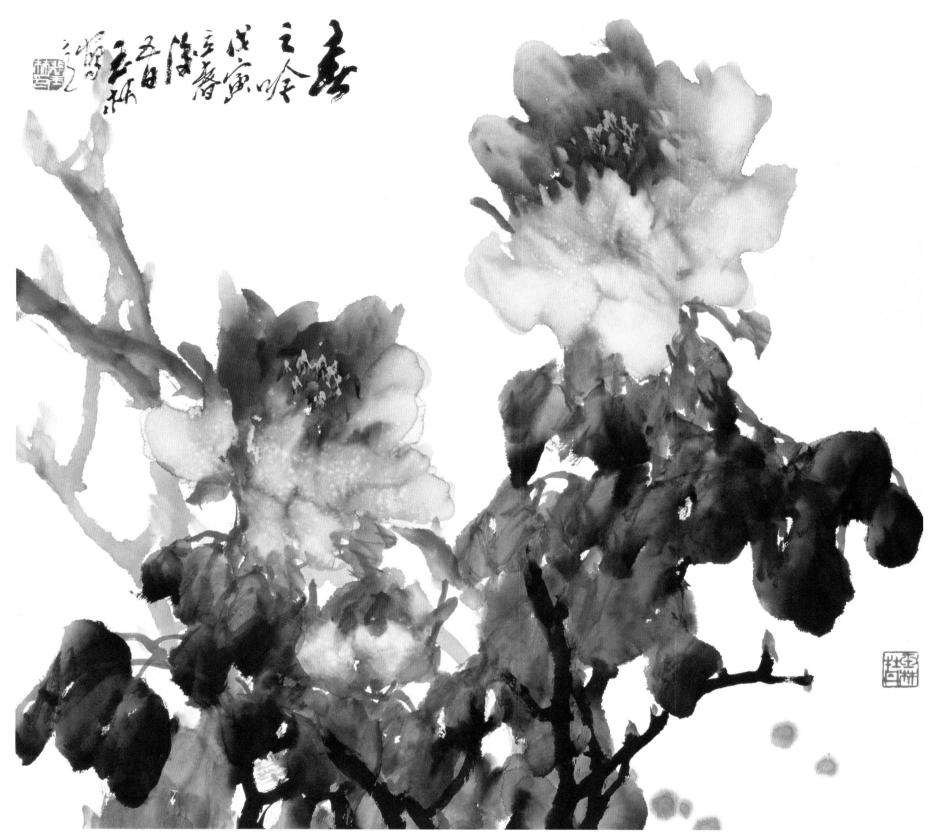

春 之 吟

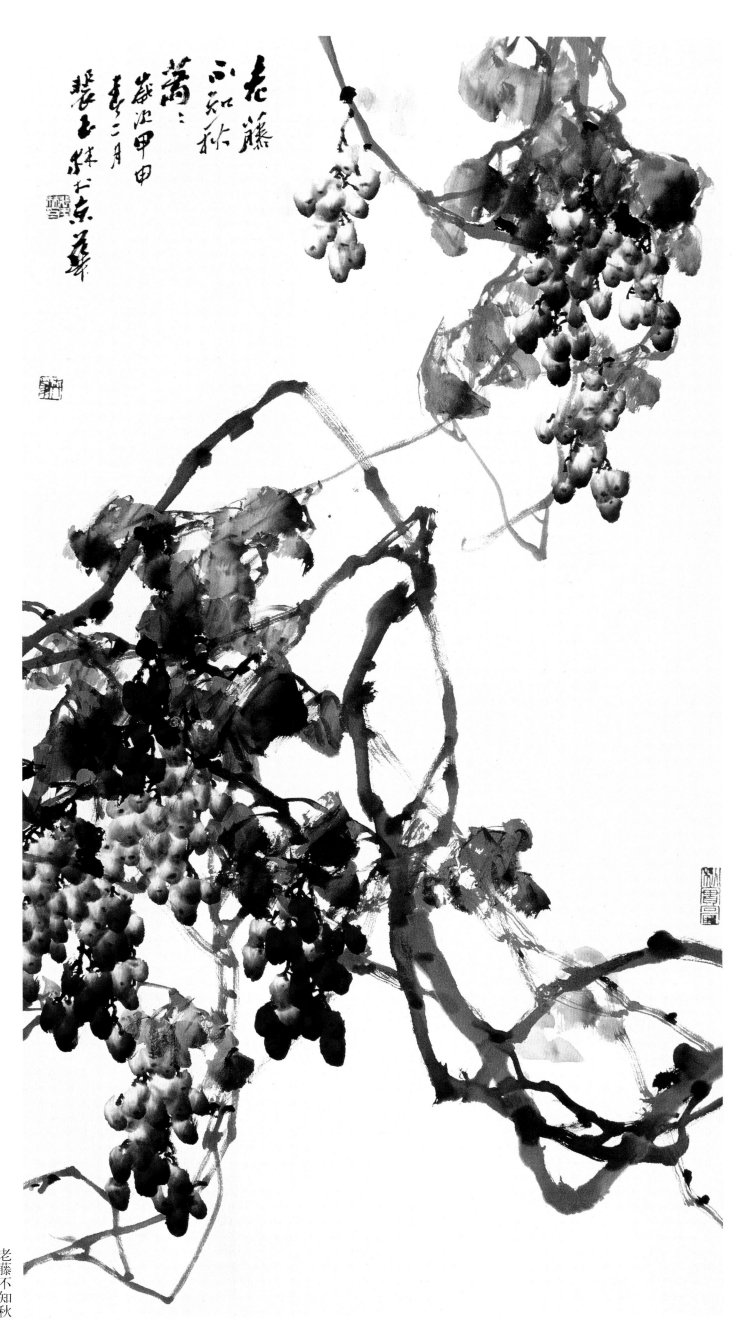

老藤
不知秋
蔓蔓
葳蕤甲申
春三月
張玉林於京華

老藤不知秋

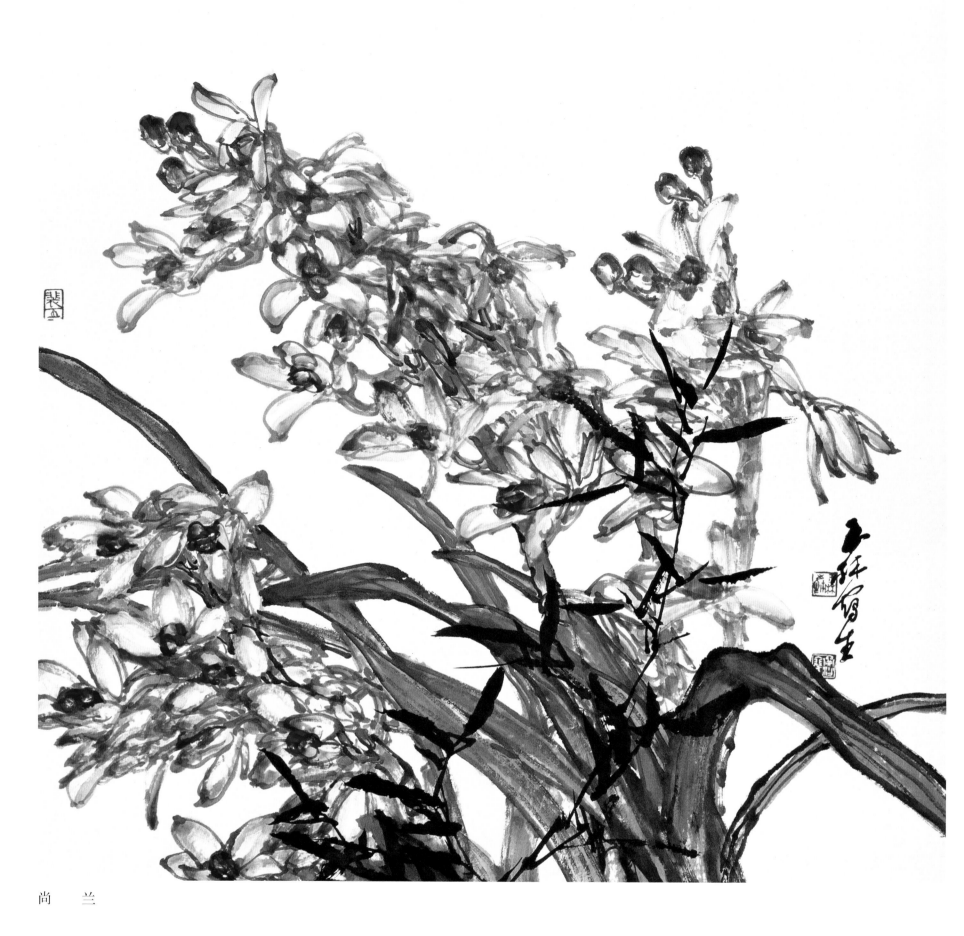

尚　兰

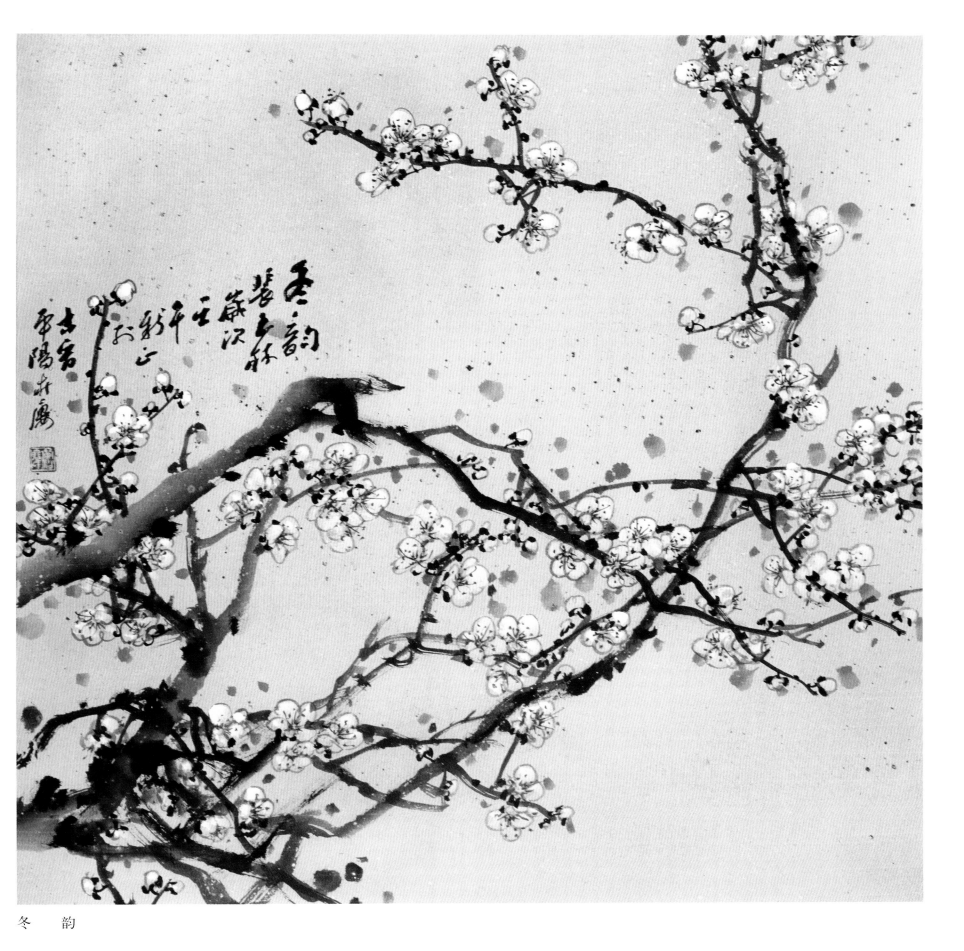

冬　韵

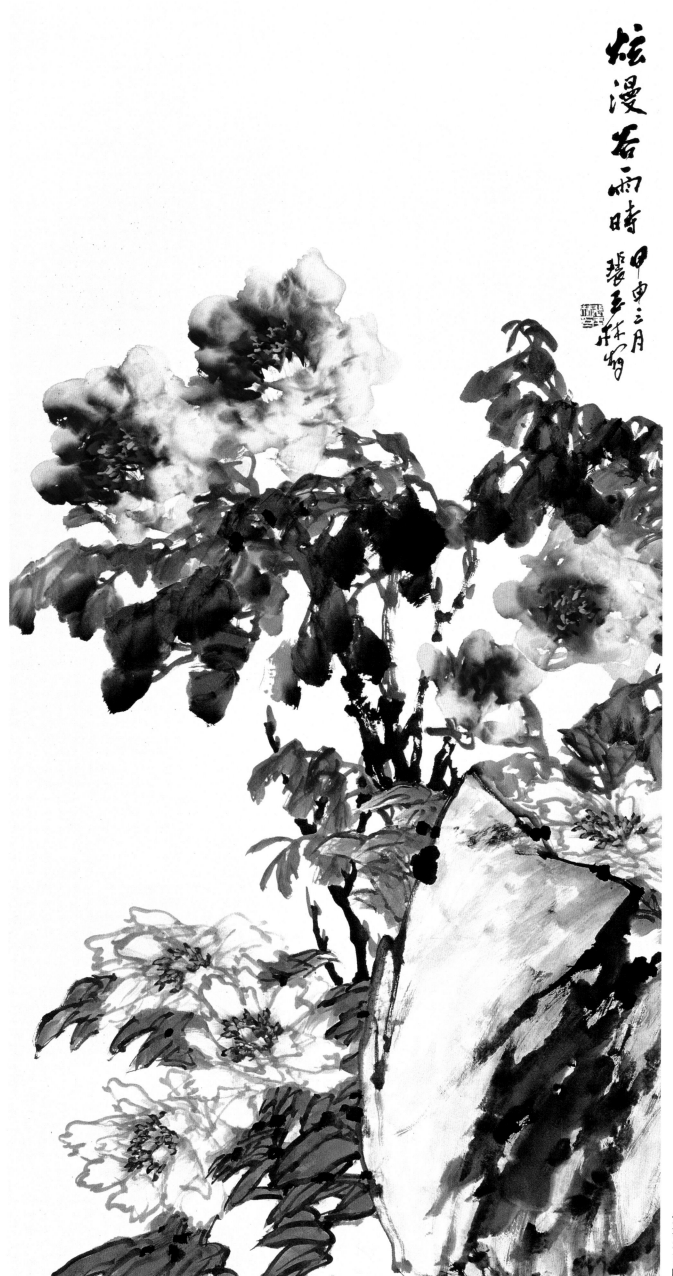

炫漫若雨時 甲申三月 琴王林書

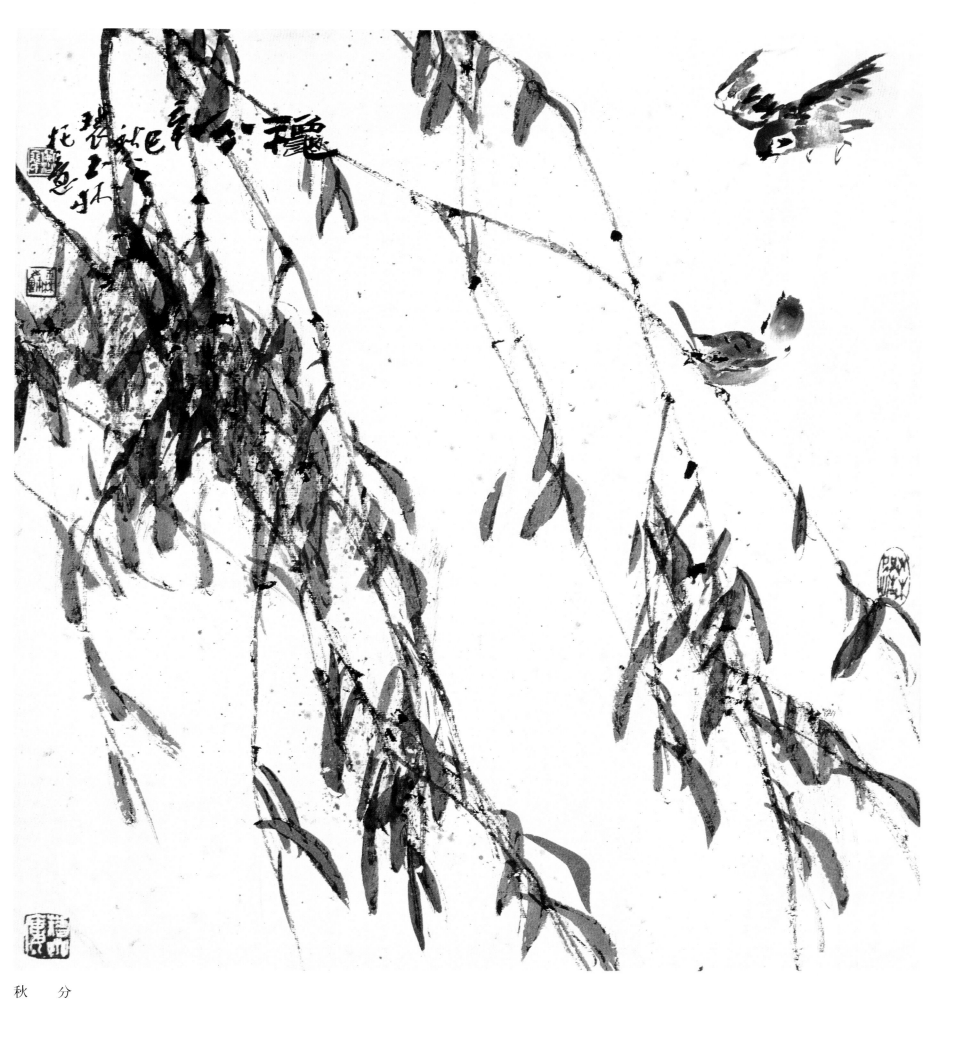

秋　分

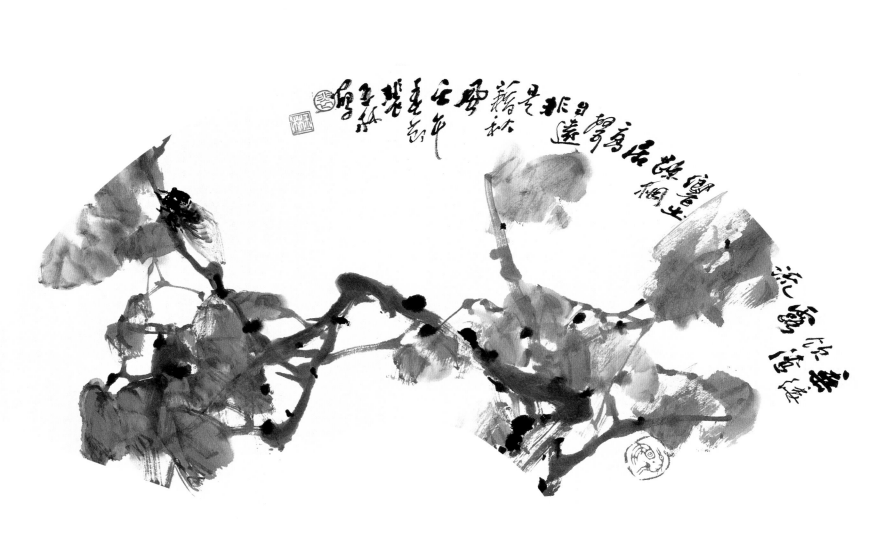

秋　蝉

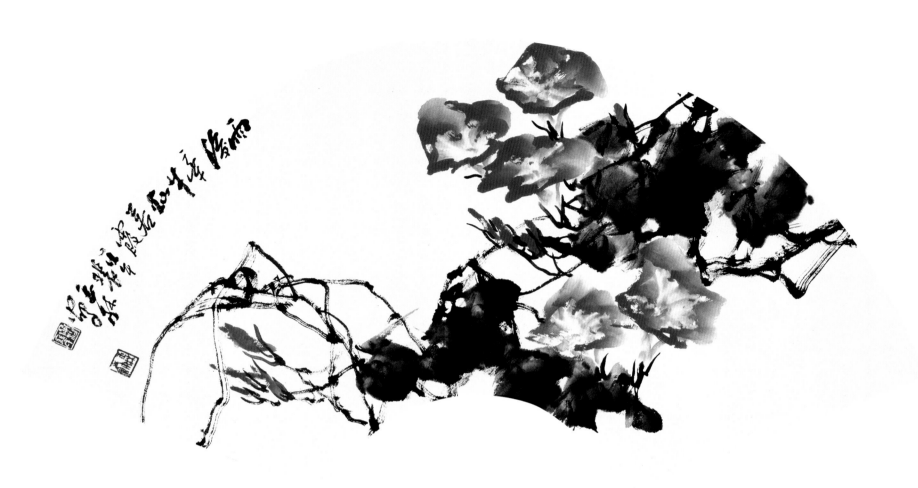

雨　　后

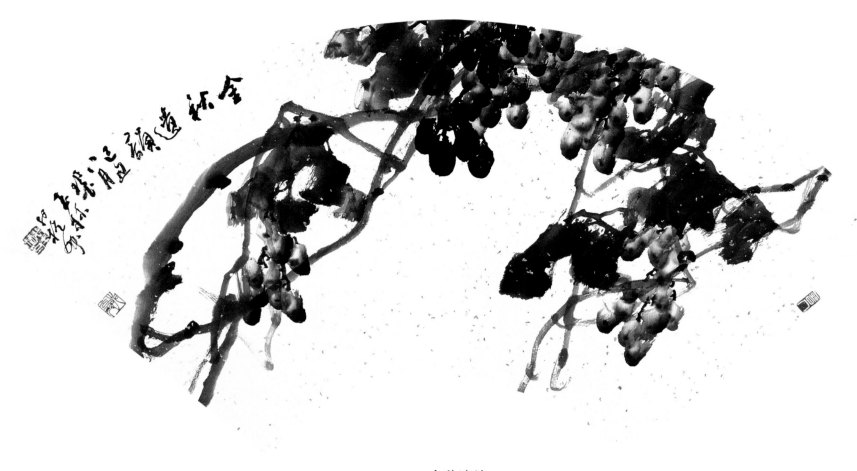

金秋遗韵

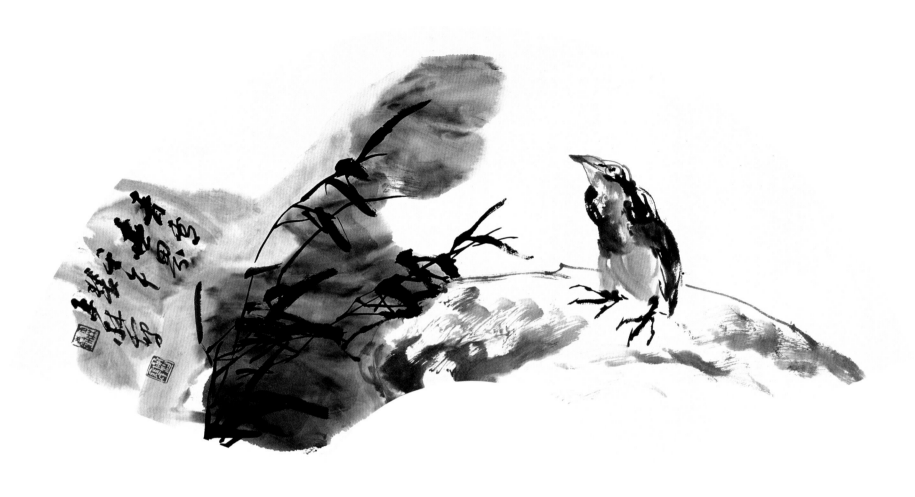

青青世界

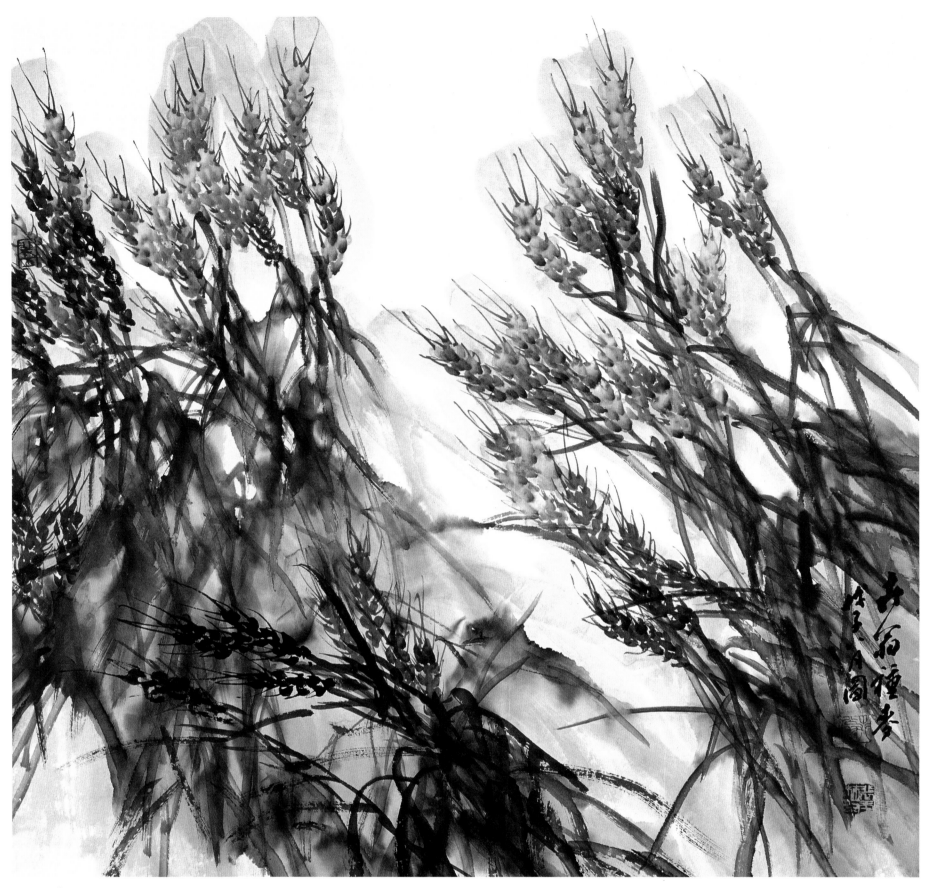

夏　熟

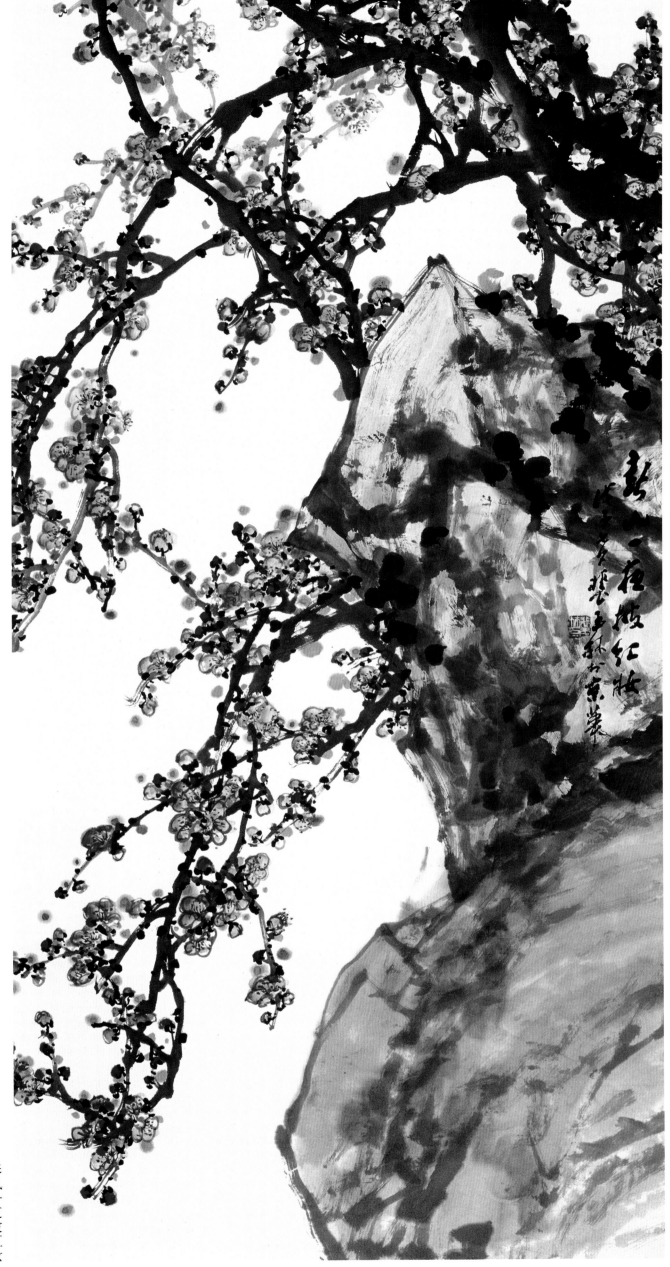

春风一夜披红妆

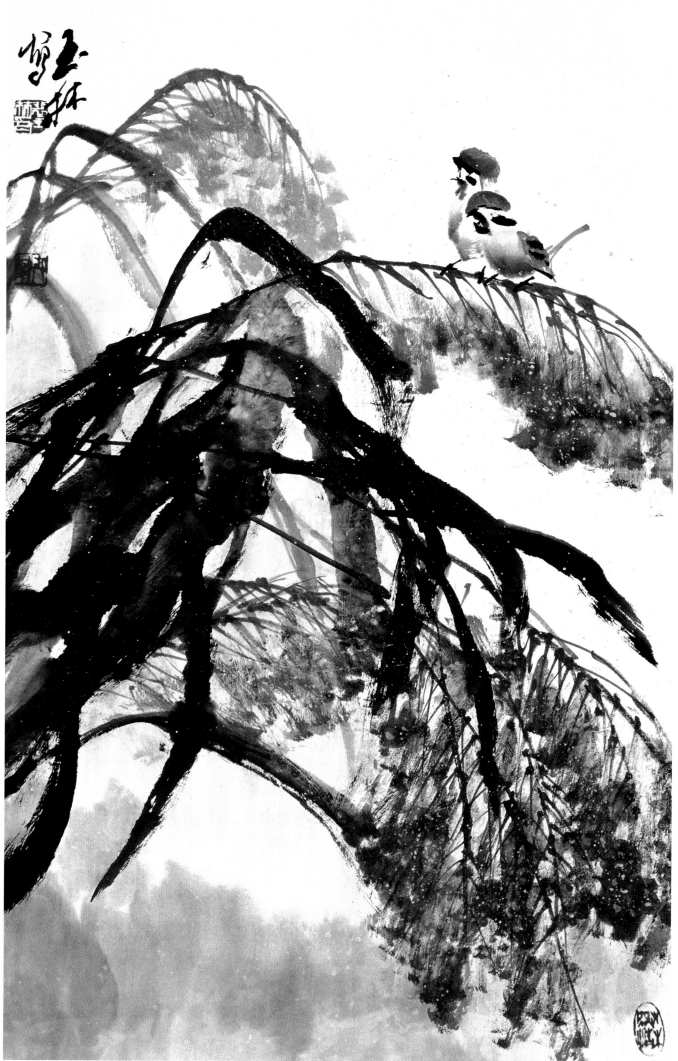

芦苇

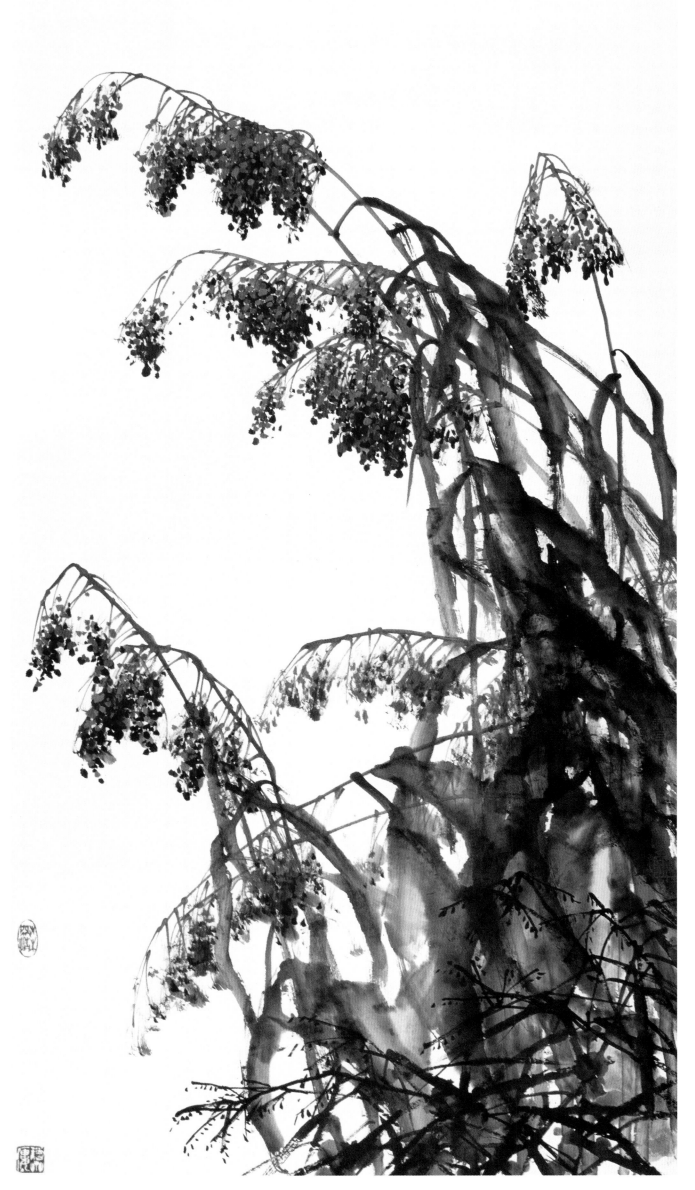

秋色潇湘似鎏金
飘摇穗穗瑶玊垂
嫩华宫刺绿多温
饶蔬不净君藏次
戊寅秋月壶玉林
时客洛阳

红高粱

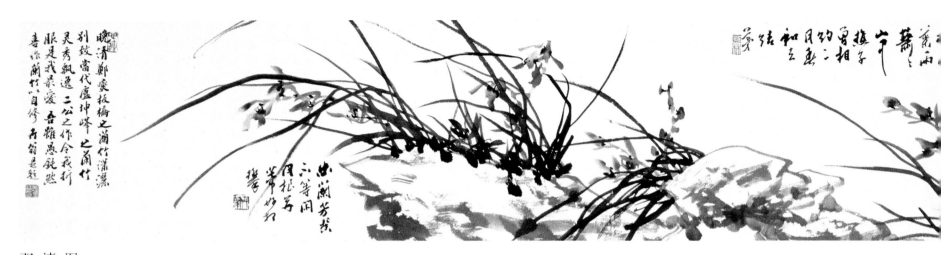

双清图

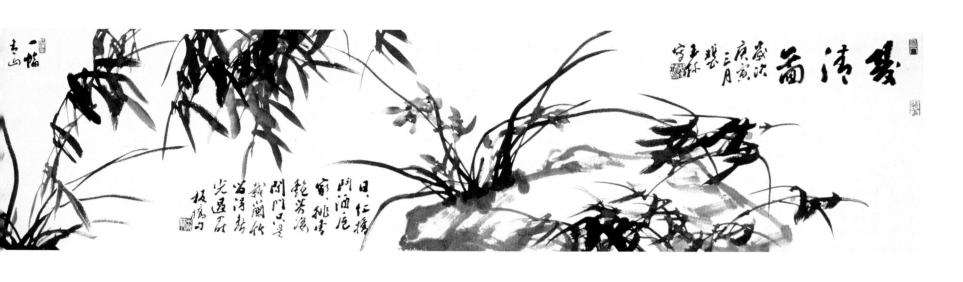

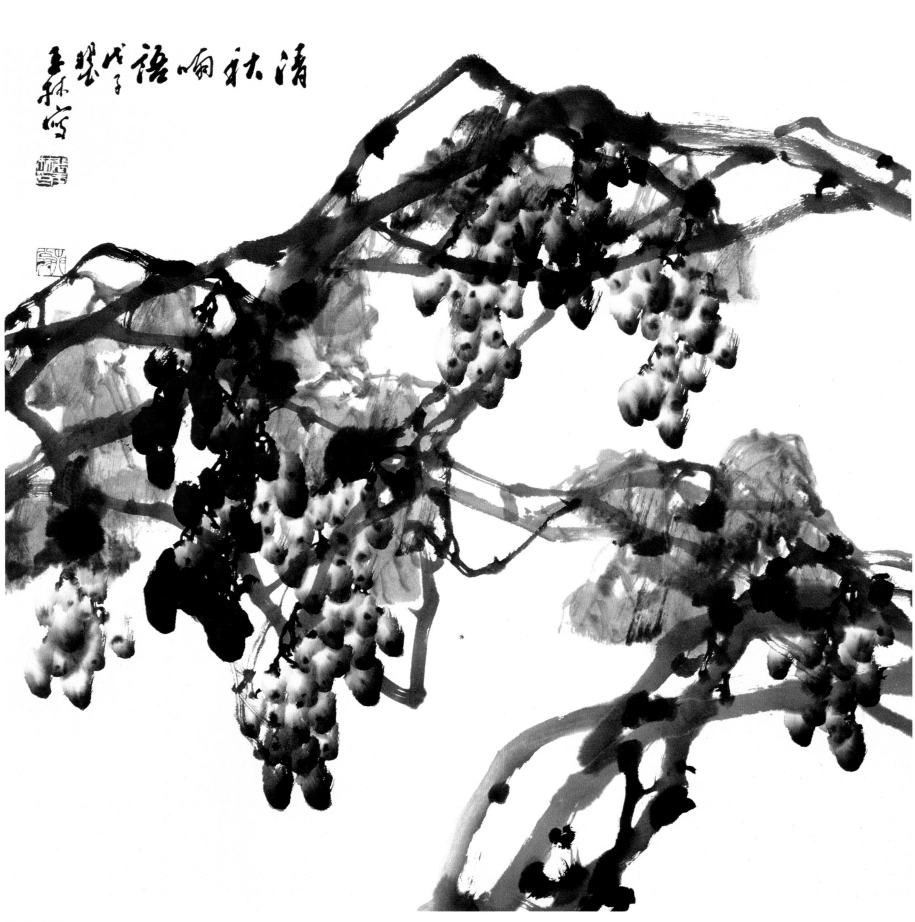

清秋喃语

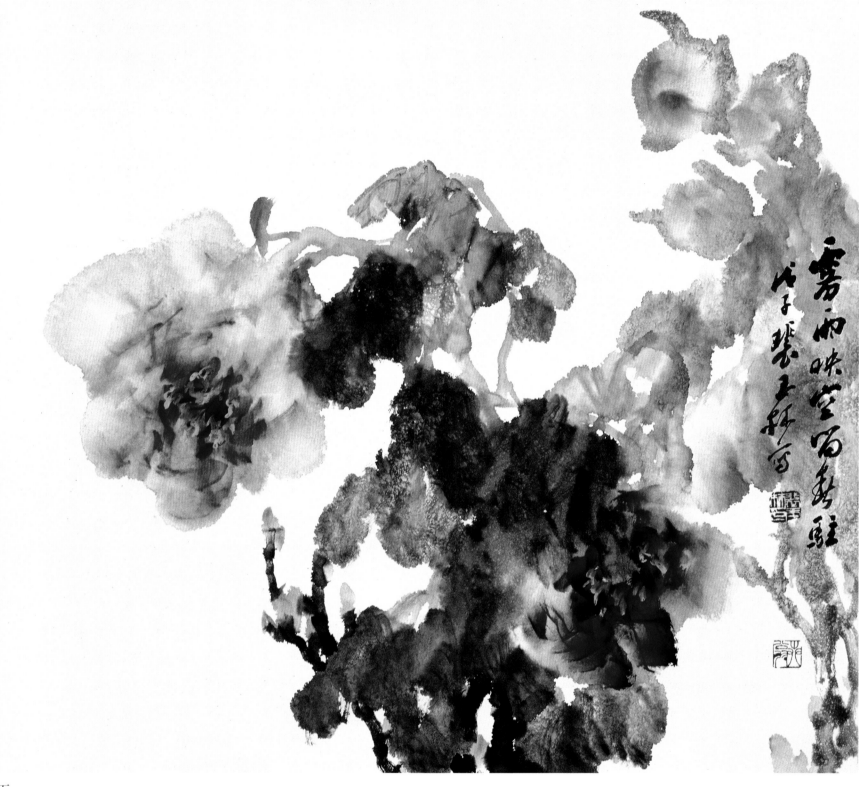

雾　雨

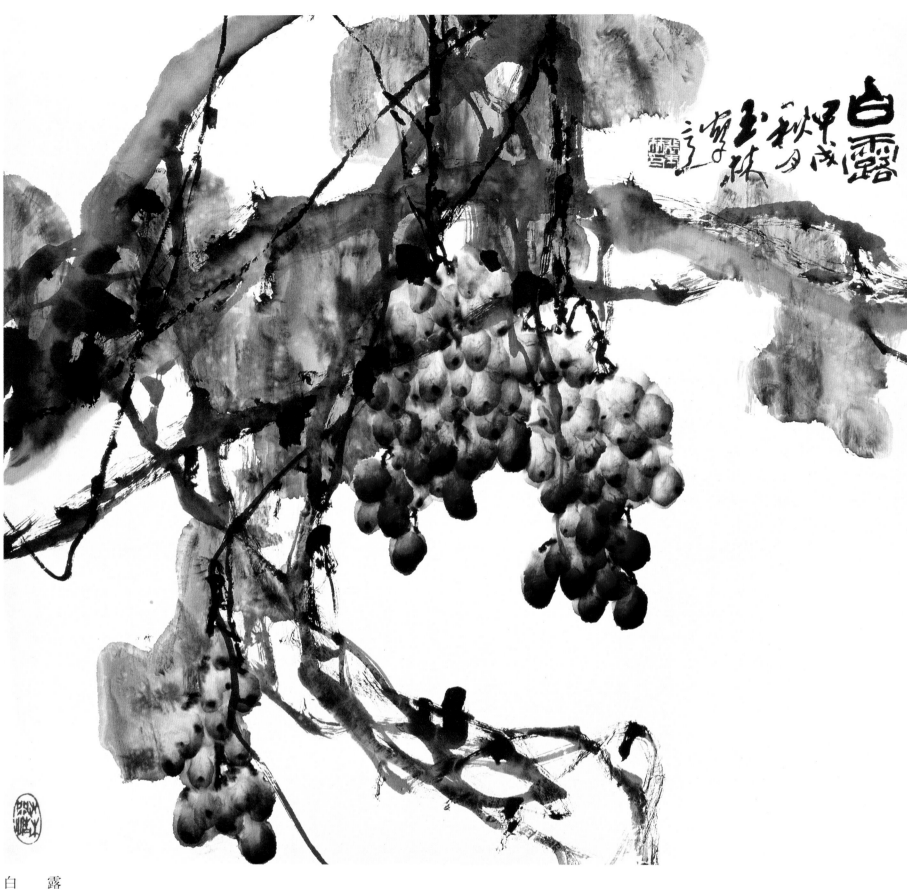

白　露

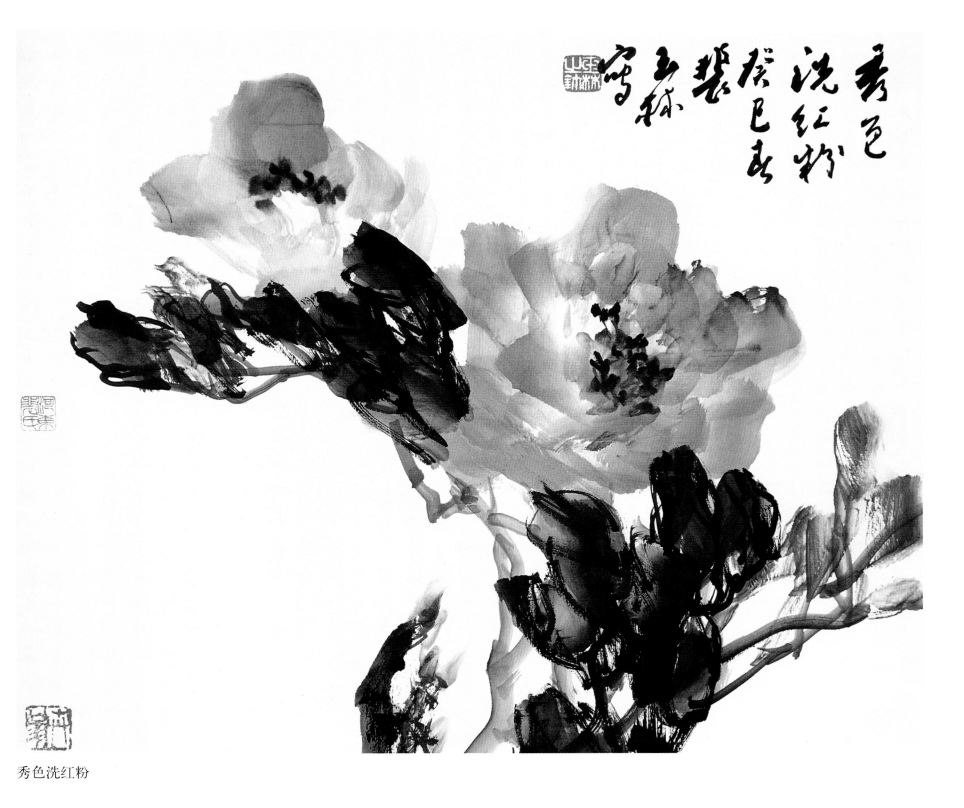

秀色洗红粉

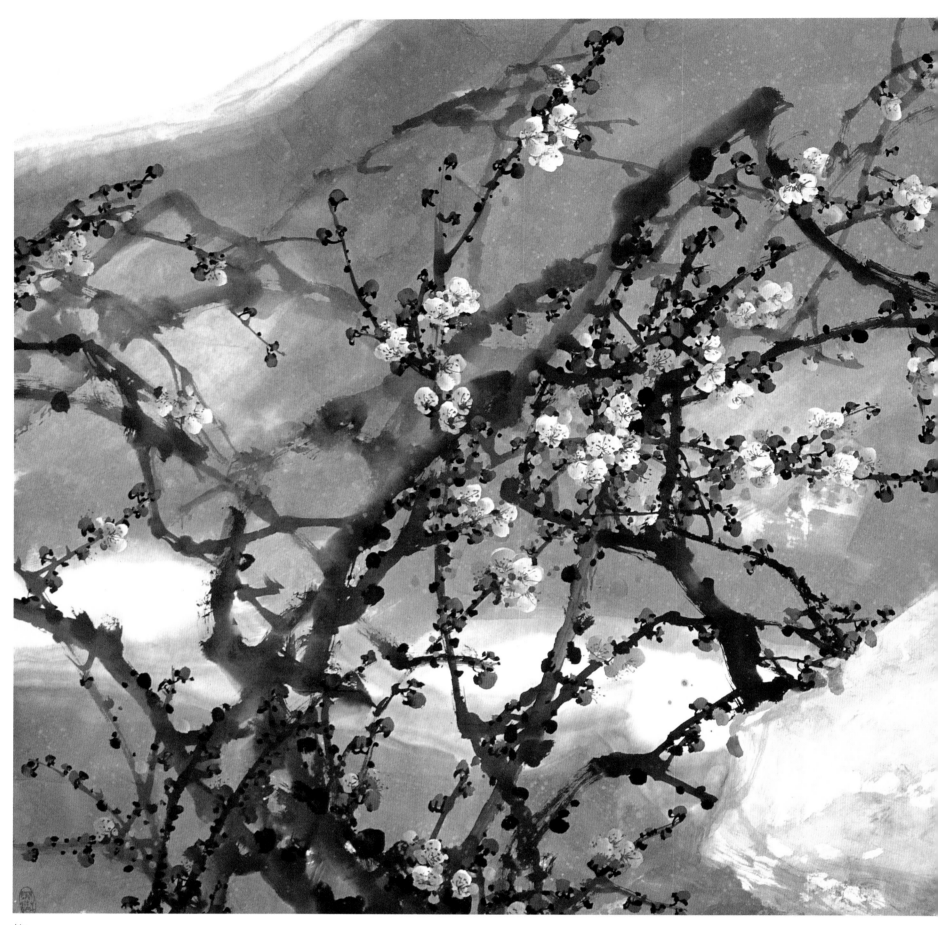

梅

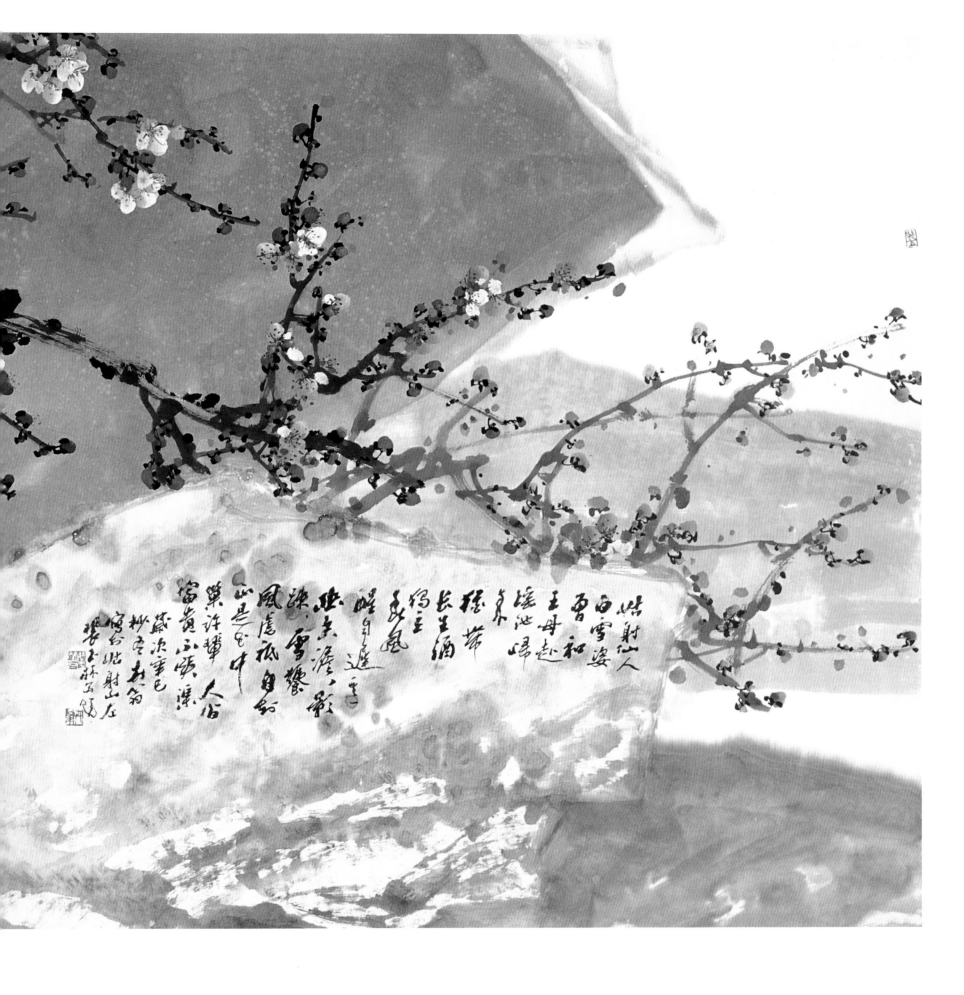

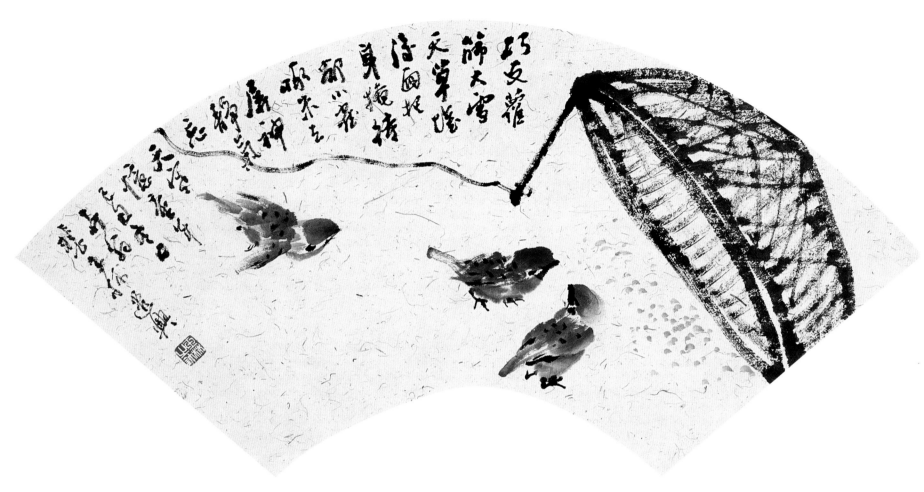

雪天之乐

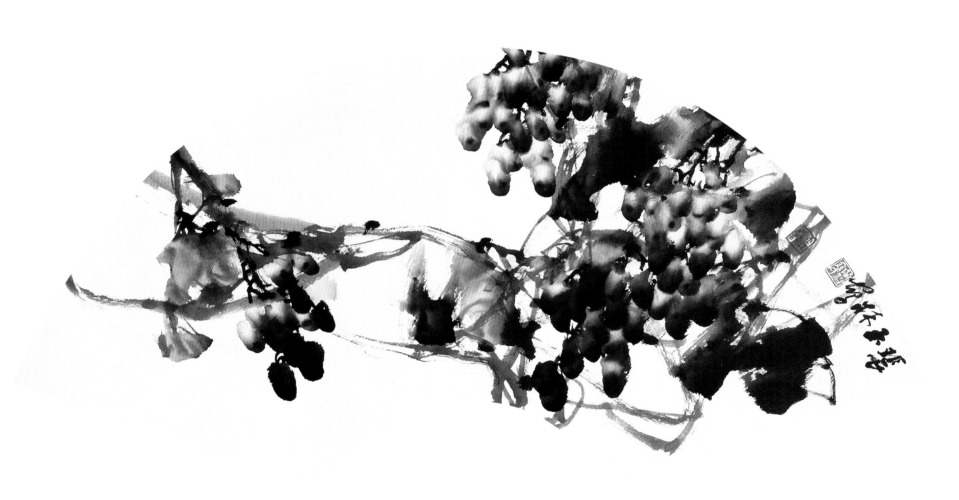

葡　萄

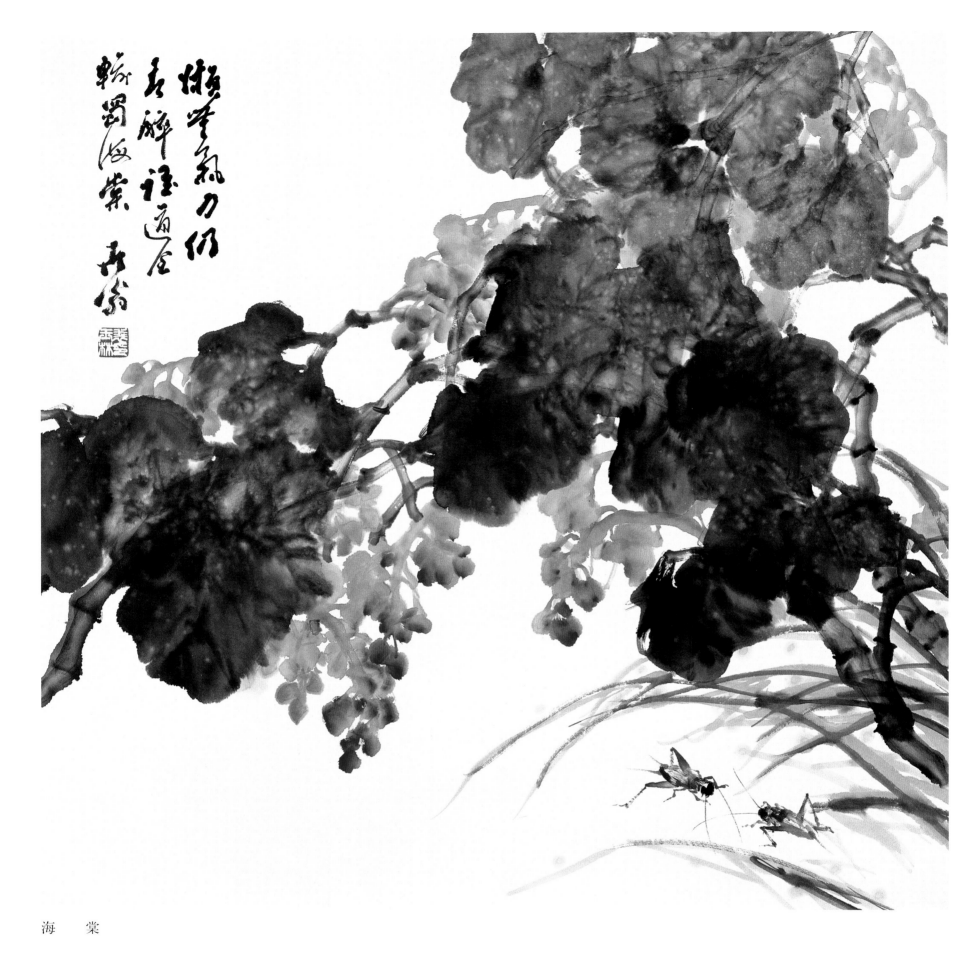

海　棠

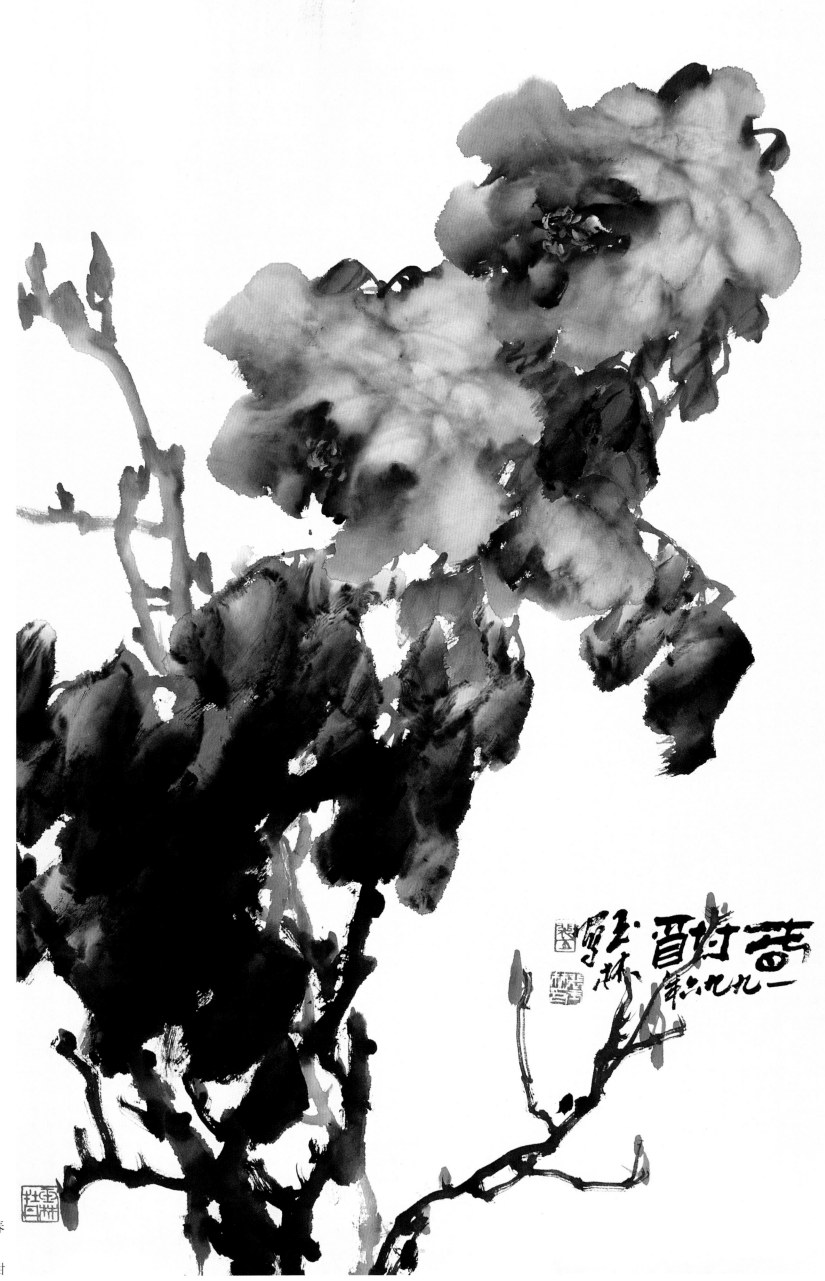

春
酣

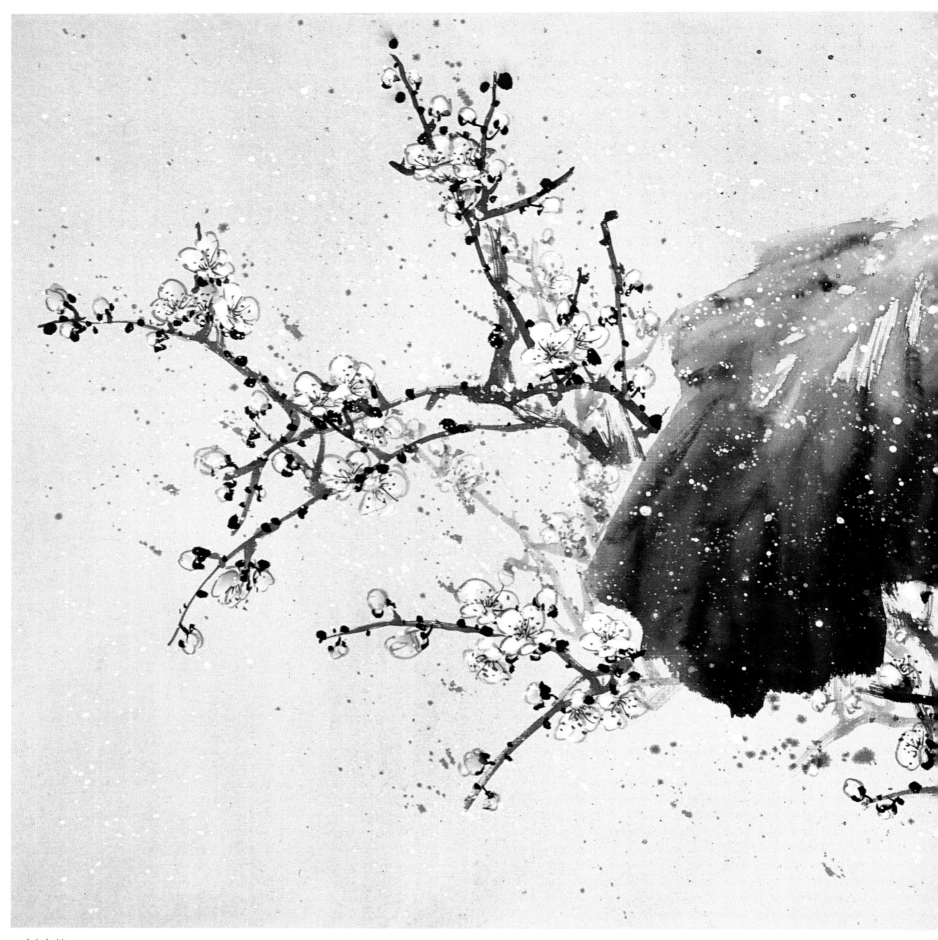

一树寒梅

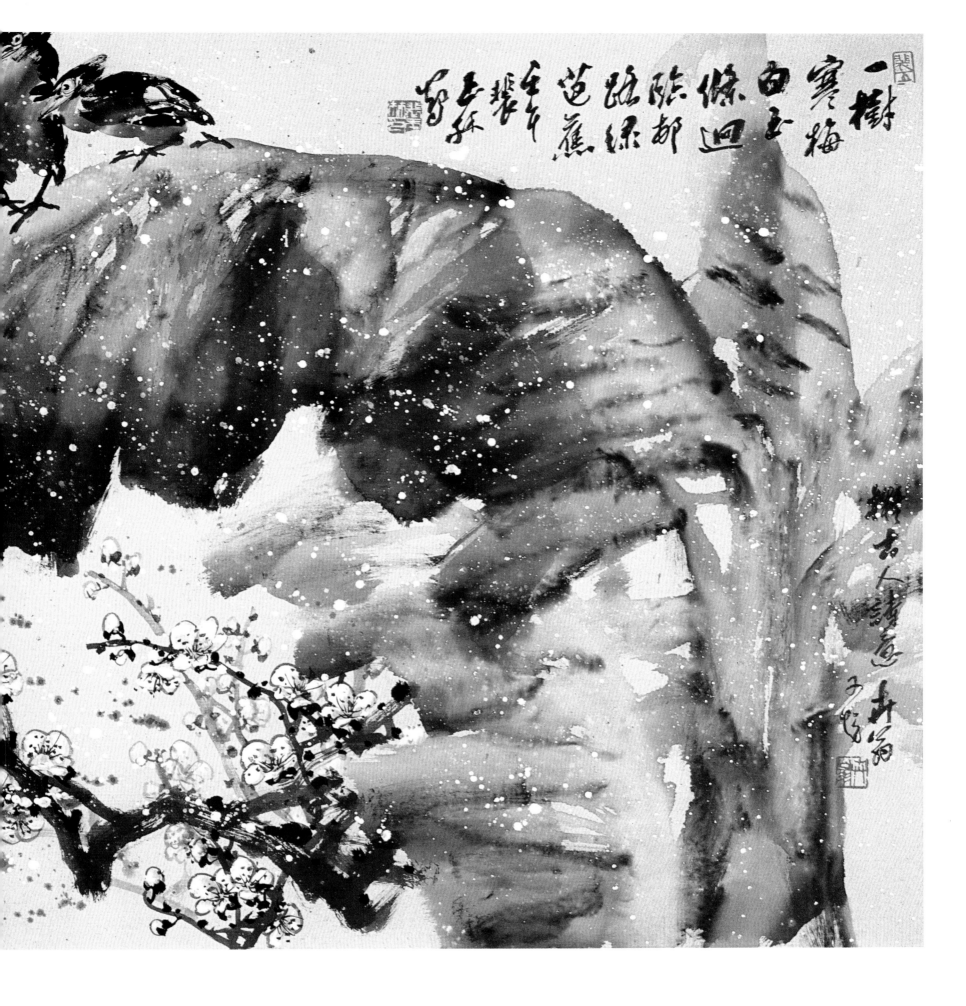

一樹寒梅白玉條迴臨陈都临蕉葉枝皆春林雪

時在立夏
後筆者於
病長雨作
聲霄玉壺
比龍飪庵
龍飪庵者乃生也簡食味極
佳為八時玉者時以鮑魚雞島七♦

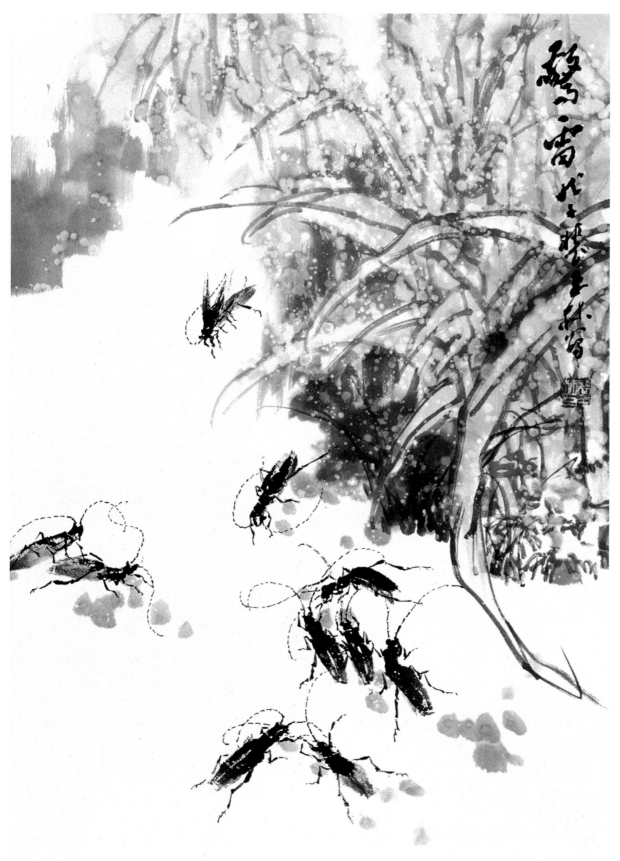

驚雷

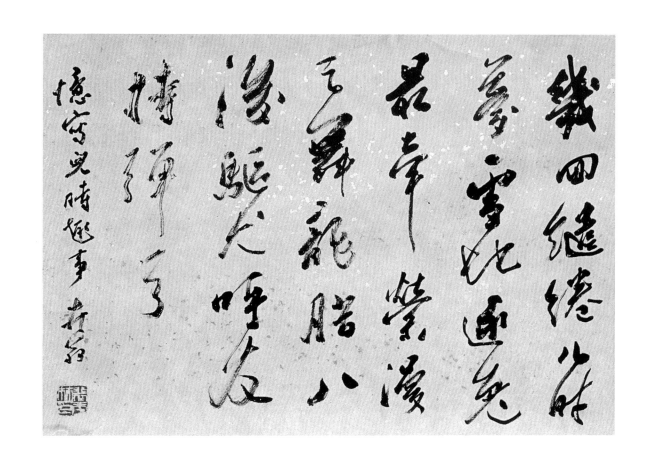

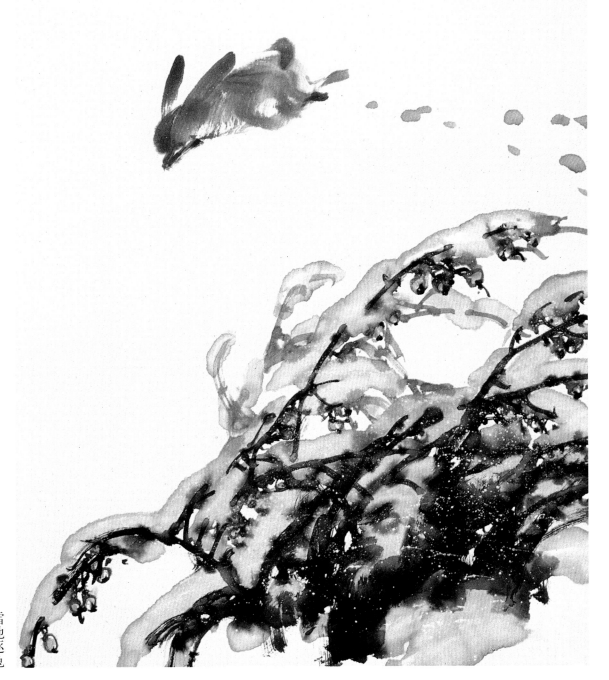

雪地逐兔

郎在小溪水清浅游鱼到此
须倒身几曾守候桥阳下溪
畔金鲤鳞龙门幼时顽皮戏
弄于此速鱼屡浮水忘却上
课钟声响屋逃师训记此今
书翁道

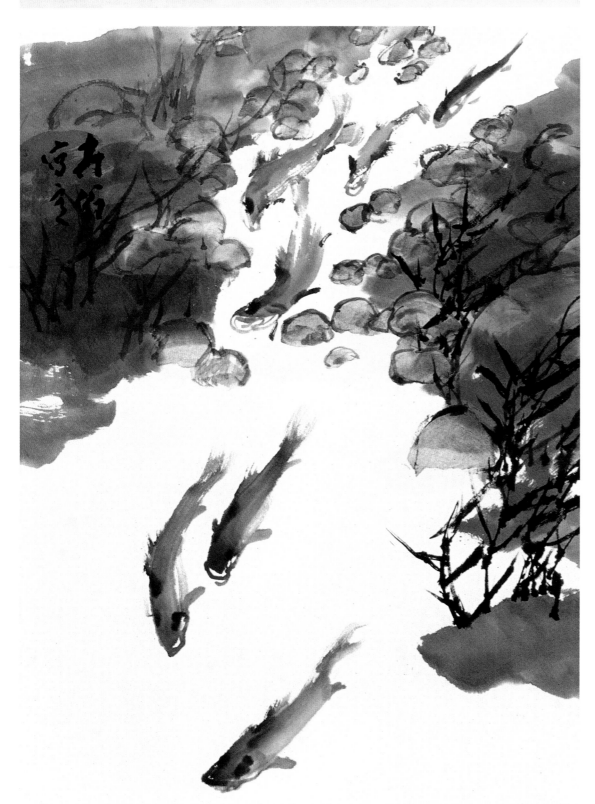

傍溪候鱼

金色打谷
場雛儿宽
食他恩泽
廣瞅请
急呼觅师

七旬画鹰遠雜儿及披籠
起惜戟樽袋 石翁

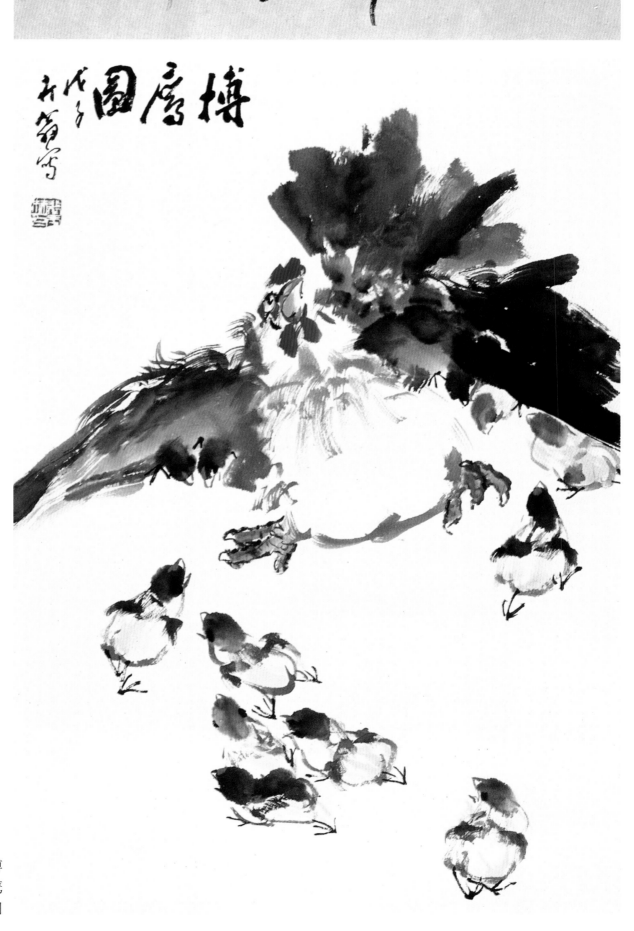

搏鷹圖

搏
鷹
图

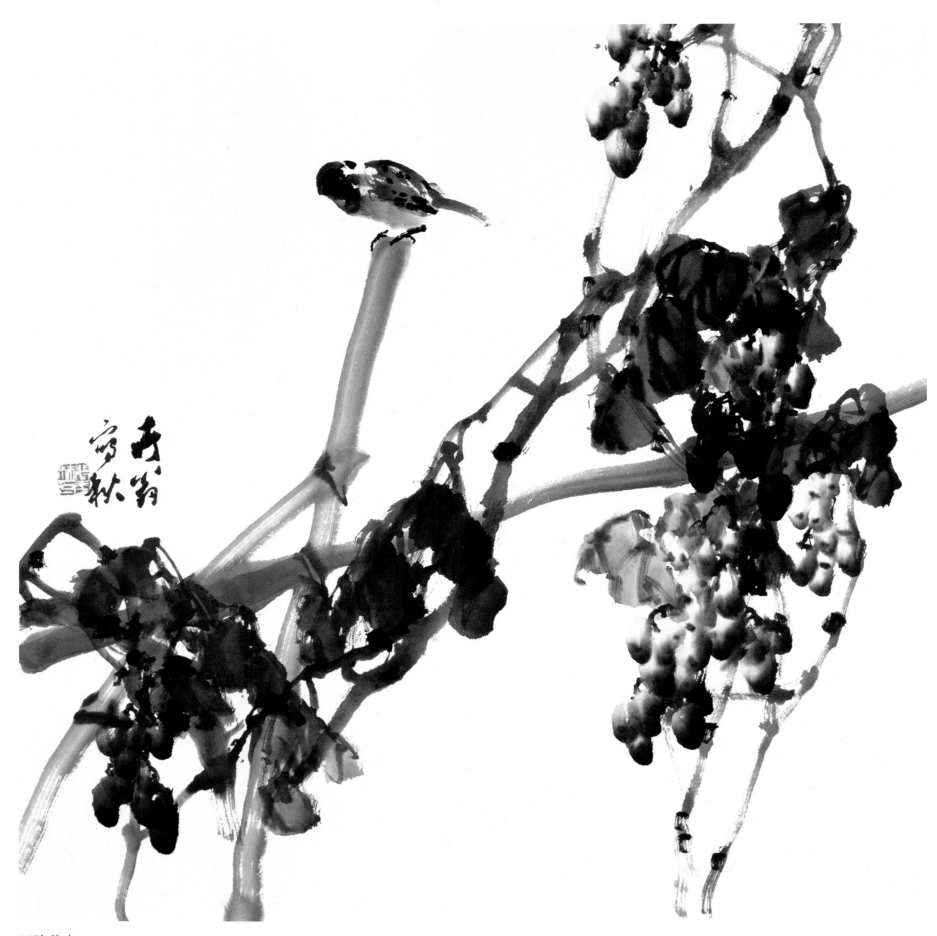

回眸秋光

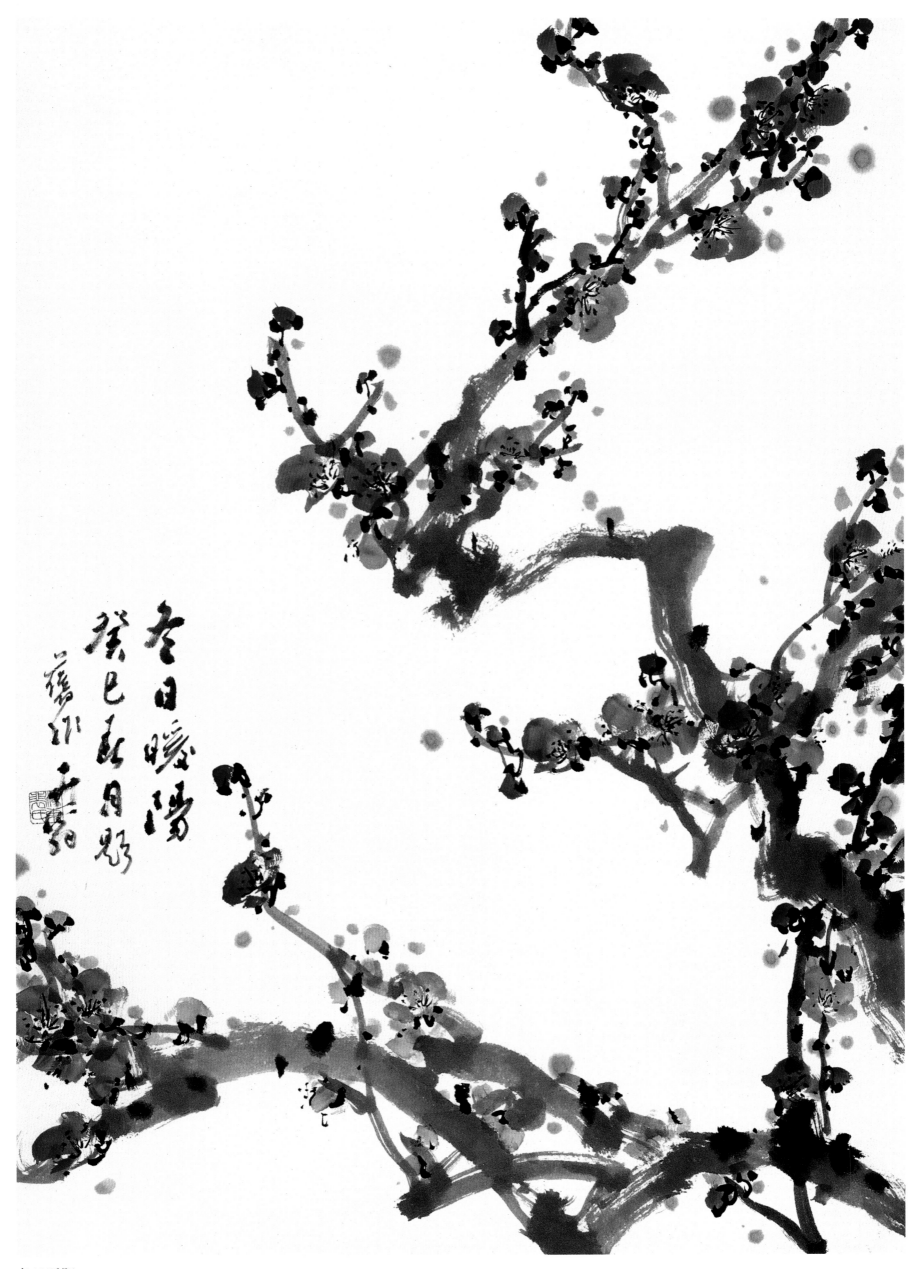

冬日暖阳

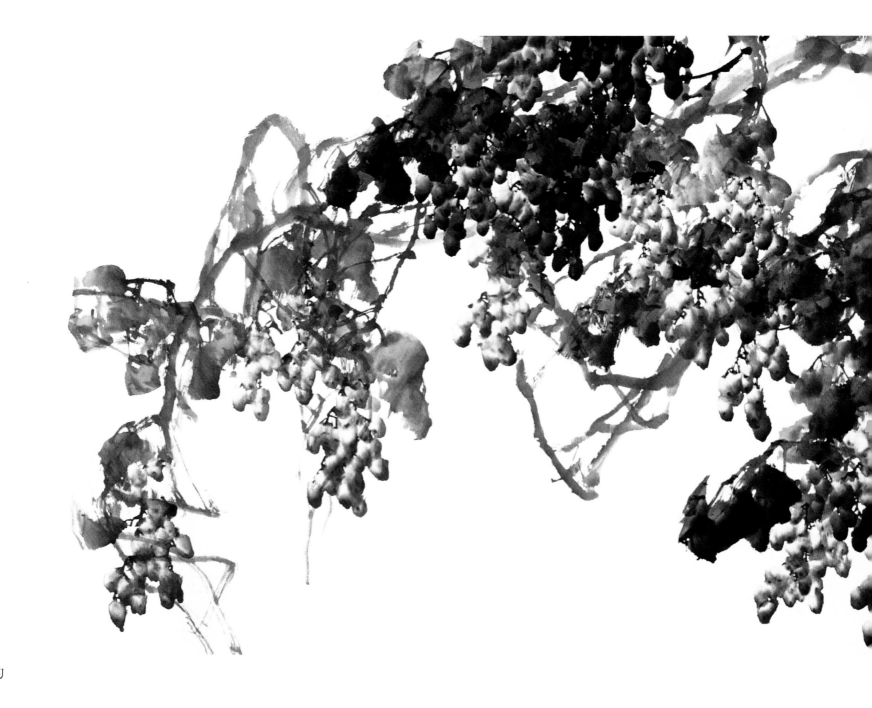

秋　韵

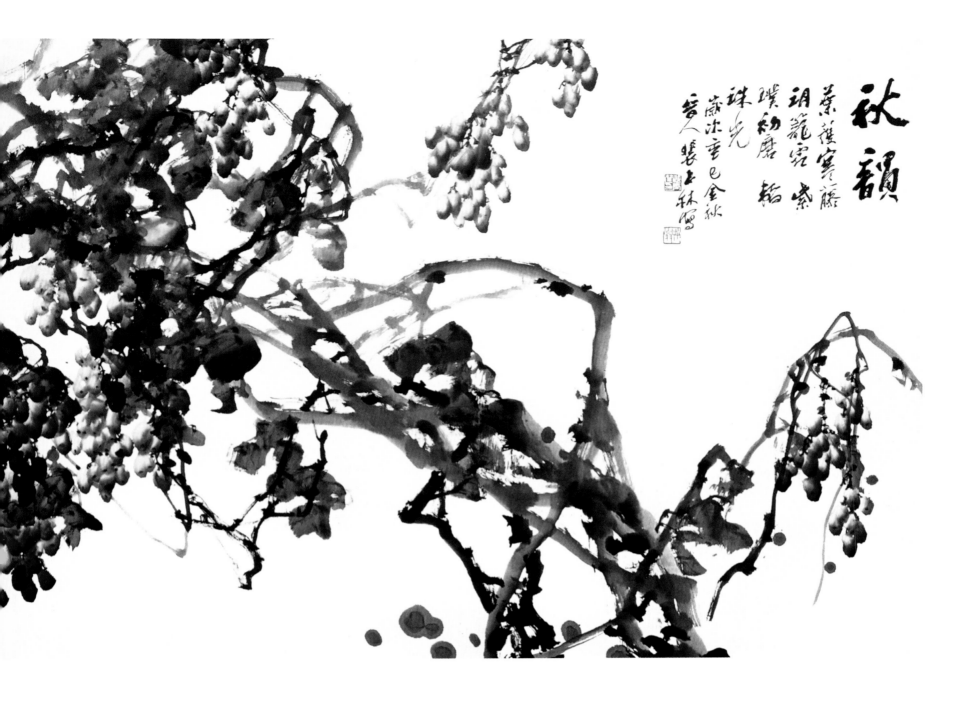

秋韻

葉護寒藤
胡籠宏密
璞物磨韜
珠光
歲次辛巳金秋
葵人張士林寫

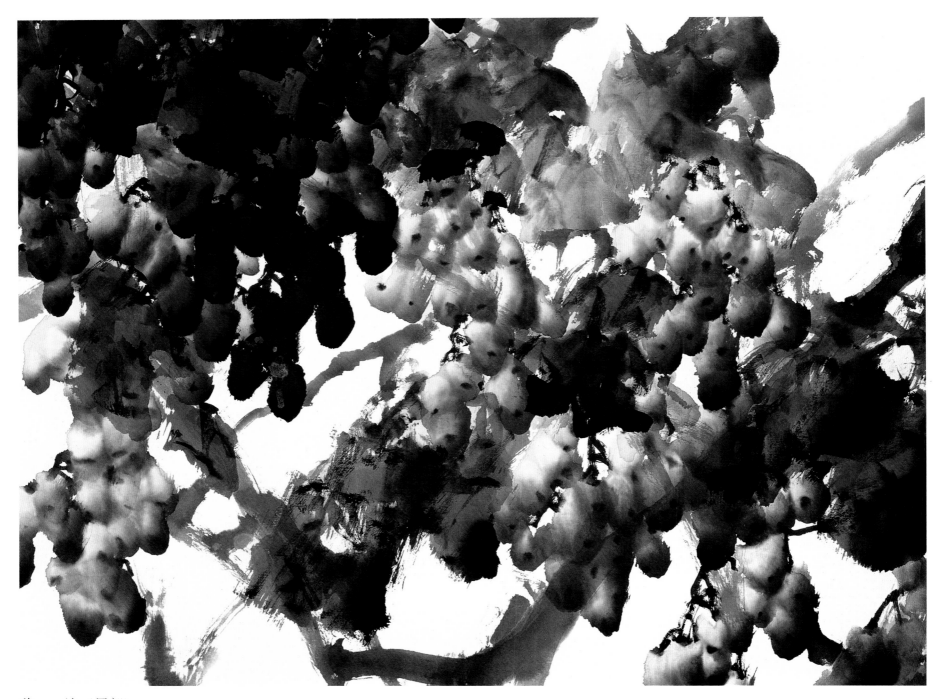

秋　　韵（局部）

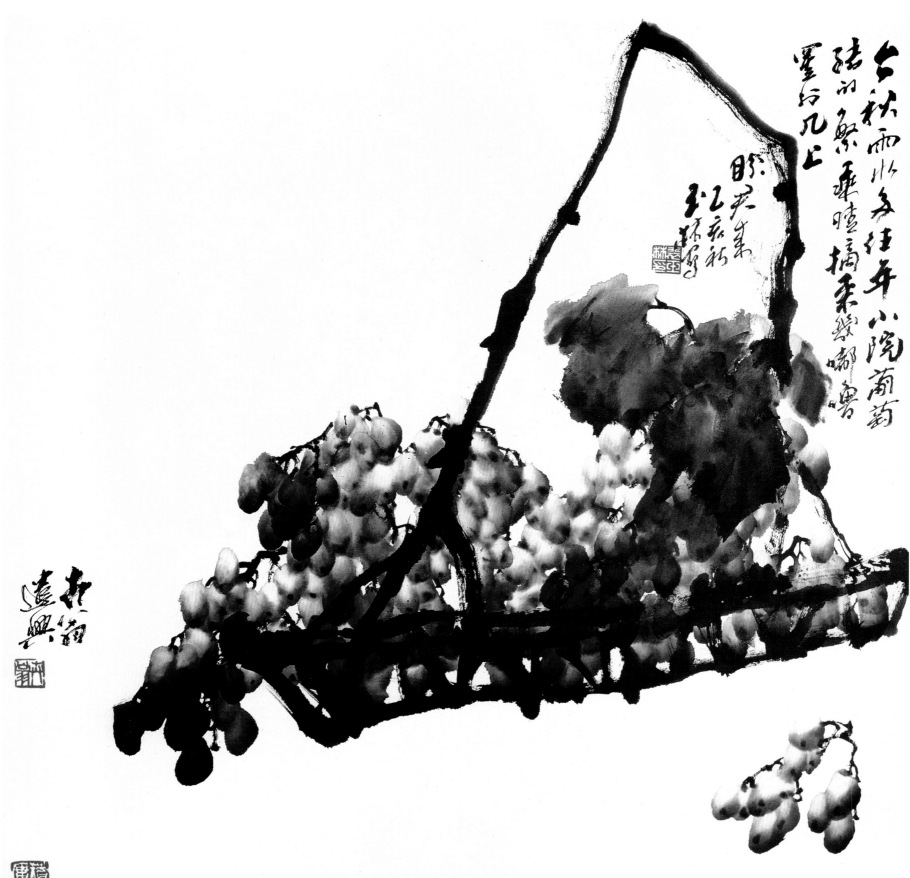

一篮秋色

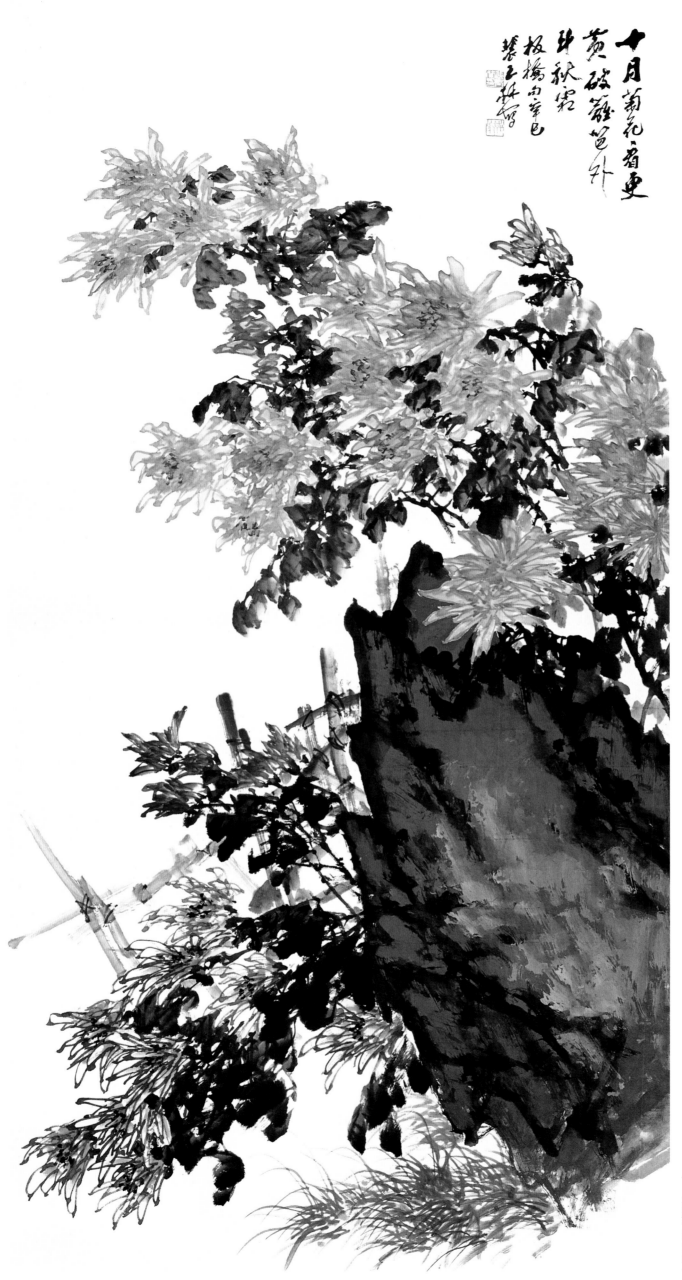

十月菊花看更黄

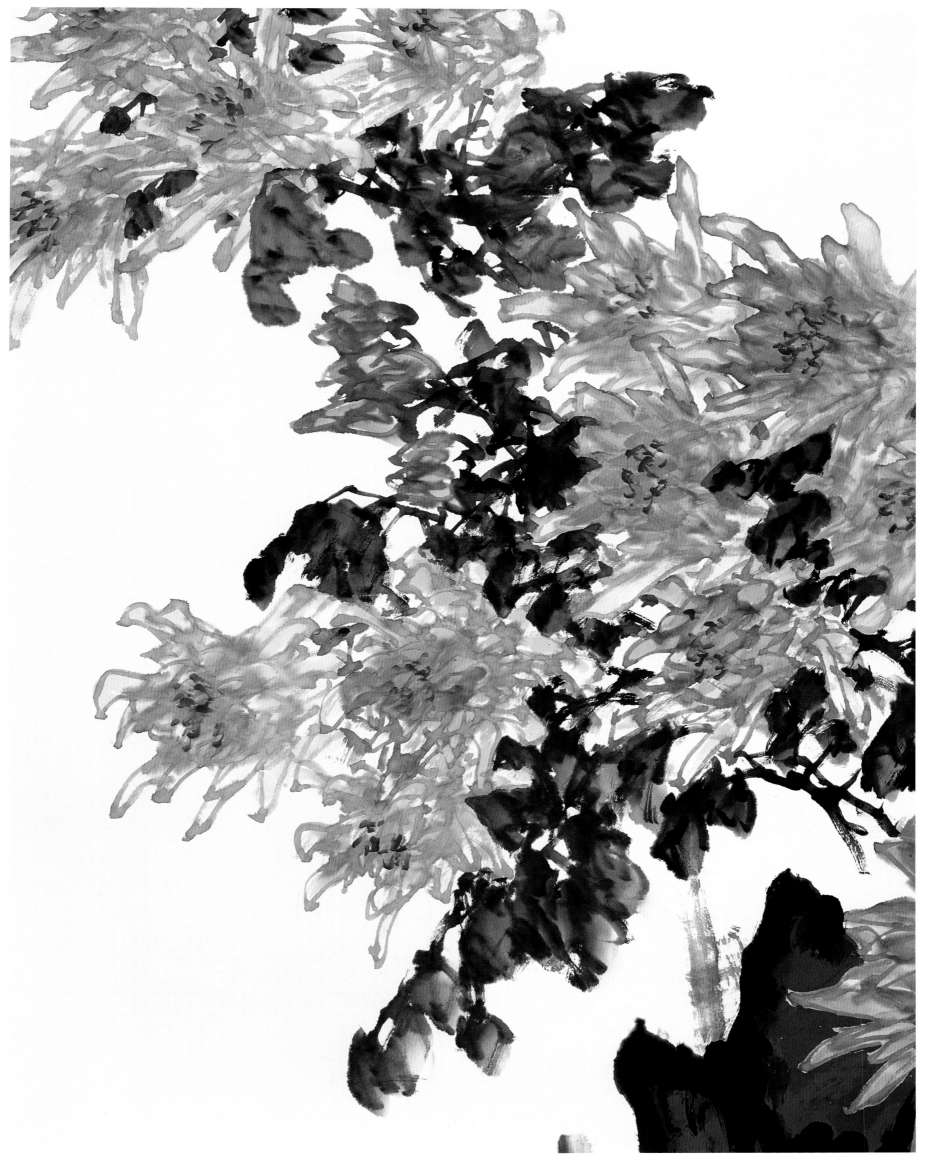

十月菊花看更黄（局部）

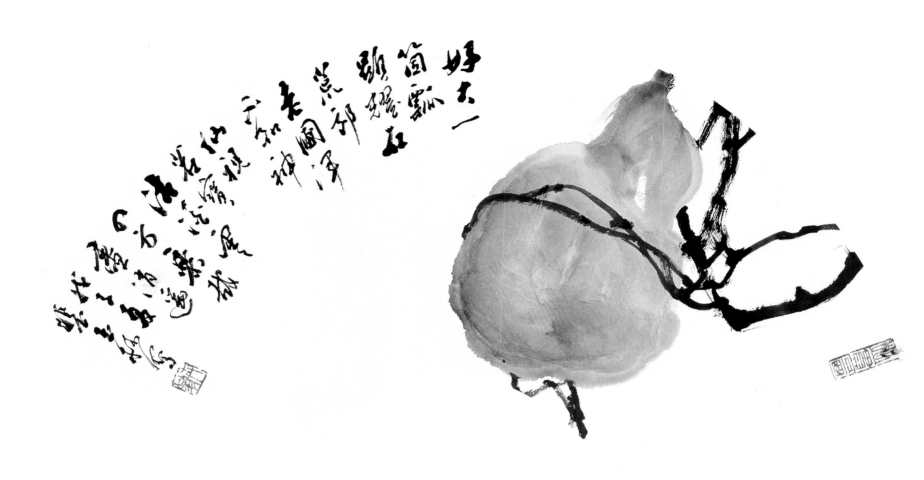

大　瓢

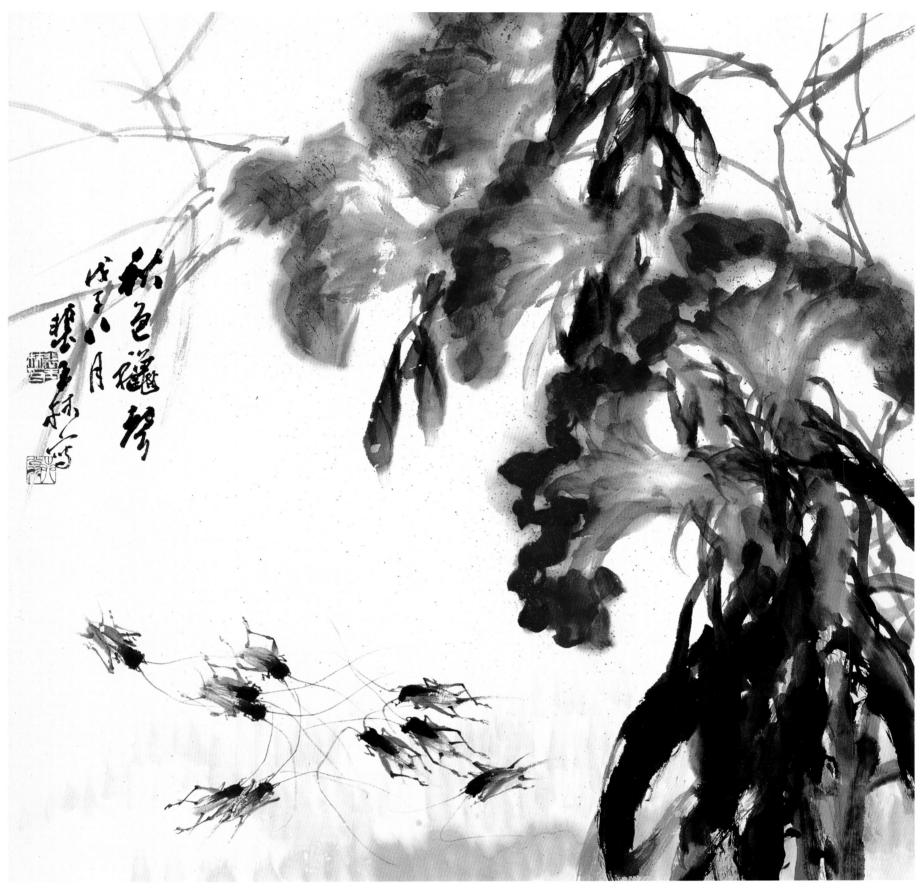

秋色秋声

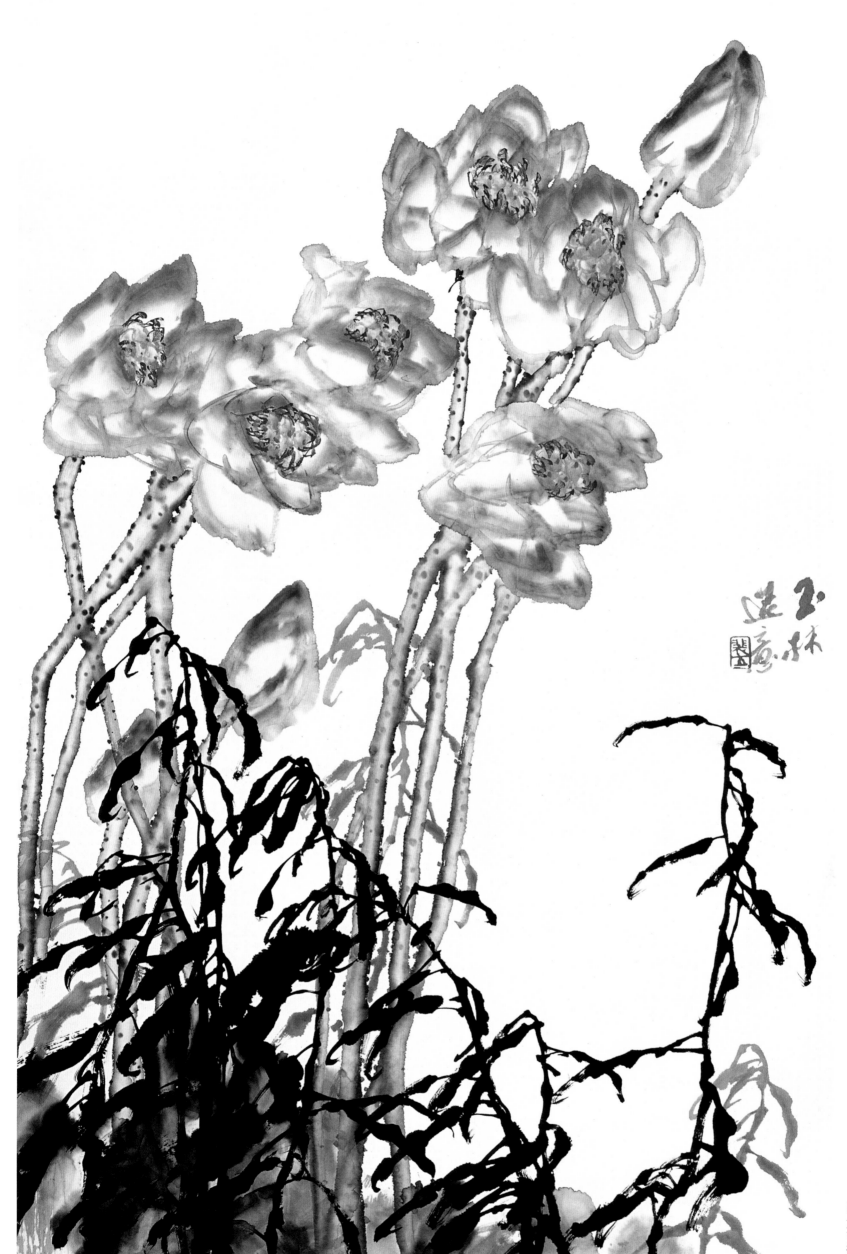

出水芙蓉

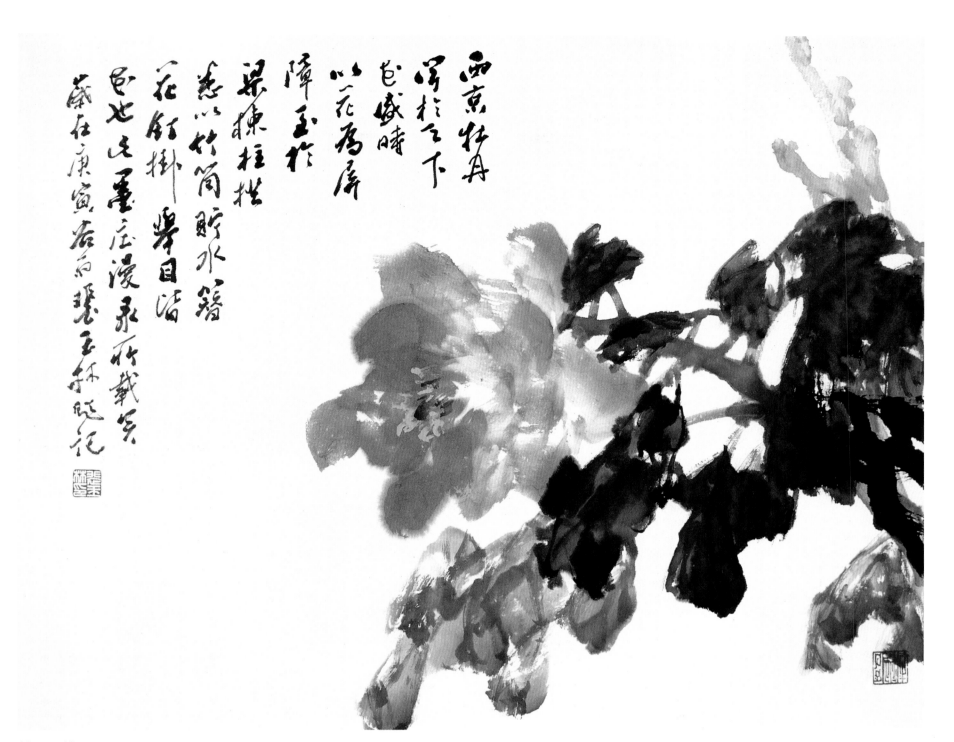

西京牡丹写於之下乞盛時以一花為屏障玉作梁棟柱柁悉以竹筒貯水籍一花斫掛举目满色也还量庄滚永所载矣藏在庚寅君由张玉林肇记

另 一 品

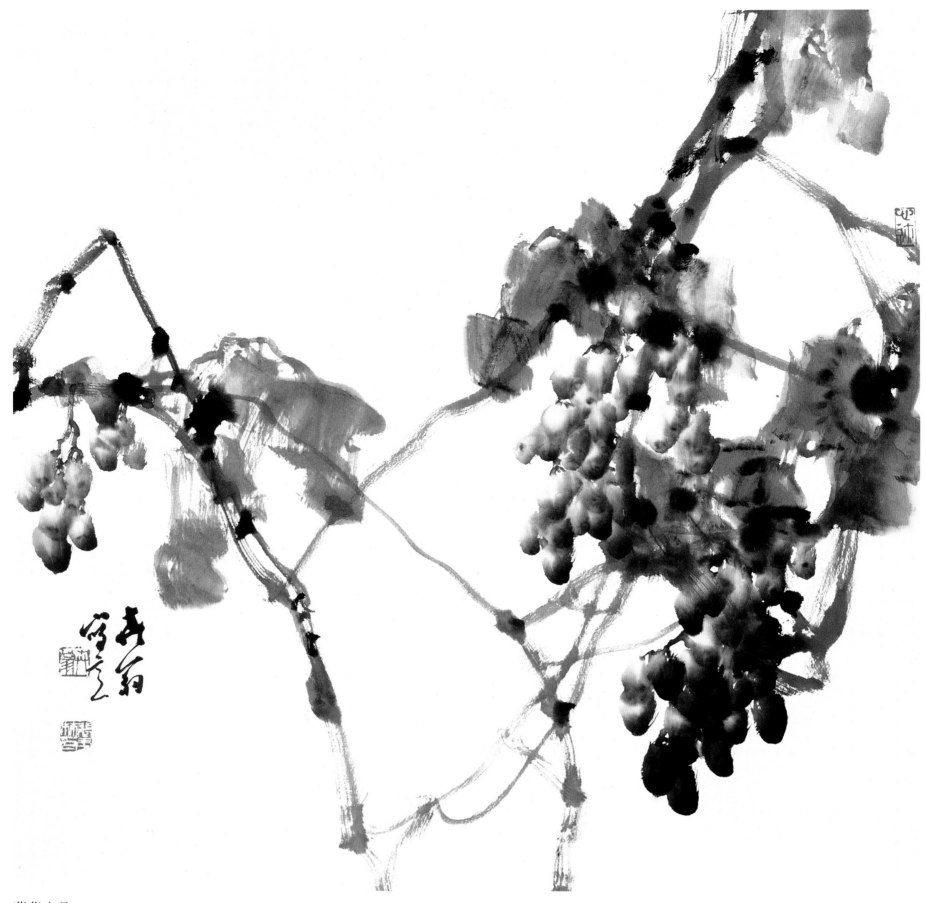

葡萄小品

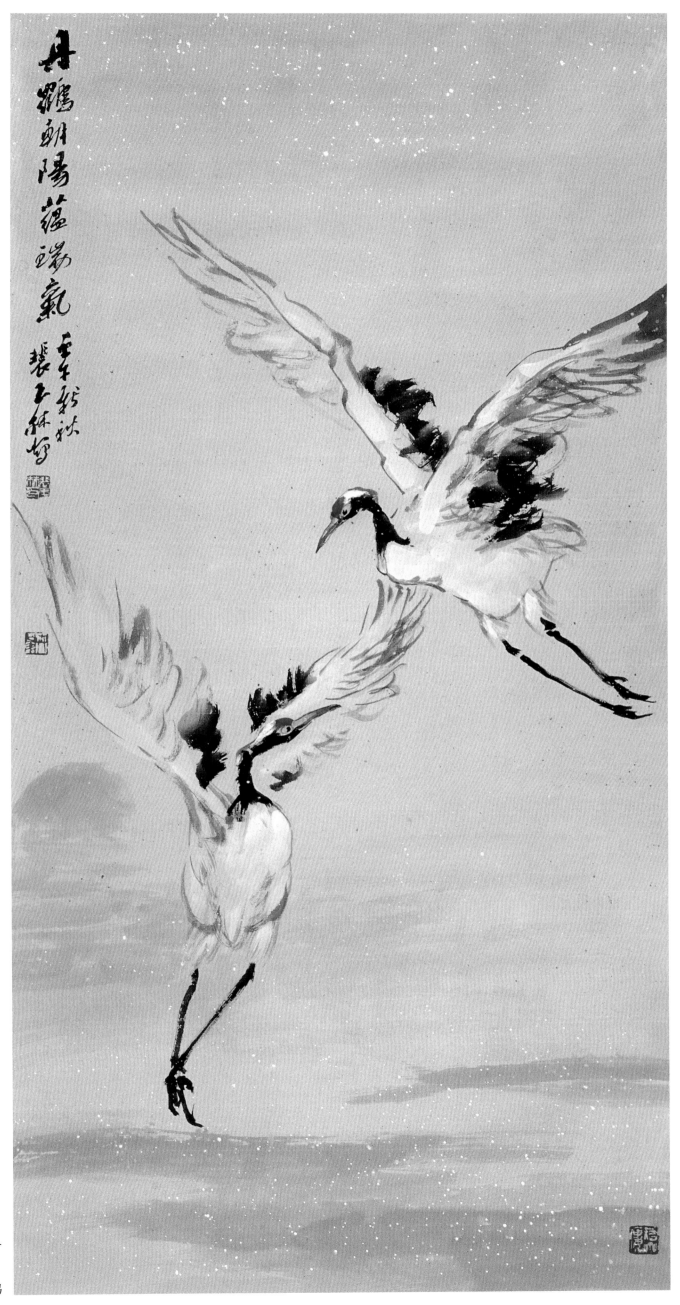

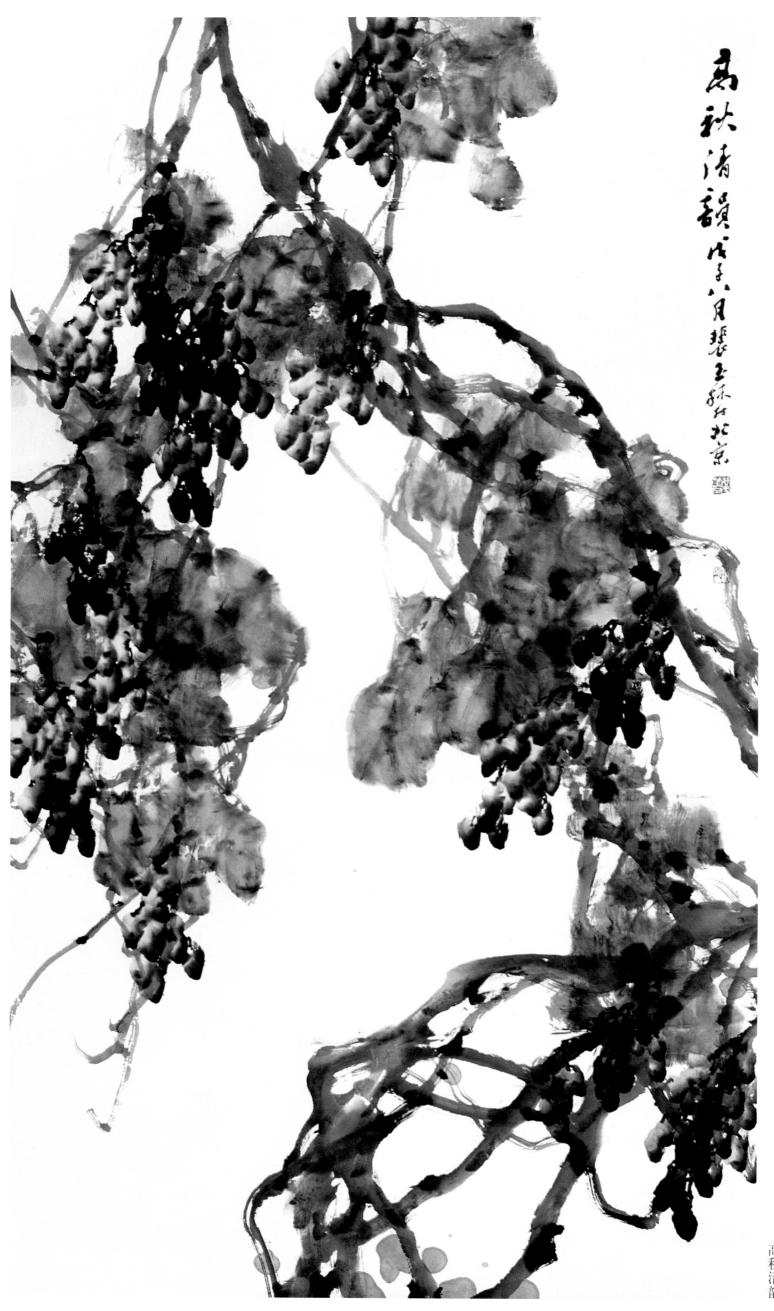

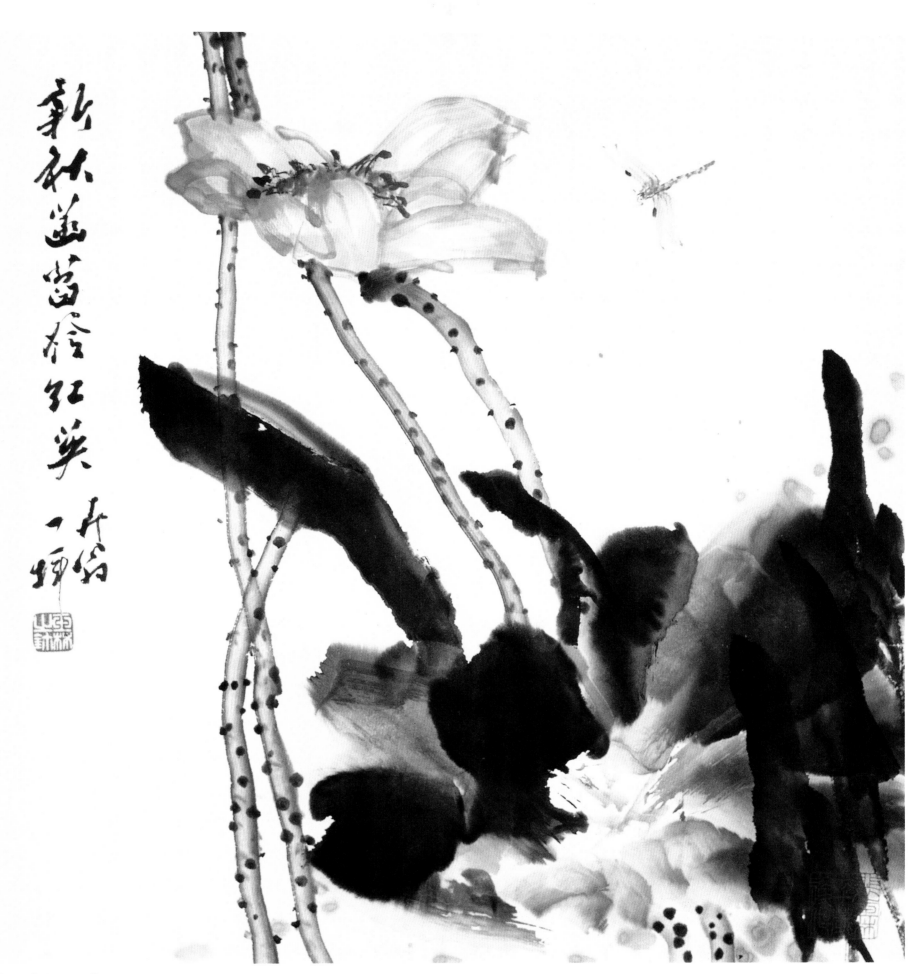

新秋菡萏发红英

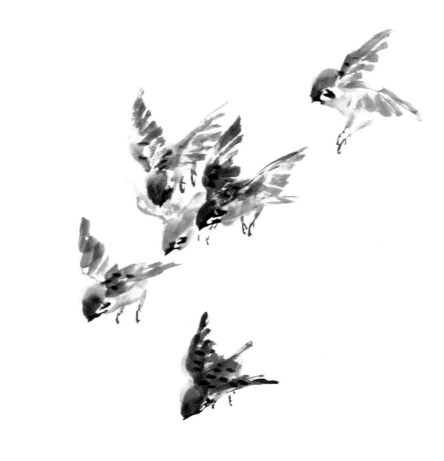

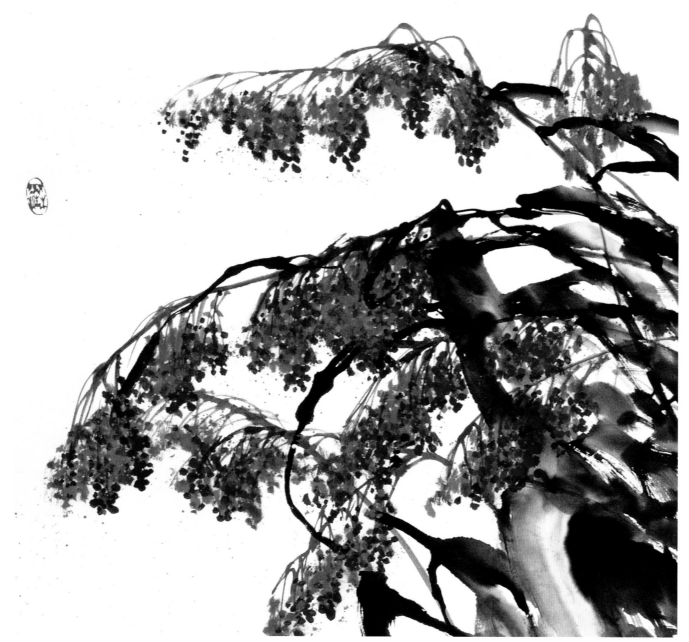

红透秋野

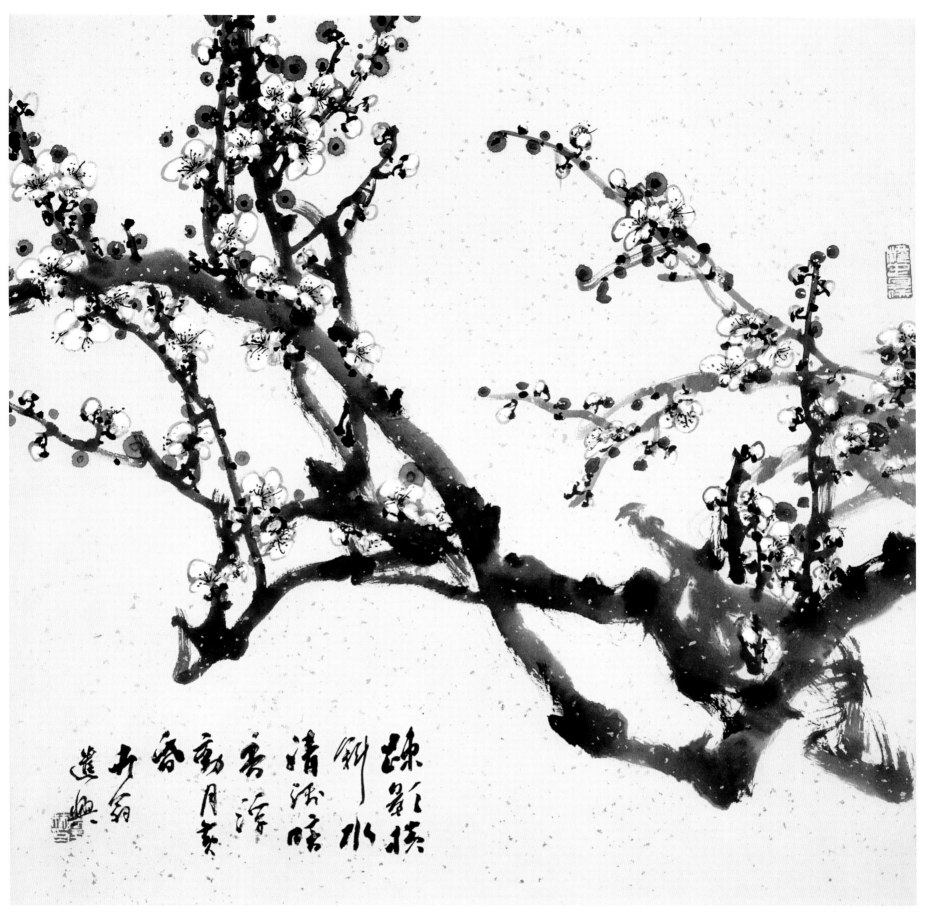

疏影横斜水清浅暗香浮动月黄昏翁蓬兴

暗香浮动

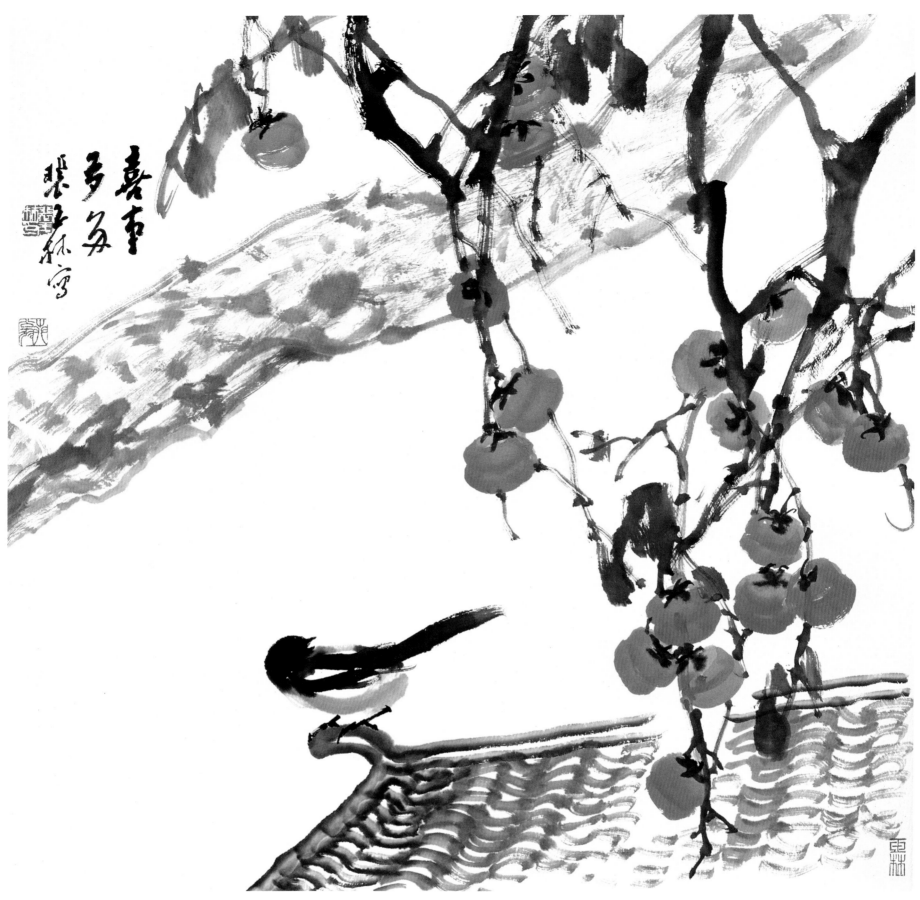

喜事多多

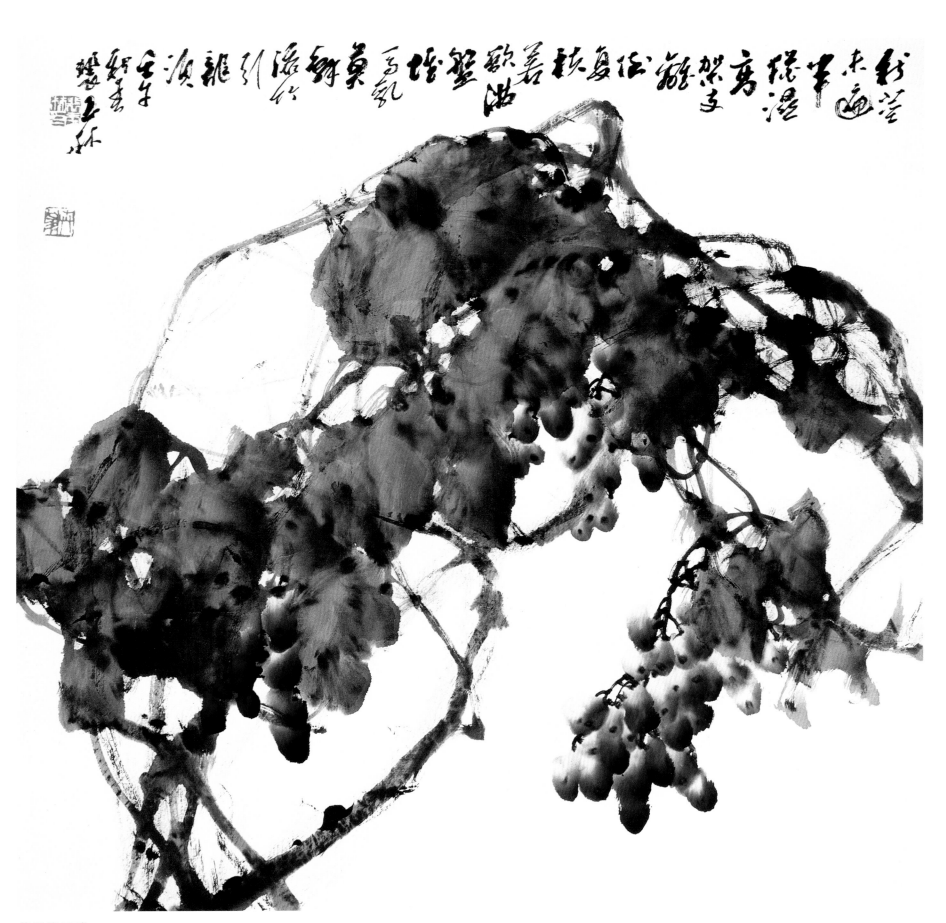

若欲堆马乳

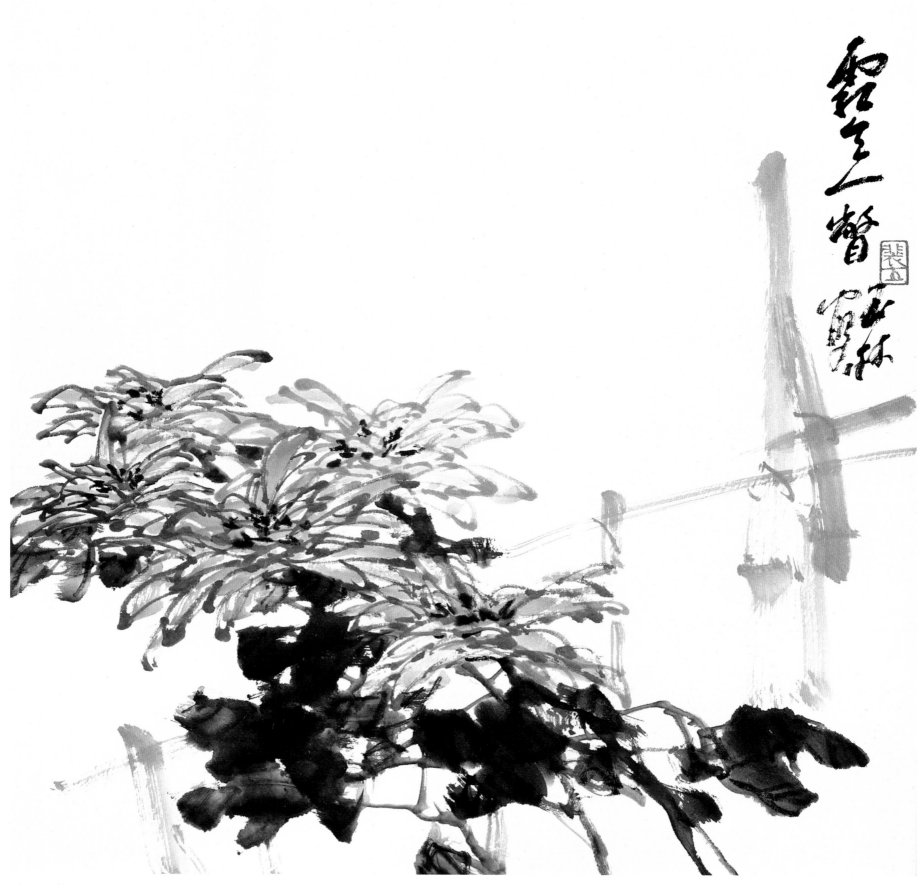

霜天一瞥

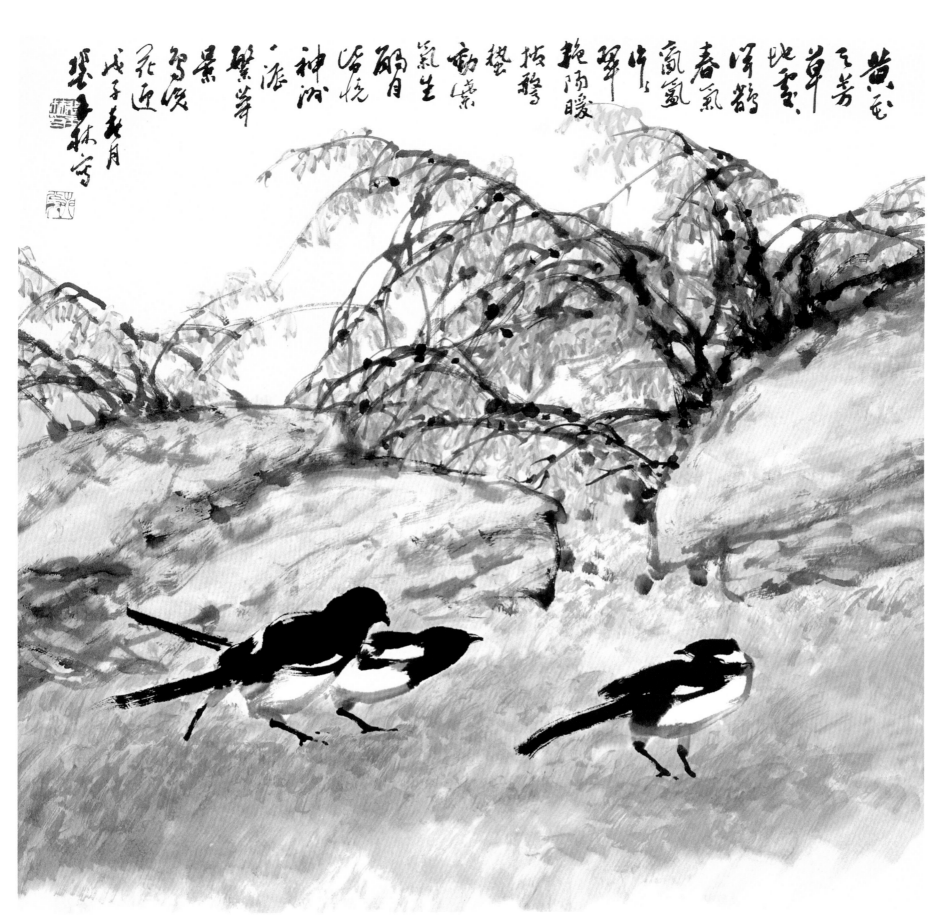

黄花天

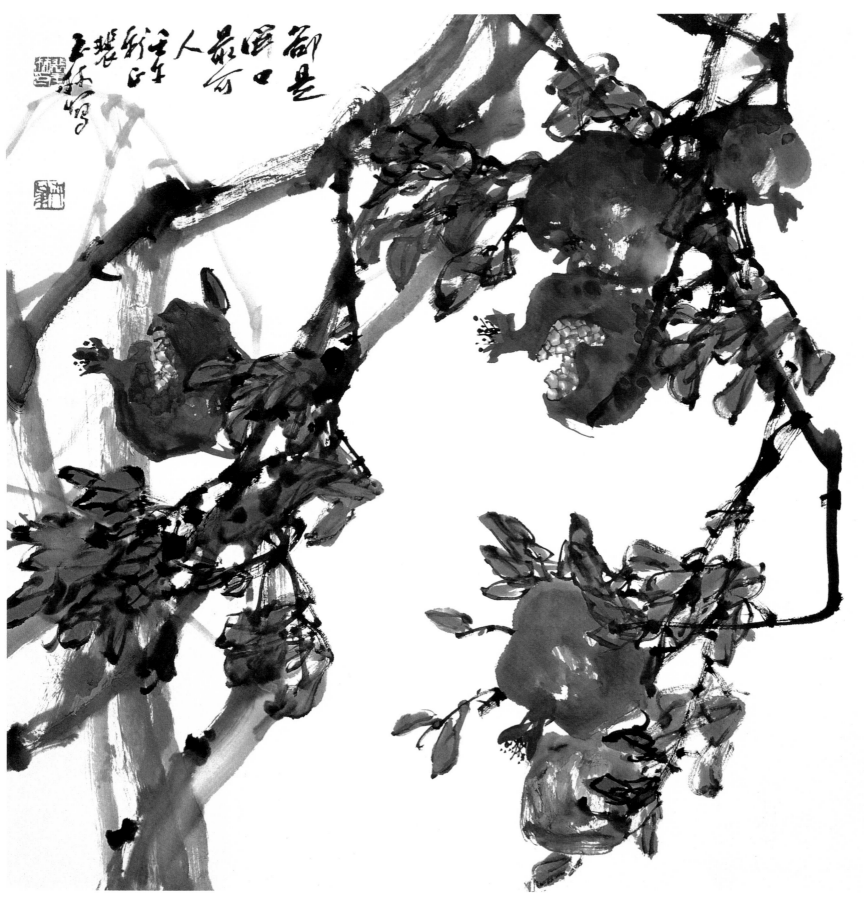

开口可人

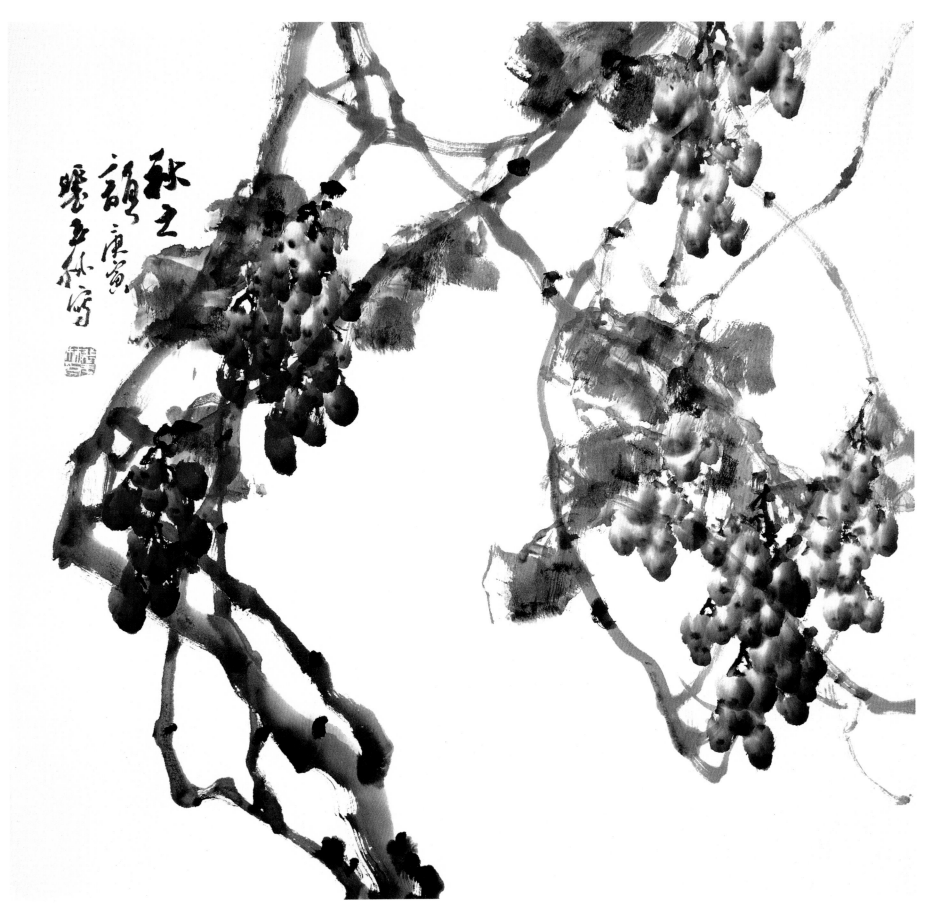

秋之韵

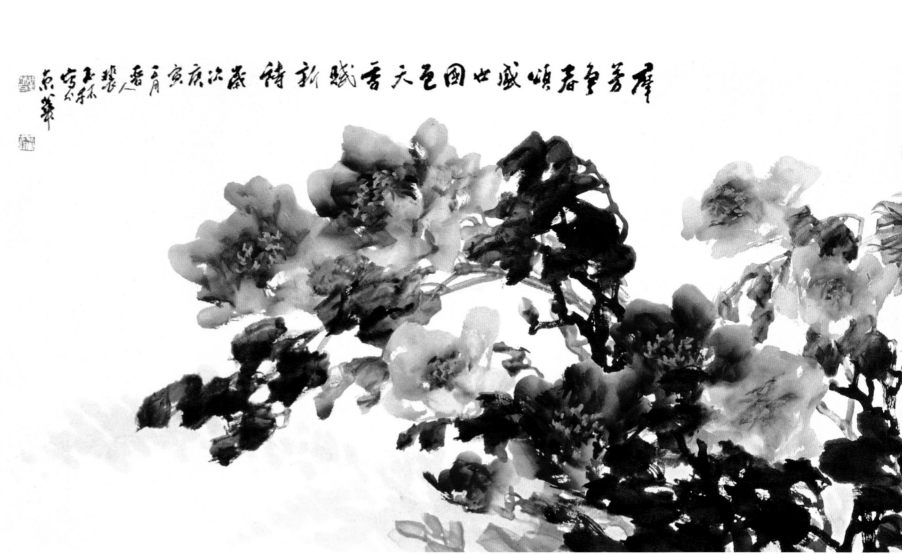

国色天香谱新诗

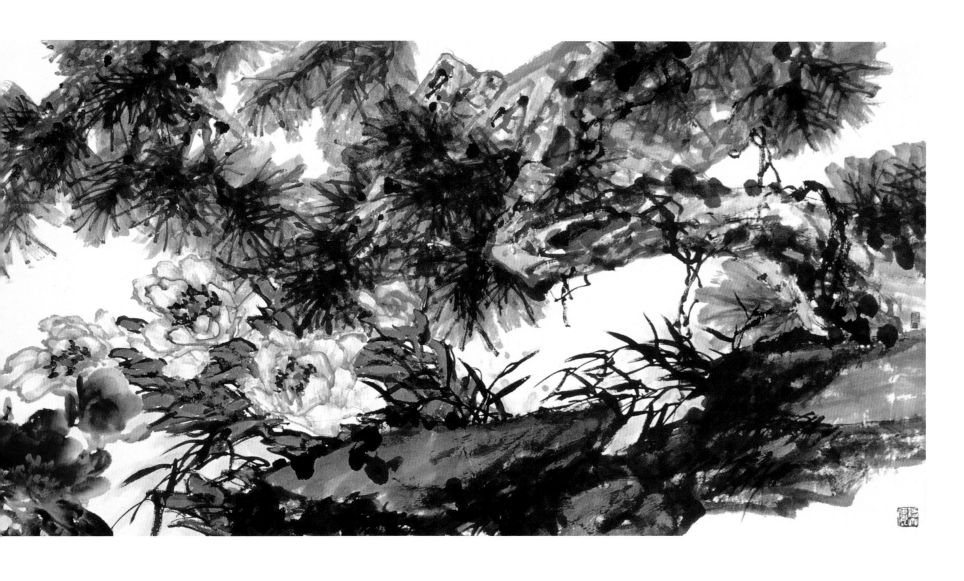

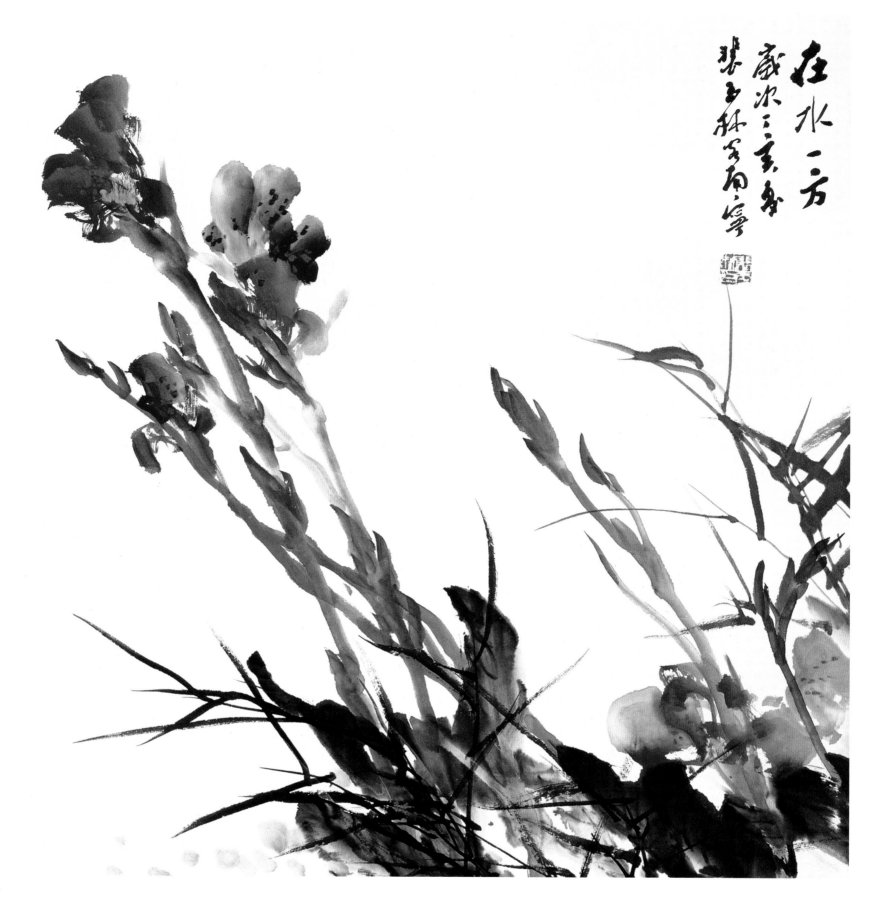

在水一方

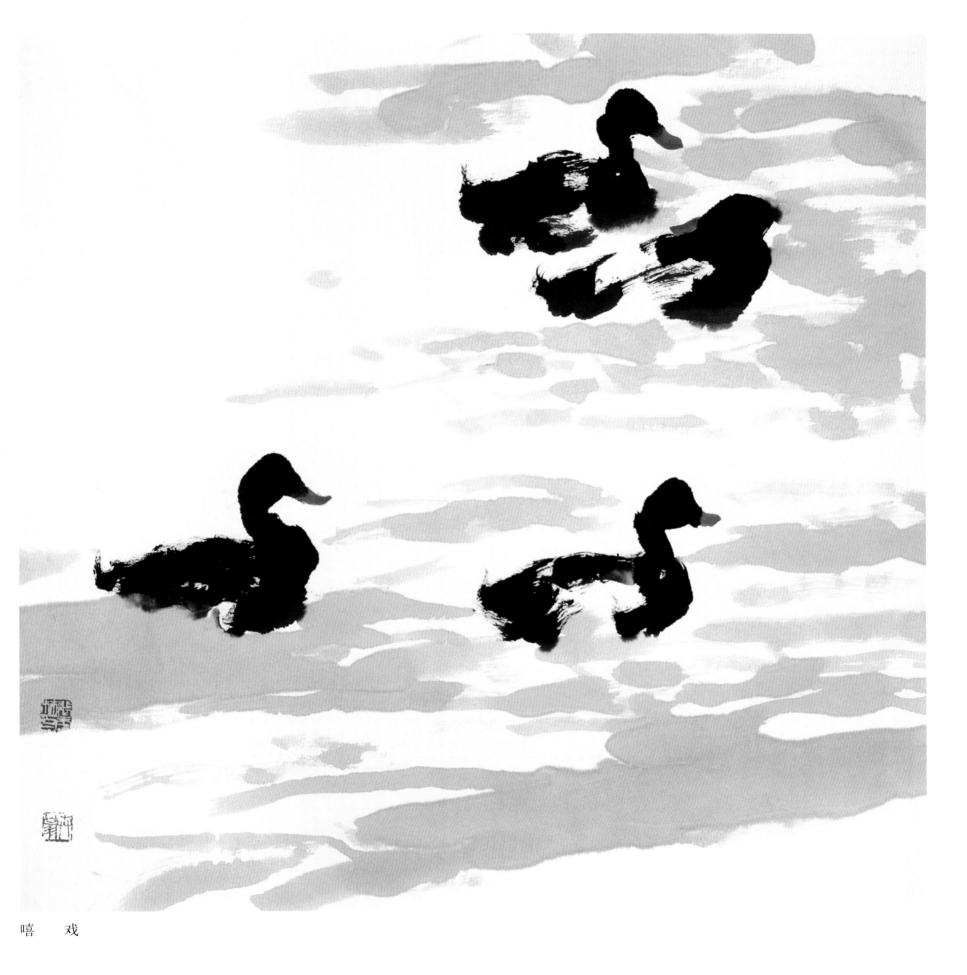

嬉　戏

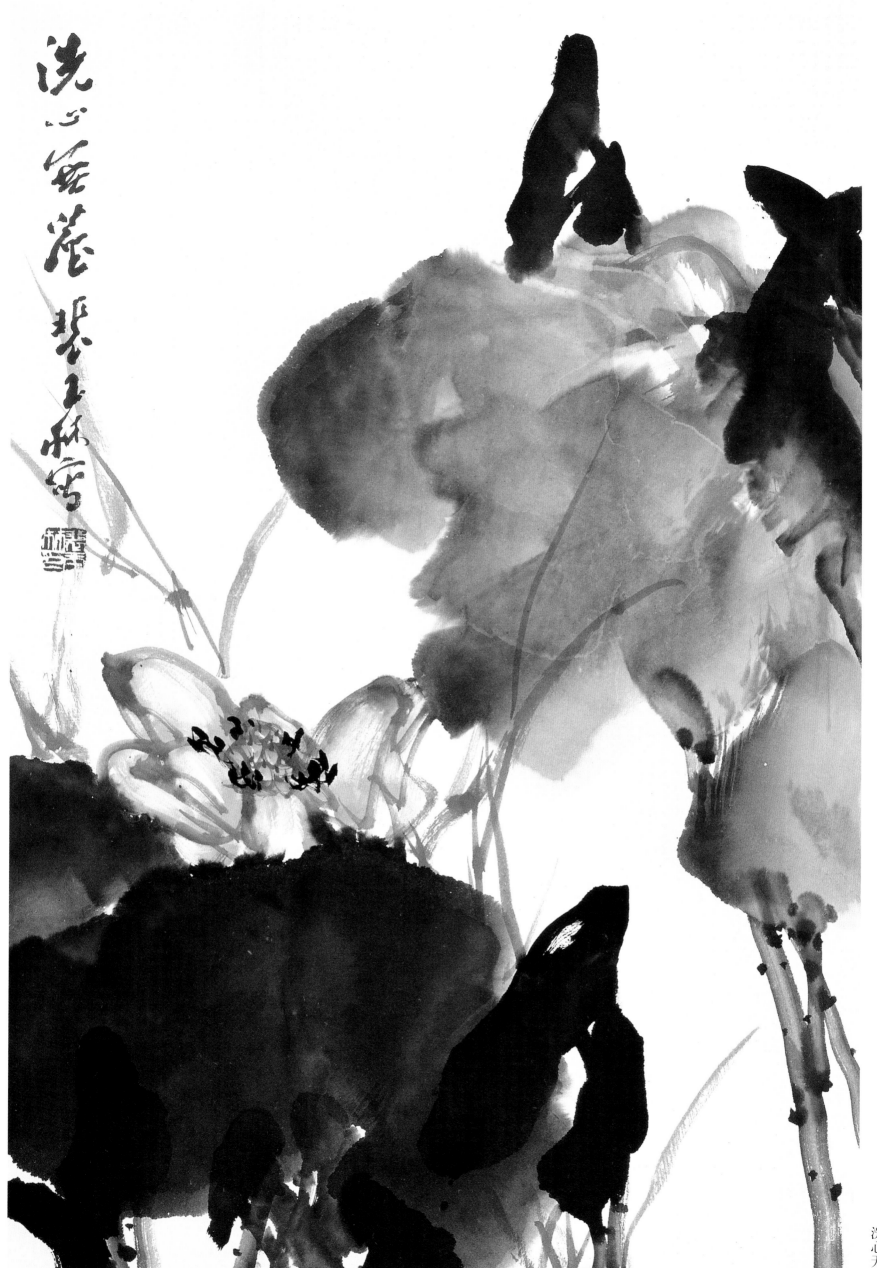

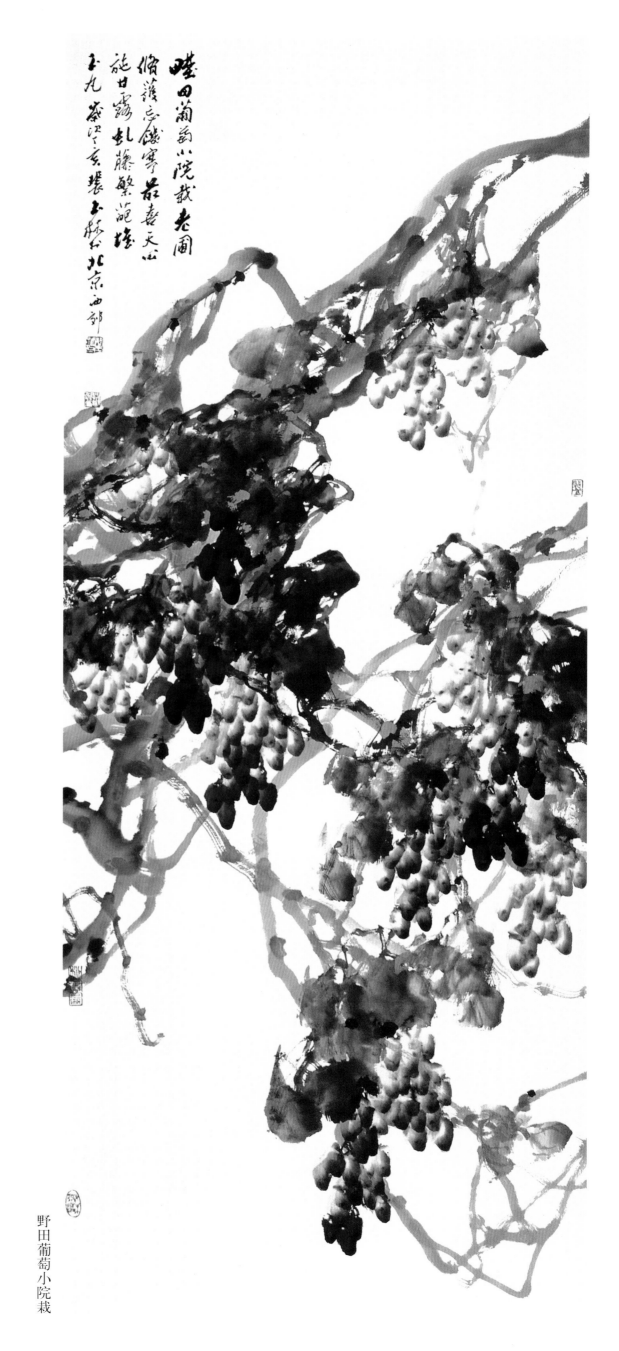

野田葡萄小院栽

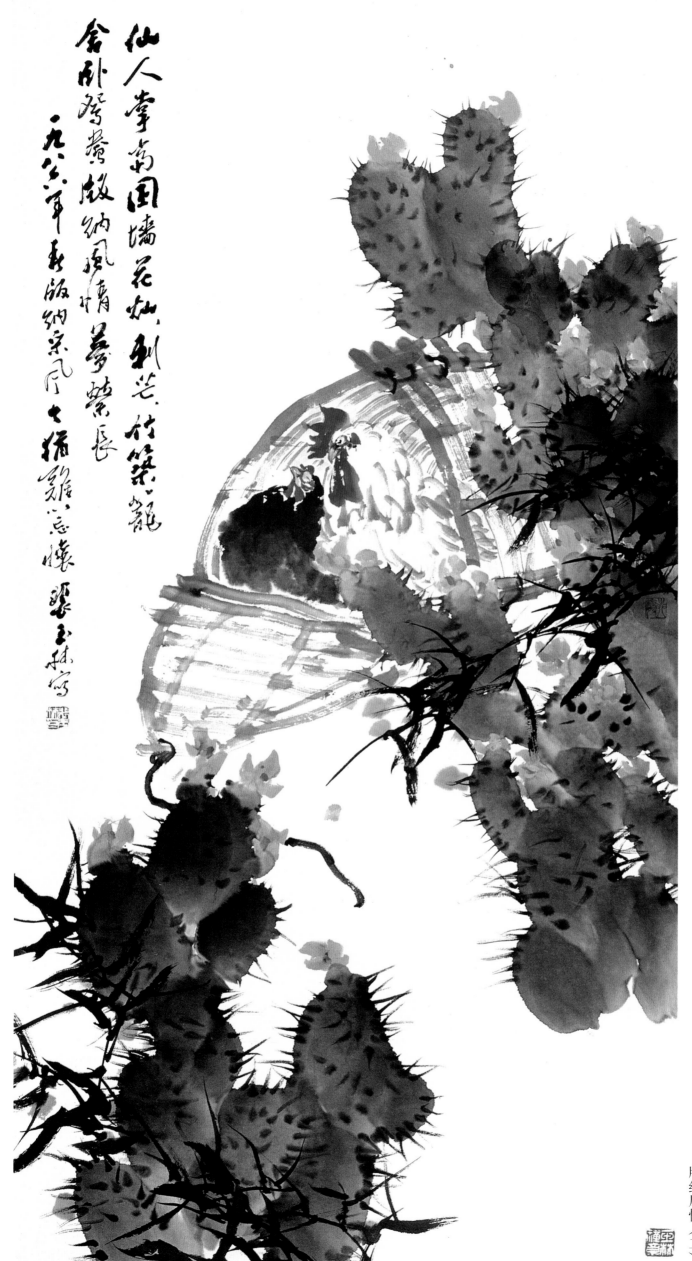

仙人掌高围墙 花如剑 剌芒 竹筑笼
舍卧鸳鸯 放纳风情 梦萦长
一九八三年春 版纳采风 之捕鸡 忘怀 张玉林写

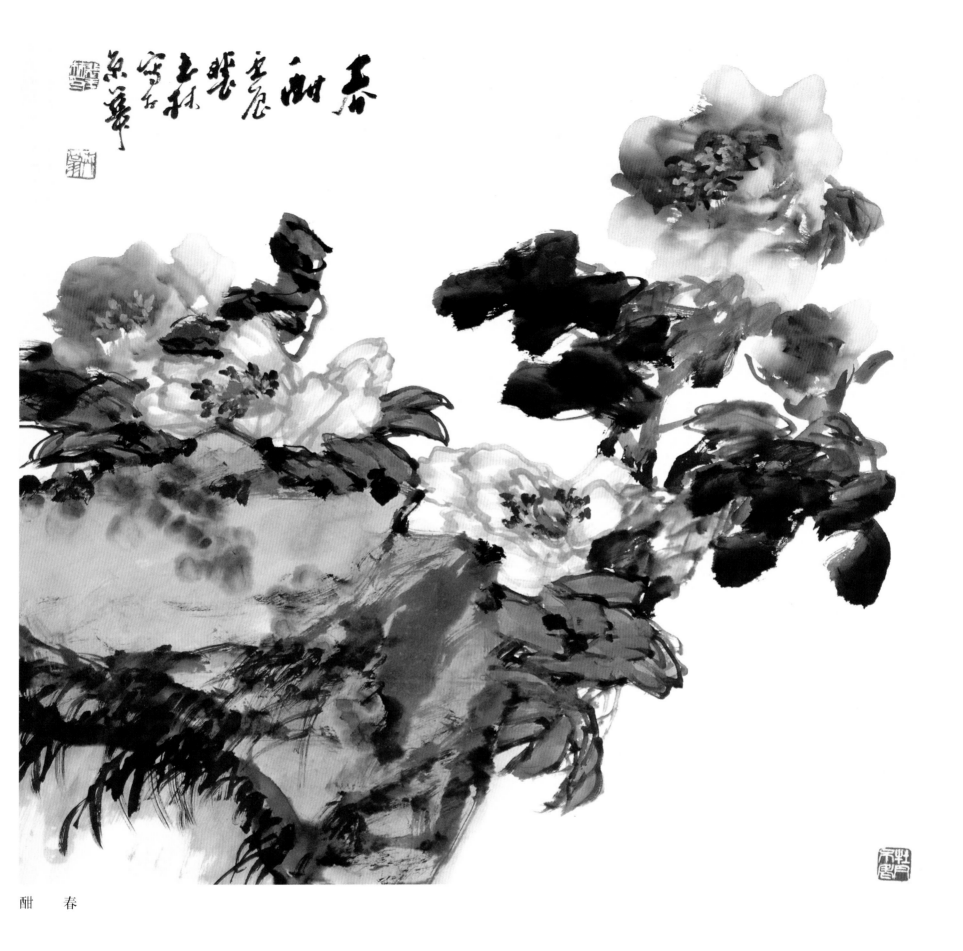

酣　春

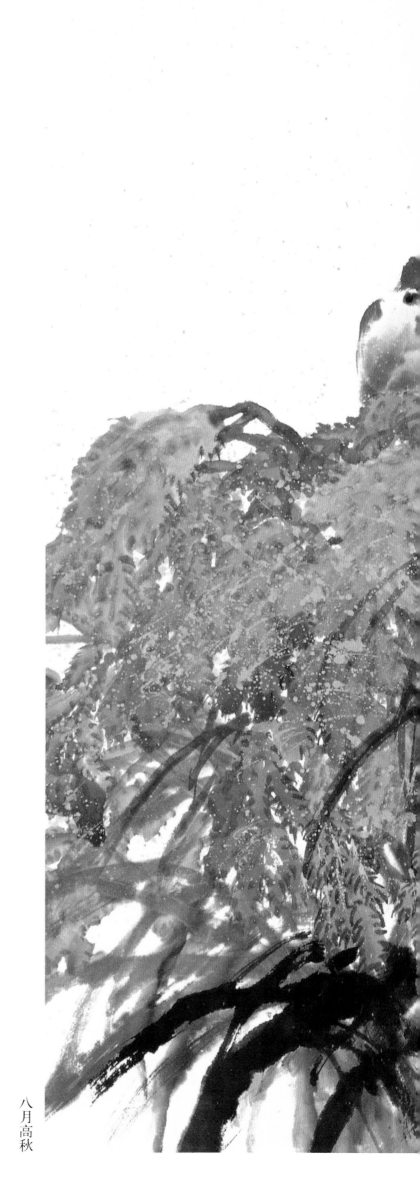

八月高秋

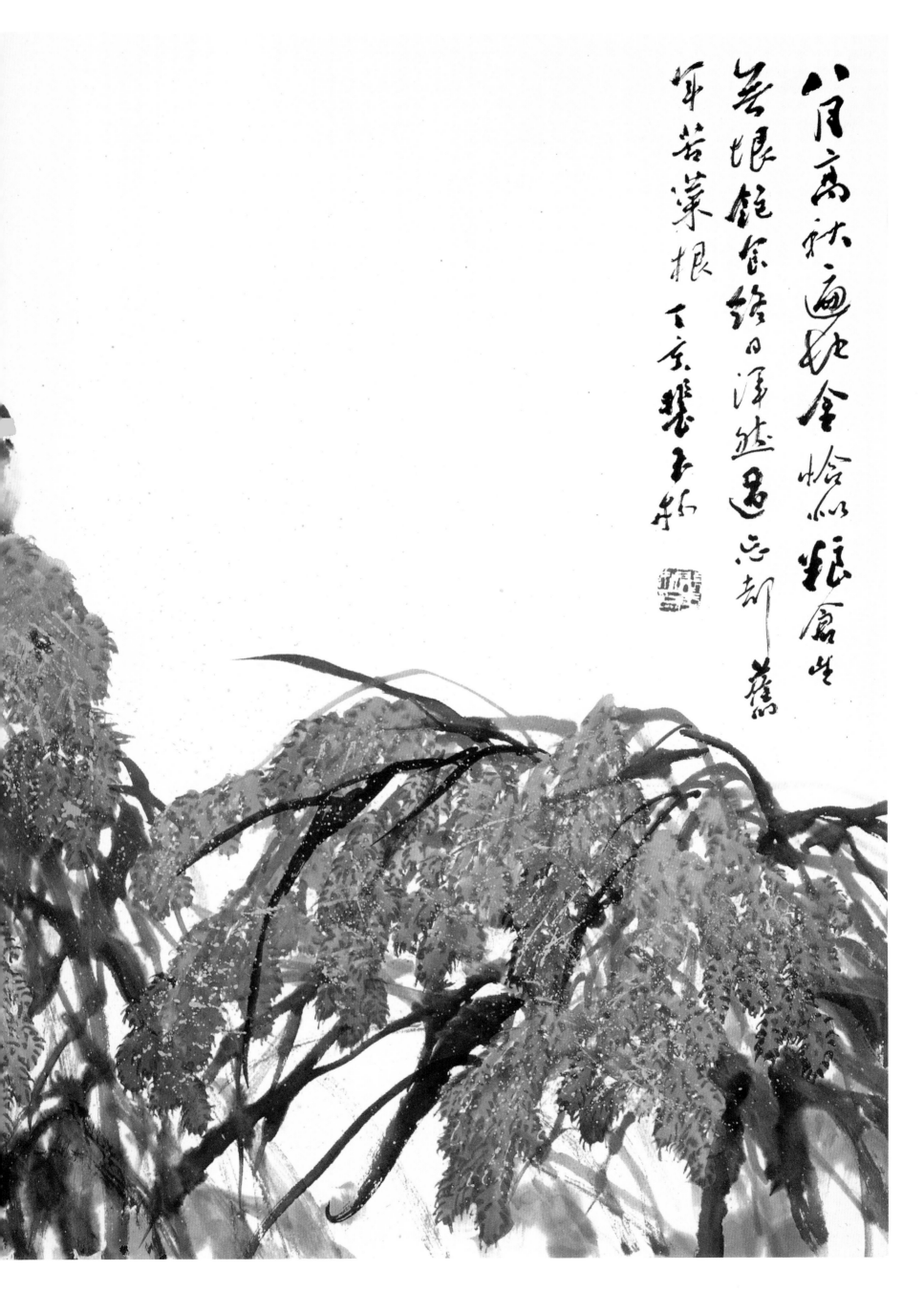

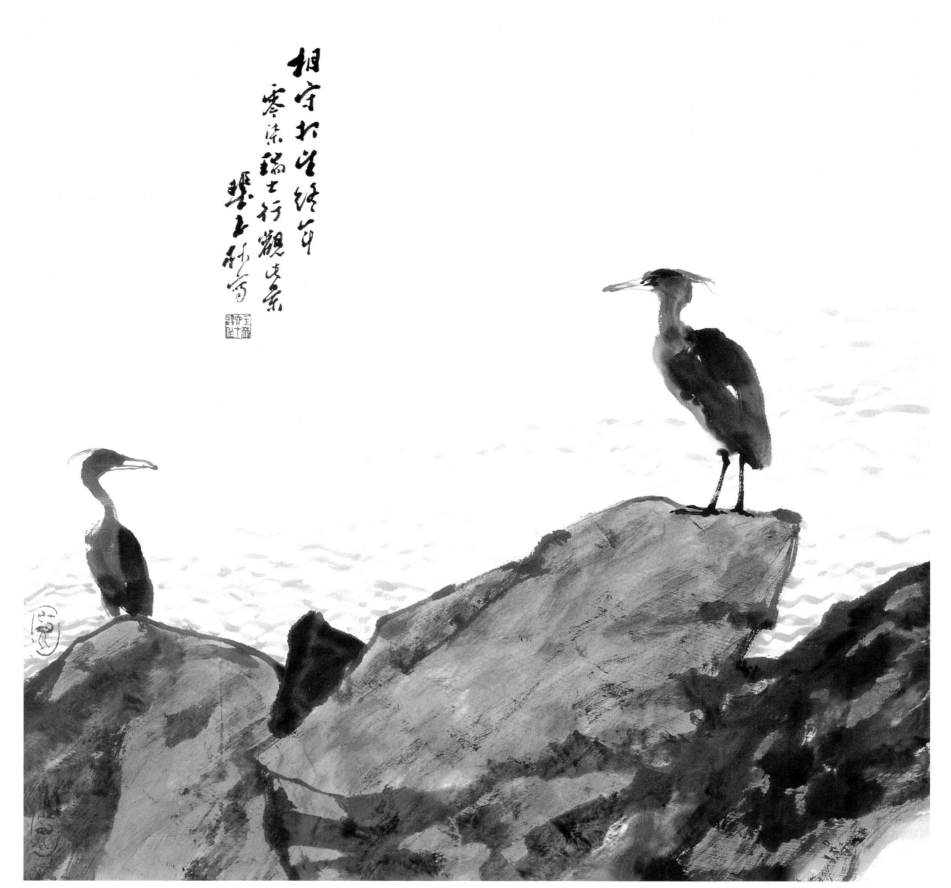

相守相望

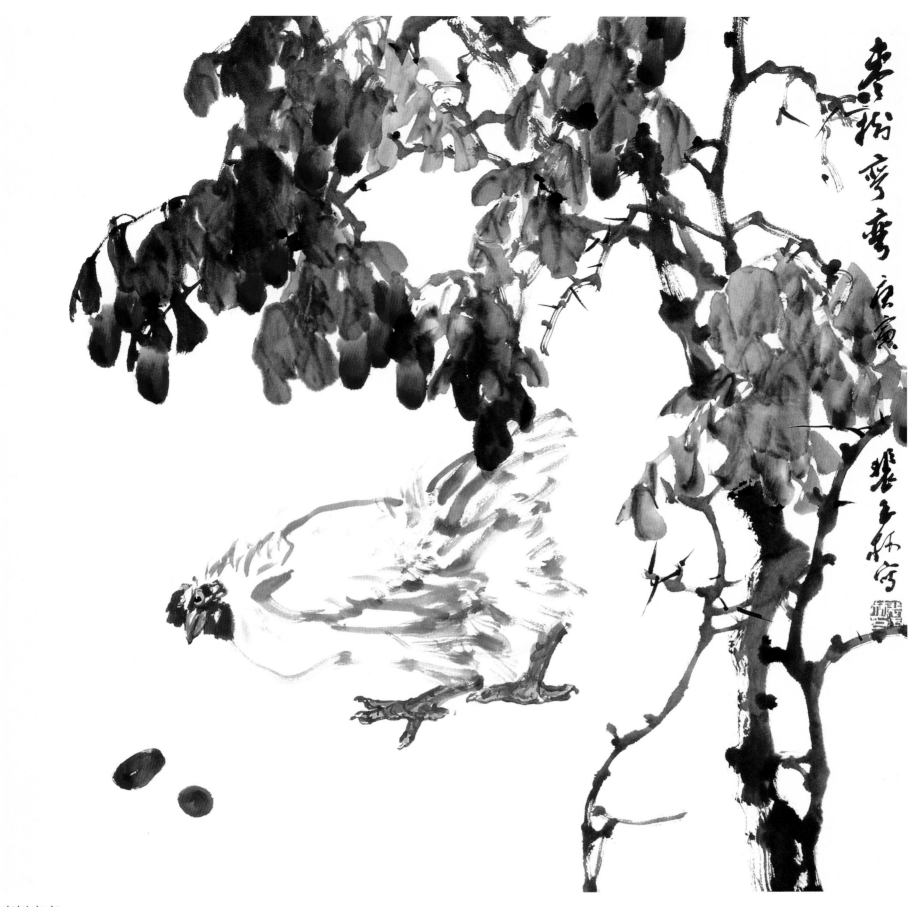

枣树弯弯

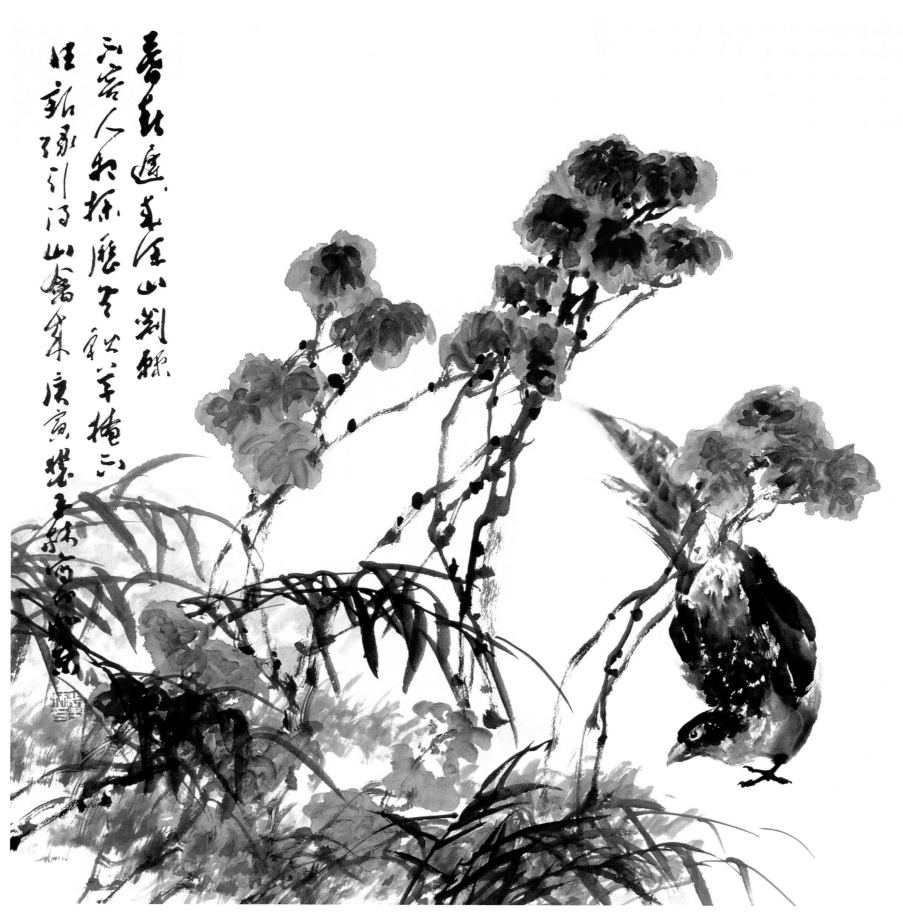

暮春迟迟

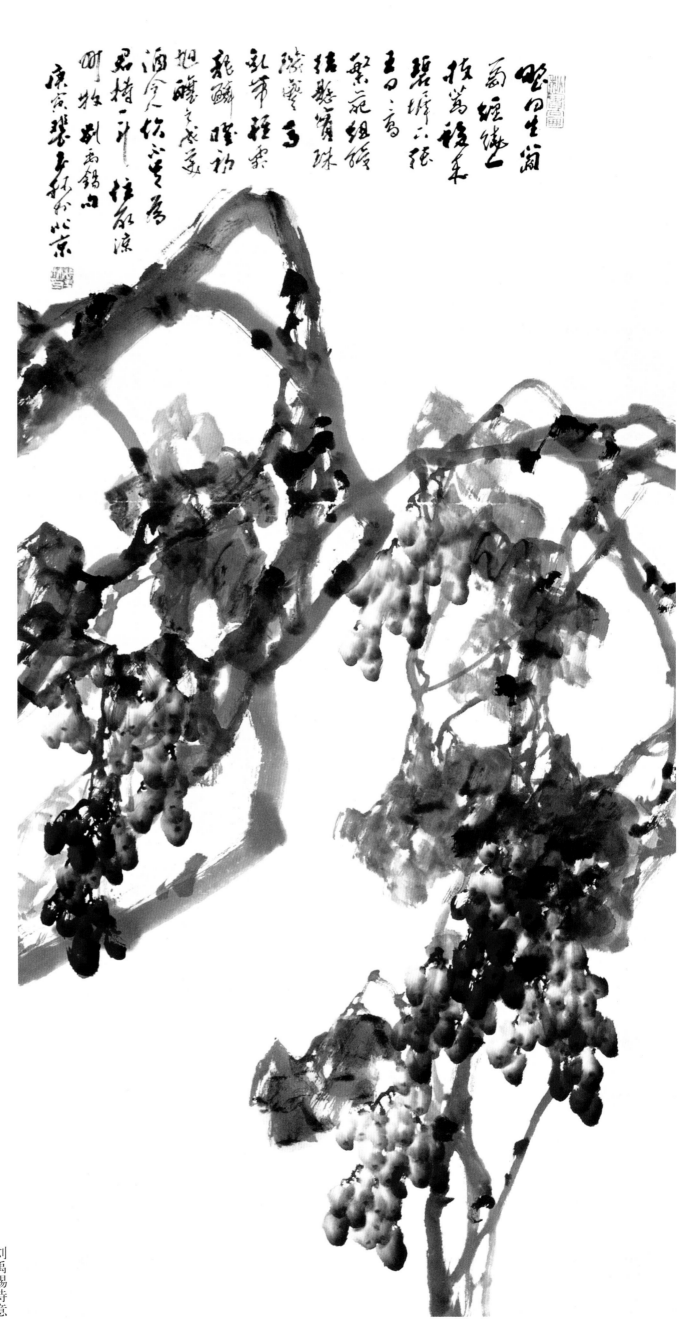

刘禹锡诗意

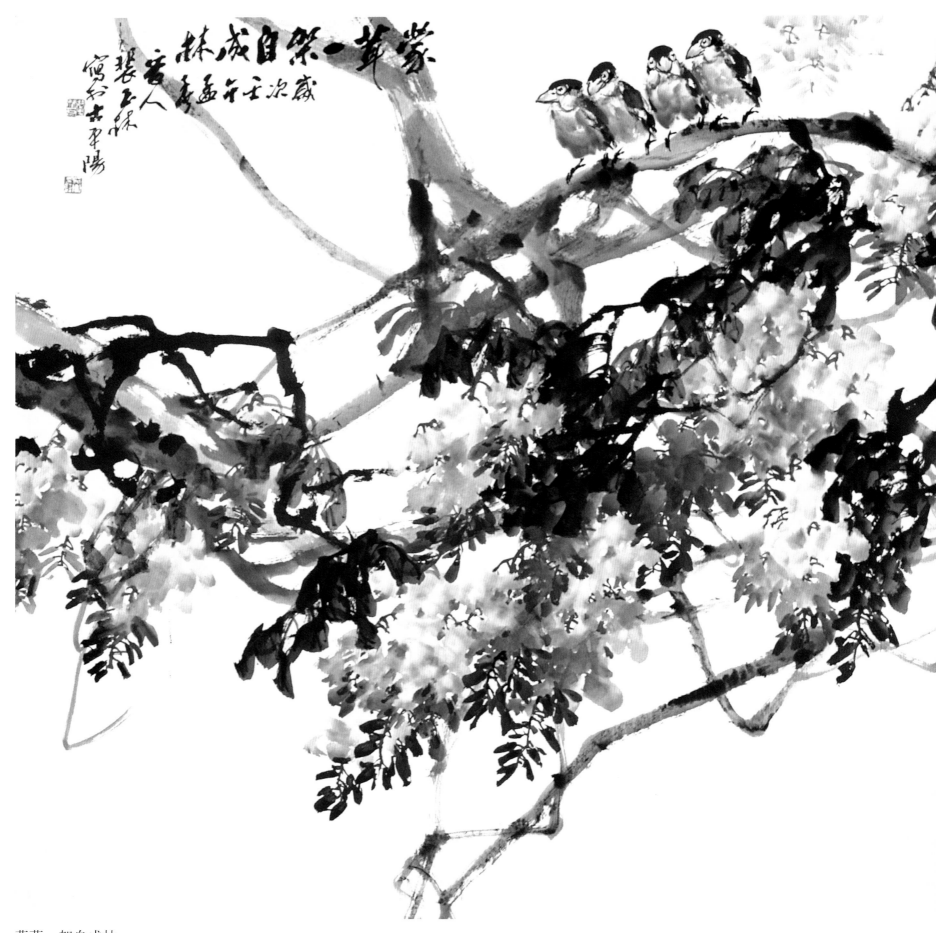

蒙茸一架自成林

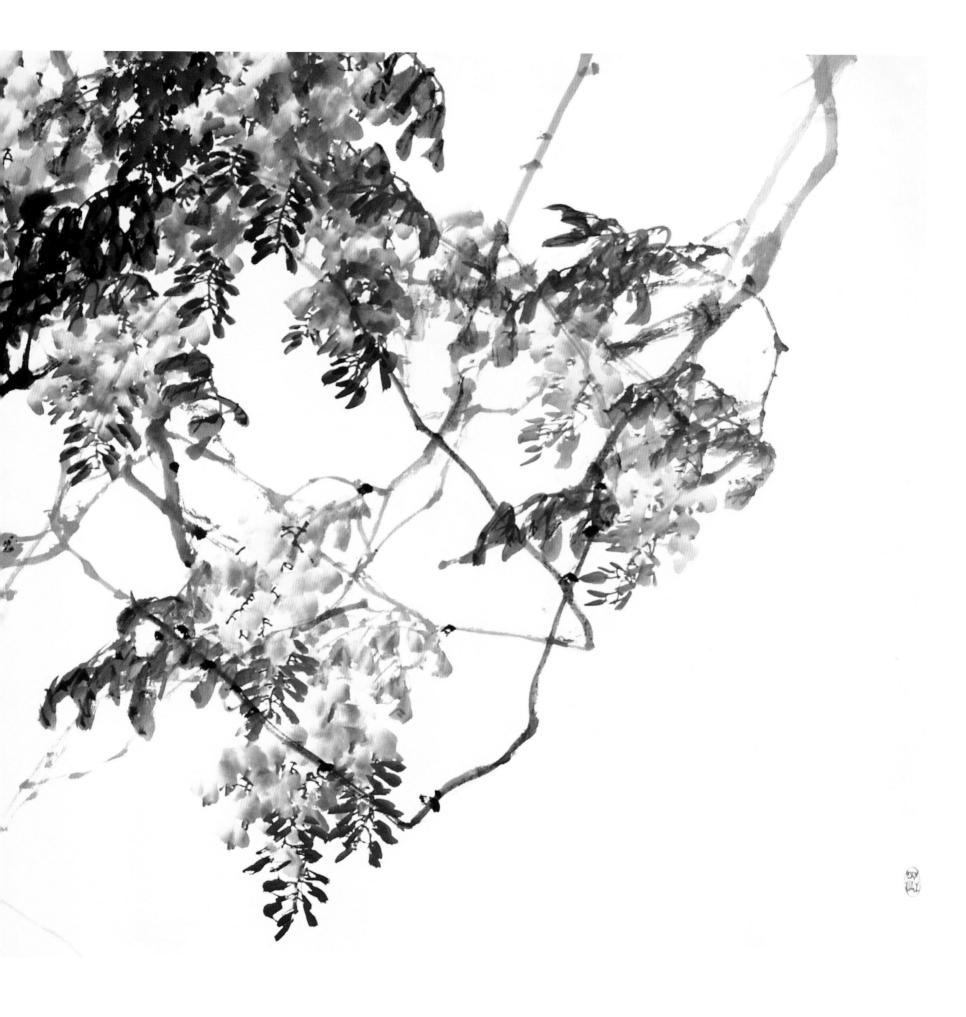

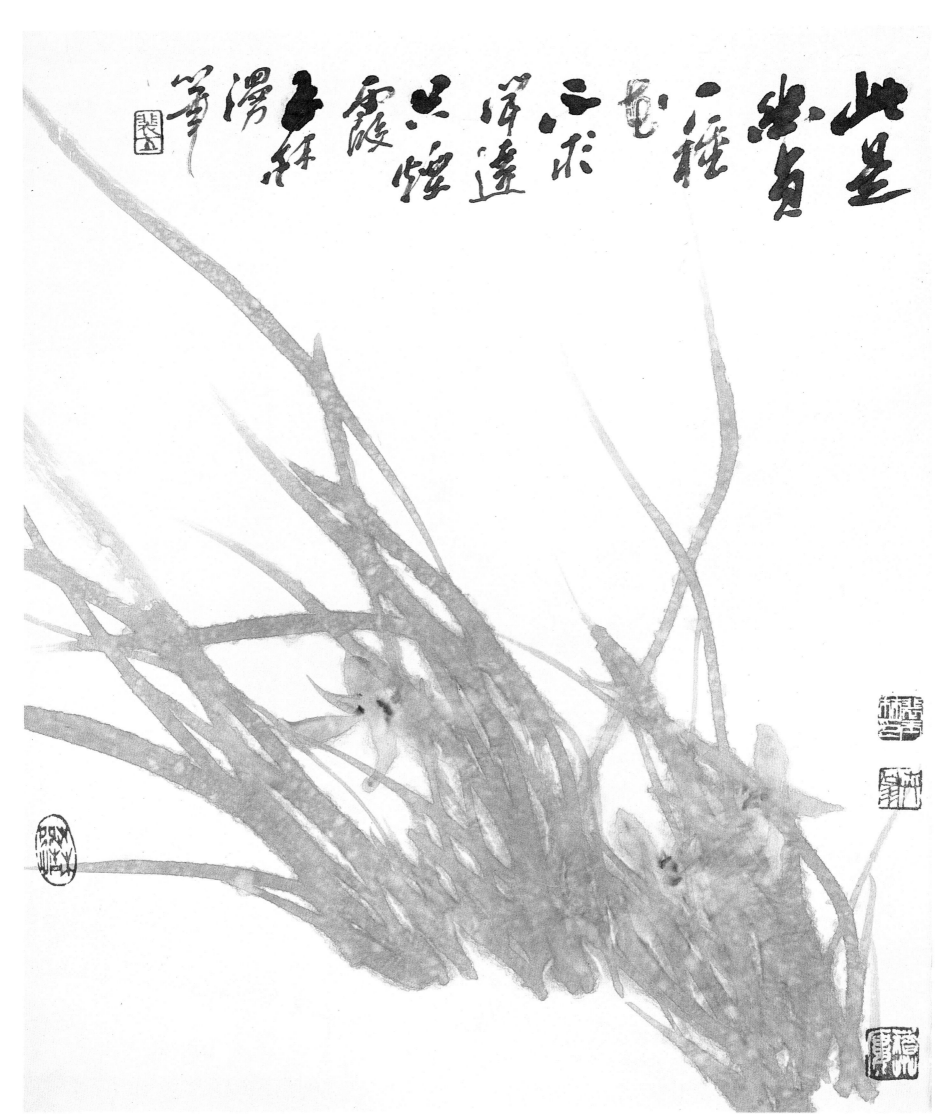

幽　兰

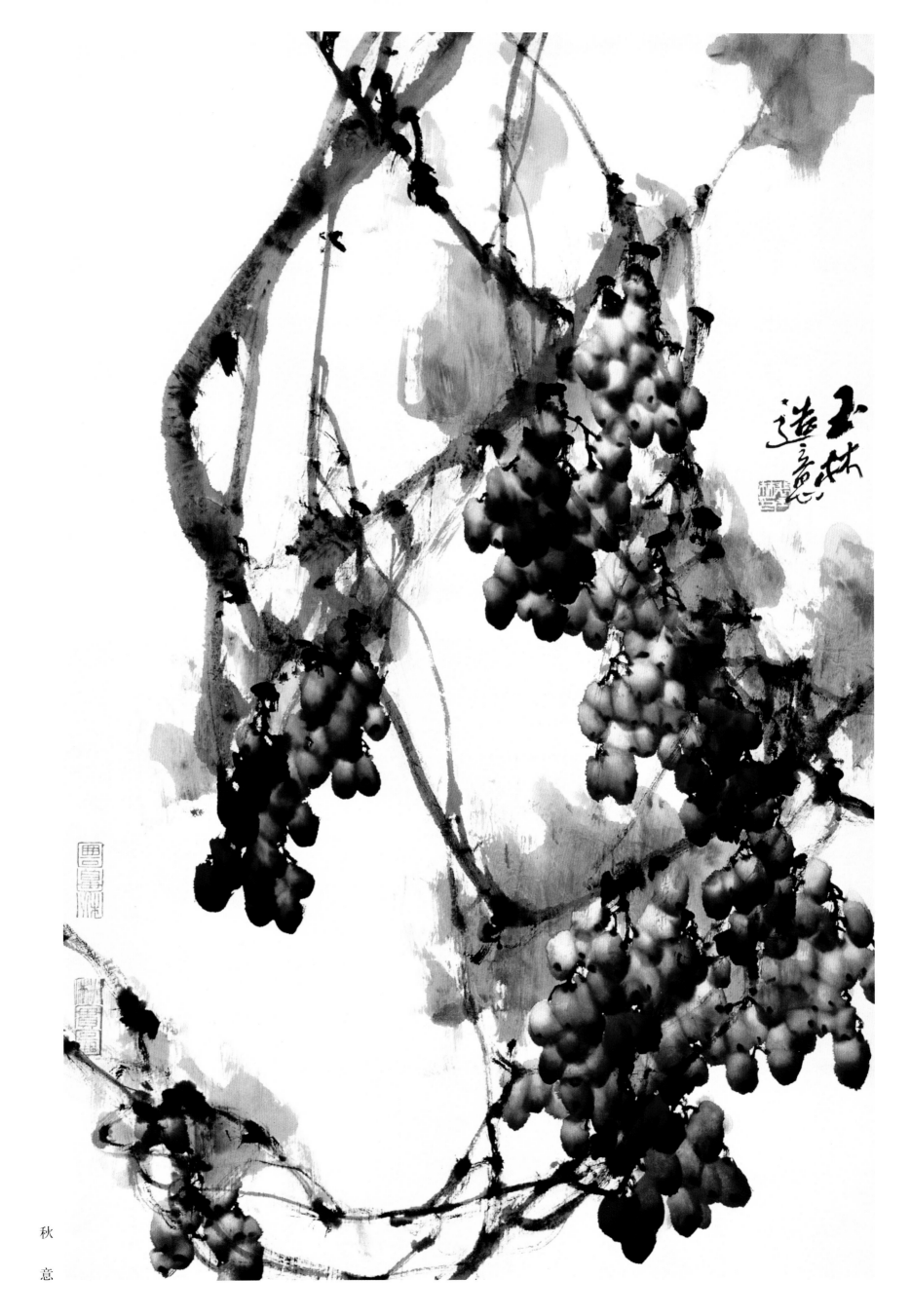

秋
意

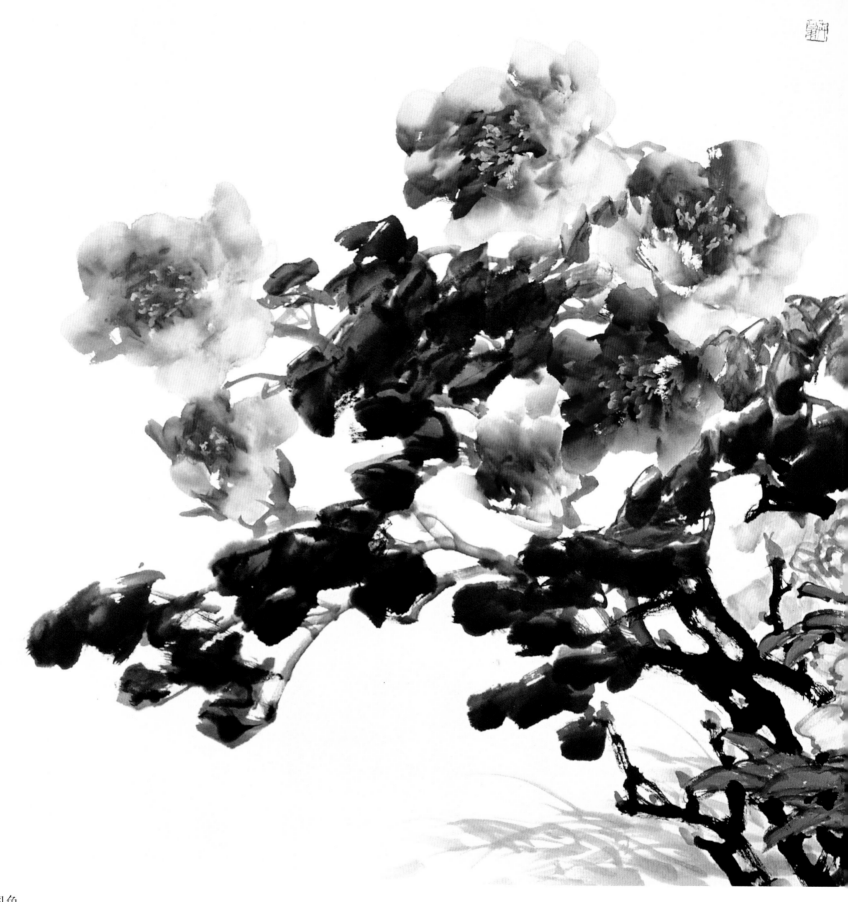

唯有牡丹真国色

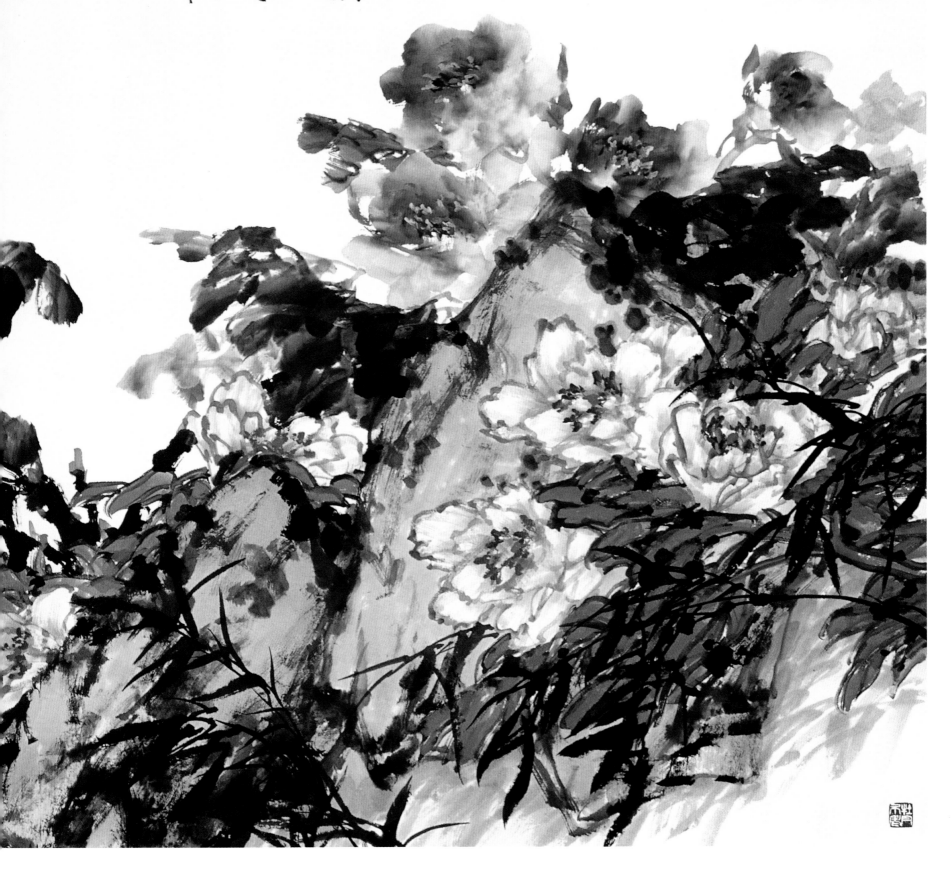

119

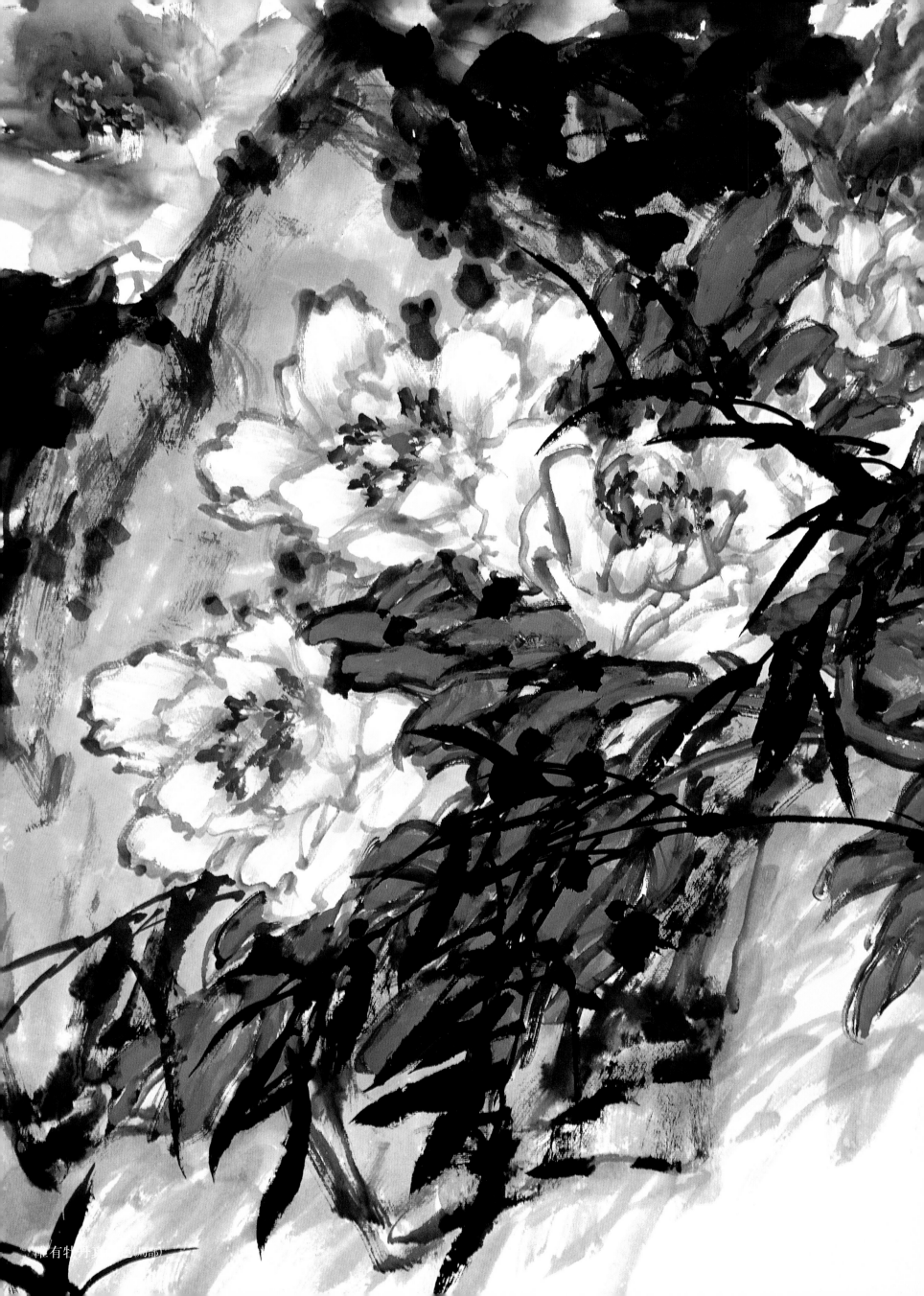

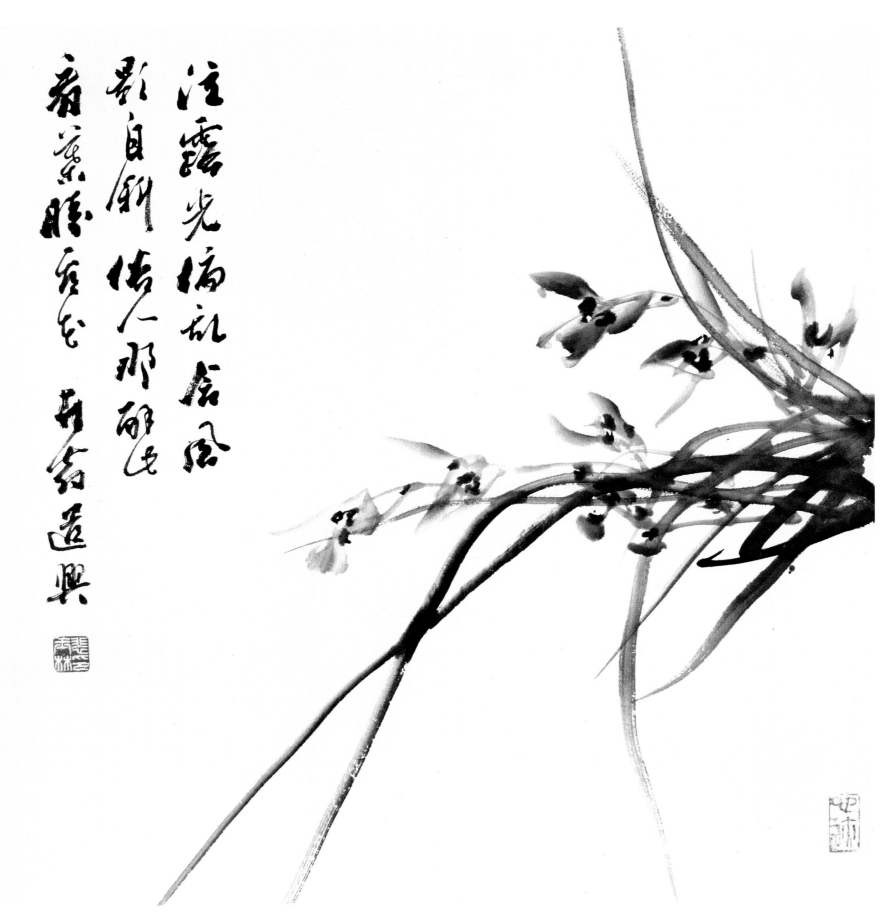

注露光摘就含风
影自飞传人那那影
看叶胜看花 寄客遣兴

看叶胜看花

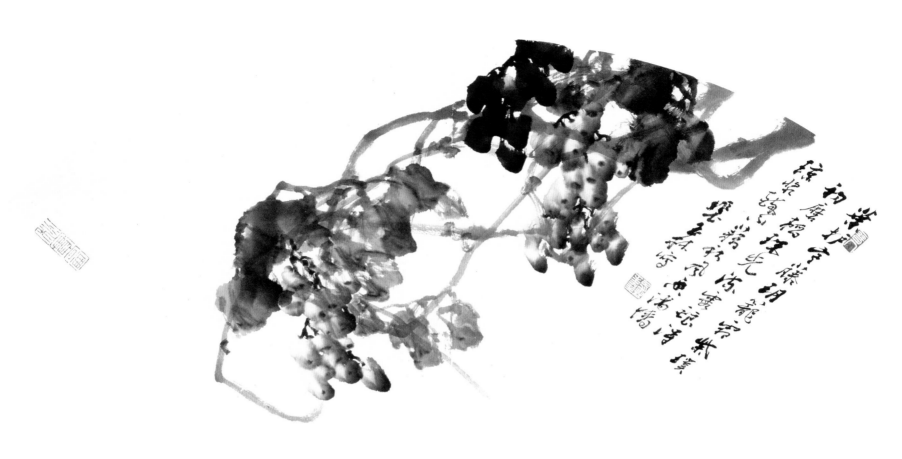

叶护寒藤

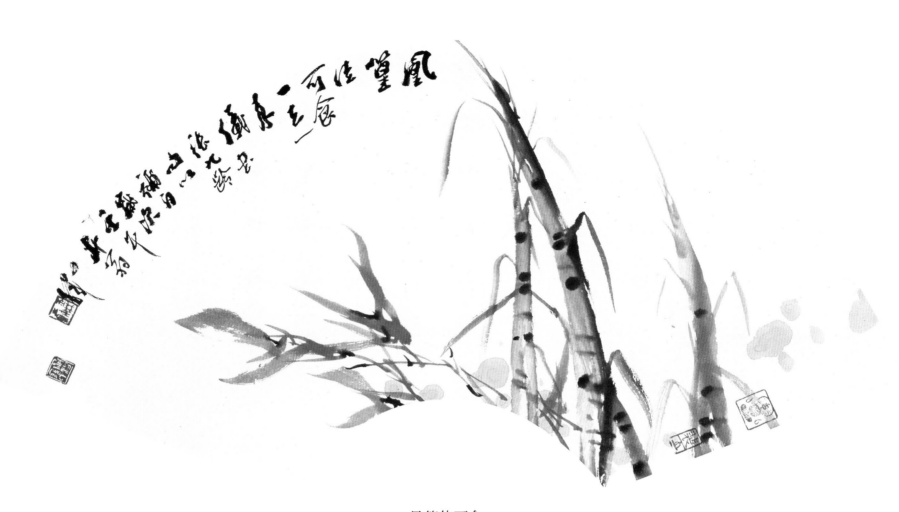

凤篁佳可食

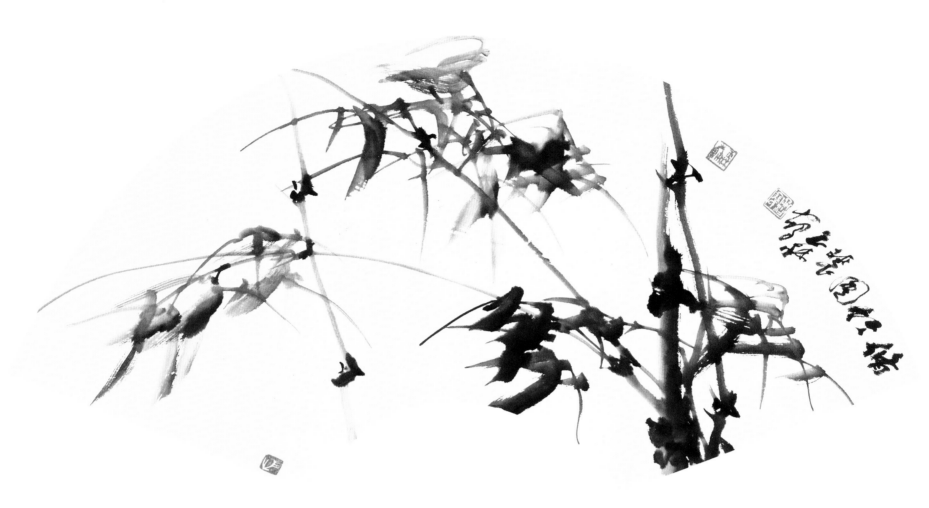

修 竹 图

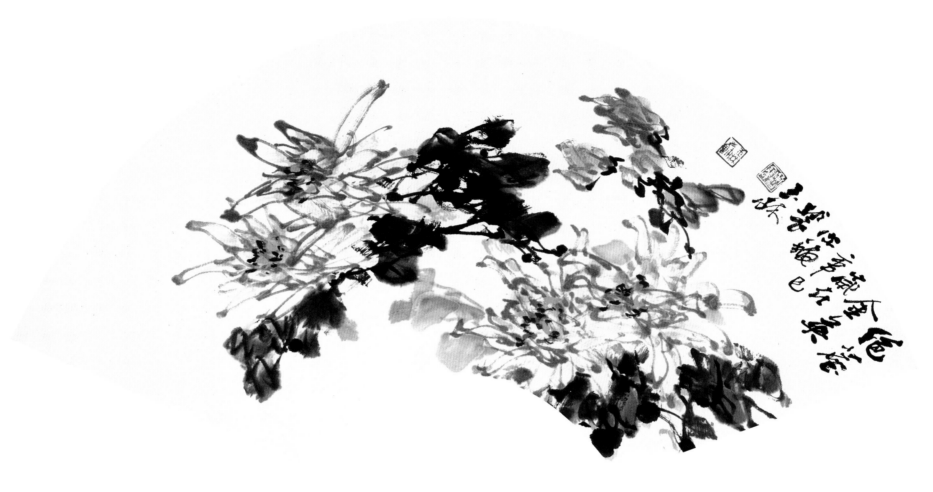

绝尘金英

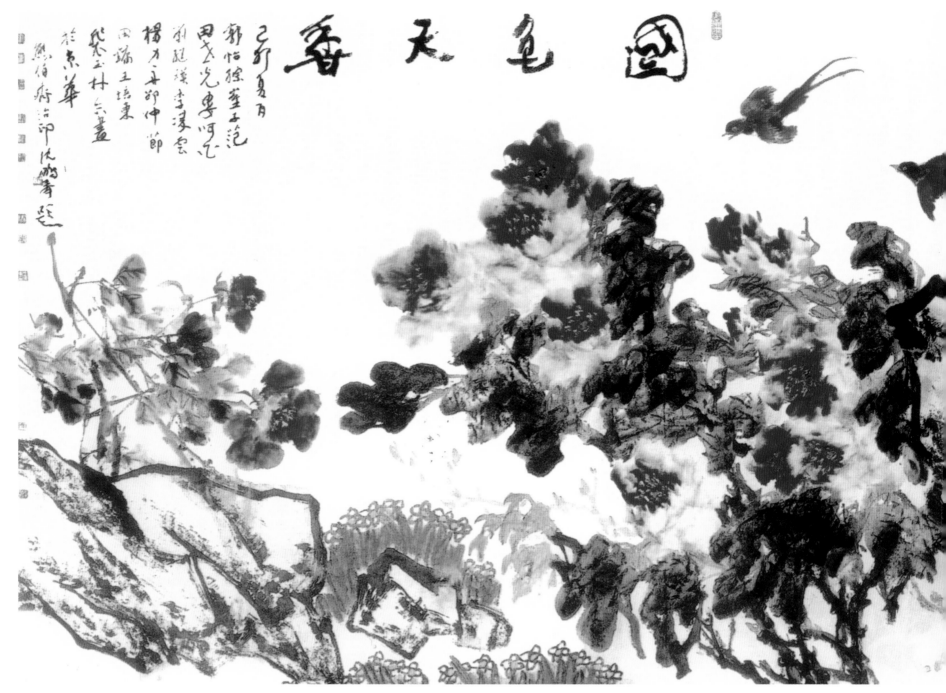

国色天香（与郭怡孮、崔子范、田世光、娄师白、刘继瑛、李凌云、杨力舟、邵仲节、田镛、王培东合作，沈鹏题字。）

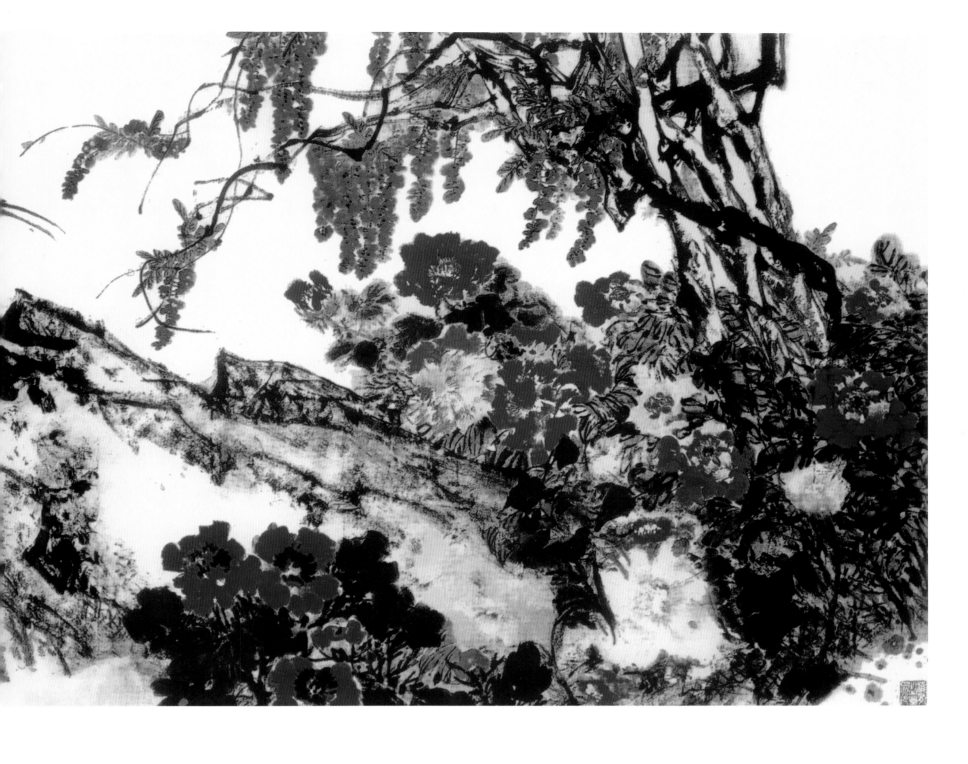

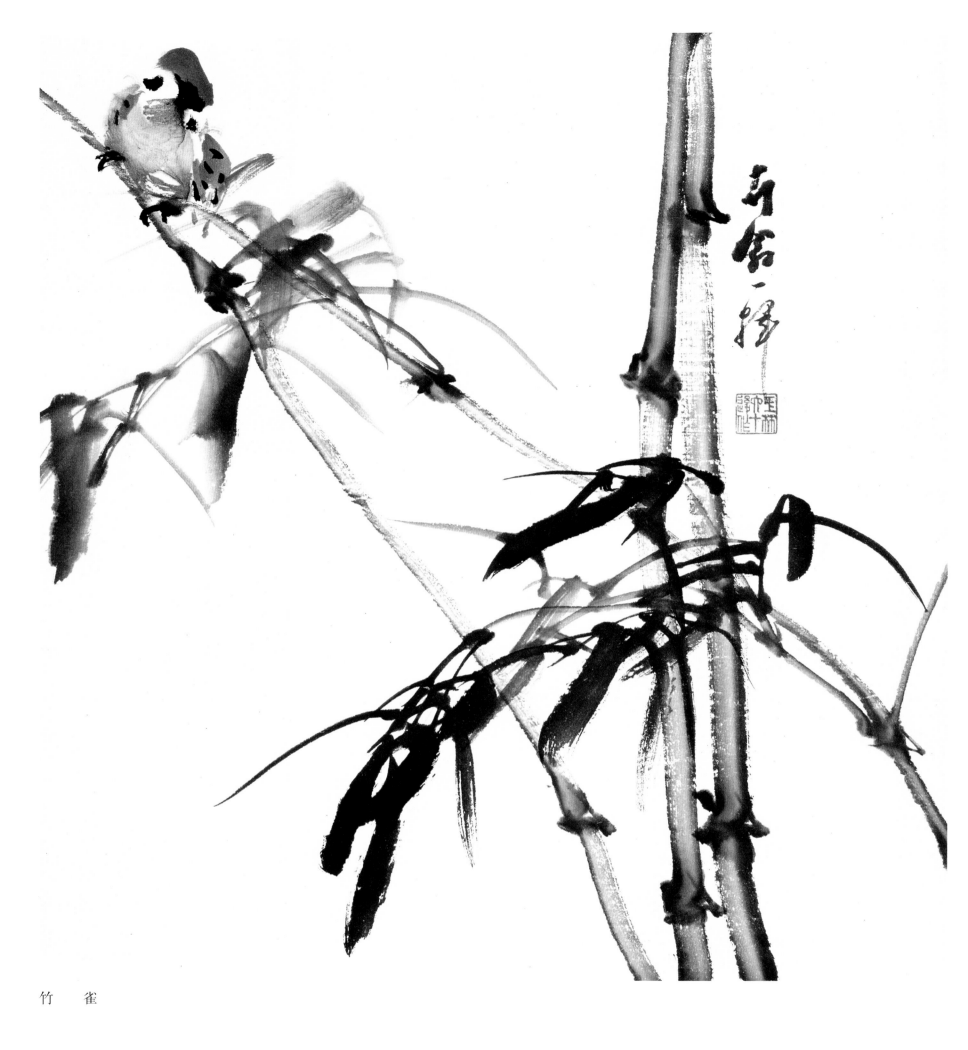

竹　雀

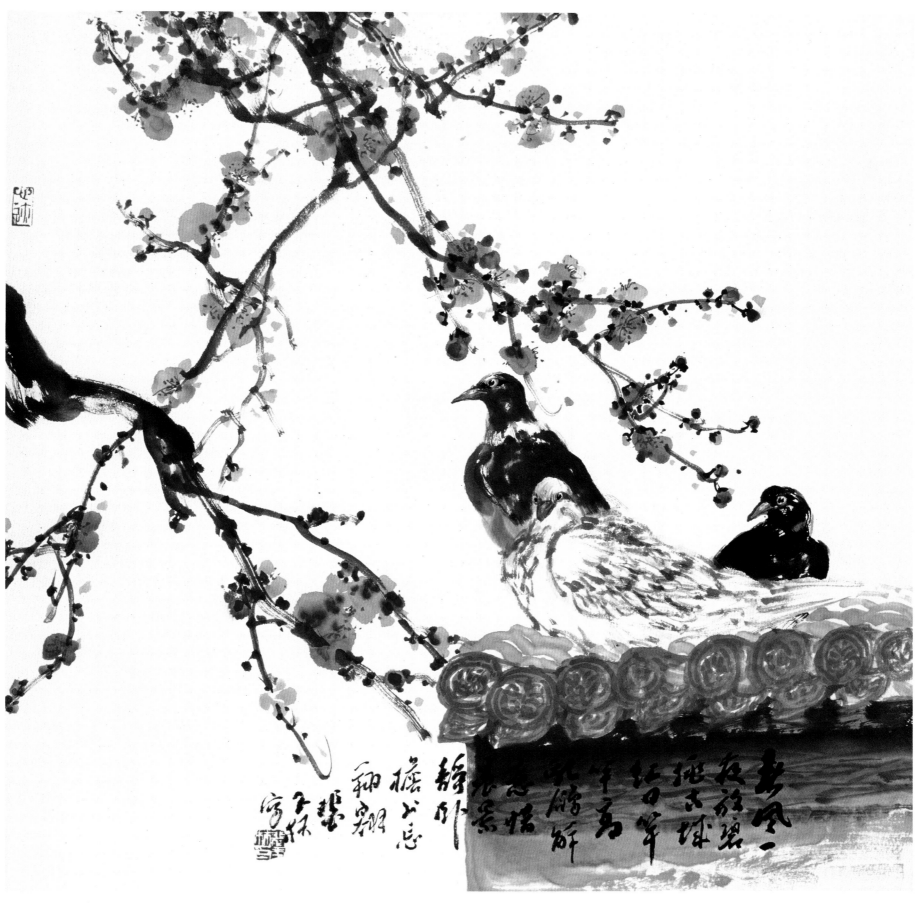

春风一夜放碧桃

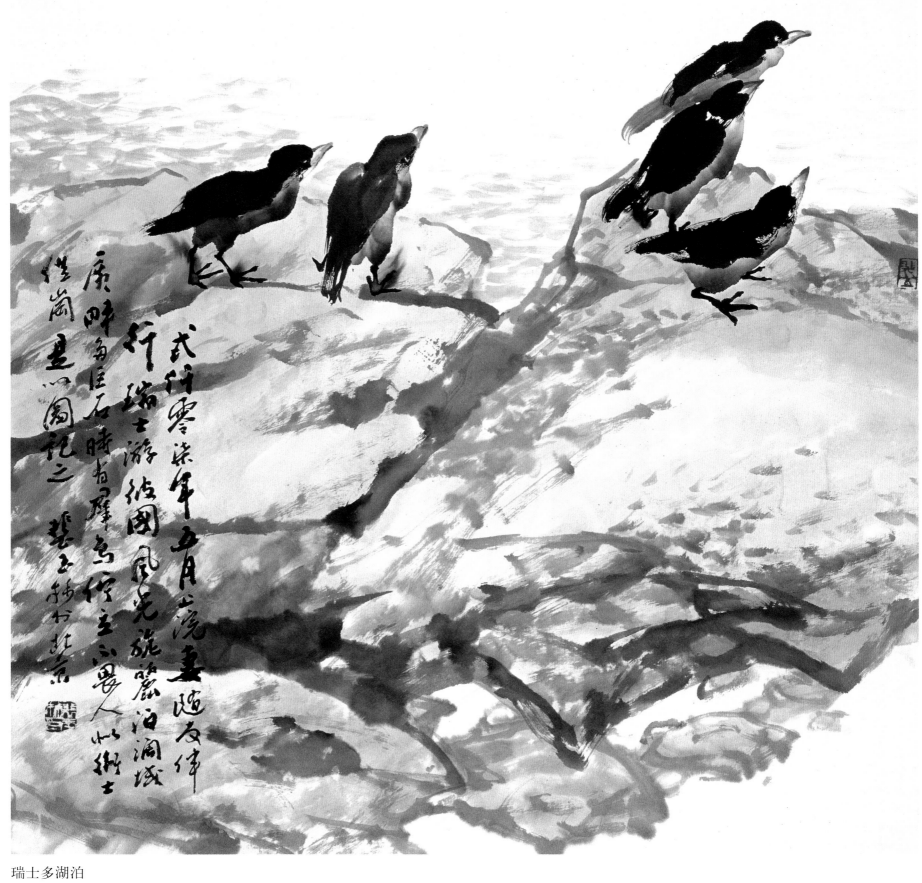

瑞士多湖泊

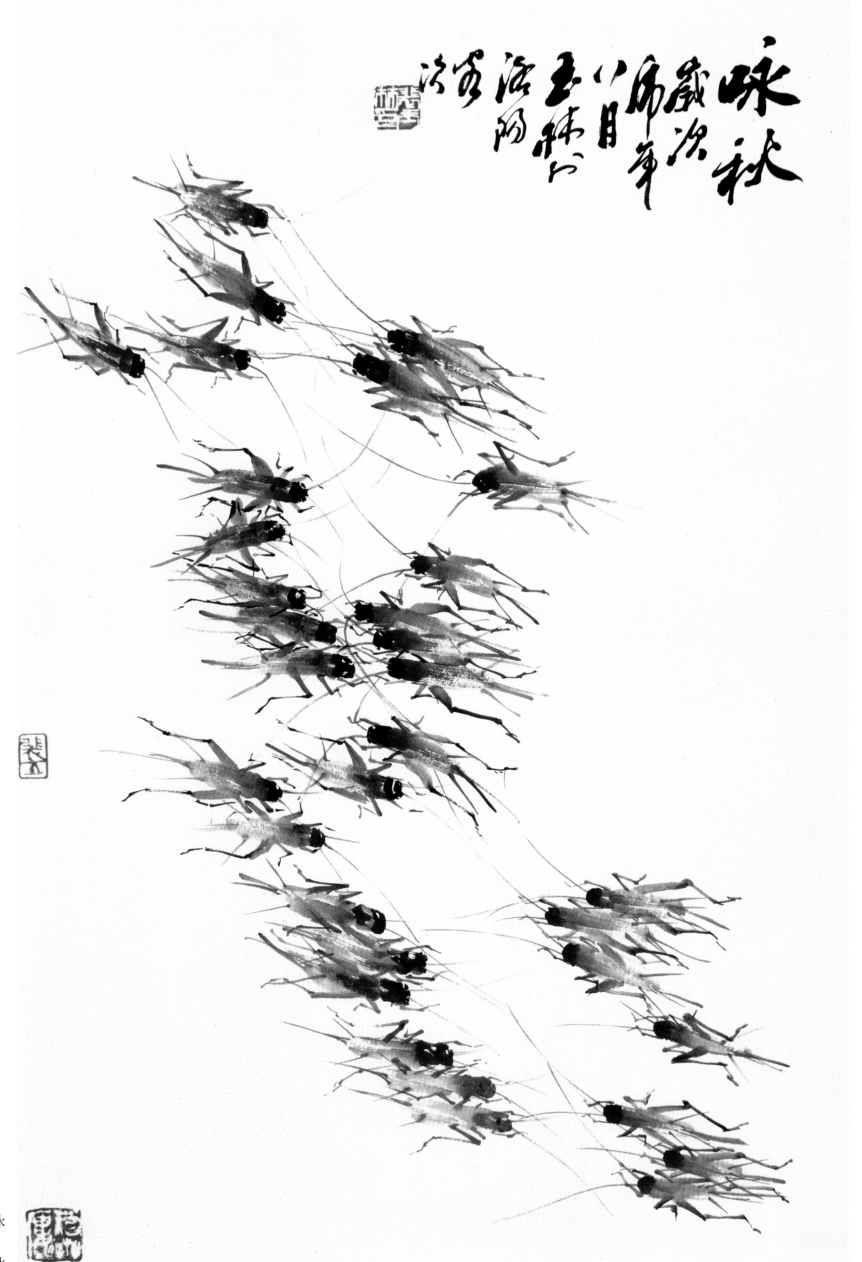

咏
秋

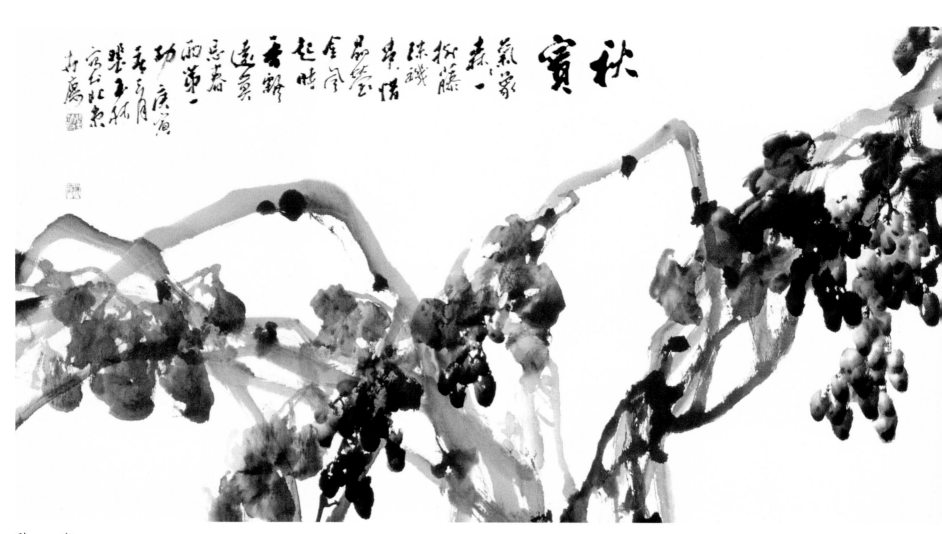

秋　实

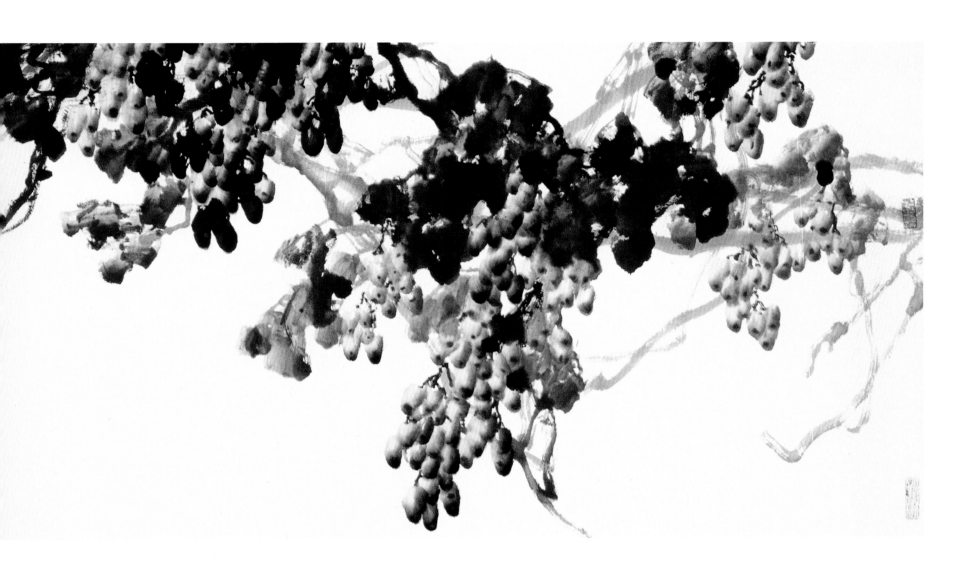

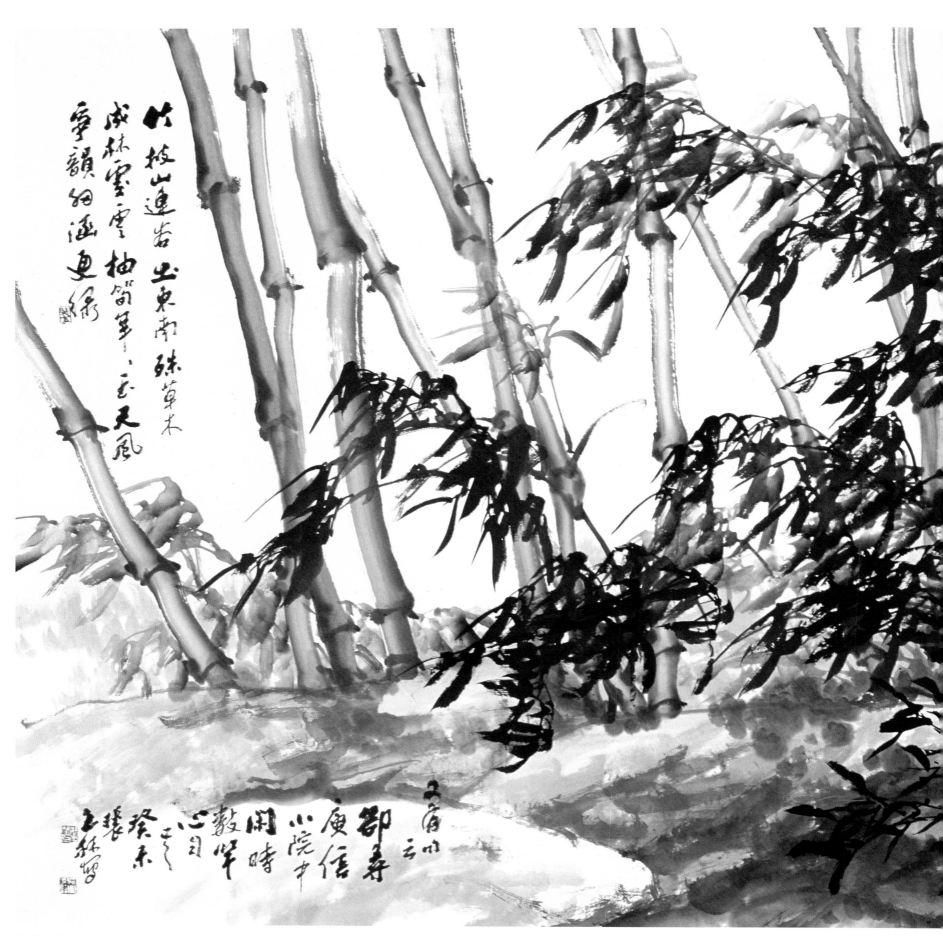

竹林春晓

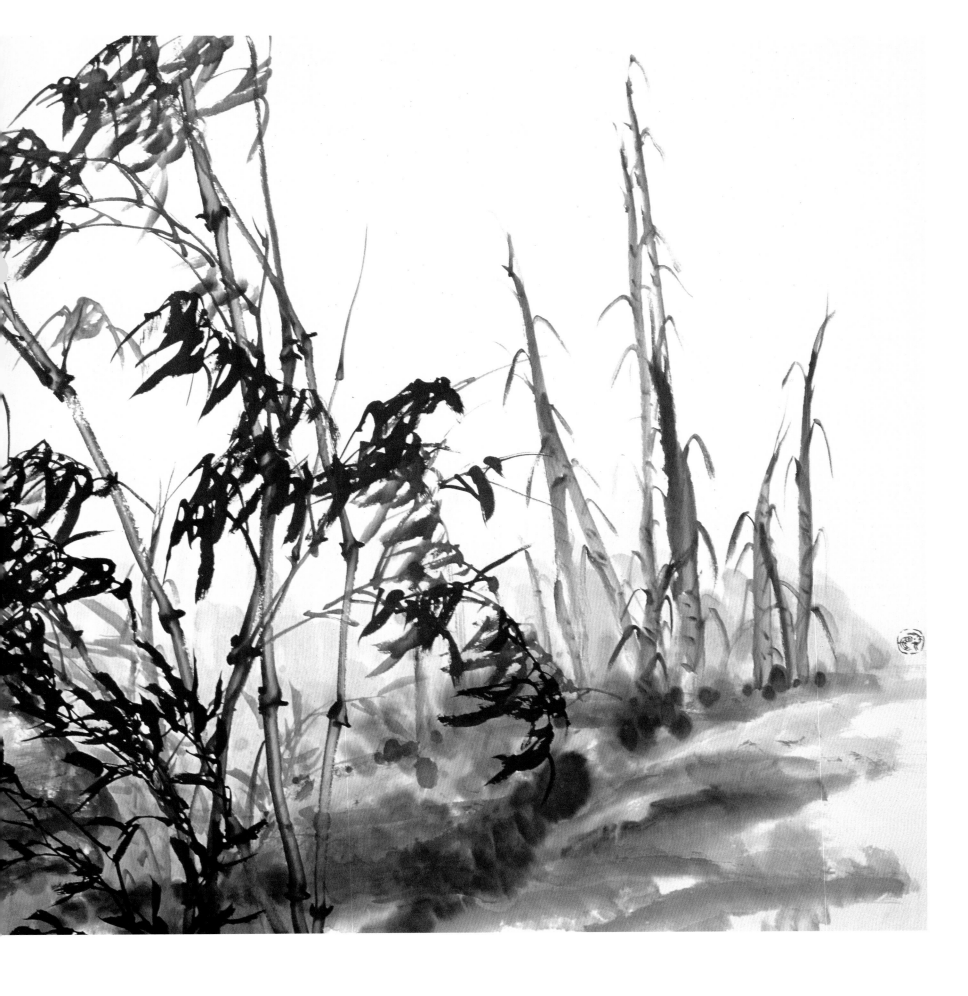

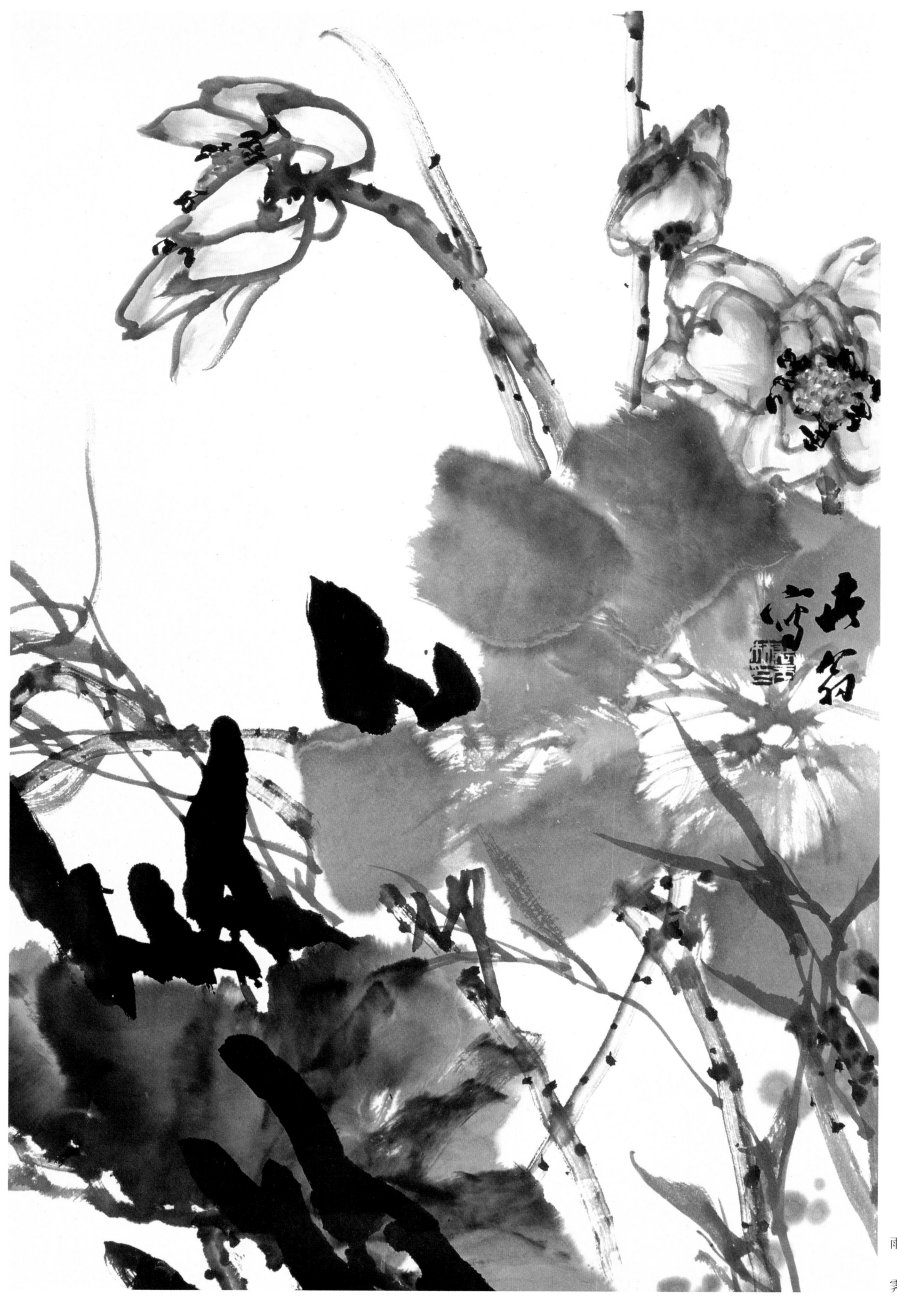

雨霁

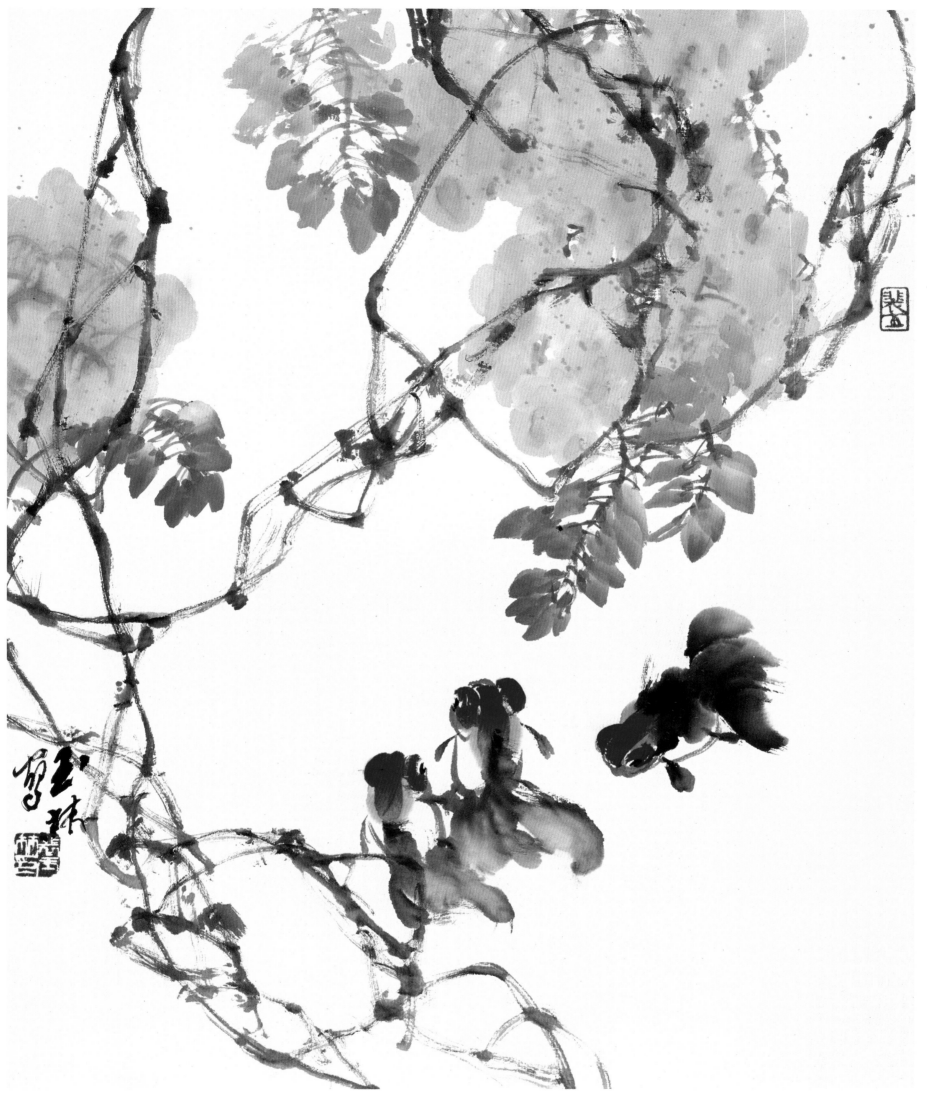

鱼藤相戏

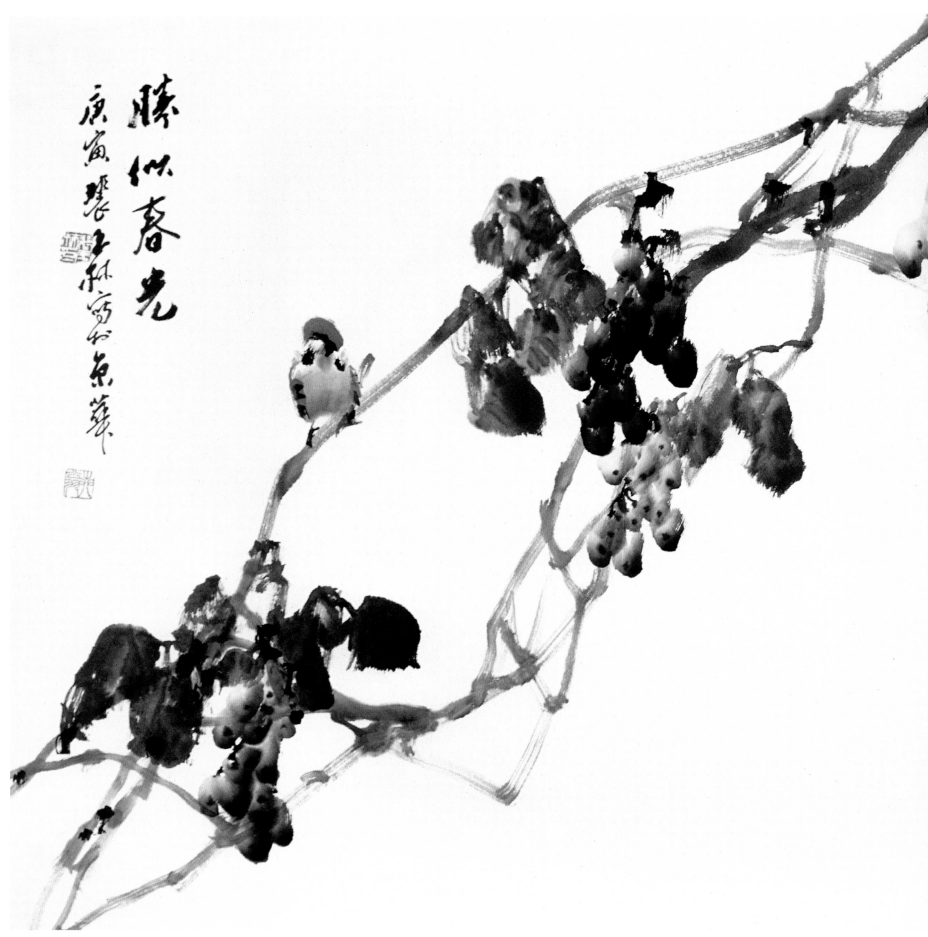

胜似春光

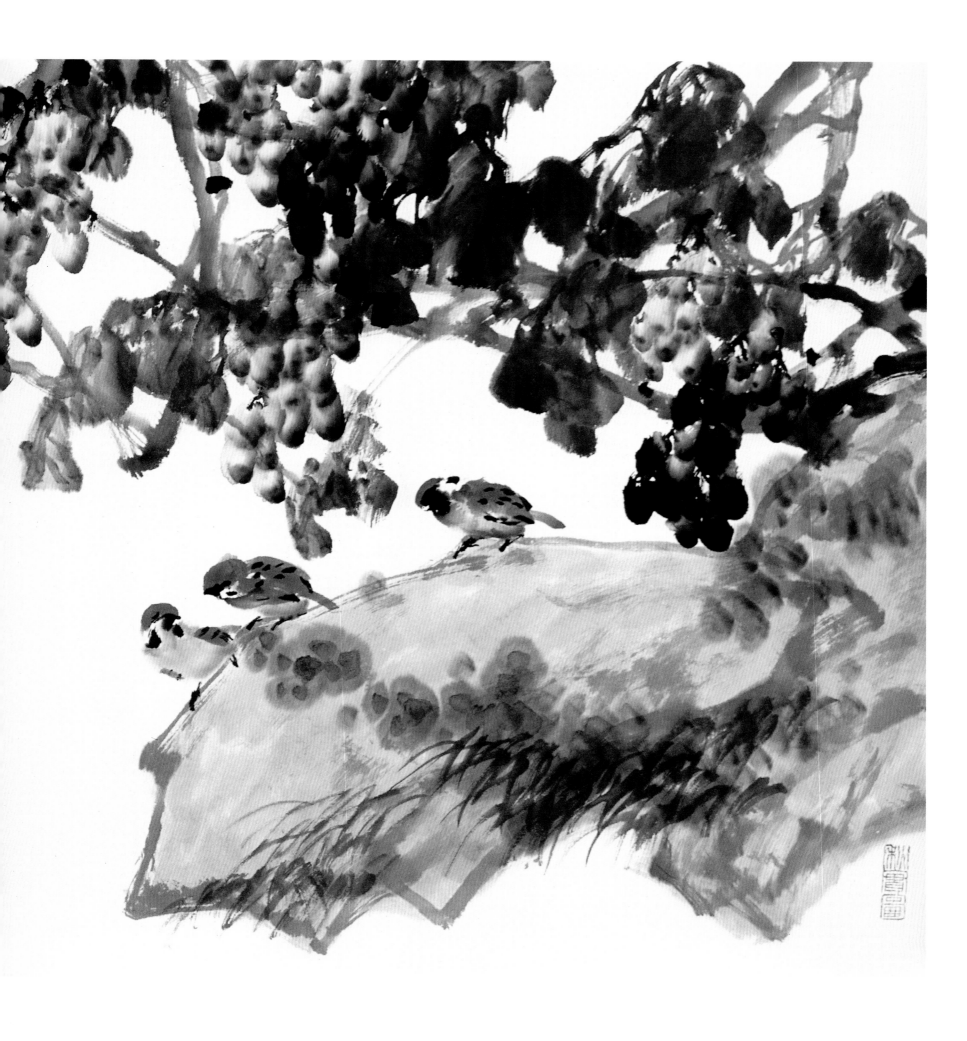

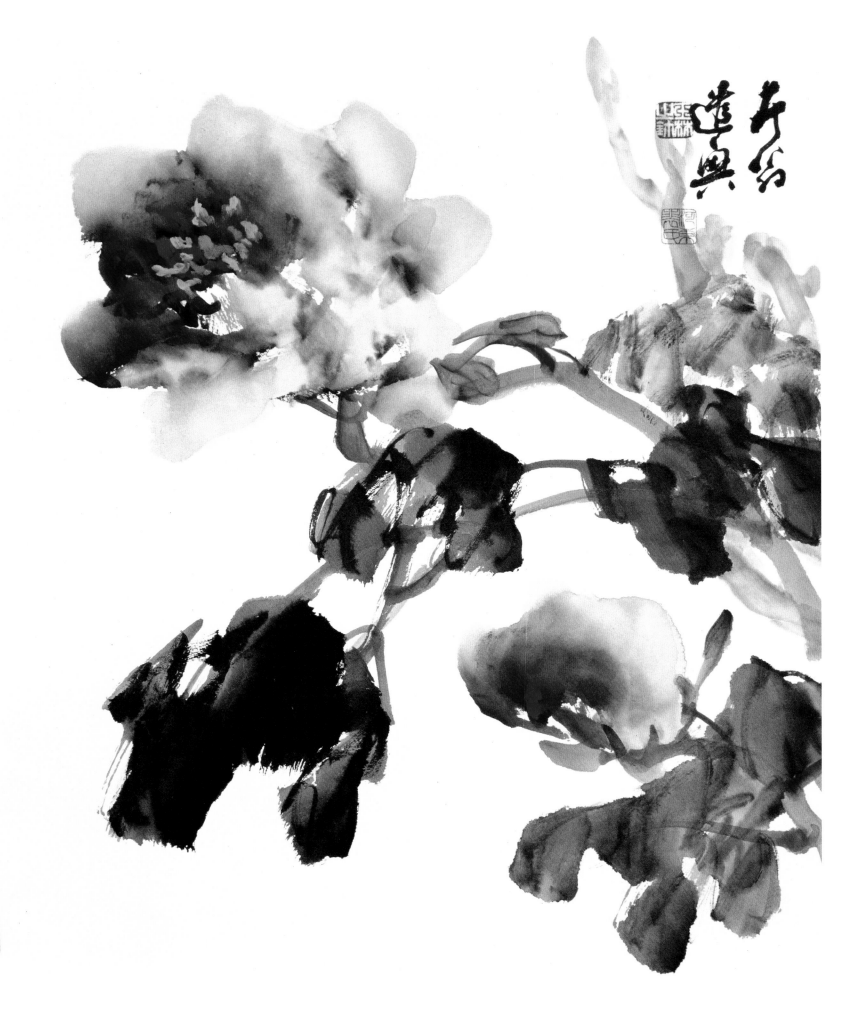

一 枝 春

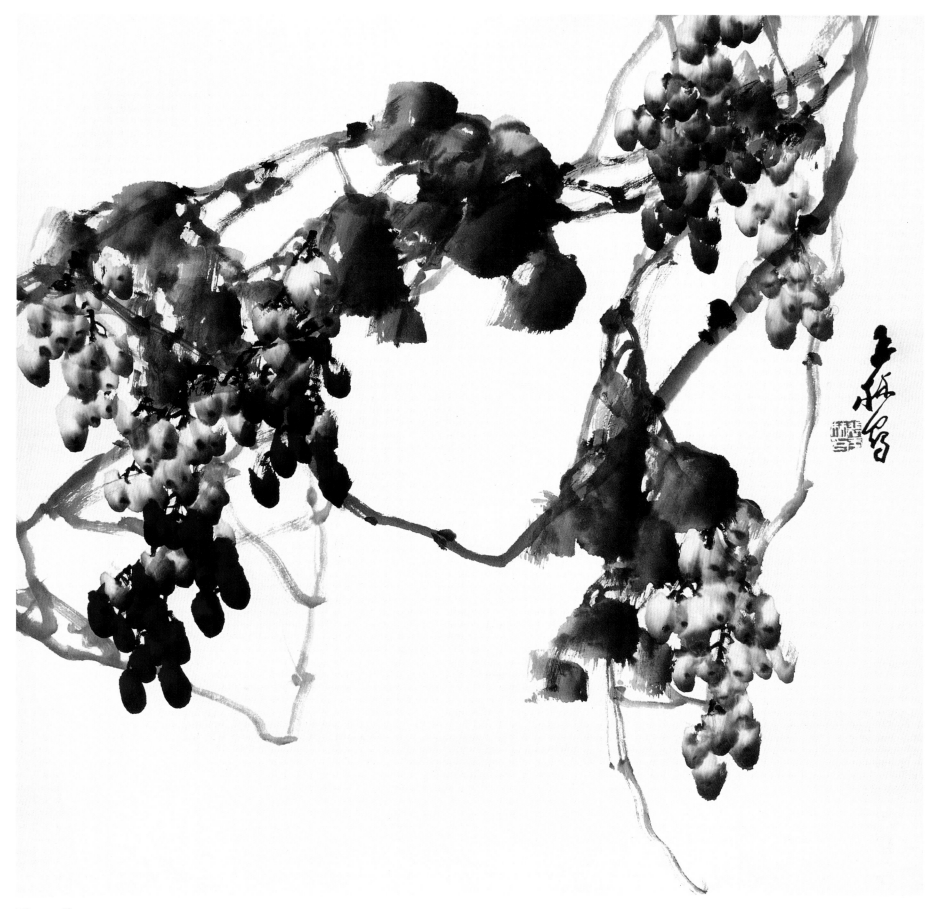

适　秋

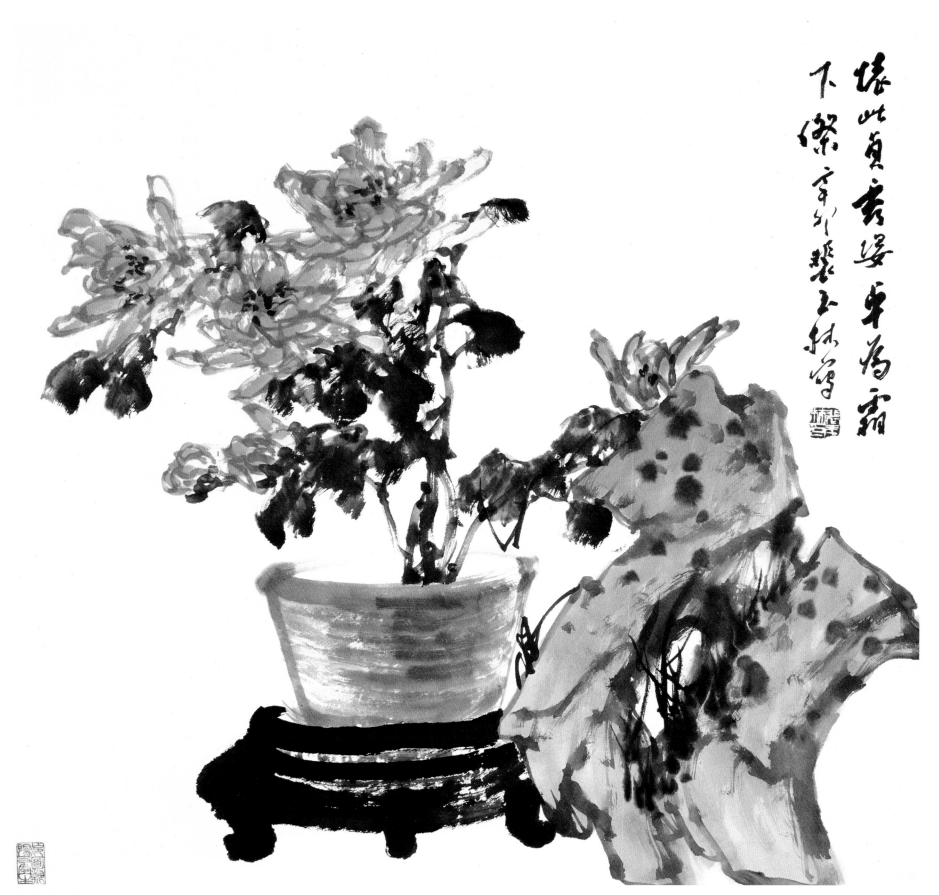

卓为霜下杰

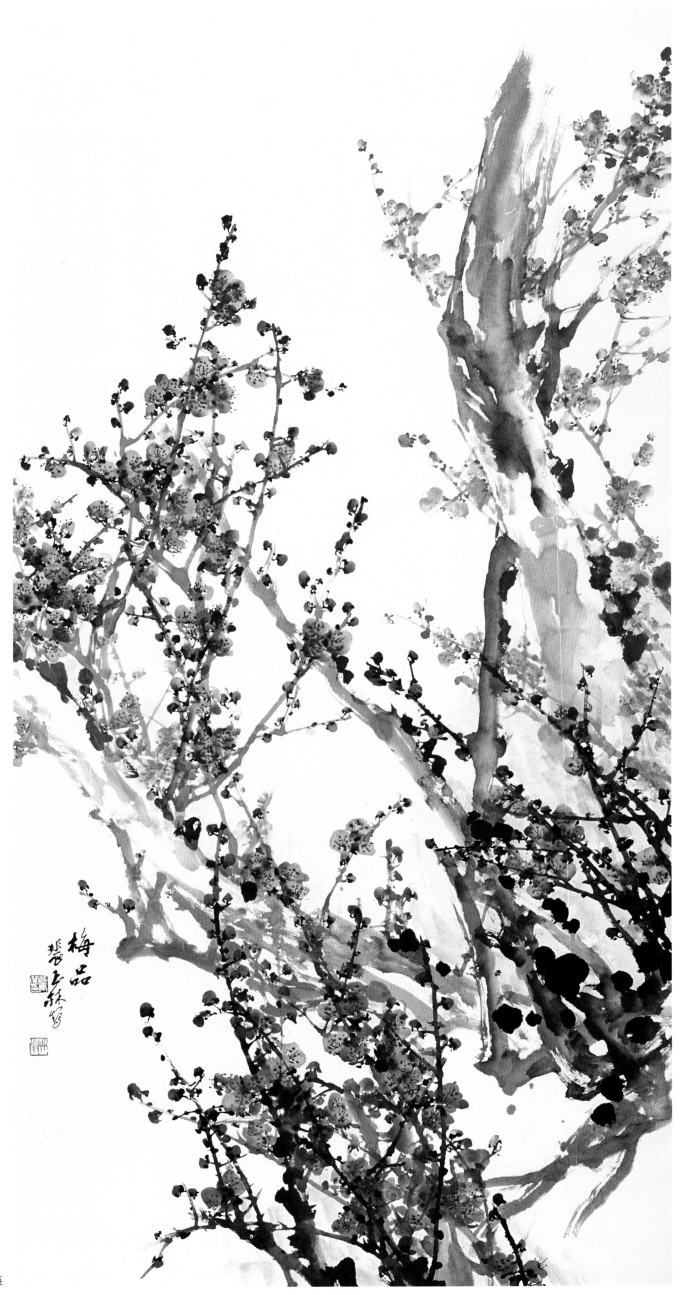

梅品

梅

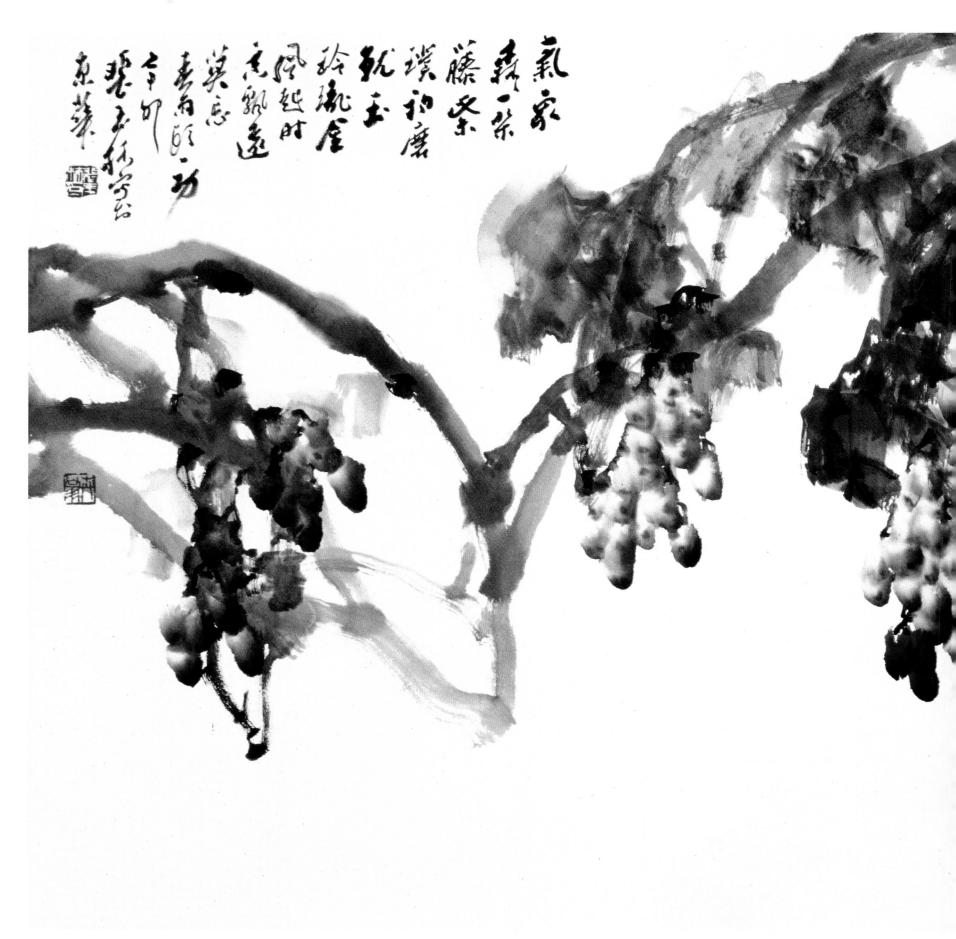

气象森森一树藤

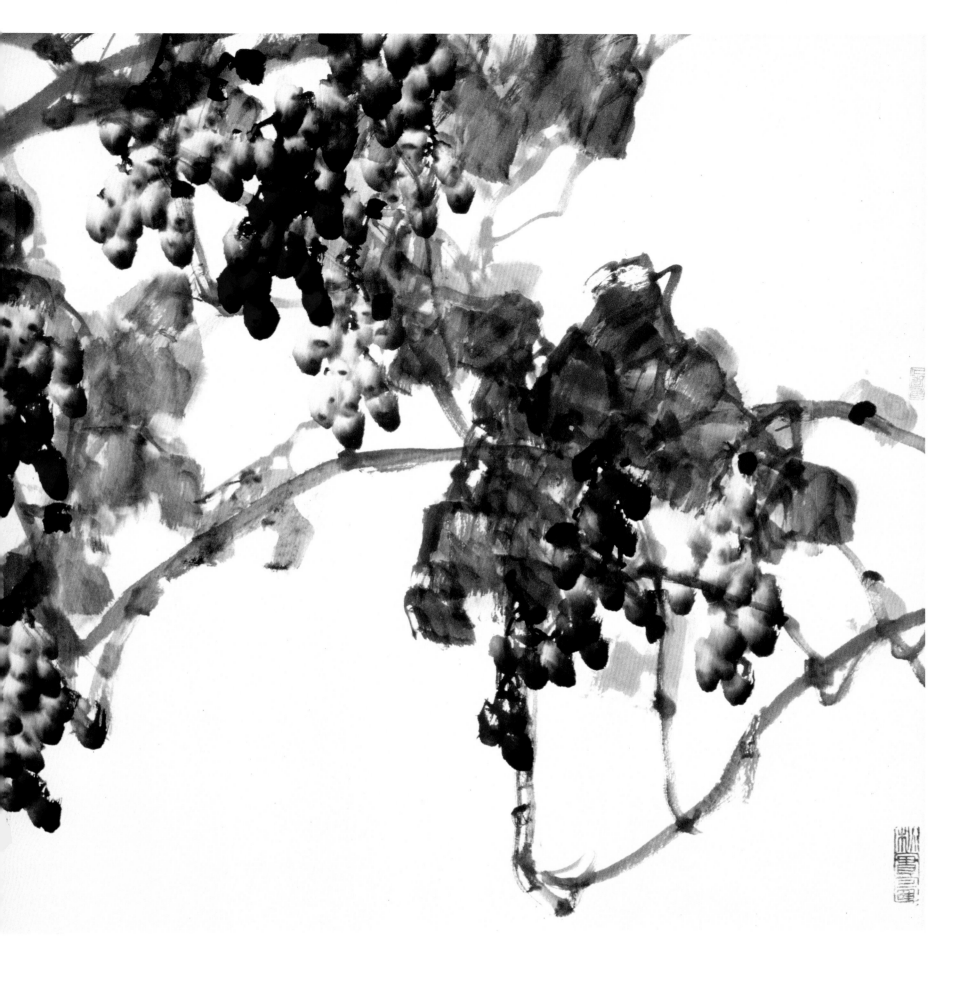

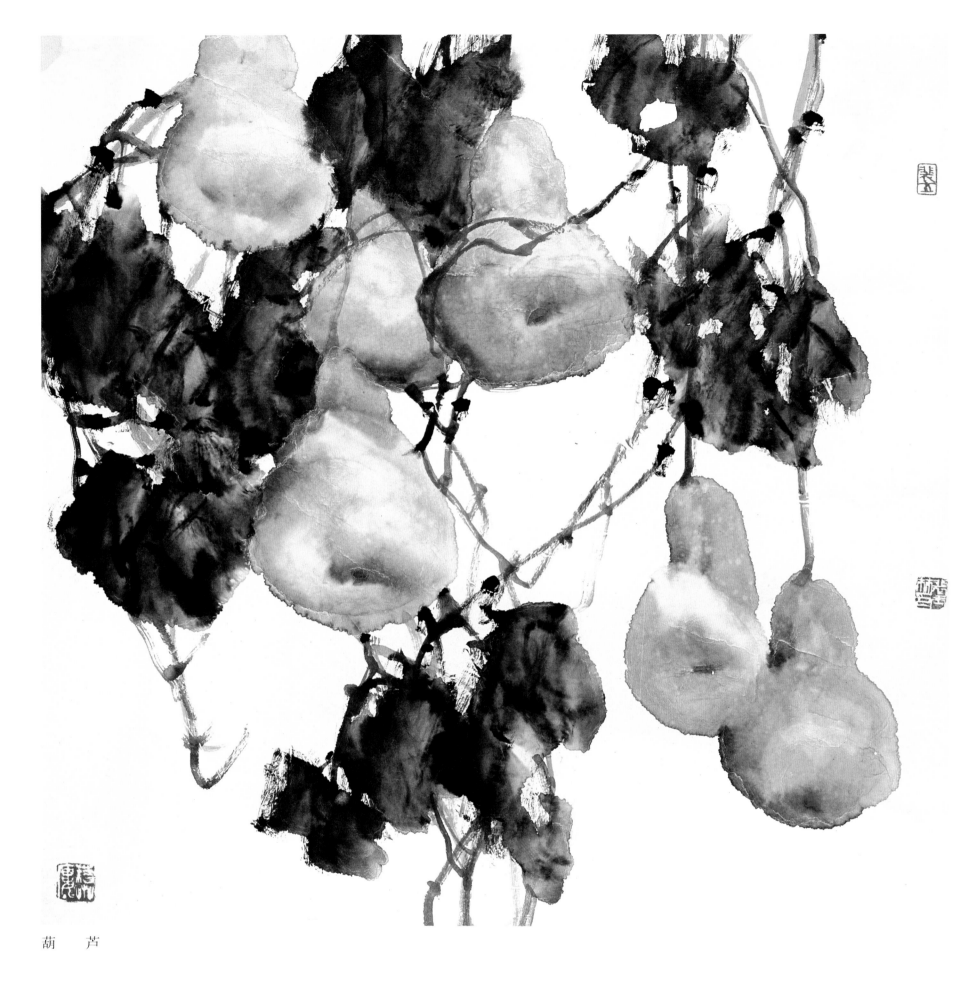

葫　芦

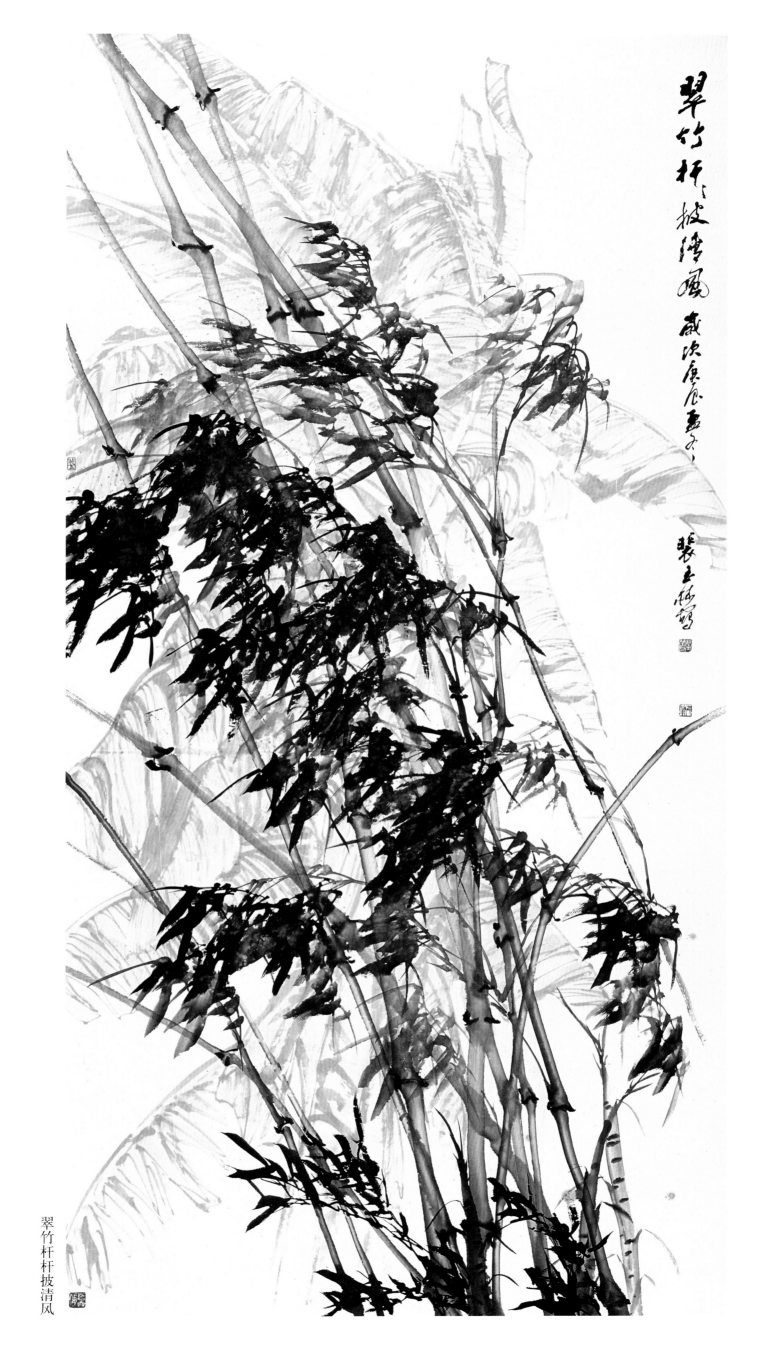

翠竹杆杆披清风

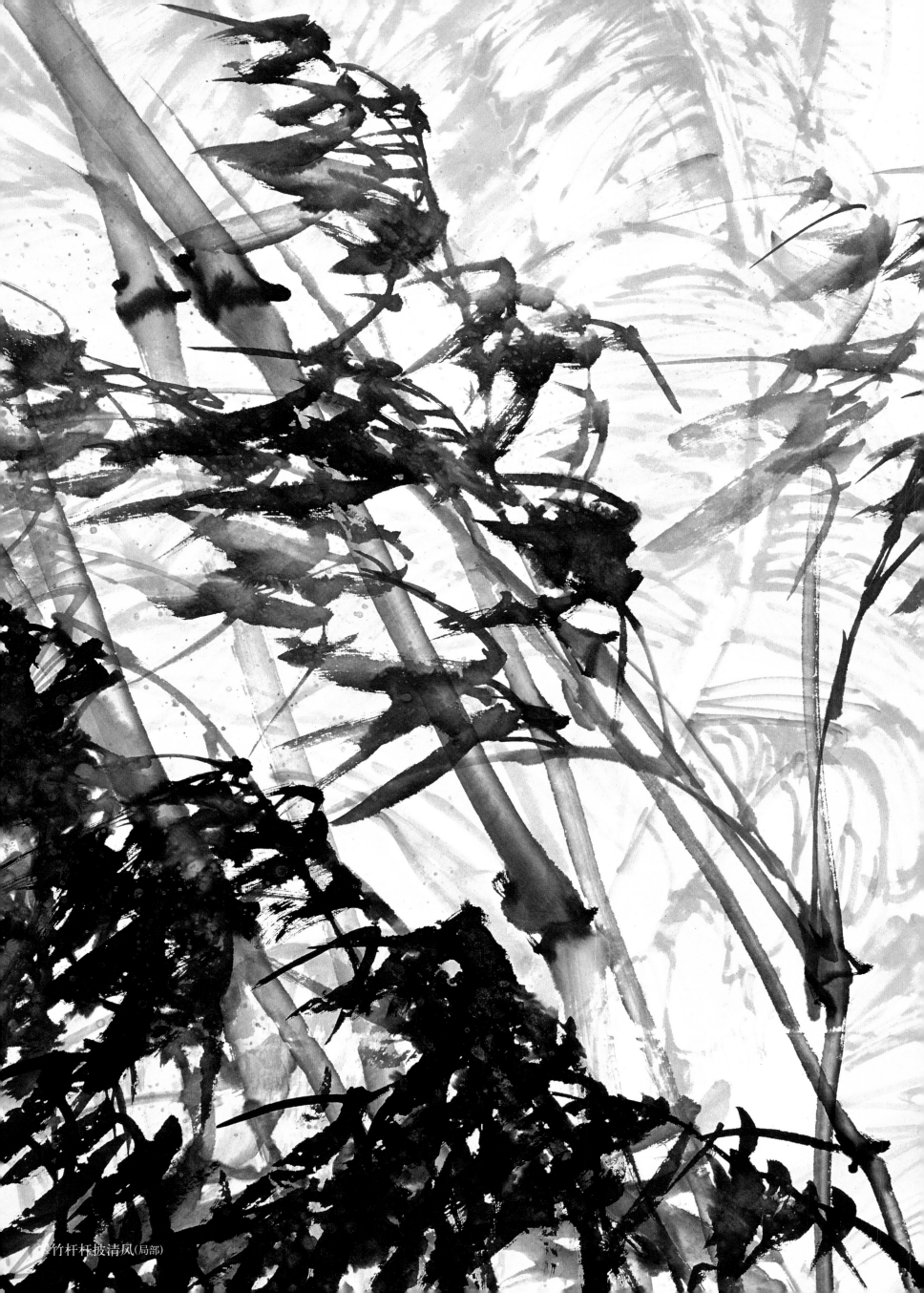

竹杆杆披清风（局部）

消暑一品

西子湖畔步河坊，店铺栉比任跋涉。忽见新莲随肩挑，子剥高玉润清泉。藏汲巨瓮月缘玉，孤瓮店杭州。时稿河坊街

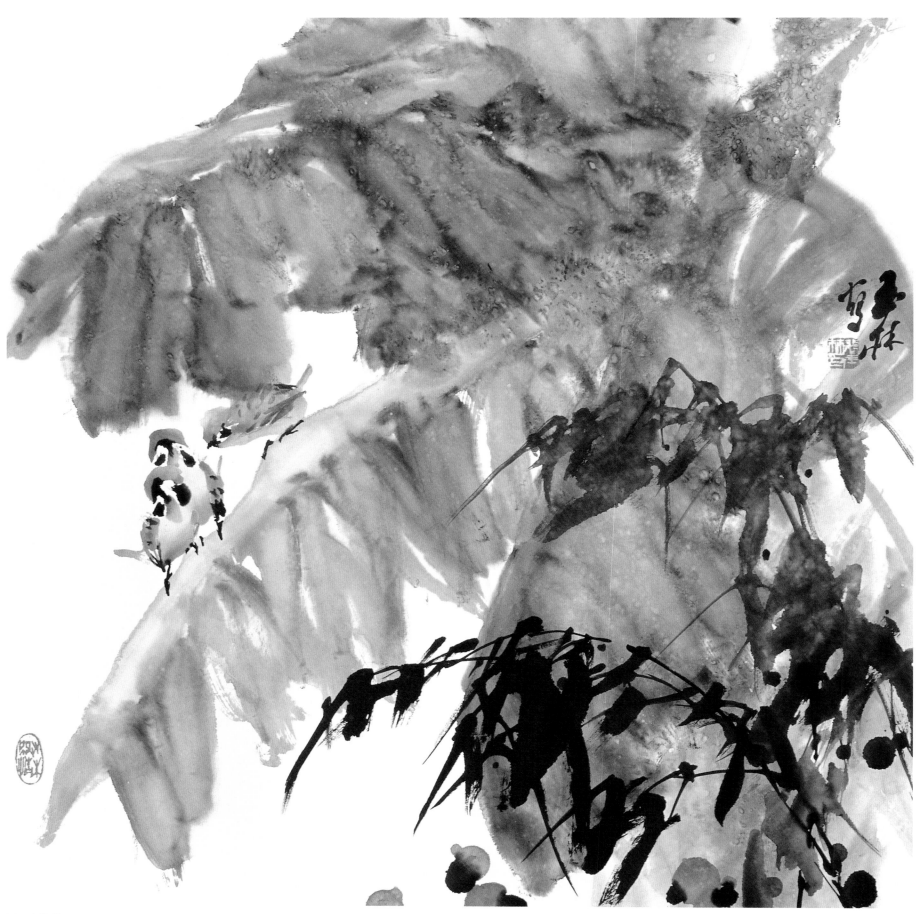

风雨芭蕉

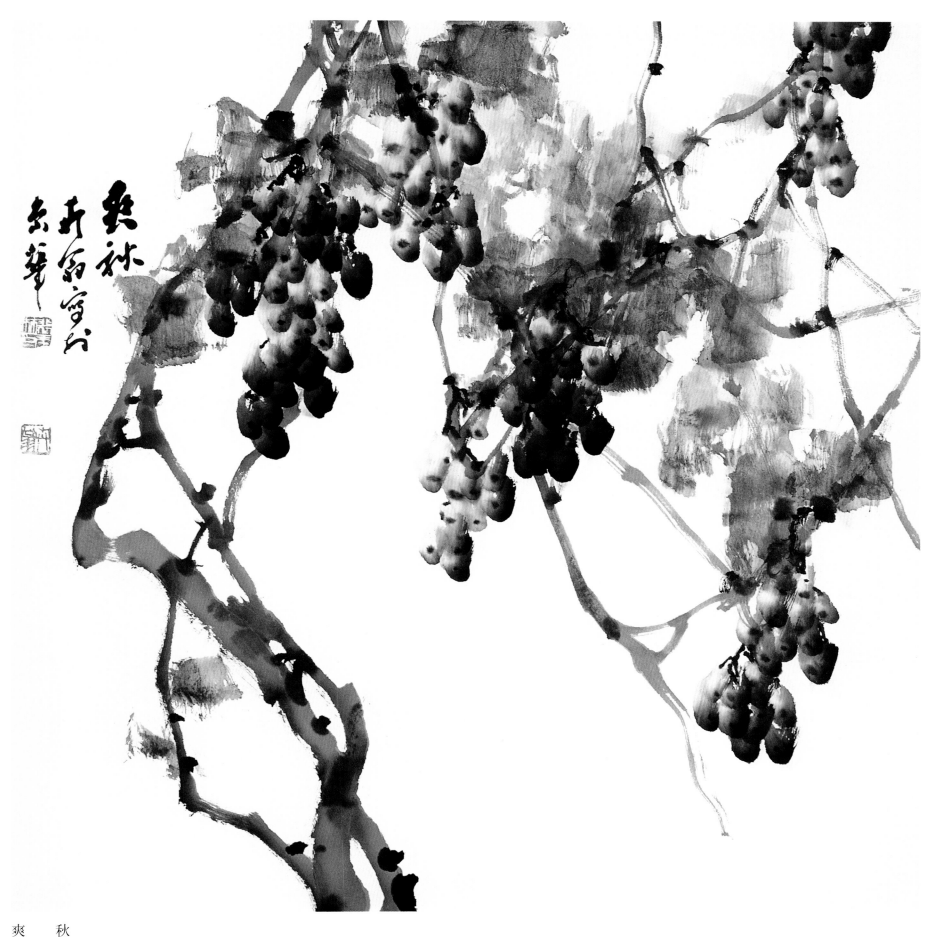

爽　秋

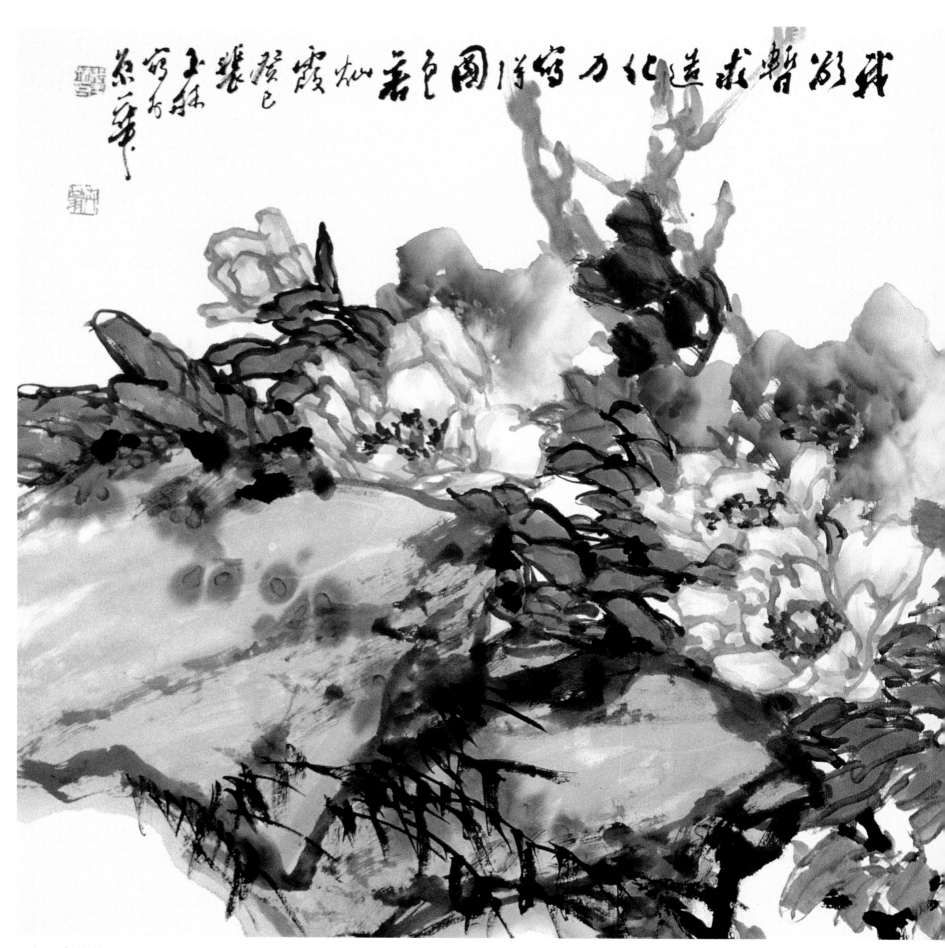

写得国色灿若霞

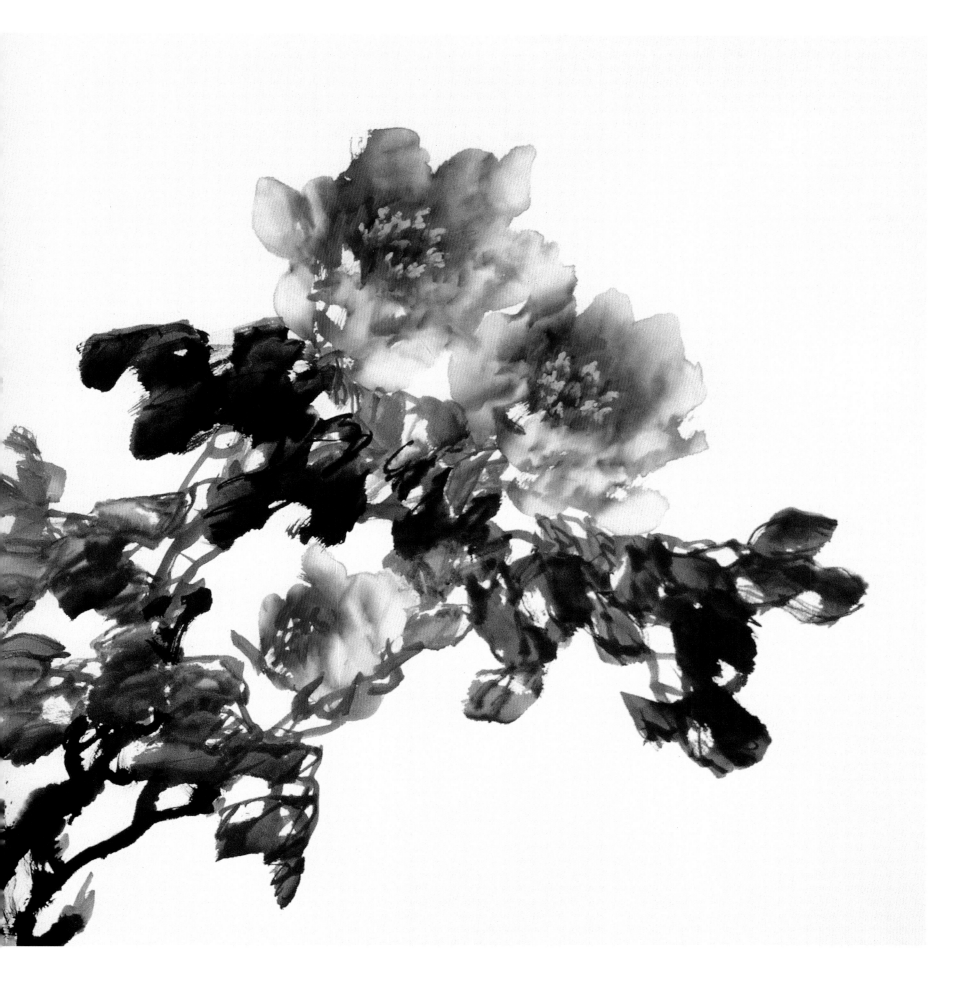

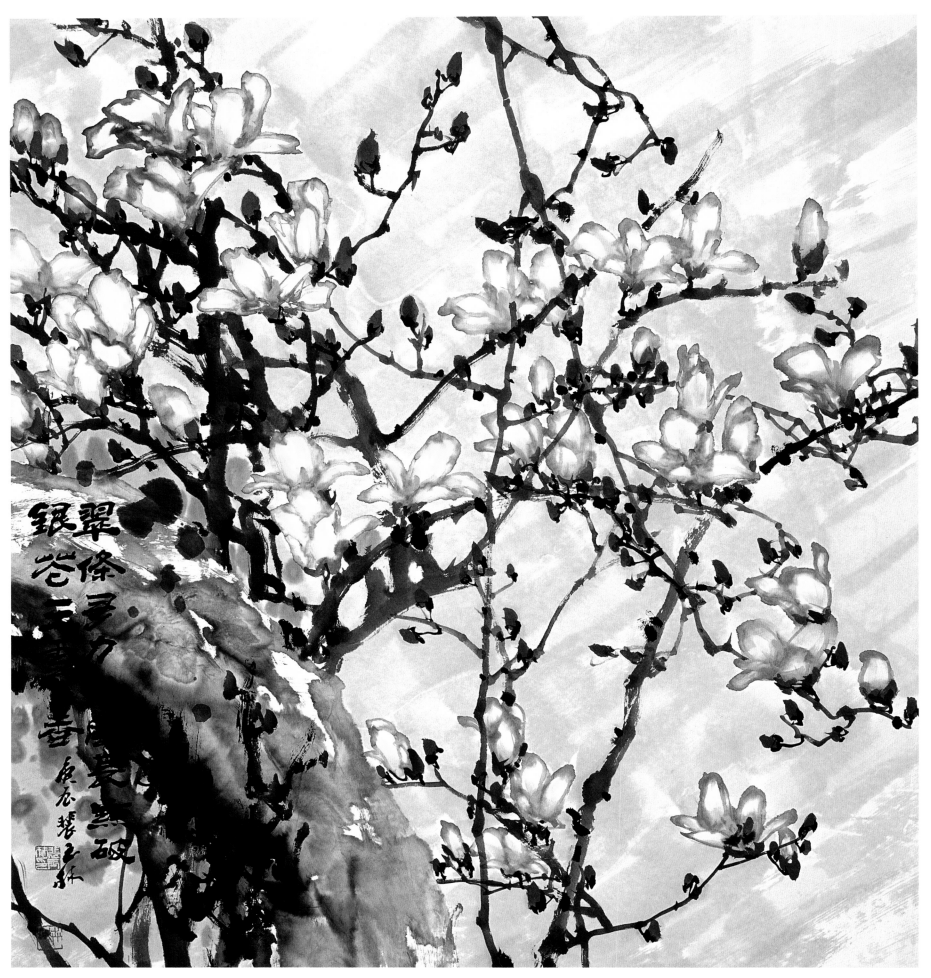

玉　兰

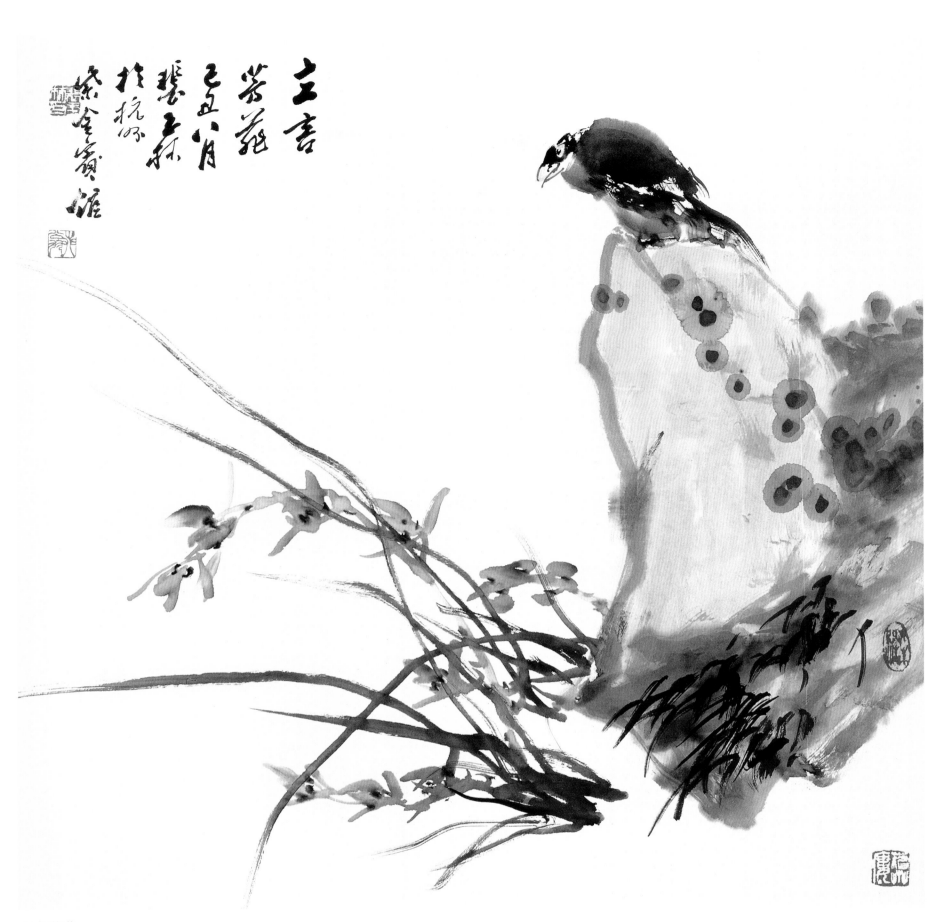

立言芳菲

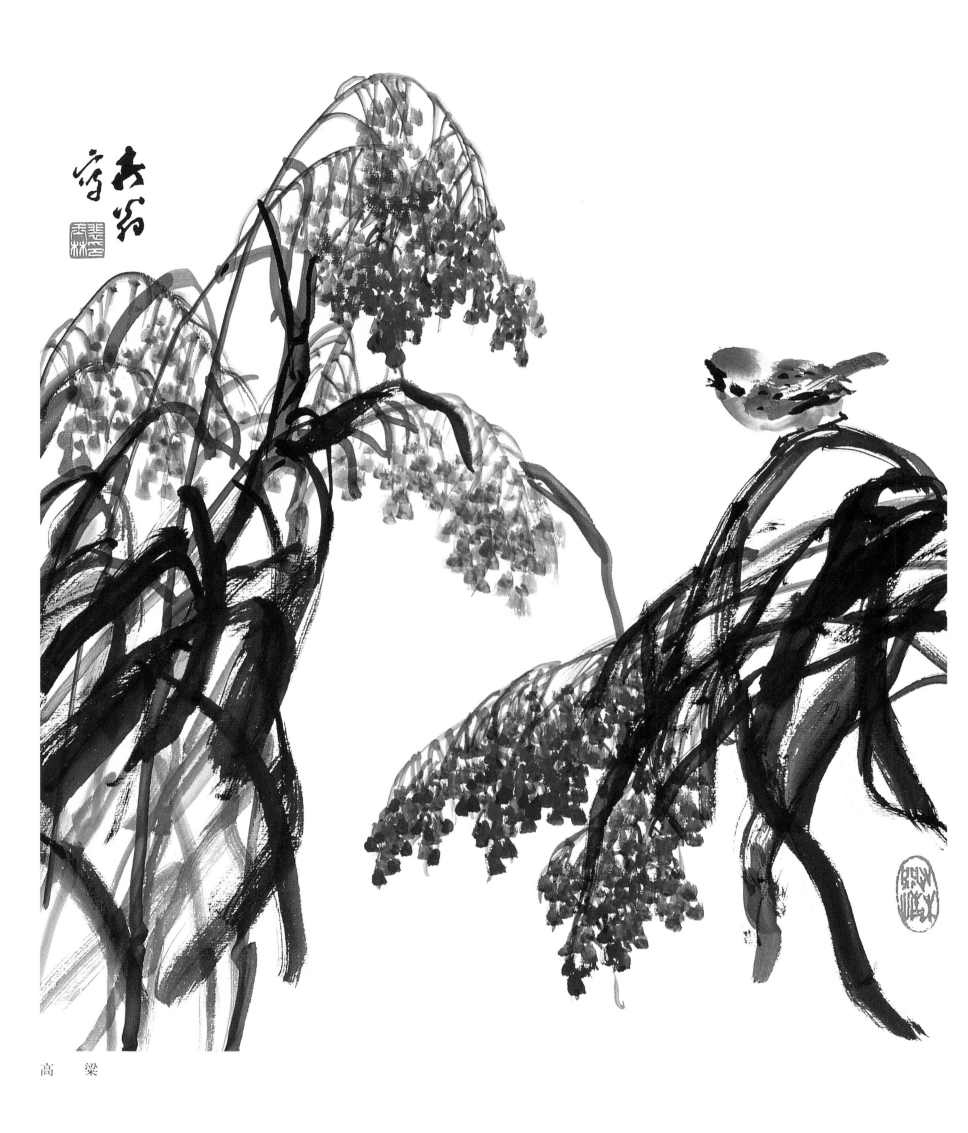

高　粱

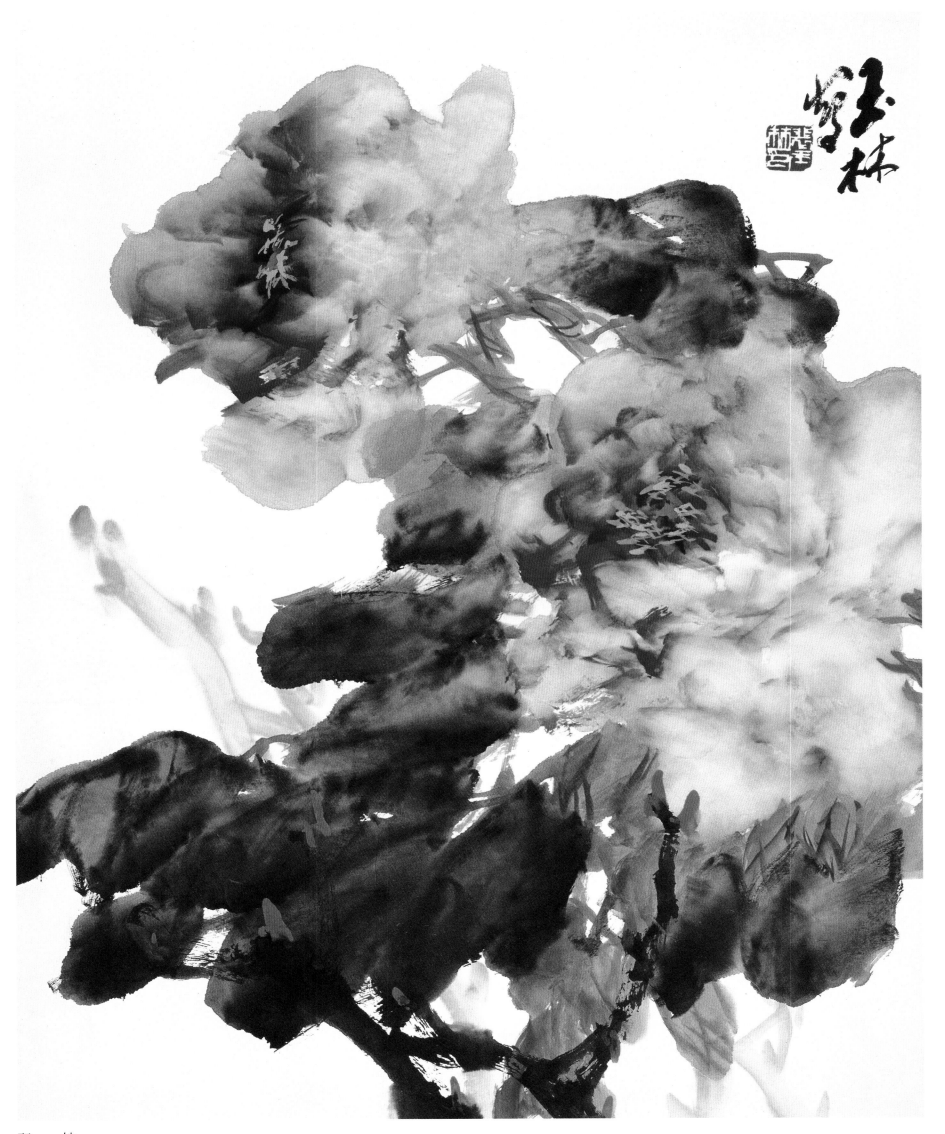

双　姝

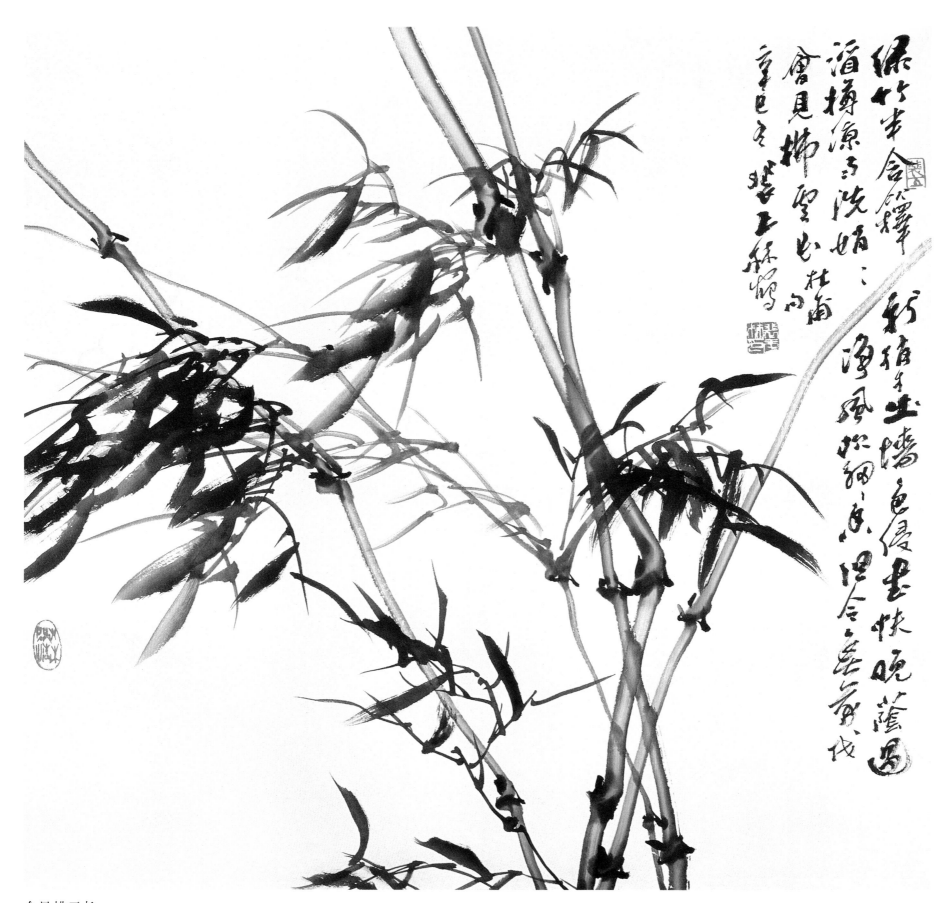

会见拂云长

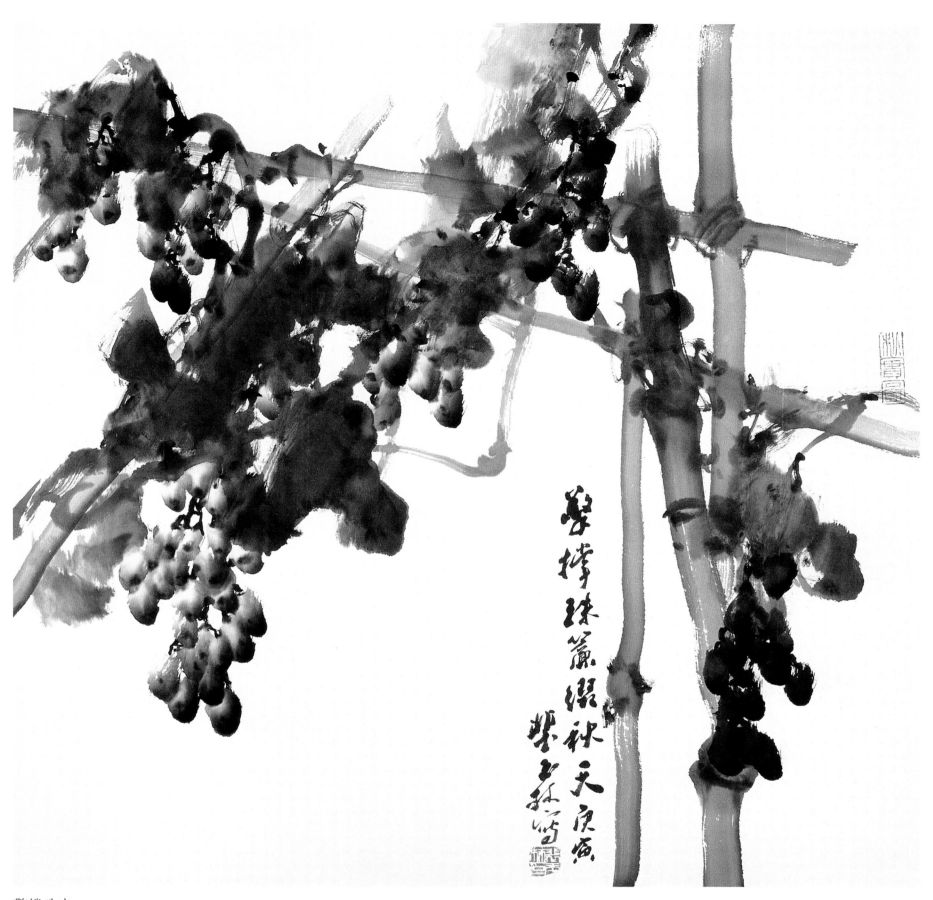

擎撑珠帘

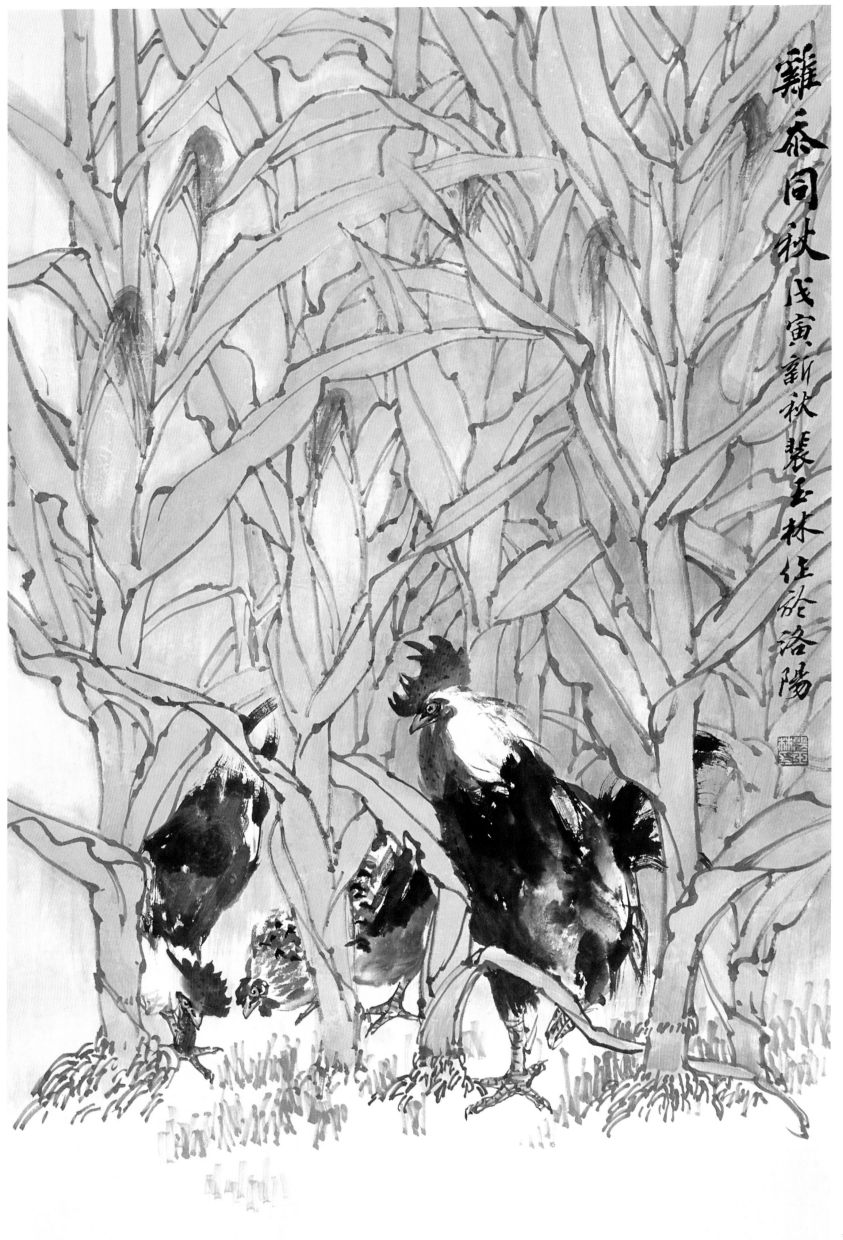

鸡忝同秋

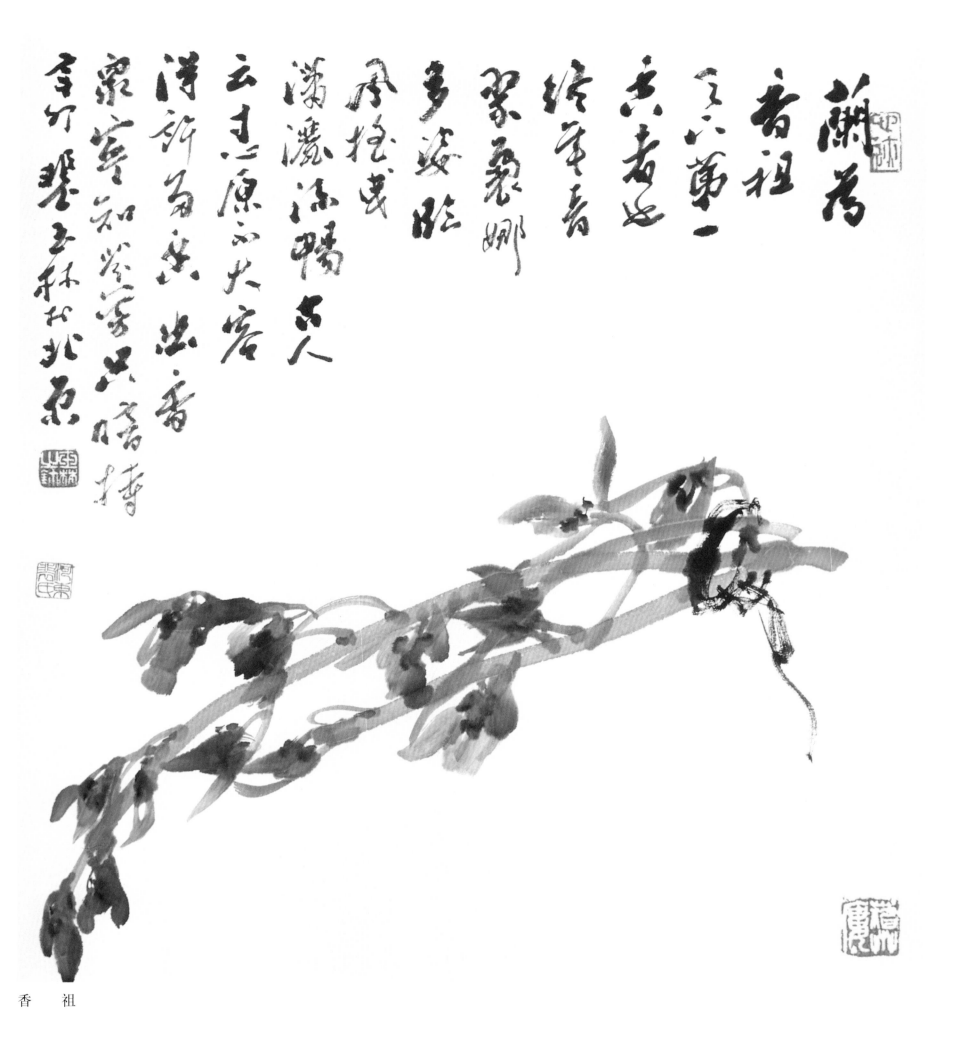

兰为香祖

兰花自古以来被誉为王者之香，香者之祖，亦谓其香为天下第一。其清幽素雅，翠叶婀娜，多姿婉约，承掩映，潇潇流畅天然，去本原而大雅，浮新为吴出香，众寒知发密暗播

香　祖

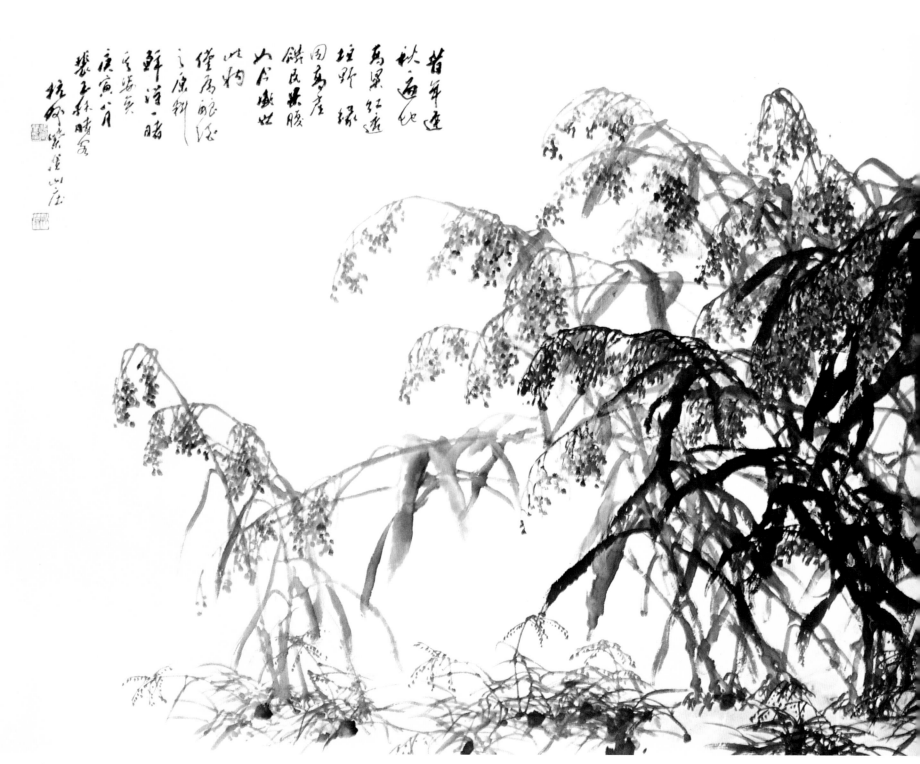

昔年遍秋庭砌 為梁紅遍 埋阡陌 因為產 餅食甚腴 山谷戲於 此物 堡房娘塔 之原料 鮮澤一時 東塘堂 裝玉秋晴窓 栽於紫蓬山莊

南塬秋色

162

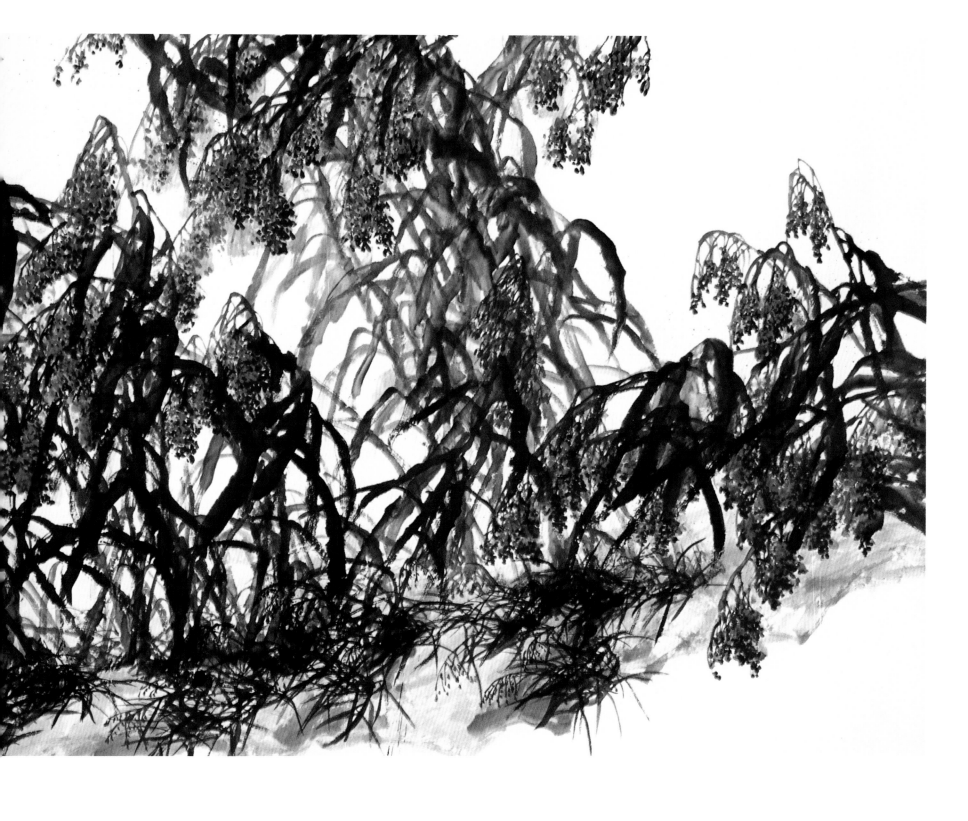

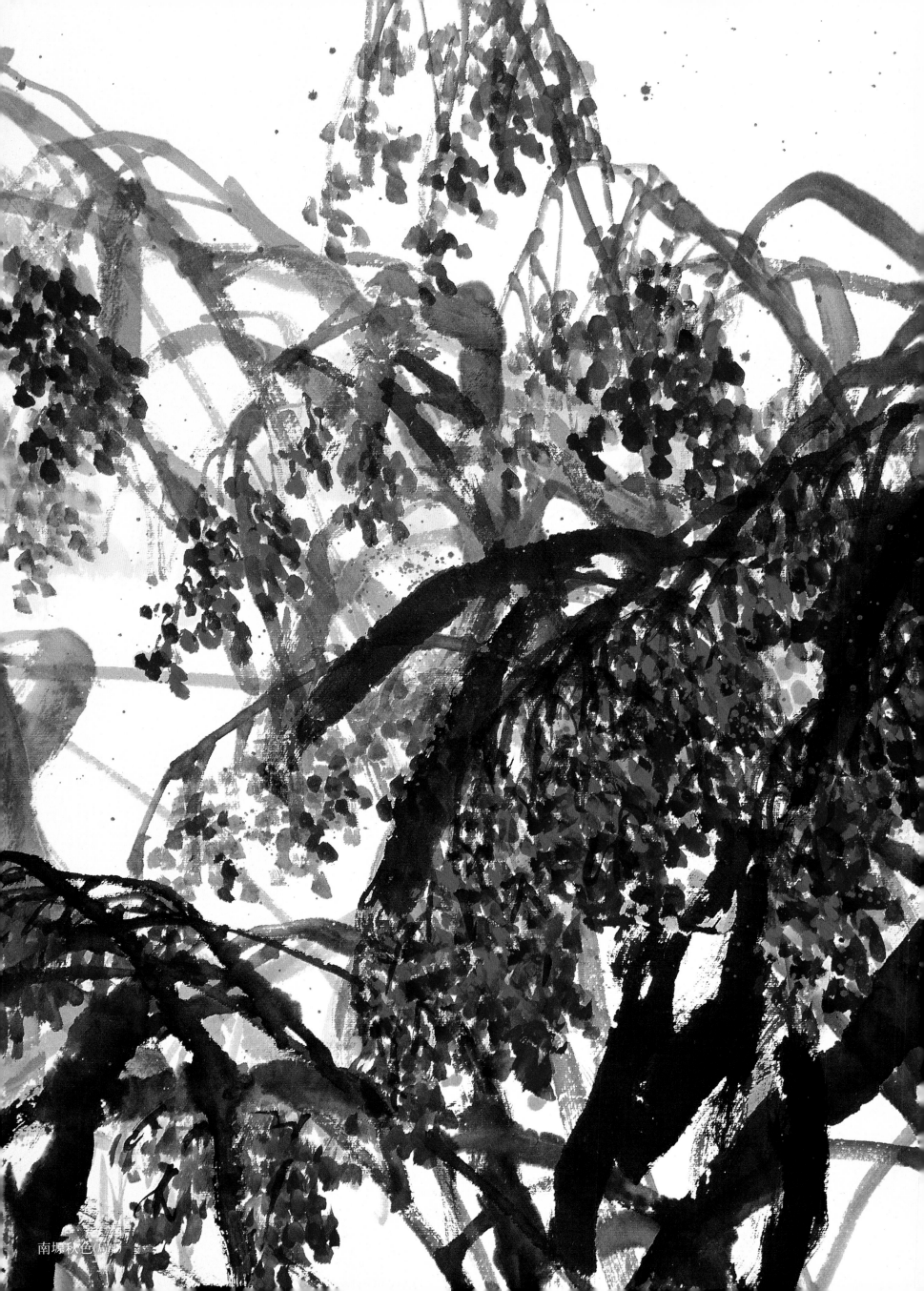

南堤秋色(局部)

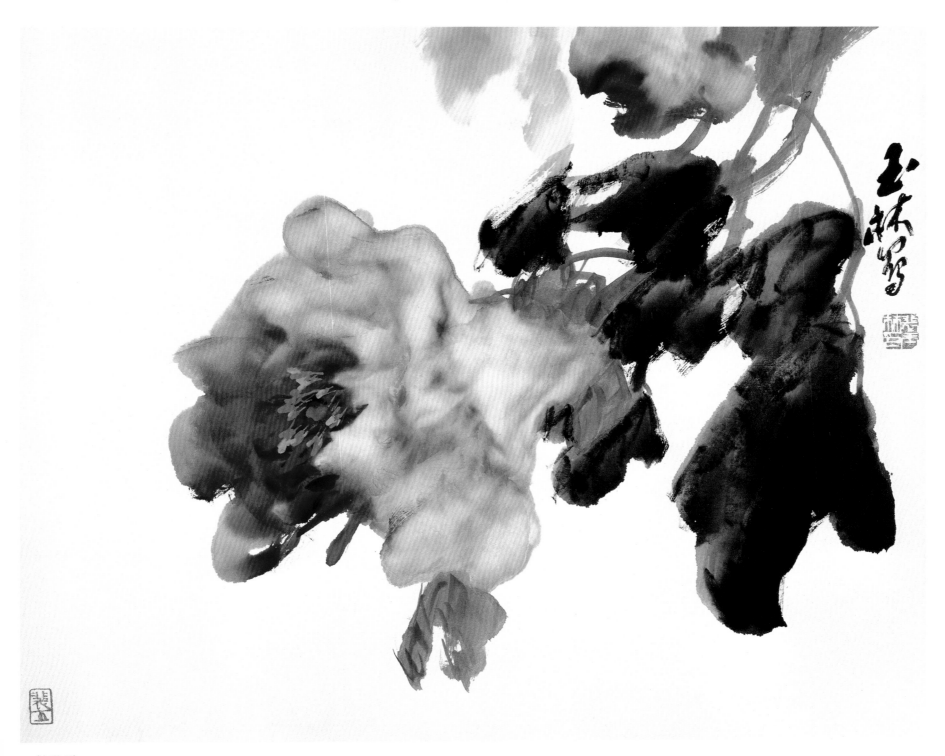

一枝独秀

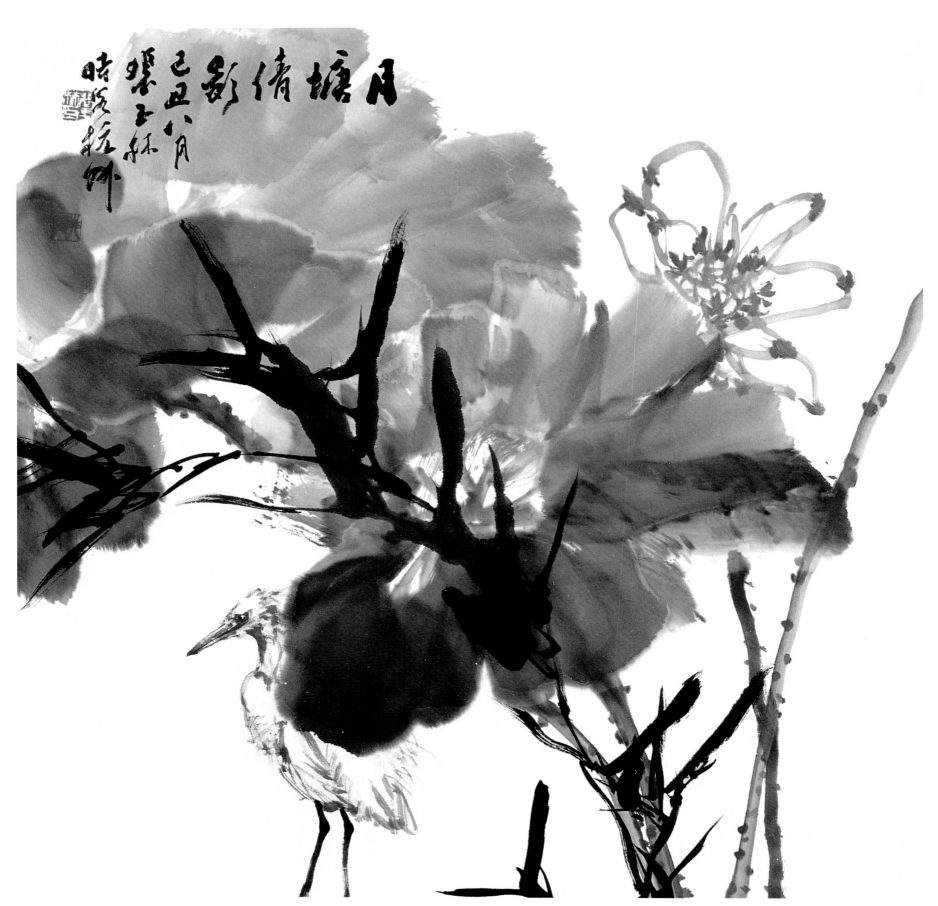

月塘倩影

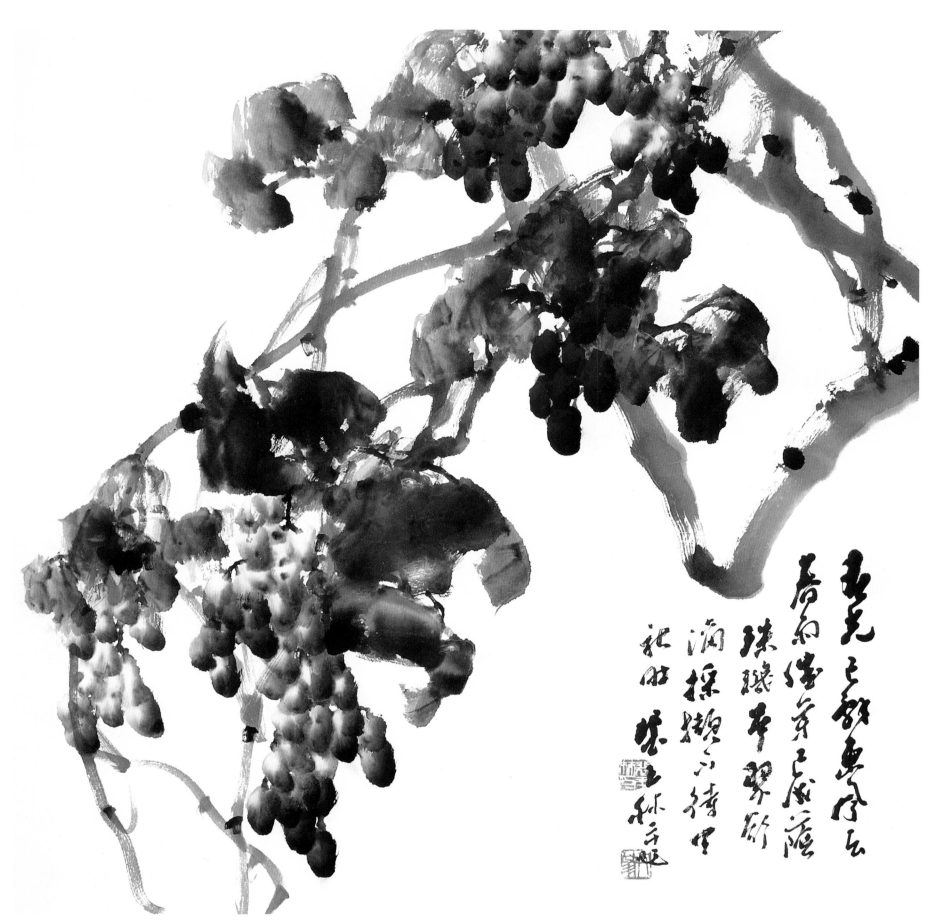

不待中秋

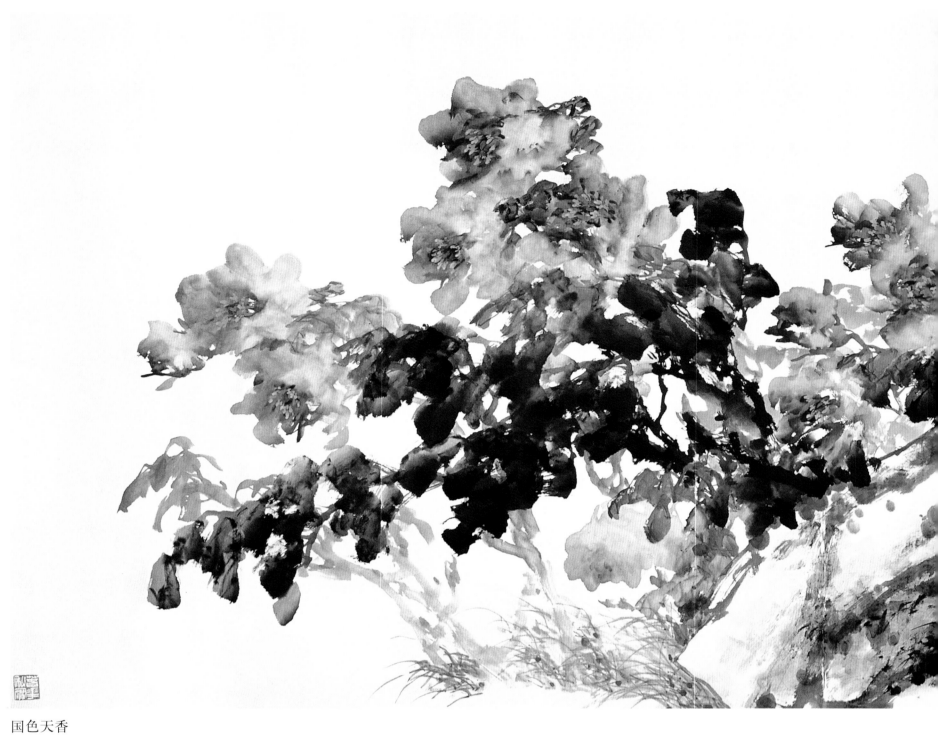

国色天香

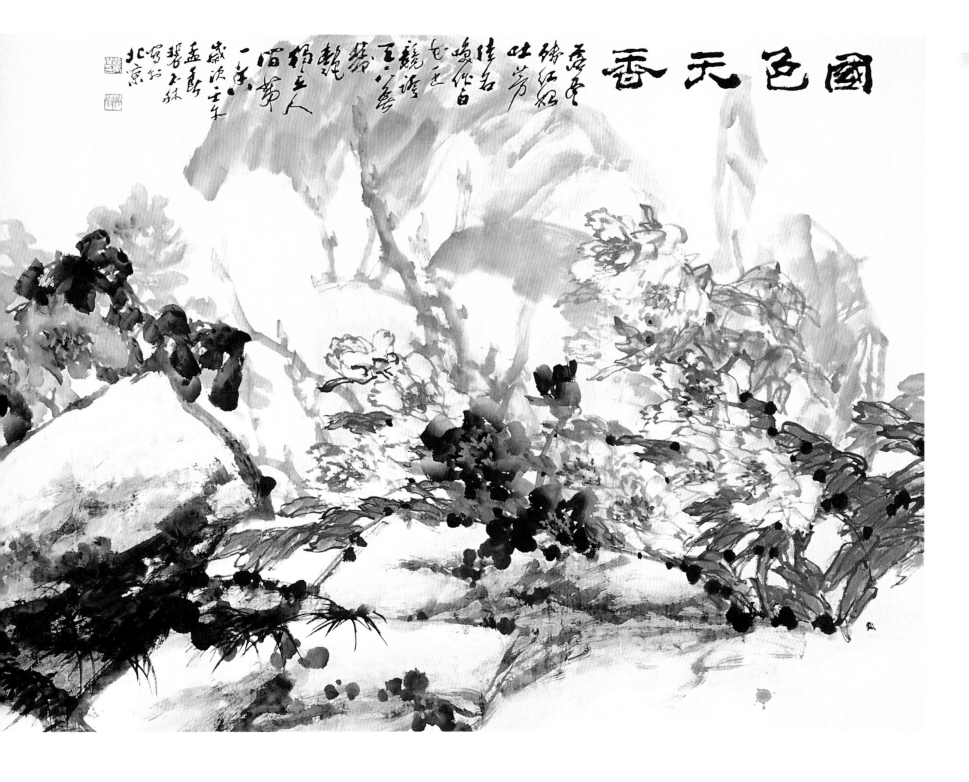

国色天香

庚申
绣红绽
吐芳
绿艳含
烟笼
竞谭
□□□
魏紫
锦云人
留□
一朵
岁次壬午
孟春
碧玉林
写于
北京

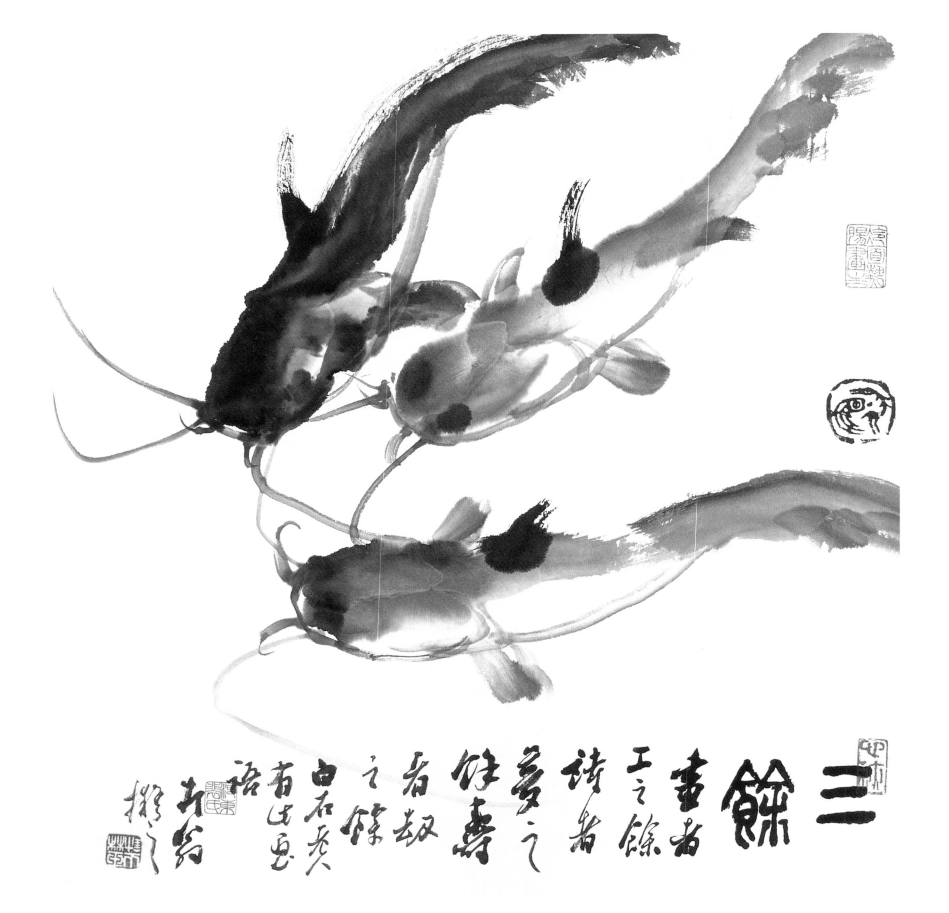

三 余

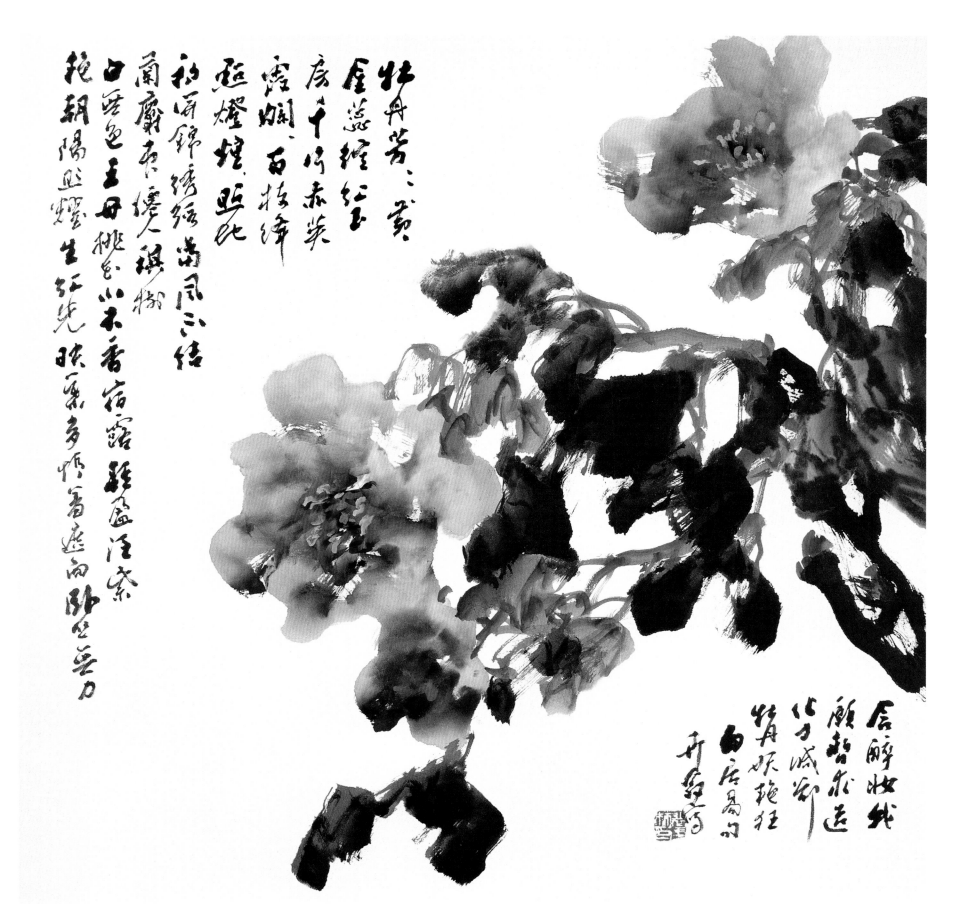

牡丹芳、黄
金蕊绽红玉
房。千片赤英
霞烂烂、百枝绛
點燈煌煌。照地
初开锦绣段满风二结
兰麝香。宿人琪
粉色玉叶桃色小不香宿露
艳朝阳照燿生红光映叶多情隐羞面

牡 丹 芳

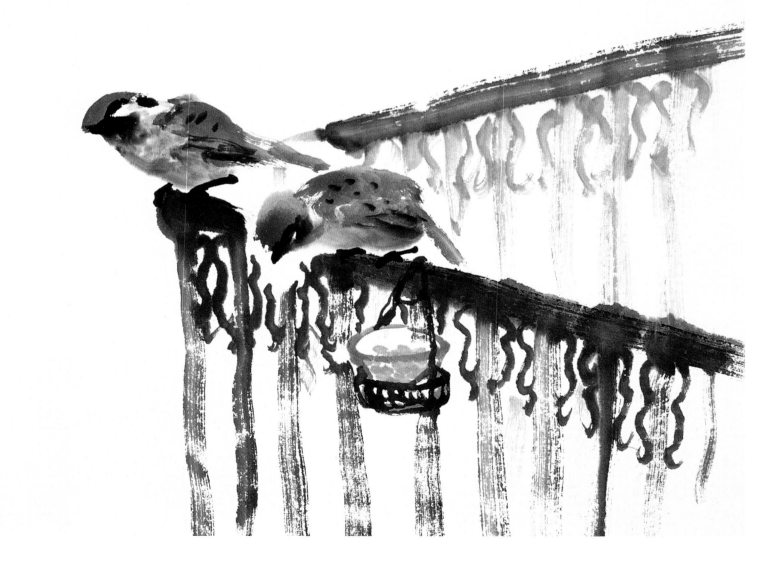

忆苦思甜

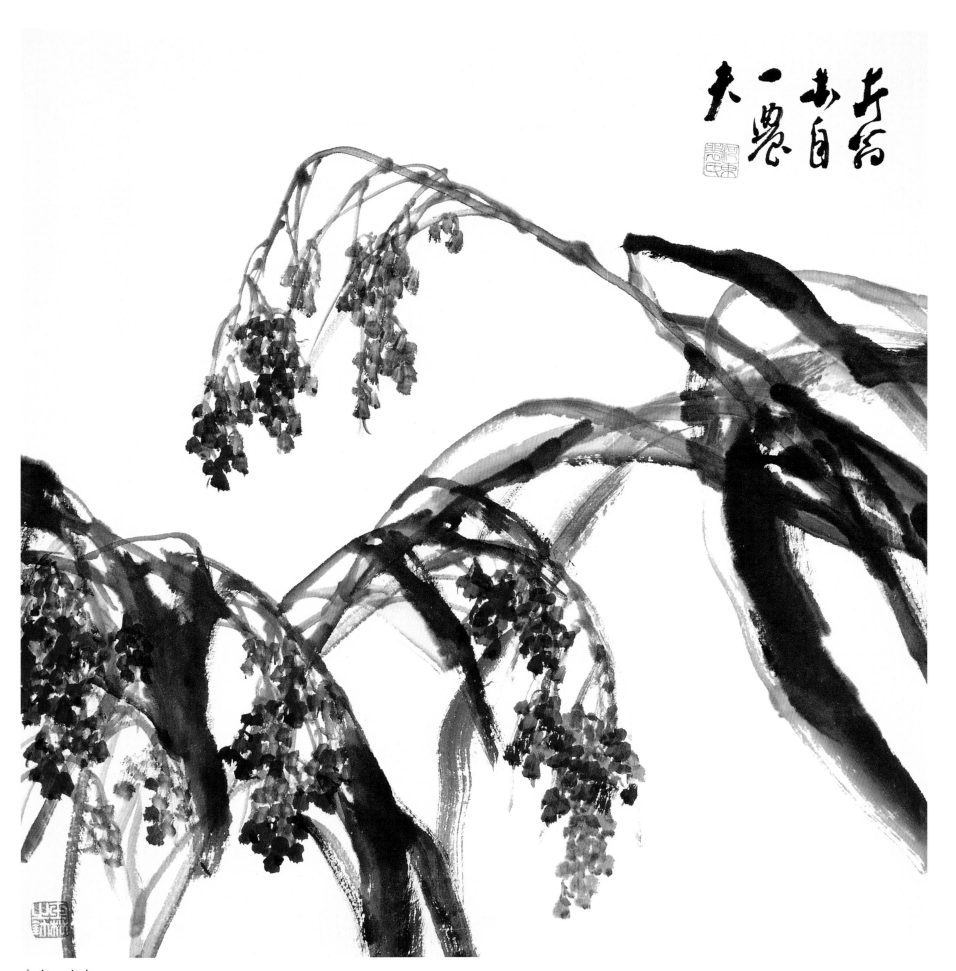

本自一农夫

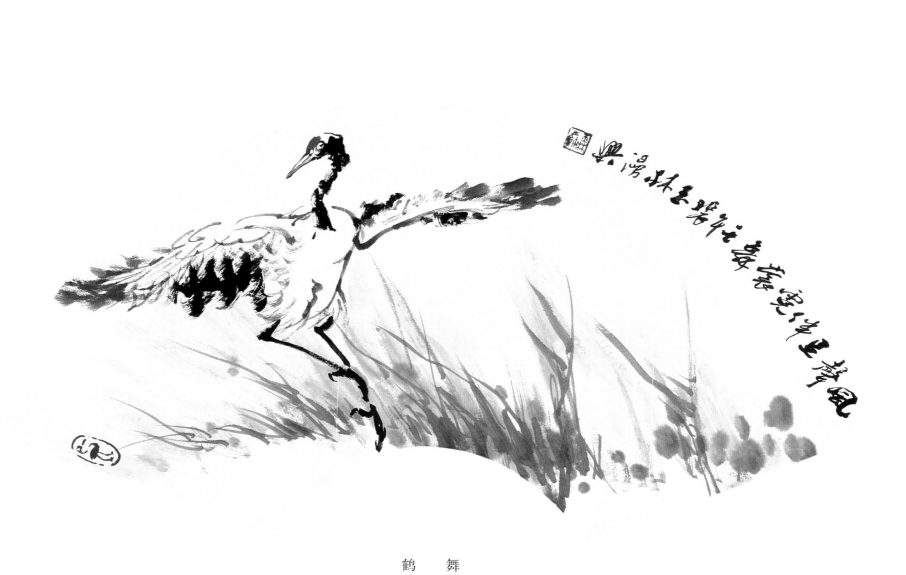

鹤　舞

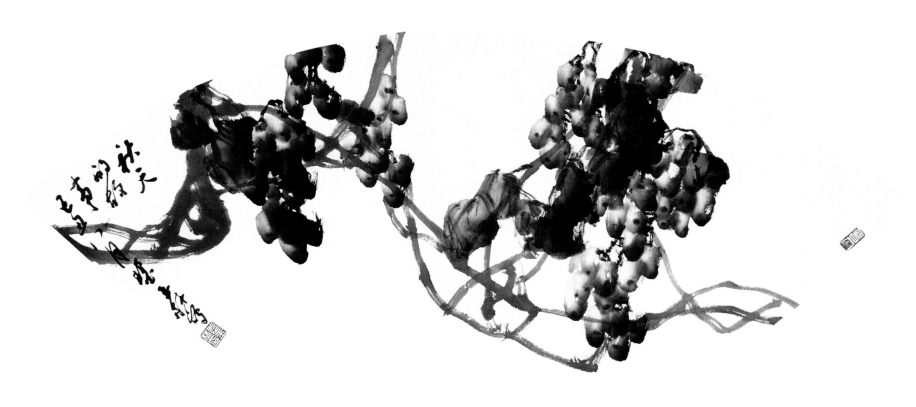

秋天的故事

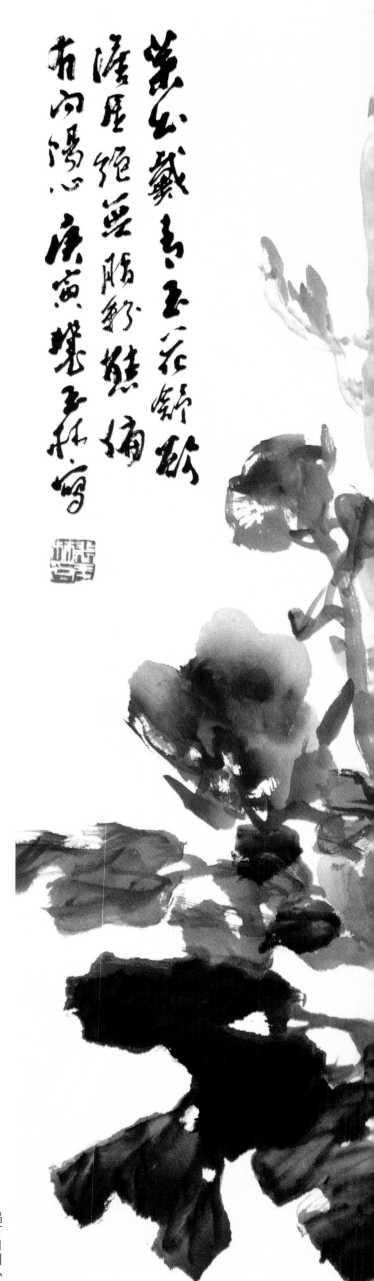

紫云藏卷玉花新妆
隆暑绝无胜野艳珊
木内阳 庚寅叶 孟林写

偏有向阳心

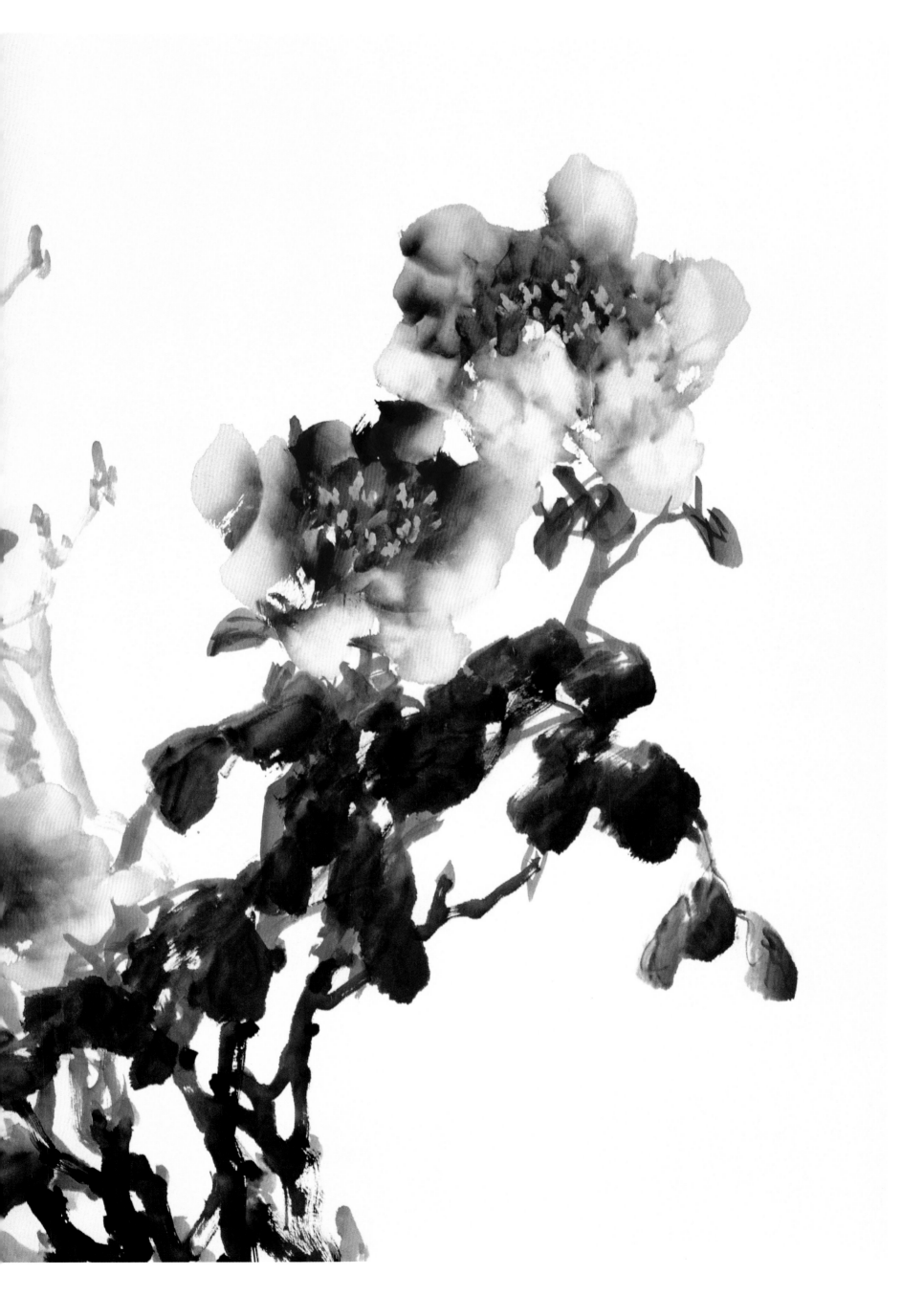

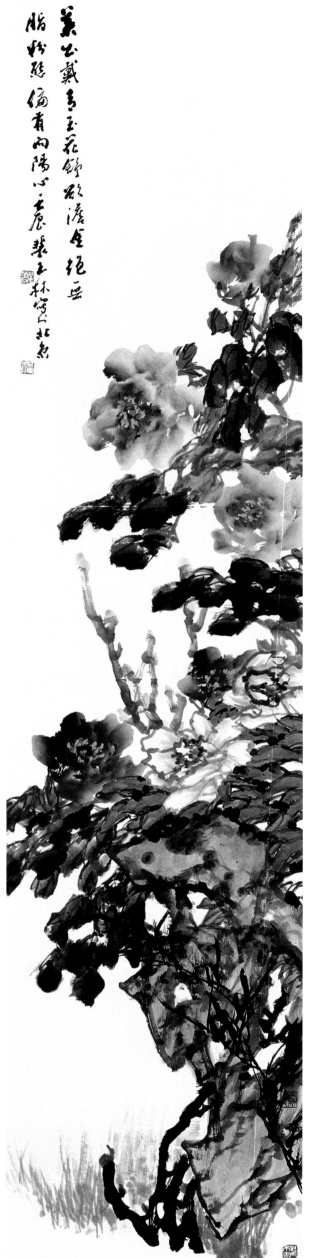

春牡丹

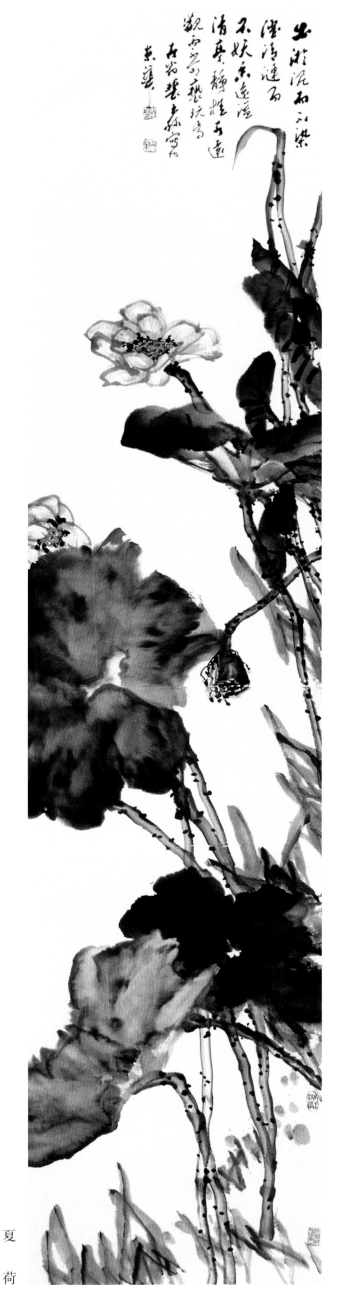

出淤泥而不染
濯清涟而
不妖亦远遥
清季静植于远
观而不可亵玩焉
而岩裴春宫
英骏

夏荷

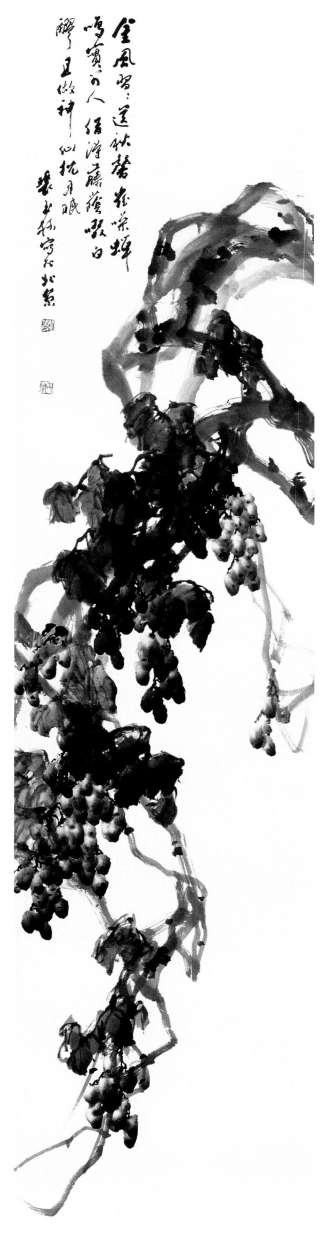

金風習習送秋馨 紫翠堪誇
鳴蟬引人饒遊藤蔭暇白
醉且做神似托丹眼

張立辰寫于北京

秋葡萄

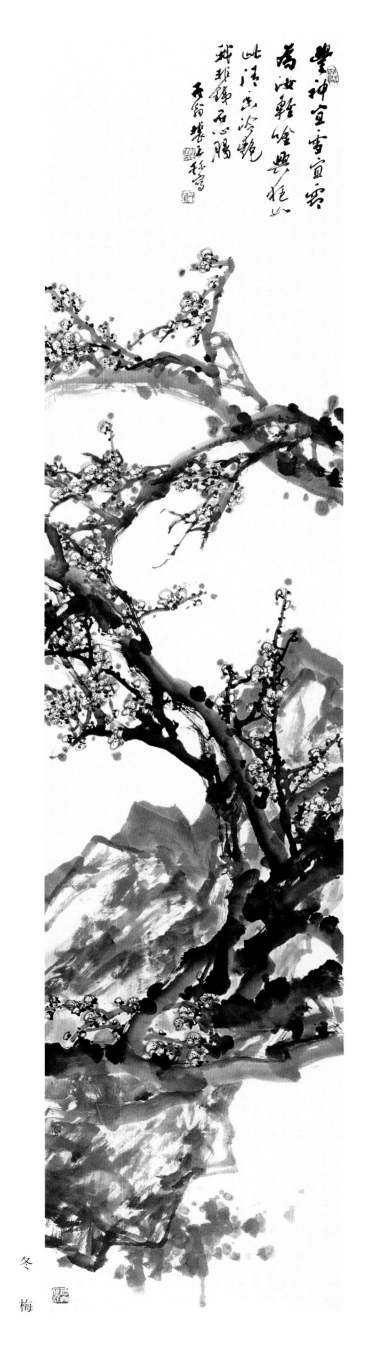

精神全雪宜寒

為治輕陰與怒

此清高冷艷

我非錦石心腸

辛巳張立辰寫

冬

梅

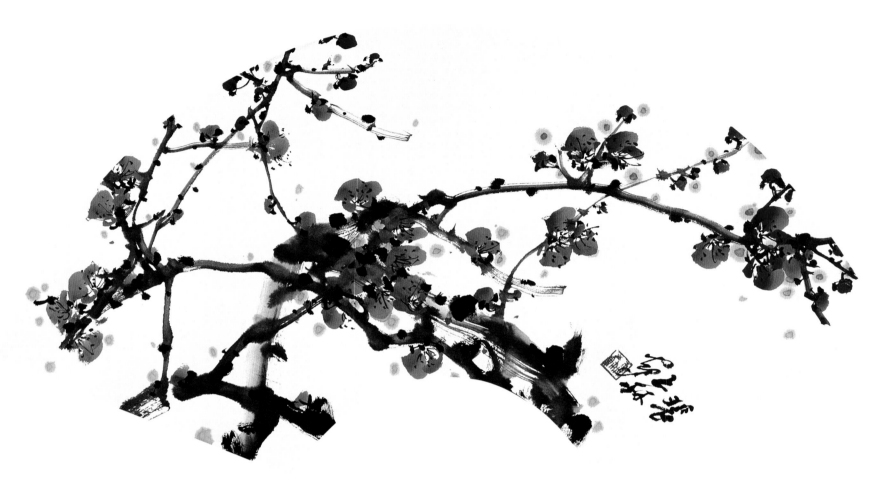

红　梅

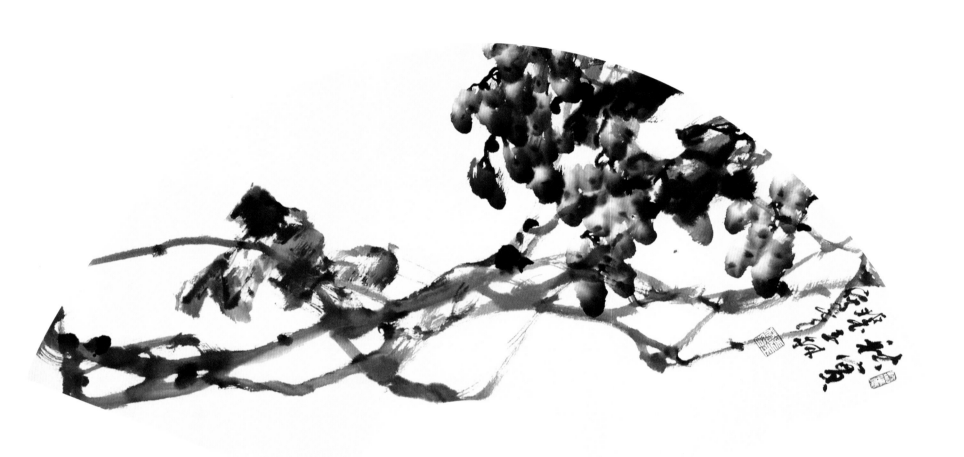

秋　实

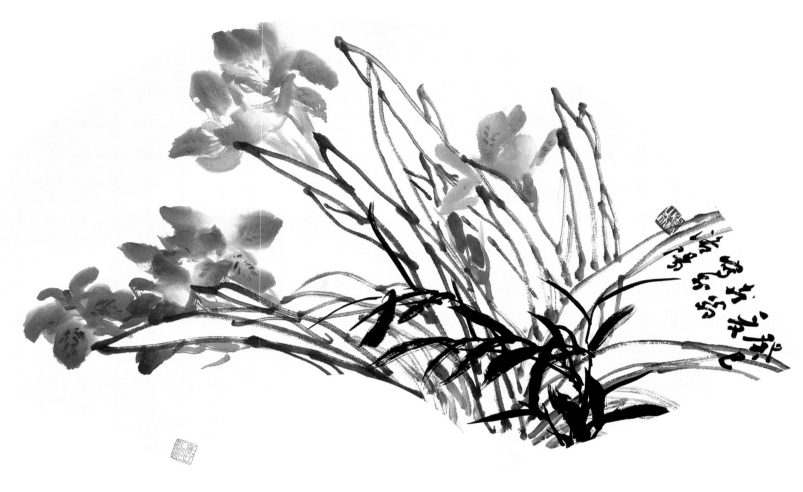

紫鸢

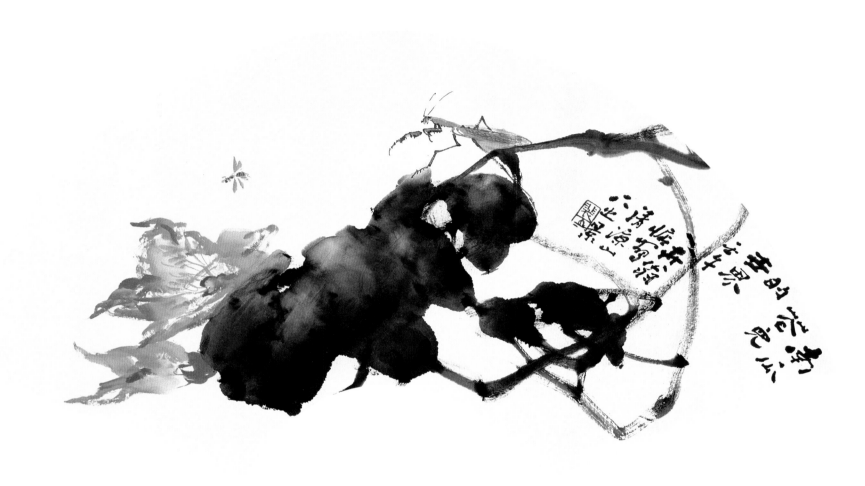

南瓜花的世界

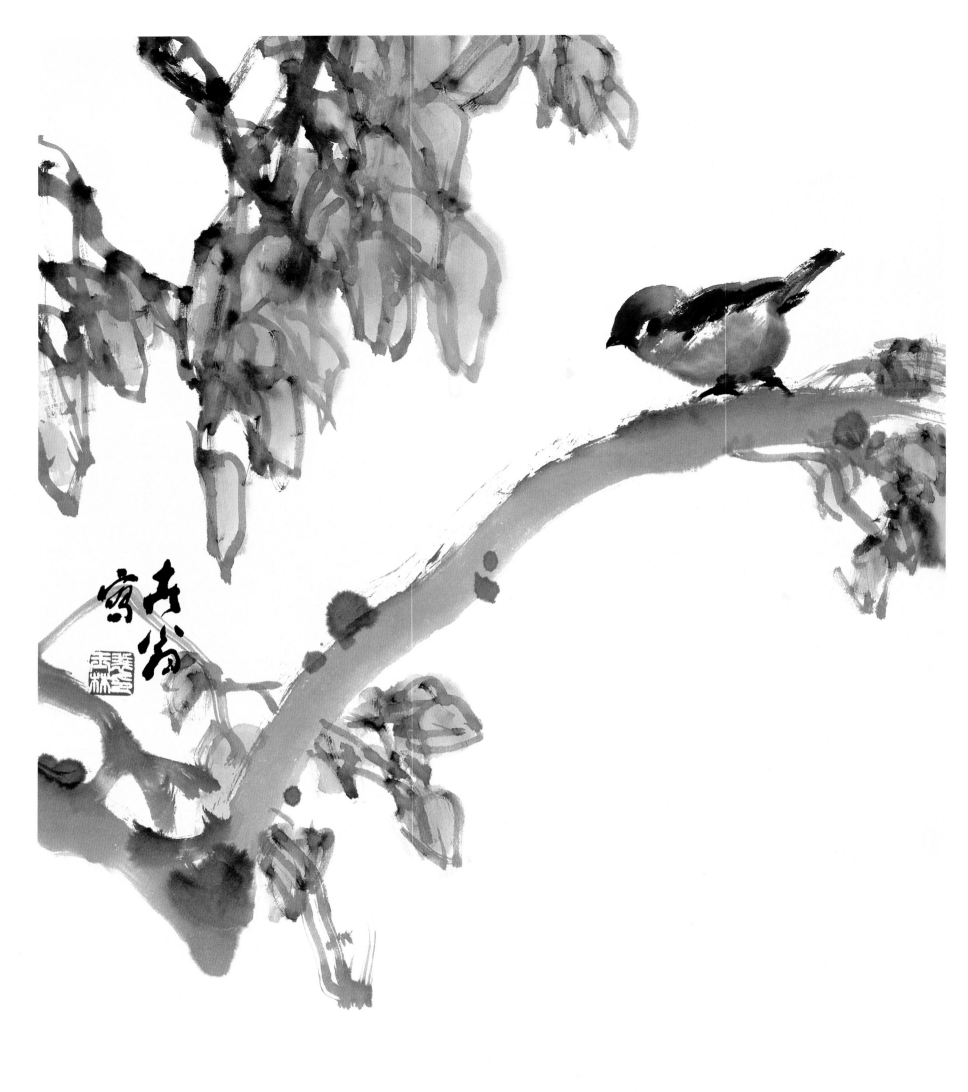

花鸟小品

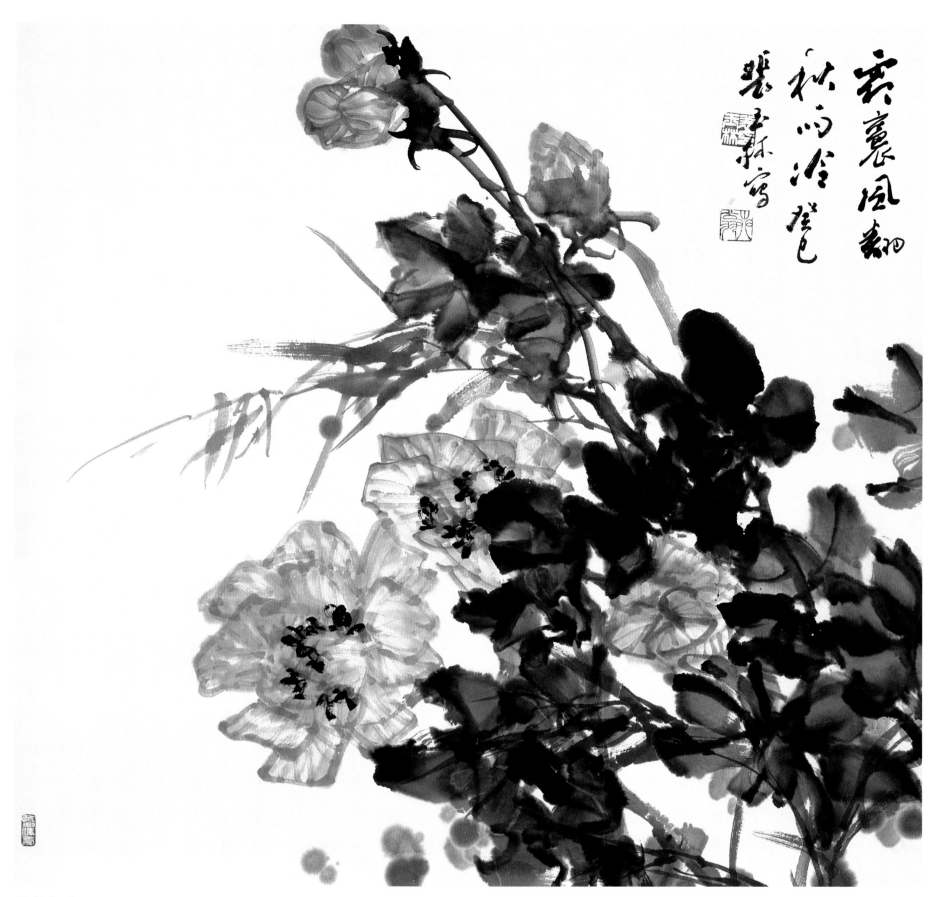

霜裏秋雨

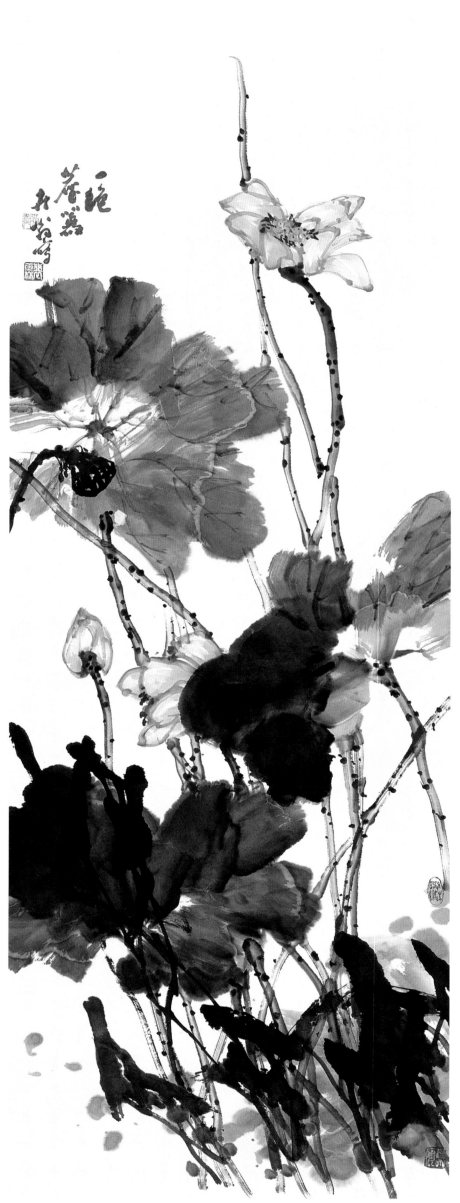

一簾秋
雨綠長
紫苑孔
藤燦帳
珠璐品
葒如瓊
玉騰
過二月好
春先
咸江
茶日朗張玉林寫

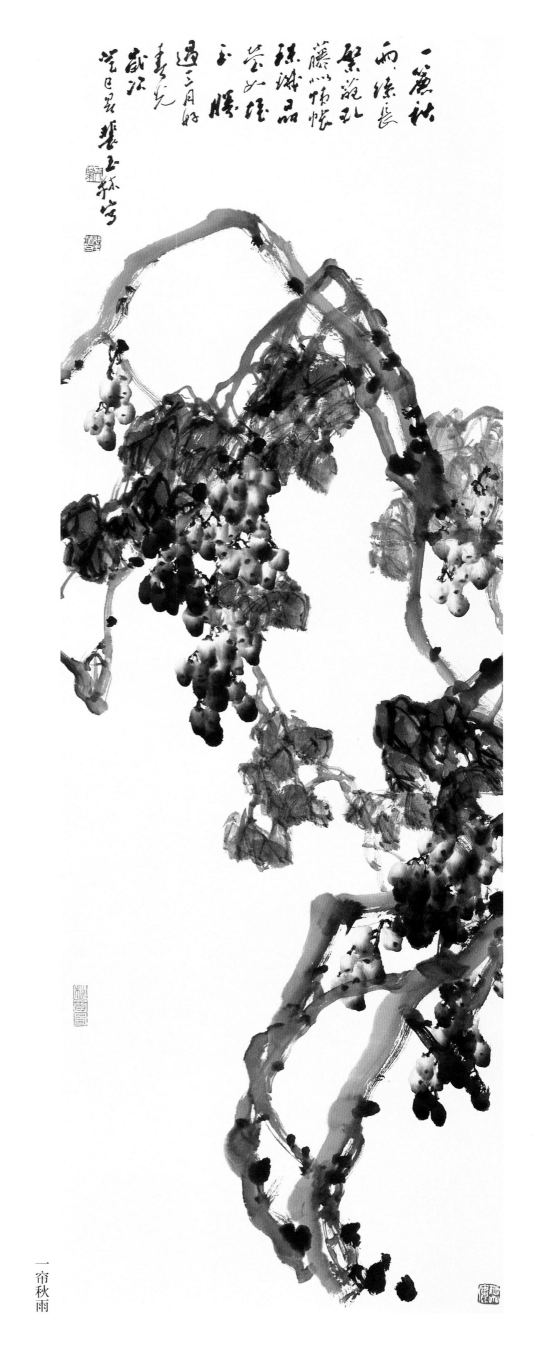

一簾秋雨

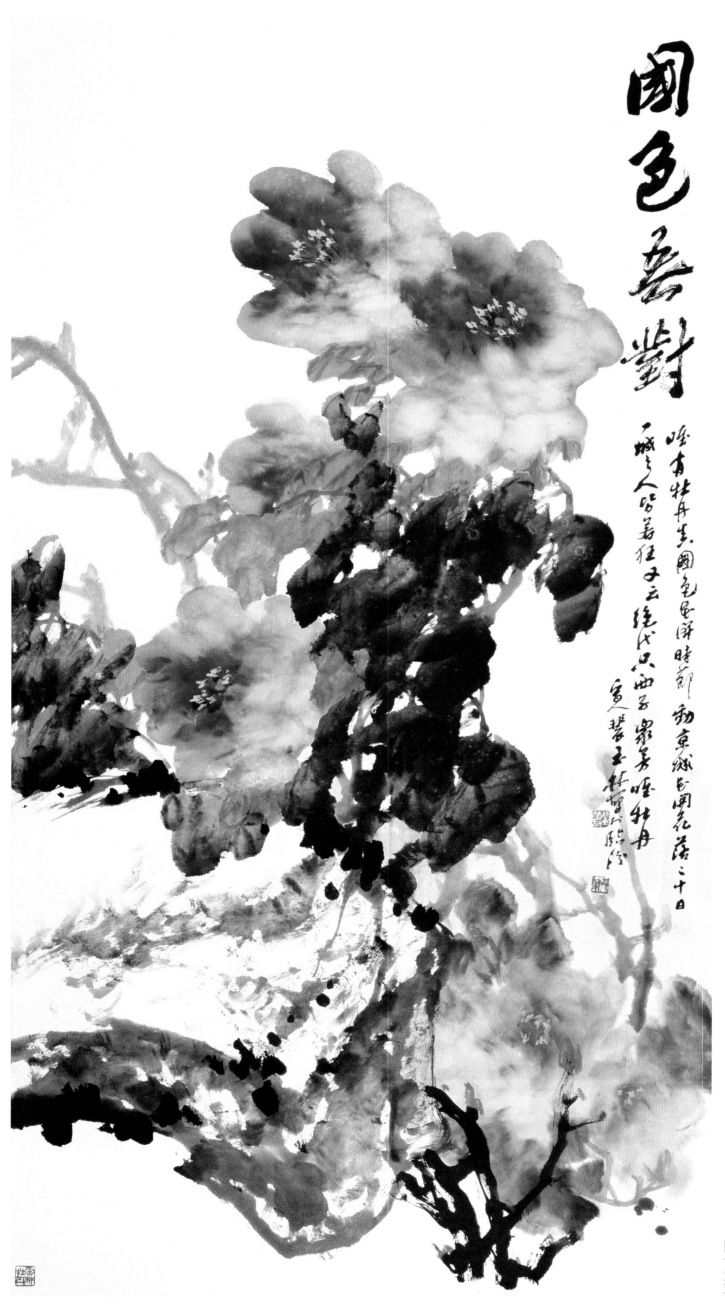

国色无对

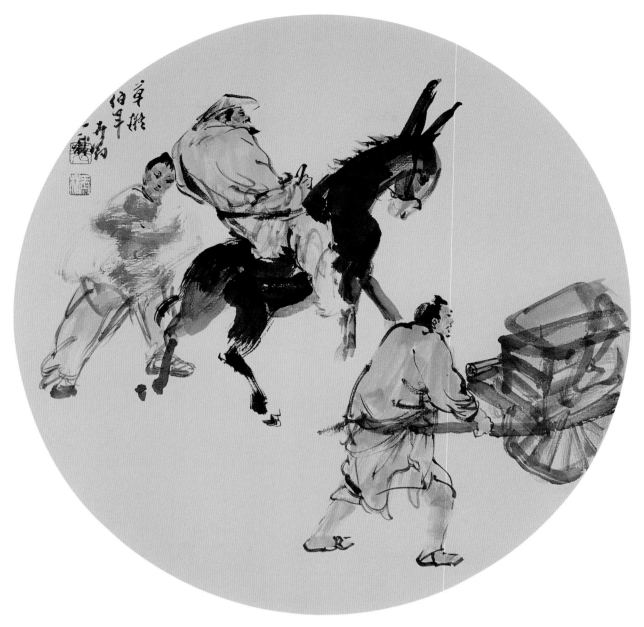

拟任颐人物

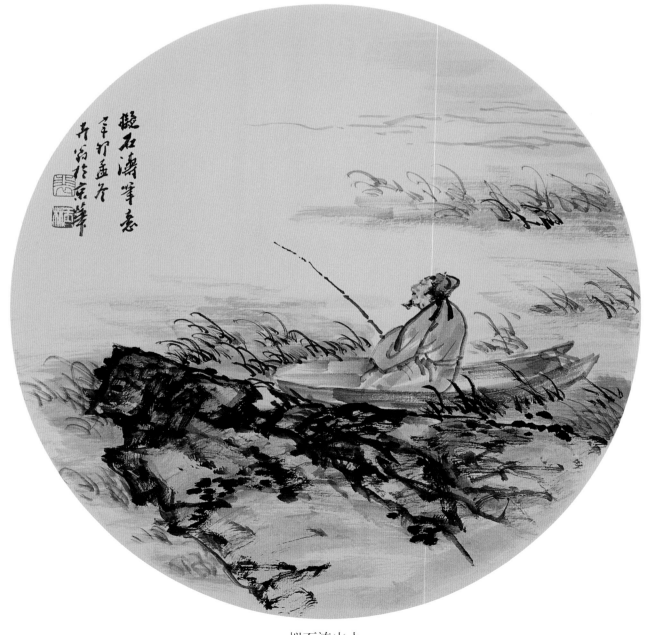

拟石涛山水

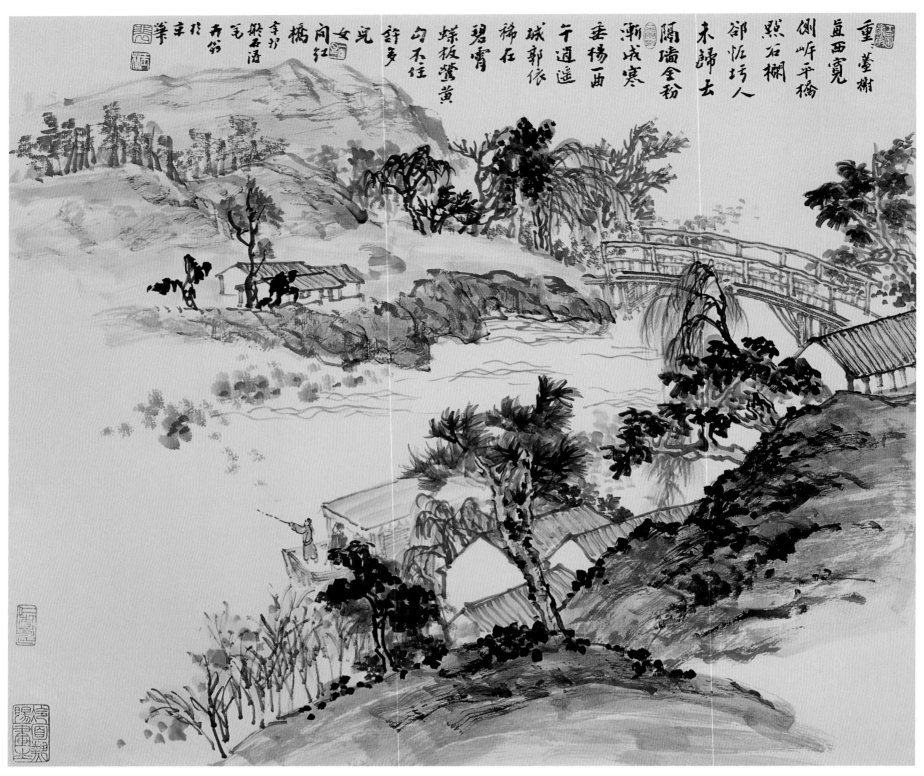

重葉榭
宜西寬
側岯平橋
照石欄
鄰怀坊人
未歸去
隔墻金粉
漸成寒
垂楊一西
午逍遙
城郭依
稀在
碧霄
蝶板鶯黃
勾不住
許多
兒
女向紅
橋
李竹
於石濤
宅
汼翁
筆
京邗
形

拟石涛山水

192

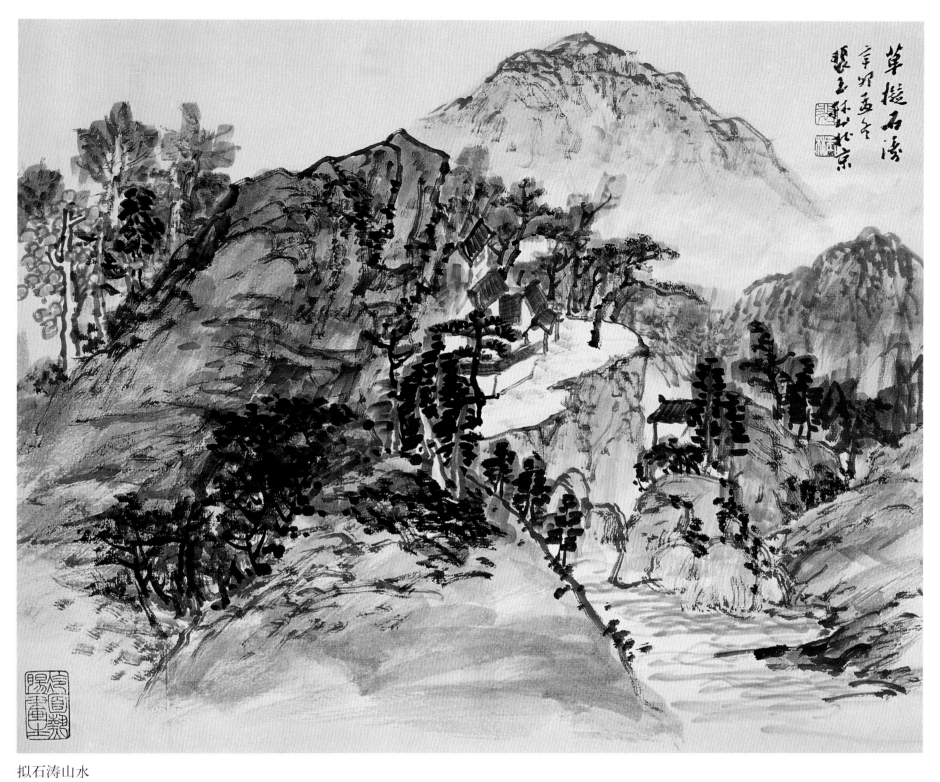

拟石涛山水

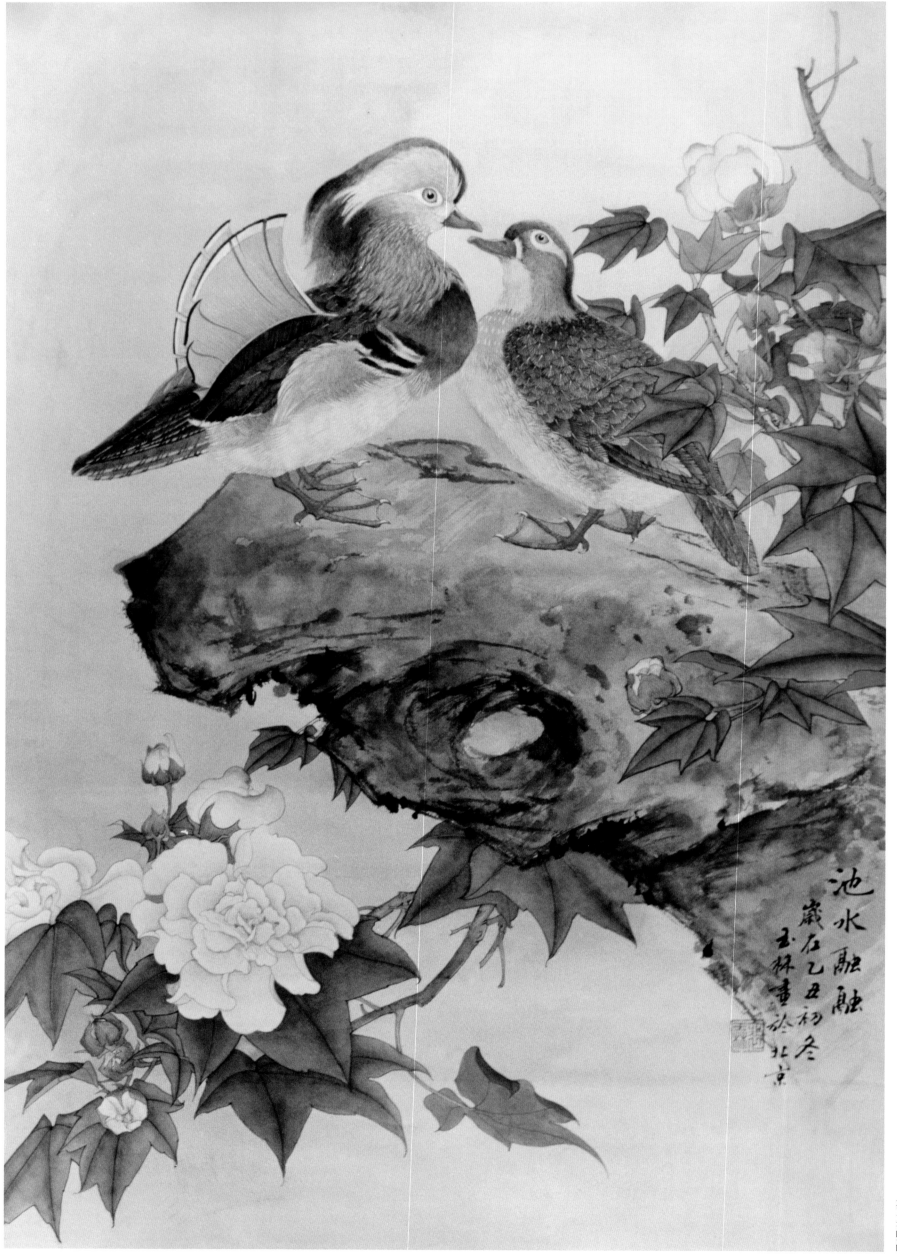

池水融融
岁在乙丑初冬
玉林重於北京

遨古騁今又為樂事

仰觀俯察世有能人

癸巳新正裴玉林書於黃葉

此物況花而悲傷本無心拘遇春

而高報嗚乎草木若情有時飄

零人為動物倘物之靈而憂處盛衰

正萬事皆其形有動於中必搖

要精而況思其力之所及慮

智而不能宜其渥然丹者為槁

槁木黟然黑者為星奈何以非

王勃 滕王阁序

豫章故郡，洪都新府。星分翼轸，地接衡庐。襟三江而带五湖，控蛮荆而引瓯越。物华天宝，龙光射牛斗之墟；人杰地灵，徐孺下陈蕃之榻。雄州雾列，俊采星驰。台隍枕夷夏之交，宾主尽东南之美。都督阎公之雅望，棨戟遥临；宇文新州之懿范，襜帷暂驻。十旬休暇，胜友如云；千里逢迎，高朋满座。腾蛟起凤，孟学士之词宗；紫电青霜，王将军之武库。家君作宰，路出名区；童子何知，躬逢胜饯。

时维九月，序属三秋。潦水尽而寒潭清，烟光凝而暮山紫。俨骖騑于上路，访风景于崇阿；临帝子之长洲，得天人之旧馆。层峦耸翠，上出重霄；飞阁流丹，下临无地。鹤汀凫渚，穷岛屿之萦回；桂殿兰宫，即冈峦之体势。披绣闼，俯雕甍，山原旷其盈视，川泽纡其骇瞩。闾阎扑地，钟鸣鼎食之家；舸舰弥津，青雀黄龙之舳。云销雨霁，彩彻区明。落霞与孤鹜齐飞，秋水共长天一色。渔舟唱晚，响穷彭蠡之滨；雁阵惊寒，声断衡阳之浦。

遥襟甫畅，逸兴遄飞。爽籁发而清风生，纤歌凝而白云遏。睢园绿竹，气凌彭泽之樽；邺水朱华，光照临川之笔。四美具，二难并。穷睇眄于中天，极娱游于暇日。

书　　法

197

裴 玉 林 常 用 印 章

裴玉林印

卉翁

牡丹不老

裴玉林印

玉林牡丹

冷面热肠画一生

藉卉庐主

玉林之钵

河东裴氏

玉林六十后作

茅台翁

秋实图

春华秋实　　　　　　　　一生闲散　　　　乾坤清气　　　　玉林

裴　　　　　　　玉林　　　　　　　裴（花押）　　　　玉林禅意

卉翁书画　　　　　　草木关情　　　　　卉翁　　　　　裴（花押）

卉翁　　　　　　裴玉林七十岁后作　　　　　裴玉林印

裴玉林艺术年表

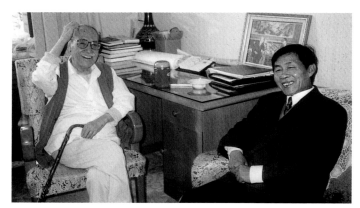

与董寿平在一起。(1995)

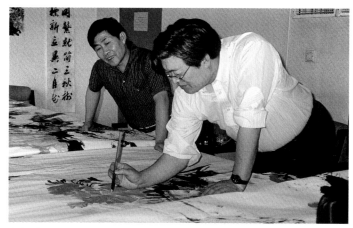

与杨力舟合作"国色天香"。(1999)

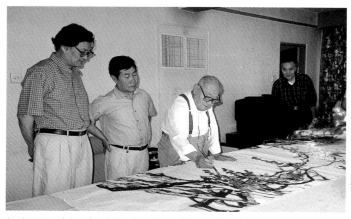

与娄师白(左三)合作"国色天香"。(1999)

与郭怡琮老师在一起。(1999)

癸未 1岁

1943年10月7日生于山西襄汾,父亲裴汉璋,母亲李端芝。

丁酉 14岁

1957年在襄汾赵曲高小毕业,考入襄汾第二中学读初中。美术老师张建平。参加课外美术活动小组。

庚子 17岁

1960年襄汾二中毕业,入临汾师范中师班就读。美术老师为山西著名花鸟画家邓相唐先生。受到国画启蒙教育并打下一定笔墨基础。

癸卯 20岁

1963年临汾师范毕业,分配到临汾师范附属小学任教。

丙午 23岁

1966年"文革"开始,学校停课。

丁未 24岁

1967年被山西省革委会抽调到太原筹办毛主席革命教育路线展览。

戊申 25岁

1968年被临汾文化馆抽调参加毛主席韶山展览。

乙酉 26岁

1969年正式调入临汾文化馆,从事群众美术工作。

乙未 36岁

1979年报考中央美术学院花鸟画研究生,未果,但树立起从事花鸟画创作的信心。10月1日,年画《喜上眉梢》《四季花鸟》出版,并收录临汾地区文联、文化局编印的《临汾地区新年画选集》。同年与高国宪、丁建生合作连环画《智擒双头虎》,由山西出版社出版。

乙丑 42岁

1985年报名参加中央美术学院花鸟画研修班研修一年,得到郭怡琮、张立辰、卢坤峰诸位先生的教诲。高冠华、金鸿钧等先生曾先后来本班教授指导。

丙寅 43岁

1986年作品《秋高图》获中国美协与日本合办的"中国的四季"画展铜牌奖。

丁卯 44岁

1987年作品《小雨留春》参加全国牡丹国画大赛,并获优秀奖。同年在太原工人文化宫、北京铁路文化宫举办"裴玉林、单华驹中国画展"。

戊辰 45岁

1988年作品《望丰》参加在北京民族文化宫举办的"金穗奖"国画展览并获奖。同年,撰文《中国花鸟画亟待创新》发表于《美术耕耘》杂志。

乙巳 46岁

1989年撰文《几回缱绻儿时梦》收编于《志趣与成才》一书(山西出版社出

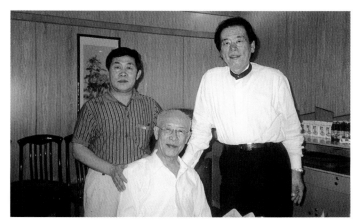

与力群(中)、丁绍光(右)在一起。(1999)

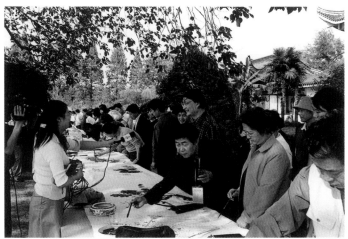

百名画家画西湖活动。(2002)

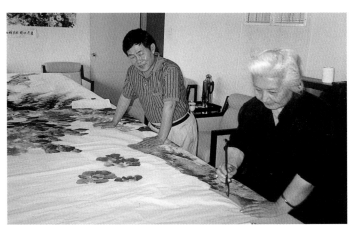

和刘继瑛在一起。(2005)

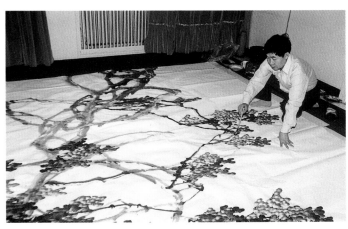

为中国驻俄大使馆创作巨幅作品
《紫气东来》。(1999)

版)。同年任临汾市政协副主席。

辛未 48岁
1991年作品《小院秋深》参加中国美协举办的"中国首届花鸟画展"。

癸酉 50岁
1993年应邀为天安门城楼创作巨幅中国画《硕果》。

申戌 51岁
1994年应北京市政府邀请参加国庆45周年庆典活动。11月,《美术》杂志刊登作品《秋实图》。山西籍美术前辈、著名版画家力群高度评价裴玉林:"在写意花鸟画中,临汾地区中年画家裴玉林的水墨淋漓淡雅醉人之《秋高图》赢得了很多专家的赞赏,这在全国来说也是难得的佳作。既有传统,又有新意。他取材花鸟画家惯用的丝瓜、麻雀而别有天地,既清新而又有美的韵味,我为他的新成就感到高兴。"

乙亥 52岁
1995年3月,加入中国美术家协会。4月,《裴玉林画集》在荣宝斋出版社出版,10月该画集再版。著名画家董寿平先生题写《裴玉林画册》书名,评论家鲁慕迅作序。同年,《怎样画葡萄》由河北美术出版社出版,翌年再版。作品《小雨留春》参加文化部在历史博物馆举办的"中国画牡丹大奖赛"获一等奖。同年《裴玉林画展》在北京画店举办。同年为京丰宾馆创作巨幅中国画《紫气》。

丁丑 54岁
1997年被中国文联、中国美术家协会评为"'97中国画坛百杰"画家。

乙卯 56岁
1999年应外交部邀请,为中国驻俄罗斯大使馆创作巨幅中国画《紫气东来》。6月,与北京著名画家田世光、崔子范、娄师白、郭怡孮等人合作巨幅中国画《国色天香》,作品由沈鹏题款。同年,任中国文联牡丹书画艺术委员会国画研究室主任。

庚辰 57岁
2000年2月9日(农历正月初五)为山西籍老一辈无产阶级革命家薄一波92岁寿辰作《硕果图》。朱镕基总理题字:"九二已越,百岁可超。祝薄老九二大寿。"同年《百杰画家裴玉林》由辽宁美术出版社出版。

辛巳 58岁
2001年6月,《中国画的墨与水》由辽宁出版社出版;7月,《写意葡萄画法》列入《中国写意画技法丛书》,作为该丛书的"美术作品示范作品",由杨柳青出版社出版。同年,应宁波市委书记黄兴国、市长张蔚文之邀与著名画家郭怡孮、杨力舟、陶瓷艺术家戴荣华、刘平等人赴宁波参加首届宁波服装节活动,活动期间受原中央政治局常委、全国人大常委会委员长乔石等领导人接见。

壬午 59岁
2002年9月,为北京师范大学百年校庆创作巨幅写意葡萄中国画。10月,在杭州唐云艺术馆举办"裴玉林画展",展览作为晋浙两省文化交流活动受到了社会各界的关注,著名画家肖峰、顾生岳、王伯敏、朱颖人、卢坤峰、刘国辉、金鉴才、潘鸿海、何水法、王庆明、黄裳、严幼俊、钱贵荪等人参观了展览,

为天安门城楼创作巨幅作品《硕果》。（1993）

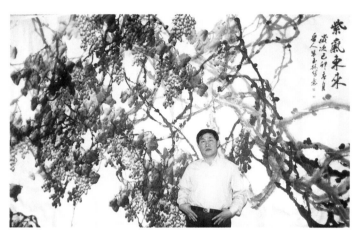

在中国驻俄大使馆、《紫气东来》前留影。（2001）

杭州市美协主席吴山明发来贺信。中国记协主席、书法家邵华泽和中央美院院长潘公凯分别为展览题写展名。由钱晓鸣主编的评论集《97'中国画坛百杰画家·裴玉林》在展览期间发行，共收录肖峰、雷振民、刘曦林、李京盛、程树榛、顾骧、卢坤峰、郭怡孮、张立辰9位著名文艺家的评论文章。8月，《人民日报》（海外版）整版刊登介绍裴玉林作品和名家评论，由《人民日报》老社长邵华泽题写主题词"水色交融：裴玉林中国画艺术"。9月，为北师大百年校庆创作巨幅写意葡萄，钱晓鸣校友为北师大百年华诞特祈裴玉林作画。作品名由郭豫衡题跋："藤老弥坚 成硕而灿"。作品参加北师大百年校庆书画展。11月，《美术报》刊登杭州唐云艺术馆《裴玉林画展》开幕盛况的报道和研讨会发言纪要。同年，任山西省政协常务委员。12月，参加由杭州市政府组织的"百名画家画西湖活动"。《中国花卉园艺》（第16期）刊登《裴玉林绘画作品赏析》

癸未 60岁
2003年9月，《人民日报》（市场报）发表张立辰评论文章《好学能悟 技道相得——裴玉林作品品评》。11月，作品《梅》《紫藤金鱼》刊登在《人民日报》。

甲申 61岁
2004年8月，《文艺报》刊登文艺评论家顾骧文章《气韵生动 笔墨酣畅——读裴玉林中国画》。10月，《中国艺术报》刊登作家程树榛文章《花鸟的新姿——简议裴云林的画》，《统一论坛》刊登评论家刘曦林文章《"从于心者"寄魂灵——论裴玉林的花鸟画艺术》。

乙酉 62岁
2005年8月，有8幅作品被北京铁路局选用在站台票上，印行30万张。

丁亥 64岁
2007年《中国绿色画报》刊登雷振民文章《裴玉林：超越传统知新维新》。

戊子 65岁
2008年作品《高秋清韵》参加全国中国画学术邀请展并入选该展作品集。10月1日应邀参加"媒体力量艺术盛宴——首届美术报艺术节"，推出新作展，《美术》杂志刊发肖峰先生文章《诗情墨韵的歌手》，并刊登裴玉林作品《冬魂》。10月4日《美术报》刊登该展览专题报道以两个整版篇幅报道裴玉林展览盛况，并刊登肖峰、陈履生、尚辉等人评论文章。12月，《人民日报》副刊刊登郭怡孮文章《水和色染笔带情——读裴玉林的中国画》。

辛卯 68岁
2011年7月，《光明日报》刊登国家博物馆副馆长陈履生、《美术》杂志执行主编尚辉评论裴玉林画作的文章。8月，《秋韵》入选"光明的中国——庆祝中国共产党建党90周年书画大展"并在全国政协礼堂展出，作品收入该展览画册。

癸巳 70岁
2013年2月，《人民日报》副刊刊登书法作品《龙去蛇来吟古韵 莺歌燕舞谱新章》。5月，《人民日报》副刊刊登作品《花沐浴露 叶舒春风》。9月，作品《绰约东风里》参加"中央美术学院张立辰师生展"。10月，应《人民日报》人民网书画研究院之邀，为《人民日报》新业务大楼创作作品《东风展锦》（144cm×366cm）。《中国当代名家画集——裴玉林》由人民美术出版社出版。

目　　录

图书在版编目(CIP)数据

中国当代名家画集. 裴玉林/裴玉林绘. –北京 ：
人民美术出版社，2013
ISBN 978–7–102–06519–9

Ⅰ.①中… Ⅱ.①裴… Ⅲ.①绘画–作品综合集–中
国–现代②花鸟画–作品集– 中国–现代 Ⅳ.①
J221②J222.7

中国版本图书馆CIP数据核字(2013)第218040号

中国当代名家画集

裴玉林

编辑出版	人民美术出版社
	（100022 北京朝阳区东三环中路63号）
	http：//www.renmei.com.cn
	发行部： (010) 56692181
	56692190
	编辑部： (010) 56692042
责任编辑	刘竞艳
责任印制	文燕军
制版印刷	北京雅昌彩色印刷有限公司
经　　销	新华书店总店北京发行所

2013年10月　第1版　第1次印刷
开本：787毫米×1092毫米　1/8　印张：27
ISBN 978–7–102–06519–9
定价：380.00元